RAPPORT

SUR LA SECTION FRANÇAISE

DE

L'EXPOSITION UNIVERSELLE DE 1862

RAPPORT

DE L'ADMINISTRATION

DE LA COMMISSION IMPÉRIALE

SUR LA SECTION FRANÇAISE

DE

L'EXPOSITION UNIVERSELLE

DE 1862

SUIVI

DE DOCUMENTS STATISTIQUES ET OFFICIELS ET DE LA LISTE
DES EXPOSANTS RÉCOMPENSÉS

PARIS

IMPRIMERIE DE J. CLAYE, RUE SAINT-BENOIT

M DCCC LXIV

SOMMAIRE.

RAPPORT
DE L'ADMINISTRATION DE LA COMMISSION IMPÉRIALE.

pages.

INTRODUCTION . 1

I. Aperçu général de l'Exposition.

1. Palais; dispositions générales et dimensions 3
2. Répartition de l'espace entre les divers pays 8
3. Espace accordé à la France. 10
4. Installation des produits 11

II. Opérations de la Commission impériale.

5. Organisation de la Commission impériale 18
6. Organisation successive des services. 19
7. Choix des exposants de l'industrie. 20
8. Choix des œuvres d'art . 23
9. Confection des plans d'installation. 25
10. Construction des installations. 29
11. Rédaction et publication du catalogue 31
12. Transport des produits du lieu de production à Londres 34
13. Réception et installation des produits dans le Palais 37
14. Manutention et conservation des caisses vides. 39
15. Ouverture et administration de la section française de l'Exposition. . . . 40
16. Clôture de l'Exposition; réemballage et réexpédition des produits 43

III. Opérations du Jury des récompenses.

17. Organisation du jury international. 46
18. Organisation de la section française du jury. 48

a

VI SOMMAIRE.
 Pages.
19. Récompenses décernées et publications. 49
20. Distribution des récompenses aux exposants français, à Paris, par S. M. l'Empereur. 51

IV. Service financier.

21. Organisation du service . 60
22. Dépenses. 61
23. Comparaison des dépenses de la section française en 1851 et en 1862. . . . 64

DOCUMENTS DE STATISTIQUE.

PREMIÈRE PARTIE.

Documents relatifs a la section française de l'Exposition.

Division de l'Agriculture et de l'Industrie.

Tableau I. — Étendue des emplacements occupés par les produits français dans les diverses parties du Palais de l'Exposition. 69
Tableau II. — Nombre des exposants; espaces de plancher et de muraille occupés par leurs produits dans chacune des 36 classes 70
Tableau III. — Espace moyen occupé par un exposant pour chacune des 36 classes et pour leur ensemble. 71
Tableau IV. — Nombre des exposants des divers départements pour chacune des 36 classes. 73
Tableau V. — Emplacements occupés, dans chacune des 36 classes, par les produits des divers départements. 78
Tableau VI. — Emplacements totaux occupés par les produits des divers départements . 96
Tableau VII. — Nombre de colis de produits industriels transportés à Londres; leur poids, leur volume et leur valeur pour chacune des 36 classes 98
Tableau VIII. — Poids, volume et valeur moyens des colis de produits industriels, dans chacune des 36 classes, par mètre carré de surface horizontale occupée par les produits qu'ils renferment. 99
Tableau IX. — Nombre des colis d'installation transportés à Londres; leur poids et leur volume pour chacune des 36 classes. 100
Tableau X. — Nombre des ouvriers et industriels délégués des différentes parties de la France qui ont visité l'Exposition et différents ateliers de l'Angleterre . 101

SOMMAIRE.

Division des Beaux-Arts.

Tableau XI. — Étendue des emplacements occupés par les œuvres de l'art français dans le Palais de l'Exposition. 102
Tableau XII. — Nombre des artistes; nombre des œuvres, leur surface horizontale ou verticale et l'espace moyen occupé par chacune d'elles dans les 4 classes d'œuvres d'art. 103
Tableau XIII. — Valeur des œuvres d'art des différentes classes 103

Résultats financiers.

Tableau XIV. — Dépenses de la section française de l'Exposition universelle de 1862. 104

SECONDE PARTIE.

DOCUMENTS RELATIFS A L'ENSEMBLE DE L'EXPOSITION.

Division de l'Agriculture et de l'Industrie.

Tableau XV. — Superficie du Palais de l'Exposition 109
Tableau XVI. — Étendue des emplacements occupés par les produits des divers pays . 111
Tableau XVII. — Nombre total des exposants des diverses Puissances et de leurs colonies . 114
Tableau XVIII. — Nombre des exposants des diverses nations par classe . . . 115
Tableau XIX. — Nombre des jurés titulaires par classe et par nation 119
Tableau XX. — État des récompenses par classe dans les différentes nations. . 123

Division des Beaux-Arts.

Tableau XXI. — Emplacements occupés par les œuvres d'art des diverses nations. 128
Tableau XXII. — Nombre des artistes et nombre des œuvres des diverses nations . 129
Tableau XXIII. — Rapport des espaces totaux occupés par les différentes nations à la superficie totale occupée par les produits industriels et par les œuvres d'art. 132

Résultats financiers.

Tableau XXIV. — Mouvement des entrées à l'Exposition, semaine par semaine. 133
Tableau XXV. — Recettes provenant des entrées effectuées au Palais de l'Exposition. 134
Tableau XXVI. — Recettes et dépenses faites par les Commissaires de S. M. Britannique pour l'Exposition universelle de 1862. 135

SOMMAIRE.

DOCUMENTS OFFICIELS.

Pages.

N° 1. Décrets instituant la Commission impériale. 139

N° 2. Loi qui affecte une somme de douze cent mille francs aux dépenses concernant la section française de l'Exposition universelle de Londres en 1862. 141

N° 3. Lettre de lord Cowley, ambassadeur de S. M. la Reine de la Grande-Bretagne à Paris, à S. Exc. M. le Ministre des affaires étrangères. 142

N° 4. Première circulaire de la Commission impériale aux producteurs français. 143

N° 5. Règlement général de la section française de l'Exposition universelle de 1862, arrêté le 15 juin 1861 par la Commission impériale. 146

N° 6. Tableau des quarante classes adoptées par le règlement anglais pour le groupement des produits industriels et des œuvres d'art. 157

N° 7. Jury d'admission de la Seine institué par la Commission impériale. . . . 158

N° 8. Jurys d'admission des départements institués par MM. les préfets. . . . 162

N° 9. Jury central pour l'admission des œuvres d'art, constitué d'après la décision de la Commission impériale . 174

N° 10. Section française du jury international des récompenses, nommé par la Commission impériale. 175

N° 11. Décret portant nomination du Commissaire général de l'empire français à Londres. 176

N° 12. Liste des promotions et nominations dans l'ordre impérial de la Légion d'honneur faites à la suite de l'Exposition de 1862 177

N° 13. Rapport à S. M. l'Empereur par S. A. I. Mgr. le prince Napoléon, au nom de la Commission impériale . 180

LISTE DES EXPOSANTS RÉCOMPENSÉS

DANS LA SECTION FRANÇAISE.

Liste alphabétique des exposants récompensés. 185
Index alphabétique, donnant la correspondance des produits des exposants avec la classification anglaise. 259

PLAN DU PALAIS DE L'EXPOSITION montrant les emplacements occupés par les diverses Puissances, et la disposition générale de leurs installations.

INTRODUCTION.

L'Exposition internationale de l'industrie et des beaux-arts a été ouverte à Londres le 1er mai 1862. Une Commission instituée par l'Empereur, sous la présidence de S. A. I. Mgr le prince Napoléon, a dirigé la section française de cette Exposition. Des jurés nommés par la Commission ont eu à apprécier, concurremment avec ceux des autres pays, les produits exposés et à délivrer les récompenses.

Ce Rapport rend compte des opérations de la Commission impériale et de celles du Jury. Pour donner à cette description plus de précision et de clarté, on l'a fait précéder d'un aperçu général sur l'Exposition.

Le travail est subdivisé en quatre parties :

I. — Aperçu général de l'Exposition.
II. — Opérations de la Commission impériale.

III. — Opérations du Jury des récompenses.

IV. — Service financier.

Des documents nombreux complètent cet exposé. Ils conservent la trace de beaucoup de faits utiles pour les Expositions futures. Ils sont consignés à la suite du Rapport sous ces deux titres :

Documents de statistique.

Documents officiels.

Enfin les noms des exposants qui ont obtenu des médailles ou des mentions honorables ont été rappelés, par ordre alphabétique, à la suite de ces documents.

La Commission impériale n'est que l'interprète de l'opinion publique en rendant hommage à l'intelligence et à l'activité avec lesquelles les Commissaires de Sa Majesté Britannique ont dirigé leur grande entreprise. Elle leur exprime ici sa reconnaissance pour le concours bienveillant qu'elle a trouvé chez eux, et notamment chez leur président, S. Exc. M. le comte Granville.

1.

APERÇU GÉNÉRAL DE L'EXPOSITION.

1. — PALAIS; DISPOSITIONS GÉNÉRALES ET DIMENSIONS.

Le Palais construit pour l'Exposition universelle de 1862 était situé près du parc de Kensington, au sud du jardin de la Société d'horticulture. On en peut prendre une idée générale par le plan annexé au présent Rapport. C'était un vaste rectangle dont trois façades s'élevaient au midi, à l'est et à l'ouest, sur les trois rues de *Cromwell road*, *Exhibition road* et *Prince Albert's road*. Les bâtiments auxquels appartiennent ces façades étaient occupés, au premier étage, par les œuvres d'art. La partie du Palais consacrée à l'exposition des produits industriels était comprise entre ces trois bâtiments et le jardin; au rez-de-chaussée cette exposition s'étendait même, sous les galeries des beaux-arts, jusqu'aux trois rues limitrophes.

Les œuvres d'art étaient exposées dans deux systèmes de galeries :

1° Une grande galerie, située au premier étage du bâti-

ment élevé le long de Cromwell road, ayant 15ᵐ25 de largeur et 9ᵐ70 de hauteur, depuis le sol jusqu'à la corniche;

2° Deux petites galeries, placées à angles droits aux deux extrémités de la précédente, occupant le premier étage des bâtiments élevés le long de Prince Albert's road et d'Exhibition road, et ayant seulement 7ᵐ35 de largeur sur 5ᵐ15 depuis le sol jusqu'à la corniche.

La grande galerie était occupée par les œuvres de peinture et de sculpture; les deux petites galeries contenaient les aquarelles, les dessins d'architecture, les gravures et les lithographies.

Le jour pénétrait dans toutes ces galeries par la toiture. Au-dessous d'un châssis vitré régnant sur toute la longueur, on avait tendu des toiles blanches au travers desquelles était tamisée la lumière. D'un avis unanime, ces dispositions ont complétement répondu à leur destination.

Les constructions destinées aux produits industriels offraient pour parties principales :

1° Une grande nef de 25ᵐ91 de largeur sur 30ᵐ48 de hauteur, parallèle à Cromwell road, et partageant l'emplacement total en deux rectangles inégaux;

2° Deux transepts perpendiculaires à la nef, ayant en largeur et en hauteur les mêmes dimensions que celle-ci, et parallèles aux petites galeries des beaux-arts;

3° Deux dômes vitrés, situés à la rencontre de la nef et des transepts, s'élevant à 60ᵐ96 au-dessus d'une plate-forme, qui était elle-même à 1ᵐ83 au-dessus du parquet du rez-de-chaussée;

4° Six cours vitrées de 15ᵐ25 de hauteur jusqu'à la naissance de la toiture, encadrées au rez-de-chaussée et dominées au premier étage par des galeries;

5° Trois galeries, de 7ᵐ62 de hauteur, longeant au rez-

de-chaussée les trois rues, et situées sous les galeries des beaux-arts ;

6° Des galeries, larges de $15^m 25$ et hautes de $7^m 62$, circonscrivant au rez-de-chaussée et au premier étage la nef, les transepts et les cours ;

7° Des galeries ayant $7^m 62$ en largeur et en hauteur, situées au rez-de-chaussée et au premier étage, et juxtaposées aux galeries des beaux-arts ;

8° Les bâtiments des buffets, comprenant un rez-de-chaussée et un premier étage, et ayant vue sur le jardin de la Société d'horticulture.

La nef et les transepts étaient éclairés latéralement par des fenêtres situées au-dessus des toits des galeries ; les platesformes, placées à l'intersection de la nef et des transepts, l'étaient par les dômes ; les six cours, par les vitrages qui en formaient le toit ; les galeries, par ces vitrages et par les fenêtres de la nef ou des transepts.

Les bâtiments élevés sur les trois rues étaient construits en brique. Le reste du Palais était presque entièrement en fonte. Partout où il n'y avait pas de vitrage, les toits étaient faits de planches recouvertes d'une étoffe feutrée. Le plancher, établi à une hauteur variable entre $0^m 50$ et 2^m au-dessus d'un sol assez inégal, était soutenu par des dés en brique et des traverses de bois.

Deux annexes avaient été élevées sur les bandes de terrain situées le long de Prince Albert's road et d'Exhibition road, à la suite des petites galeries des beaux-arts ; elles avaient toutes les deux une largeur de 61 mètres ; mais celle de l'ouest avait une longueur de 297 mètres, tandis que celle de l'est ne mesurait que 268 mètres.

Le public a souvent exprimé le regret que le bâtiment de l'Exposition ne fût pas complété par des espaces découverts

permettant aux visiteurs de prendre au grand air quelques instants de repos. Le jardin de la Société d'horticulture ne pouvait offrir cette distraction, car le public n'y était admis que moyennant un prix d'entrée variable avec les jours de la semaine, et jusqu'au 28 juillet il n'a pu rentrer dans le bâtiment qu'en payant de nouveau [1].

Pour aider aux comparaisons qu'on peut avoir à établir, il est utile de rapprocher les espaces attribués aux produits industriels dans les trois Expositions universelles :

	Londres 1851.	Paris 1855.	Londres 1862.
Surfaces du rez-de-chaussée couvertes.	73,147mq 00	82,893mq 03	95,215mq 07
Surfaces non couvertes (cours et jardins)...............	0 00	33,656 97	0 00

Le tableau suivant indique, avec quelques détails, la surface des différentes parties du palais de Kensington et de ses annexes [2].

[1]. Documents de statistique, tableaux XXIV et XXV, p. 133 et 134.
[2]. *Ibidem*, tableau XV, p. 109.

SUPERFICIE DU PALAIS DE L'EXPOSITION UNIVERSELLE DE 1862.

INDUSTRIE.	REZ-DE-CHAUS.	1er ÉTAGE.
PALAIS PRINCIPAL.	mètres carrés.	mètres carrés.
Grande nef...	6,315, 46	»
Dômes et transepts..................................	10,219, 26	»
Cours vitrées...	15,769, 56	»
Galerie de Cromwell road (sous la galerie de peinture)....	4,662, 90	»
Galeries de 15m 25 de largeur [1].................	12,962, 40	13,316, 84
Galeries de 7m 50 et au-dessous.................	5,718, 77	5,703, 15
Buffets..	3,170, 60	2,774, 32
Vestibule d'entrée, grand escalier, dépendances.........	5,092, 31	534, 30
	63,911, 26	22,328, 61
ANNEXE DE L'OUEST.		
Galeries...	15,403, 23	»
Buffets..	1,985, 39	»
ANNEXE DE L'EST.		
Galeries...	7,296, 78	»
Buffets..	2,046, 61	»
Cours ouvertes......................................	4,571, 80	»
	31,303, 81	»
Totaux..............................	95,215, 07	22,328, 61
BEAUX-ARTS.		
PALAIS PRINCIPAL.		
Grande galerie le long de Cromwell road................	»	4,495, 96
Petites galeries le long d'Exhibition road et de Prince Albert's road....................................	»	2,084, 84
Galerie d'architecture, enclavée dans les galeries industrielles [2]...................................	»	542, 85
Vestibules et paliers du grand escalier...............	»	725, 86
Total............................	»	7,849, 51
Totaux pour l'industrie................	95,215, 07	22,328, 61
Total pour les beaux-arts.............	»	7,849, 51
Totaux généraux..................	95,215, 07	30,178, 12
	125,393, 19	

1. Y compris, au rez-de-chaussée, la tour du nord-ouest, et au deuxième étage les salles anglaises consacrées aux expositions du matériel de l'enseignement et de la photographie.
2. Certaines nations, comme l'Italie, les États romains, la Grèce, ont également exposé des œuvres d'art dans les galeries du rez-de-chaussée. Les surfaces occupées par ces œuvres sont comprises dans les emplacements consacrés aux produits de l'industrie.

2. — RÉPARTITION DE L'ESPACE ENTRE LES DIVERS PAYS.

Pour répartir l'espace entre les diverses nations, on a divisé le palais en deux parties à peu près égales par une ligne allant du nord au sud, du centre de la façade de Cromwell road aux jardins de la Société d'horticulture. La moitié située à l'est de cette ligne a été réservée à l'Angleterre ; l'autre moitié a été occupée par les pays étrangers. La surface attribuée à chaque pays comprenait à la fois le rez-de-chaussée et l'espace correspondant de la galerie du premier étage.

La moitié occidentale, située entre la nef et la façade de Cromwell road, avait été répartie entre l'Italie, le Portugal, l'Espagne et la France ; dans le transept de l'ouest et une partie de la galerie de Cromwell road avaient été placés le Zollverein, les villes hanséatiques et l'Autriche. Enfin, au nord de la nef se trouvaient, en allant de l'ouest à l'est, la Belgique, les Pays-Bas, la Suisse, le Danemark, la Suède, la Norvége, la Russie et la Turquie. Les autres États de l'Europe, ainsi que ceux de l'Amérique, de l'Afrique et de l'Asie, n'occupaient que des emplacements fort circonscrits, sans façade sur la nef.

L'annexe de l'est était exclusivement réservée aux exposants anglais ; l'annexe de l'ouest était partagée par moitié entre les anglais et les étrangers.

La répartition, entre les divers États exposants, de l'espace total est indiquée au tableau suivant, dans l'ordre de l'importance des espaces occupés[1].

1. Documents de statistique, tableaux XVI, XXI et XXIII, p. 111, 128 et 132.

APERÇU GÉNÉRAL DE L'EXPOSITION.

ESPACES OCCUPÉS PAR LES PRODUITS DES DIVERS PAYS.

PAYS.	INDUSTRIE.	BEAUX-ARTS.	TOTAL.
	mètres carrés.	mètres carrés.	mètres carrés.
Grande-Bretagne	57,730, 57	3,833, 25	61,563, 82
France	13,719, 64	965, 04	14,684, 68
Zollverein	9,004, 51	802, 02	9,806, 53
Autriche	5,068, 91	195, 48	5,264, 39
Belgique	4,292, 66	339, 36	4,632, 02
Italie	2,351, 48	106, 06	2,457, 54
Russie	1,615, 03	63, 00	1,678, 03
Suisse	1,368, 24	114, 38	1,482, 62
Pays-Bas	678, 69	267, 25	945, 94
Turquie	914, 14	7, 16	921, 30
Suède	816, 91	90, 94	907, 85
États-Unis	840, 00	2, 34	842, 34
Danemark	579, 09	116, 16	695, 25
Espagne	545, 72	106, 47	652, 19
États romains	426, 38	36, 44	462, 82
Villes hanséatiques	435, 45	0, 00	435, 45
Républiques de l'Amérique du Sud	368, 78	3, 33	372, 11
Norvége	268, 73	74, 97	343, 70
Portugal	297, 92	0, 00	297, 92
États de l'Asie	201, 78	0, 00	201, 78
Grèce	172, 98	0, 00	172, 98
Brésil	137, 55	0, 00	137, 55
Iles Ioniennes	129, 29	0, 00	129, 29
États divers de l'Afrique	73, 17	0, 00	73, 17
Mecklembourg-Schwérin	58, 06	0, 00	58, 06
TOTAUX	102,095, 68	7,123, 65	109,219, 33
Buffets	»	»	9,976, 92
Parties des cours, des vestibules et des escaliers non occupées par les produits, bureaux et dépendances	»	»	6,196, 94
TOTAL égal à la superficie du Palais.	»	»	125,393, 19

3. — ESPACE ACCORDÉ A LA FRANCE.

L'industrie française n'était pas complétement représentée à l'Exposition de 1862. Le défaut d'espace avait mis la Commission impériale dans la nécessité de n'accorder à nos produits qu'une place insuffisante. Le nombre des demandes d'admission, et surtout l'étendue des espaces sollicités avaient dépassé toutes les prévisions. A l'époque où commencèrent les travaux de la Commission, le traité de commerce était signalé comme devant amener une grande hésitation parmi les producteurs; une abstention systématique avait même été conseillée. Contrairement à ces craintes, et malgré ces conseils, les producteurs français ont répondu en masse à l'appel de la Commission impériale, et sauf pour quelques classes, on n'a eu à regretter que des abstentions peu importantes.

Cet empressement, en effet, se mesure par des chiffres. La Commission impériale arrêtait son règlement général le 15 juin, et au 15 septembre elle se trouvait en présence de 8,154 producteurs présentés par les jurys d'admission dans les sections de l'agriculture et de l'industrie, et pour lesquels ceux-ci réclamaient une surface utile de 41,900 mètres carrés, correspondant à une surface totale de 120,000 mètres carrés, c'est-à-dire à la surface presque entière du Palais.

L'espace horizontal total accordé à la France par les Commissaires de Sa Majesté Britannique pour les mêmes produits n'était que de 13,719 mètres carrés [1].

En présence de demandes en si grande disproportion avec l'emplacement concédé, la Commission impériale, aidée par les jurys d'admission, a eu à faire un choix difficile. Le

1. Documents de statistique, tableau I, p. 69.

nombre des exposants définitivement admis et placés s'élevait à 5,521 pour la France et ses colonies[1].

Pour les œuvres d'art, on n'avait accordé à la France qu'une surface horizontale de 965 mètres carrés[2], correspondant à des développements de muraille de 107 mètres dans la grande galerie et de 74 mètres dans la petite galerie longeant Prince Albert's road. Cette surface fut répartie entre 258 exposants[3].

4. — INSTALLATION DES PRODUITS.

L'expérience de trois Expositions universelles rend plus facile la pratique de ces concours. Bien qu'un grand nombre de questions, et notamment celles qui se rapportent au classement des produits et des nations, au système d'administration, à l'organisation du jury et au service des récompenses, soient encore à résoudre, l'Exposition de 1862 a jeté beaucoup de lumière sur certains points : par exemple, sur les installations spéciales de produits.

Toutes les Puissances n'ont pas adopté à cet égard le même principe. Les unes, comme l'Espagne et la Turquie, ont fait tous les frais de l'installation; les autres, comme l'Autriche, l'ont entreprise en régie, sauf à se faire ultérieurement rembourser par les exposants; d'autres enfin, comme l'Angleterre et la France, ont laissé ces derniers à leur propre initiative.

La France a posé même le principe de faire faire les installations par les nationaux; ni les entrepreneurs ni les ouvriers anglais n'ont travaillé dans la section française. On

1. Documents de statistique, tableau IV, p. 73.
2. *Ibidem*, tableau XI, p. 102.
3. *Ibidem*, tableau XII, p. 103.

comprend aisément les avantages d'un tel système qui est moins dispendieux pour les exposants, qui rend plus faciles leurs rapports avec les ouvriers, qui permet à ceux-ci de s'instruire au contact des nations étrangères, et qui contribue en outre à donner à l'entreprise un caractère plus universel.

On indiquera au paragraphe 13 les principales circonstances de l'installation des produits dans la section française, et on se bornera à signaler ici les meilleurs modèles fournis à cet égard par les étrangers.

L'espace considérable réservé aux Anglais leur a permis de montrer leur industrie avec avantage, et nous a fait vivement regretter l'inutilité de nos réclamations auprès des Commissaires de Sa Majesté Britannique, pour obtenir plus de place [1].

Le grand espace réservé à la section anglaise avait permis d'établir de nombreuses voies de circulation, et les producteurs, disposant d'une grande surface de plancher, n'avaient eu besoin ni de recourir à de hautes vitrines ni de se grouper en expositions collectives.

Les exposants anglais s'étaient préoccupés, plus que leurs rivaux des autres pays, de faire ressortir leurs produits par le luxe et la convenance des installations. Leurs vitrines étaient presque toutes construites en bois d'acajou ou de palissandre, à l'exclusion du bois de chêne, dont la couleur est généralement impropre à mettre convenablement les produits en relief.

Tandis que, dans certaines sections étrangères, on remarquait des vitrines souvent trop grandes et dont la majeure partie était consacrée à l'enseigne du producteur, dans la sec-

[1]. Documents de statistique, tableaux II et III, p. 70 et 71.

tion anglaise, l'œil, au lieu d'être attiré par de lourdes installations, ne s'arrêtait en général que sur les produits exposés ou sur les glaces qui les protégeaient et qui, par une heureuse disposition, descendaient presque jusqu'au sol. Les soubassements, étroits et légers de moulures, servaient encore quelquefois à l'exposition des objets; souvent enfin la vitrine consistait uniquement en une cage de verre, soutenue par de légères baguettes de bois ou de fer. On a reconnu généralement que de semblables dispositions étaient avantageuses et bien entendues.

Les Anglais ont beaucoup employé les vitrines à pupitre; celles-ci sont d'une forme plus élégante que les vitrines droites et donnent du dégagement au passage; elles rendent plus facile l'examen des objets. L'usage fréquent des glaces courbes donnait de l'élégance et de la richesse aux installations.

Les motifs qui avaient poussé les exposants à n'employer presque exclusivement que des bois noirs les avaient également amenés à adopter pour les fonds de leurs vitrines des couleurs sombres, parmi lesquelles dominaient le vert et le bleu foncé.

Enfin, l'ensemble de l'exposition anglaise était particulièrement remarquable par le soin que l'on avait pris d'approprier partout les installations aux produits. C'est ainsi que l'on avait mis sous des cages de verre certaines matières premières, telles que des minerais, afin de leur donner un peu d'éclat. Les couleurs étaient placées dans de jolies soucoupes sur un fond presque noir. Les bocaux de produits chimiques étaient rangés en bibliothèque sur des rayons peu profonds.

L'exposition des machines offrait beaucoup de recherche. Souvent même, dans les métiers par exemple, le bois peint était remplacé par l'acajou.

Les tissus de Belfast étaient étalés dans des vitrines à pupitre faites de bois noir sculpté à filets d'or.

Les meubles étaient placés dans une petite cour intérieure, couverte par un *velum*. Cette cour eût été d'un effet meilleur si l'on avait apporté plus d'ordre à son arrangement, en simulant, par exemple, les pièces d'un appartement complet. Les objets relatifs au culte étaient exposés, d'après ce système, dans trois salles contiguës dont les plafonds rappelaient un oratoire.

Les objets de quincaillerie, tels que les lits, les cheminées, les poêles, etc., étaient élevés sur des socles au lieu de reposer directement sur le sol. Les outils d'acier, les scies, les faux, etc…, étaient exposés sous verre et préservés ainsi de la rouille.

Mais c'étaient surtout certaines installations de cristallerie et de céramique qui attiraient l'œil du visiteur. Les cristaux étaient placés, en général, à l'air libre, sur des tables à gradins au-dessus desquelles étaient suspendus les lustres. Les porcelaines étaient souvent aussi exposées à l'air libre sur des tables ou sous des vitrines supportées par des colonnes. Les mosaïques étaient placées sur le sol dans leur position usuelle, au lieu d'être plaquées, comme des tableaux, sur les murailles.

De tous les trophées de la section anglaise, les plus remarquables étaient formés par le matériel de l'artillerie et surtout par l'exposition collective de la ville de Liverpool. Ceux qui avaient été placés dans la nef ont été remaniés, changés de place à plusieurs reprises et, en somme, peu goûtés du public.

Les nations étrangères avaient, vis-à-vis de l'Angleterre, une infériorité naturelle résultant du peu d'emplacement accordé aux produits et de la distance qu'ils avaient à parcou-

rir pour arriver à Londres[1]. Des industries riches et puissantes ne se trouvaient qu'imparfaitement représentées ; et, d'un autre côté, l'élégance et la bonne disposition des installations avaient souvent été sacrifiées à la nécessité de donner, avec un espace restreint, satisfaction à un grand nombre d'exposants.

Dans le département prussien, on remarquait l'installation des produits des mines et des usines métallurgiques. Ces produits étaient placés sur des gradins adossés à une cloison, sur laquelle étaient étalées des cartes de bassins houillers, des coupes géologiques et des plans d'usines. Une idée générale avait dirigé le groupement, de façon à représenter aussi exactement que possible ces richesses naturelles et leur mise en œuvre.

Une belle exposition de minéraux se remarquait également dans le département belge ; on avait employé avec succès des plaques de marbre polies pour décorer l'installation. L'exposition de l'Espagne était bien disposée ; ses étoffes notamment étaient placées dans d'élégantes vitrines. La cour qui contenait les mosaïques et les bijoux de l'Italie attirait de nombreux visiteurs.

Les produits autrichiens étaient arrangés avec beaucoup d'intelligence. C'est ainsi qu'on avait exposé les objets à l'air libre, de manière à les rendre plus accessibles à la vue et donner plus de vie à l'exposition ; on avait fait servir, autant que possible, les produits eux-mêmes à leur installation. Les fers et les fontes étaient portés sur des chevalets de même métal ; une vitrine de bougies avait un soubassement formé par des plaques de stéarine. La salle d'agriculture du compartiment hongrois se distinguait par de bonnes dispositions :

1. Documents de statistique, tableaux XVII, XVIII et XXII, p. 114, 115 et 129.

les pupitres et les vitrines contenaient des céréales et des graines diverses ; des feuilles de tabac étaient étalées sur les soubassements, tandis que de petits tonneaux de verre placés au-dessus des bandeaux rappelaient la richesse viticole de la contrée; enfin, sur les parties verticales de ces vitrines, cent vingt-quatre tableaux représentaient les costumes des paysans des diverses localités de la Hongrie.

II.

OPÉRATIONS DE LA COMMISSION IMPÉRIALE.

5. — ORGANISATION DE LA COMMISSION IMPÉRIALE.

Le ministre des affaires étrangères n'a reçu que le 15 mars 1861 la lettre par laquelle l'ambassadeur de Sa Majesté Britannique, à Paris, annonçait qu'une charte royale avait remis à cinq Commissaires le soin d'organiser à Londres une Exposition internationale, et demandait si la France était disposée à prendre part à ce concours[1].

L'Empereur, après avoir accédé au désir ainsi exprimé, institua, par ses décrets des 14, 18 et 22 mai 1861, une Commission, sous la présidence de S. A. I. Mgr le prince Napoléon, composée de LL. EE. MM. Rouher, le comte de Persigny, le maréchal comte Vaillant, Achille Fould, Thouvenel, Drouyn de Lhuys et le baron Gros, et de MM. Schneider, Méri-

1. Documents officiels, N° 3, p. 142.

mée, Michel Chevalier, Le Play, Marchand, Arlès-Dufour et Gervais (de Caen). M. Le Play remplissait les fonctions de secrétaire général [1]. En même temps, le Corps législatif fut saisi d'un projet de loi qui affectait une somme de 1,200,000 francs aux dépenses de la section française de l'Exposition [2]. La loi fut promulguée le 2 juillet 1861.

La Commission impériale disposait à peine d'une année pour préparer son œuvre : nouvelle difficulté, qui venait se joindre à celles que nous avons précédemment signalées.

Après avoir, dans une première circulaire [3], fait appel aux producteurs français, la Commission s'occupa du règlement général. Ce règlement, qui porte la date du 15 juin 1861, et que l'Empereur a approuvé par un décret du 4 janvier 1862, déterminait le mode à suivre pour l'admission des exposants, pour le choix des produits et pour leur transport. Il indiquait, en outre, aux industriels le concours réclamé d'eux pour l'installation et la réexpédition de leurs produits ; enfin, son dernier chapitre était consacré aux mesures relatives à l'exposition des œuvres d'art [4].

Ayant ainsi tracé le programme de ses travaux futurs, la Commission impériale procéda à l'exécution du plan fixé par son règlement général, en adoptant un partage d'attributions, dont l'utilité pratique avait déjà été constatée en 1855. Elle se réserva le pouvoir réglementaire, c'est-à-dire l'adoption des principes complémentaires du règlement et la nomination des membres de la section française du jury international.

Son Président nomma les chefs de service et les employés;

1. Documents officiels, N° 1 et N° 11, p. 139 et 176.
2. *Ibidem*, N° 2, p. 141.
3. *Ibidem*, N° 4, p. 143.
4. *Ibidem*, N° 5, p. 146.

il fut chargé, en outre, d'approuver les marchés et devis, et d'examiner les nombreuses réclamations que provoquent toujours ces sortes d'entreprises.

Cette organisation, qui attribue un contrôle efficace à une réunion composée de hautes autorités, qui résume habituellement ce contrôle dans un chef ayant une large initiative, qui assure enfin l'unité d'action, en créant une responsabilité réelle, a répondu aux conditions pratiques du travail.

6. — ORGANISATION SUCCESSIVE DES SERVICES.

Les services ont été surtout organisés en vue de satisfaire, avec la moindre dépense possible, aux nécessités de chaque période des opérations. Ce but a été atteint en évitant de créer immédiatement des emplois qui ne devaient être remplis que successivement, selon les besoins.

Les travaux d'une Exposition universelle offrent une grande variété : le choix, le classement, le transport, l'installation et le retour des produits sont autant de phases successives de l'entreprise. Les personnes, placées à la tête des divers services, furent d'abord chargées collectivement de la publicité et des rapports à ouvrir avec les exposants. Peu à peu on commença à circonscrire davantage les attributions : publicité, rapports avec les jurys d'admission, confection du plan d'installation, rédaction et impression du catalogue, expédition, réception et réexpédition des produits, enfin organisation de la section française du jury international.

A Londres, chaque service se trouva nettement constitué de la façon suivante : 1° rapports avec les Commissaires de Sa Majesté Britannique et réclamations ; 2° classement général ; 3° catalogue et statistique générale ; 4° correspon-

dance; 5° direction des travaux d'installation; 6° décoration.

La comptabilité a été, depuis le commencement des travaux, confiée à un employé spécial placé par la Commission sous le contrôle d'un agent du ministère des finances (21).

7. — CHOIX DES EXPOSANTS DE L'INDUSTRIE.

Le choix des exposants et l'admission de leurs produits furent confiés à des jurys spéciaux constitués dans chaque département.

En ce qui concerne la ville de Paris et le département de la Seine, la Commission impériale nomma directement un jury divisé en neuf sections. Les jurés avaient pour fonction d'examiner les demandes d'admission, d'entrer en relations avec les producteurs, de visiter au besoin leurs établissements, et de fixer l'espace qui devait leur être attribué. Cette laborieuse mission a été accomplie par deux cents personnes choisies parmi les sommités de la science et de l'industrie[1]. Les demandes d'admission affluèrent surtout entre le 21 juillet et le 4 août 1861 : elles furent considérées comme non avenues à dater du 15 septembre.

Quant au reste de la France, la Commission impériale confia, le 15 juin 1861, aux préfets le soin d'instituer les jurys. Dans plusieurs départements, il y eut un seul jury établi au chef-lieu; dans d'autres, un jury par arrondissement; ailleurs enfin, des jurys locaux placés dans chaque centre industriel, et relevant d'un jury départemental appelé à réviser leurs opérations[2].

1. Documents officiels, N° 7, p. 158.
2. *Ibidem*, N° 8, p. 162.

Les jurys départementaux ne furent constitués dans toute la France que le 20 août. L'inscription des producteurs, qui devait être provoquée par ces jurys, se ressentit de ce retard, et les listes de propositions, relatives à un grand nombre de départements, étaient incomplètes à la date du 15 septembre, c'est-à-dire au moment où la Commission impériale dut s'occuper d'arrêter la liste définitive des exposants.

Ce travail d'ensemble présentait de graves difficultés : d'une part, en effet, les jurys proposaient l'admission de 8,154 producteurs, en réclamant pour eux un espace presque aussi considérable que la totalité du palais de Londres ; de l'autre, la Commission impériale, qui pressait depuis longtemps les Commissaires de Sa Majesté Britannique de lui faire connaître l'emplacement définitivement attribué à la France, n'obtint cette notification que le 20 octobre. Ce fut alors seulement qu'il fut possible de prononcer les admissions définitives et d'arrêter l'espace accordé à chacun. Cette décision fut communiquée aux intéressés le 7 novembre [1].

En opérant cette répartition, la Commission impériale avait réservé un certain espace pour être en mesure de faire droit aux réclamations des producteurs indûment éliminés. L'examen de ces réclamations fut confié à un jury central de révision composé de 130 membres, dont la moitié furent nommés par la Commission impériale, et l'autre moitié par les jurys d'admission des 65 localités qui avaient fourni le plus grand nombre d'exposants. Ce jury a fonctionné du 5 novembre au 31 décembre 1861.

Cette révision terminée, le nombre total des exposants français, pour la section de l'agriculture et de l'industrie, fut

1. Documents de statistique, tableaux V et VI, p. 78 et 96.

définitivement arrêté à 4,671 pour la France, et à 850 pour l'Algérie et les colonies [1].

Cette partie des opérations de la Commission impériale a rencontré deux écueils. En premier lieu, les Commissaires de Sa Majesté Britannique ont notifié beaucoup trop tard l'espace attribué à la France. L'expérience acquise aujourd'hui démontre jusqu'à l'évidence qu'une Exposition universelle ne peut s'effectuer dans de bonnes conditions d'ordre et de classement, si les diverses nations qui doivent prendre part au concours ne reçoivent pas longtemps à l'avance avis des emplacements qui leur sont réservés.

En second lieu, l'institution des jurys départementaux n'a complétement répondu à l'attente de la Commission impériale que dans les localités où quelques membres, se dévouant à leur mission, se sont réellement constitués les intermédiaires entre la Commission et les exposants. Beaucoup de jurys n'ont pas achevé leur œuvre dans les délais prescrits ; quelques-uns n'ont fait preuve d'activité et d'énergie que pour combattre les exclusions qui avaient dû être prononcées par suite de l'insuffisance de l'espace, et, dès lors, au lieu de prêter un appui, ils ont créé de sérieux embarras.

L'expérience semble donc avoir prouvé que la meilleure combinaison pour le choix des exposants des départements, la confection de leurs plans d'installation, et, en général, la défense de leurs intérêts, consiste dans l'envoi, à Paris, de délégués par chaque localité importante ou chaque département.

[1]. Documents de statistique, tableau IV, p. 73.

8. — CHOIX DES ŒUVRES D'ART.

L'espace réservé aux œuvres de l'art français avait été notifié par les Commissaires de Sa Majesté Britannique, le 20 août 1864 ; mais le plan des galeries ne fut communiqué que dans les premiers jours du mois de novembre.

L'exiguïté de l'emplacement accordé a amené la nécessité d'exposer à de trop grandes hauteurs. On s'était proposé d'abord de ne pas dépasser $5^m 20$ à partir du sol pour les peintures à l'huile, et $3^m 95$ pour les aquarelles, dessins et gravures : ce qui, déduction faite du soubassement de $1^m 20$, aurait donné une surface de 637 mètres carrés. Or, à l'Exposition universelle de 1855, les œuvres des artistes anglais occupaient une superficie de 1,557 mètres carrés, et aux expositions annuelles qui ont lieu à Paris, la surface totale des murailles occupées dépasse 6,000 mètres carrés. Il a donc fallu, pour représenter d'une façon convenable l'art contemporain, exposer les peintures à une hauteur supérieure à 9 mètres. Quant aux œuvres de sculpture, elles n'ont pu trouver place qu'au milieu de la grande galerie.

Les Commissaires de Sa Majesté Britannique avaient déclaré que leur but n'était point d'établir un concours entre les artistes des diverses nations, mais de faire constater les progrès et l'état présent de l'art moderne; aussi avaient-ils décidé qu'il ne serait point accordé de récompense dans la section des beaux-arts, et que chaque pays resterait libre de fixer la période à laquelle devraient se rapporter les œuvres qu'il enverrait à l'Exposition. Cette période s'étendait, en ce qui concerne l'Angleterre, aux ouvrages des artistes vivant encore au 1^{er} mai 1762.

En présence de l'espace restreint qui se trouvait mis à sa disposition, la Commission impériale crut utile d'appliquer simplement aux œuvres d'art le régime adopté pour les produits de l'agriculture et de l'industrie.

Considérant que les musées ouverts d'une façon permanente au public offrent une représentation aussi complète que possible des anciennes époques de l'art français, tandis que les œuvres les plus récentes se trouvent éparses dans une multitude de collections privées, et désirant d'ailleurs donner satisfaction aux intérêts des artistes vivants, la Commission arrêta, par une décision du 20 août 1861, que les œuvres exécutées par les artistes français depuis 1850 seraient seules admises ; qu'elle se réservait toutefois la faculté de remonter à la période décennale commençant en 1840 pour les œuvres des artistes décédés, qui n'étaient pas encore nés en 1790.

La même décision confiait le soin de choisir les œuvres d'art, destinées à figurer dans la section française, à un jury central composé de quinze membres[1]. Se préoccupant surtout de former une exposition qui pût donner une juste idée de l'état actuel de l'art en France, le jury, après avoir évalué approximativement le nombre des œuvres qu'il semblait possible de placer dans l'espace mis à sa disposition, dressa d'abord une liste des objets les plus remarquables qui se trouvaient dans les conditions arrêtées par la Commission impériale ; il s'adressa ensuite aux propriétaires de ces objets pour obtenir leur consentement, et il désigna enfin la place assignée à chaque œuvre d'art. Toutes ces opérations compliquées étaient terminées avant la fin du mois de décembre.

1. Documents officiels, N° 9, p. 174.

Le nombre des œuvres choisies pour figurer dans la section française s'éleva à 506, exécutées par 258 artistes [1].

L'Empereur et l'Impératrice ont donné le bon exemple suivi par beaucoup de propriétaires qui ont prêté leurs chefs-d'œuvre. La direction des musées impériaux, l'administration des beaux-arts, ainsi que les administrateurs des musées de province, ont secondé de tous leurs efforts la Commission impériale; la ville de Dijon seule a répondu par un refus.

La Commission impériale a accepté la responsabilité de tous les dommages qui pourraient se produire, soit dans les trajets, soit pendant le séjour dans le Palais de l'Exposition, et l'estimation de ces dommages a été pour elle la source de beaucoup d'embarras.

9. — CONFECTION DES PLANS D'INSTALLATION.

La Commission impériale avait dû commencer dès le 1ᵉʳ décembre le plan d'installation. Pour ce travail, elle fit appel au concours des producteurs admis et leur demanda les indications les plus nettes sur leurs besoins et leurs convenances, en les invitant à fournir des plans conçus à leur point de vue.

N'ayant à sa disposition que le neuvième de l'espace réclamé par les producteurs, la Commission dut réduire d'abord aux dimensions strictement nécessaires les voies de circulation; elle s'appliqua ensuite à utiliser presque complétement les surfaces murales; enfin, elle ne cessa d'encourager la formation de groupes d'exposants. Le nombre de ces groupes, qui se sont constitués spontanément, a été plus

1. Documents de statistique, tableau XII, p. 103.

grand qu'aux Expositions précédentes. La Commission impériale a cru devoir les généraliser le plus possible dans l'intérêt même des producteurs. Elle a pu ainsi diminuer les pertes d'espace; elle a évité les embarras suscités au dernier moment par les installations de formes imprévues qu'on ne peut placer dans le lieu qui leur est affecté et qui dérangent tout un système ; elle a pu acquérir la certitude d'exécuter un plan étudié à l'avance et par suite connaître exactement les surfaces horizontales ou verticales disponibles, de manière à ne laisser, à l'époque de l'installation définitive, aucun espace vide, et à ne rejeter, faute de place, aucun produit ; enfin elle a pu établir dans la disposition générale des installations une harmonie qui n'aurait pas existé dans des constructions établies sans vues d'ensemble.

Dans le groupement des produits, la Commission impériale s'est conformée à la classification anglaise, autant que l'ont permis les variations introduites dans les détails de cette classification, la forme de l'emplacement accordé à la France et les modifications que cet emplacement a subies jusqu'au mois de janvier 1862. Voici les principes généraux qui ont présidé à ce classement.

Les galeries du rez-de-chaussée, qui bordent la cour centrale, ont été consacrées en général aux substances alimentaires, aux matières premières des diverses industries et aux produits manufacturés d'origine inorganique. On y trouvait les produits de l'agriculture et les préparations qu'ils subissent pour l'alimentation, les produits des mines et des carrières, les métaux divers et les matériaux de construction, les produits chimiques, les poteries communes et les objets de quincaillerie. Dans la galerie située sous la galerie de peinture de Cromwell road, avait été placée une partie des machines en repos, et notamment les instruments agricoles.

Le reste des machines en repos et toutes les machines en mouvement étaient dans la partie de l'annexe de l'ouest réservée à la France.

Dans les galeries du premier étage, on avait groupé les produits manufacturés d'origine organique, les ouvrages qui se rattachent aux sciences et les objets relatifs à l'enseignement. On y trouvait notamment les tissus de coton, de lin, de laine et de soie; les papiers et les objets de maroquinerie; les instruments de précision, de musique et de chimie; les objets de coutellerie; les ouvrages d'horlogerie; les appareils et les épreuves photographiques; les produits de la typographie et de la gravure et les ouvrages édités; enfin les livres et le matériel de l'enseignement élémentaire.

La cour française, les passages qui conduisent à la grande nef et la partie de cette nef réservée à la France, contenaient les produits qui se rapprochent des œuvres d'art, ceux qu'élaborent les industries de la mode et du goût. On y voyait les bronzes et les fontes d'art; l'orfévrerie, la joaillerie et la bijouterie; les meubles, les tapis et les papiers peints; les soieries et les étoffes d'ameublement; les dentelles et les riches vêtements confectionnés.

Il ne faut pas se dissimuler que les mesures prises par la Commission pour donner satisfaction au plus grand nombre d'intérêts, pour utiliser le mieux possible l'espace mis à sa disposition, ont pu, à certains égards, nuire à l'effet de l'exposition. L'aspect de la cour française eût certainement beaucoup gagné s'il eût été possible de laisser de vastes passages, d'avoir des vitrines moins larges et moins élevées. Malgré ces inconvénients, résultat inévitable de l'exiguïté de l'emplacement accordé, l'arrangement de notre exposition a été généralement approuvé. Les produits de l'agriculture surtout ont attiré l'attention. Ils formaient trois groupes correspondant

aux trois grandes régions agricoles de la France : la région du froment, sans vin d'exportation ni soie; la région du froment et du vin d'exportation, sans soie; la région du froment, du vin d'exportation et de la soie.

Dans la salle affectée à chacune de ces régions agricoles, on avait mis en évidence, sur les étagères et la table de pourtour, les produits caractéristiques de la région, céréales, vin, soie, tout en répartissant cette table entre les produits des divers départements rangés entre eux d'après leur situation géographique. La table du milieu avait été consacrée à des expositions collectives des produits les plus remarquables de la région : céréales, fécules, sucres, laines, lins, chanvres, tabacs, etc.; les vins de la Champagne, de la Bourgogne et du Bordelais occupaient trois vitrines octogonales placées dans la région intermédiaire. Des têtes d'animaux signalaient les races caractéristiques de chaque région.

Quelques critiques pouvaient cependant être dirigées contre le plan de la section française. Ainsi, il était regrettable qu'à presque toutes les entrées de la cour la vue fût bornée par des installations, au lieu de se prolonger, comme aux deux entrées centrales donnant sur la nef, à travers les brillants produits groupés dans cette cour. Peut-être aussi les vitrines biaises, dirigées diagonalement des angles de la cour vers le centre, ne produisaient-elles pas un heureux effet. En un mot, il eût été préférable, si l'étendue de l'emplacement l'eût permis, de placer les installations perpendiculairement entre elles et de ménager des points de vue aux regards des visiteurs.

Enfin, dans l'arrangement même des produits, on aurait pu critiquer avec raison le développement donné aux expositions d'objets de goût, de mode et de luxe, aux dépens de certaines industries non moins intéressantes malgré leur moindre éclat.

Il a paru fâcheux encore d'avoir renoncé dans la cour au groupement des produits similaires maintenu dans les salles de pourtour du rez-de-chaussée ainsi qu'au premier étage. Les objets de bronze, les produits céramiques, les meubles, les étoffes de luxe auraient peut-être mieux révélé la puissance des industries correspondantes, si, comme les ouvrages de nos orfèvres et de nos joailliers, ils se fussent montrés réunis en groupe. Il faut reconnaître que dans les Expositions le classement méthodique est un principe dont il importe de ne se départir jamais. Le visiteur réclame avant tout un ordre facile à saisir dans cette multitude d'objets si variés; il veut trouver à leur place naturelle tous les produits similaires qu'il cherche.

10. — CONSTRUCTION DES INSTALLATIONS.

Le plan général terminé, il fallut procéder à l'installation des produits. Comme on l'a déjà dit, le meilleur système consiste à encourager les expositions collectives : il simplifie les rapports de la Commission avec les exposants et réduit notablement les dépenses imposées à ces derniers.

Malheureusement, les conseils répétés de la Commission impériale ne furent suivis que par un petit nombre de producteurs; mais il est incontestable que ces expositions ont bien réussi. On peut citer particulièrement celles d'Amiens, de Sedan, d'Elbeuf, de Louviers, de Saint-Quentin et de Mulhouse, celles des fabricants de tissus pour ameublements, des fabricants de fleurs artificielles et de coiffures pour dames, des fabricants de chaussures, des chapeliers, des parfumeurs, des fabricants de rubans et des armuriers de Saint-Étienne. Il convient de mentionner d'une manière toute spéciale deux

expositions, où, par une bonne entente entre eux, les producteurs sont arrivés à un succès remarquable. Ce sont, d'une part, les photographes et les fabricants d'appareils photographiques, qui ont laissé à la société française de photographie le soin d'organiser leur exposition; d'autre part, les fabricants d'objets de décoration en zinc, qui ont eu recours, pour couvrir les surfaces murales de la salle consacrée à leurs produits, à l'aide d'un exposant de papiers peints et d'un fabricant de glaces d'appartement.

L'exposition des modèles de constructions civiles envoyés par le ministère de l'agriculture, du commerce et des travaux publics, a été généralement citée comme une des plus remarquables installations de l'Exposition universelle.

Il serait facile d'indiquer, au contraire, certaines industries où l'esprit de rivalité entre les exposants a créé des difficultés regrettables, et compromis le succès de l'installation.

A mesure que les plans de détail étaient définitivement arrêtés, la Commission impériale donnait avis aux exposants ou à leurs délégués, en les invitant à choisir l'entrepreneur chargé de construire leurs vitrines. L'exécution de ces travaux fut conduite avec activité : commencés dès le 15 novembre 1861, ils furent terminés dans le courant du mois de février 1862.

En même temps que l'on procédait à la confection des diverses installations, la Commission s'occupait d'organiser, au Palais de l'industrie à Paris, une exposition préparatoire des produits agricoles et des objets concernant l'enseignement primaire. Ce travail préliminaire permit de ranger les produits de ces deux classes dans un ordre méthodique, et de rendre aussi intelligibles que possible les idées qui avaient présidé au groupement des objets.

Quant aux œuvres d'art, le jury s'était chargé, comme on l'a déjà dit, de faire lui-même le plan d'installation.

11. — RÉDACTION ET PUBLICATION DU CATALOGUE.

Aussitôt que la liste des exposants admis fut arrêtée, la Commission impériale s'occupa du catalogue. Pour donner à cet ouvrage la clarté qui est le premier mérite d'un livre de ce genre, elle s'était étudiée à y rendre faciles trois sortes de recherches qui peuvent se présenter à l'esprit du visiteur :

1° Connaissant le numéro d'ordre d'un exposant, trouver son nom, l'indication des objets qu'il expose, et l'emplacement occupé par ses produits ;

2° Connaissant le nom d'un exposant, trouver son numéro, l'indication des objets exposés, et leur emplacement ;

3° Connaissant la nature des produits exposés, trouver la place qu'ils occupent, ainsi que le numéro d'ordre et le nom de l'exposant.

Elle s'attacha, en outre, à réunir dans l'article consacré à chaque producteur les indications les plus propres à éclairer le lecteur sur son établissement et sur ses produits.

Les numéros d'ordre furent attribués aux exposants d'après la classe à laquelle appartenaient leurs produits, et la position relative que leur assignait le plan d'installation ; puis, dans le catalogue proprement dit, les exposants furent répartis entre les 36 classes[1], et rangés dans chacune d'elles d'après leur numéro d'ordre. La série de ces numéros s'étend de 1 à 3,436.

1. Documents officiels, N° 6, p. 157.

Chaque classe comprend deux parties distinctes : les observations préliminaires, et la liste des exposants.

Les observations préliminaires renferment : 1° une classification des objets exposés dans la classe ; 2° une énumération des exposants, leur répartition entre les quatre-vingt-neuf départements de la France, l'indication des emplacements occupés par leurs produits dans le Palais ; 3° un précis des perfectionnements réalisés depuis dix ans dans la fabrication des produits de la classe.

La liste des exposants mentionne le nom de chacun, les distinctions qu'il a obtenues, son adresse, l'indication des objets qu'il expose, la place où se trouvent ses objets, la nature de son établissement et la date de sa fondation, le rapport qui existe, d'après l'estimation de l'exposant, entre la valeur des produits qu'il vend pour l'exportation et la valeur totale de sa production annuelle, enfin les récompenses qu'il a obtenues aux Expositions universelles de 1851 et de 1855.

Quelques-uns de ces détails sont insérés pour la première fois dans un catalogue. Ceux, notamment, qui définissent la nature de l'établissement, font ressortir d'une manière sommaire l'organisation des divers métiers. Ils montrent, par exemple, que, dans la plupart des industries, et particulièrement dans celles qui se rapprochent le plus des beaux-arts, les produits sont fabriqués principalement par des ouvriers isolés travaillant chez eux à façon pour une clientèle.

Afin de permettre aux visiteurs de trouver facilement dans le Palais les producteurs et les produits, on a annexé au catalogue des produits agricoles et industriels deux index alphabétiques, dont le premier indique les noms des exposants et leurs numéros d'ordre, tandis que le second mentionne les divers produits exposés, avec l'indication du numéro de la classe dont ils font partie. Chacun de ces index renvoie ainsi

au catalogue proprement dit, et permet d'y trouver les renseignements nécessaires.

Les mêmes soins furent apportés à la rédaction du catalogue des œuvres d'art. Tous les objets exposés furent répartis entre les quatre classes indiquées par le règlement anglais; mais on n'avait point adopté, comme d'habitude, la méthode qui consiste à suivre simplement l'ordre alphabétique des noms d'auteurs, en indiquant, à la suite et par des numéros consécutifs, toutes les œuvres exécutées par le même artiste, et souvent placées dans des endroits très-différents,

Un premier catalogue comprenant une seule série de 455 numéros commence à la classe 37 et finit à la classe 40. L'attribution de ces numéros a été faite, autant que possible, d'après la place occupée par chacune des œuvres exposées dans les galeries du Palais.

Un index alphabétique des exposants, indiquant les récompenses obtenues par chacun d'eux, ainsi que la nomenclature des numéros attribués à leurs œuvres, complète le catalogue.

Ce nouveau mode de rédaction permettait ainsi au visiteur de connaître immédiatement le nom de l'auteur ou le sujet de l'œuvre qu'il avait sous les yeux, de même qu'elle lui donnait le moyen de trouver dans les galeries l'œuvre d'un artiste dont il savait seulement le nom.

La Commission impériale fit appel pour la publication du catalogue à divers éditeurs, en leur faisant connaître qu'elle renonçait à tout bénéfice, et qu'elle accorderait la préférence à celui d'entre eux qui s'engagerait à vendre l'ouvrage au plus bas prix. Pour permettre de réduire ce prix autant que possible, en même temps que pour assurer aux exposants les avantages d'une publicité considérable, elle autorisait l'éditeur à annexer au catalogue une série de ren-

seignements, dont elle se réservait d'examiner la rédaction.

MM. Victor Masson et fils ayant offert les conditions les plus avantageuses, furent désignés comme éditeurs; l'impression, confiée aux presses de l'imprimerie impériale, fut terminée dans les derniers jours du mois d'avril.

Le 1er mai 1862, jour de l'ouverture de l'Exposition, alors que le catalogue anglais et qu'aucun catalogue étranger n'avaient encore paru, la Commission impériale put faire mettre en vente, au prix de un shilling (1 fr. 25), le catalogue des produits français, formant un volume in-8° de plus de 500 pages.

12. — TRANSPORT DES PRODUITS DU LIEU DE PRODUCTION A LONDRES.

Pour compléter la série des opérations qu'elle devait accomplir en France, la Commission impériale avait à organiser le transport des produits. Aux termes de son règlement, les frais de ces transports depuis la gare de chemin de fer la plus voisine du lieu de production jusqu'à Londres et les frais de retour de Londres à cette même gare devaient rester à la charge de l'État. Il fallut donc tout d'abord s'entendre avec les compagnies de chemins de fer pour la fixation d'un tarif spécial.

Par un arrêté du 25 novembre 1861, le ministre de l'agriculture, du commerce et des travaux publics homologua les conventions arrêtées entre l'État et les compagnies. D'après ces conventions, les produits de l'agriculture et de l'industrie étaient transportés de la gare la plus voisine du lieu de pro-

duction à la gare de la Chapelle à Paris, aux conditions suivantes :

Prix par tonne et par kilomètre : grande vitesse. 0f250
— — petite vitesse. 0f085

Les objets d'art restaient soumis aux conditions des tarifs généraux.

Quant aux prix de transport de Paris au Palais de l'Exposition à Londres, ils étaient fixés comme il suit :

Produits de l'Agriculture et de l'Industrie.

Prix par tonne : grande vitesse (3 jours). 120 fr.
— petite vitesse (7 jours). 50

Objets d'art et objets de valeur.

Prix pour 1,000 fr. de valeur déclarée : grande vitesse (3 jours). 2 fr.

Ce tarif spécial était applicable à tout colis portant le numéro d'ordre de l'exposant expéditeur, et accompagné d'une lettre de voiture et d'un bulletin visés par le président du jury local d'admission.

La compagnie Valéry, propriétaire des paquebots qui font le service entre la Corse et la France continentale, déclara, dans les premiers jours de mars 1862, qu'elle se chargeait de transporter gratuitement tous les produits destinés à l'Exposition de Londres, depuis les ports d'Ajaccio et de Bastia jusqu'à Marseille.

Les produits reçus aux gares de départ, depuis le 20 février 1862 jusqu'au 20 mars, furent transportés aux frais de l'État. Après cette date, l'exposant eut à supporter les frais de trans-

port; mais il put jouir encore du bénéfice des tarifs énoncés ci-dessus.

Dès le 20 février, le service spécial de la réception des colis fut organisé à la gare de la Chapelle. Il avait pour mission d'enregistrer chaque colis, en mentionnant son poids et ses dimensions, et de le placer dans la partie des magasins affectée aux produits appartenant à la même classe [1]. En même temps on pressait l'envoi des vitrines et autres installations [2]. Il importait, en effet, qu'aucun produit ne fût envoyé à Londres sans que l'installation se trouvât prête à le recevoir. Quant aux colis d'œuvres d'art, ils furent concentrés au Palais de l'Industrie, où on attendit, pour les expédier, l'achèvement des préparatifs à faire dans les galeries [3].

Les exposants avaient été prévenus depuis longtemps qu'en l'absence de toute place de dépôt, et pour éviter l'encombrement et le désordre, il était nécessaire que chaque colis fût déballé au moment même où il entrait dans le Palais de Londres, et que les produits fussent placés aussitôt dans les installations qui leur étaient destinées.

Fondant ses prévisions sur les délais indiqués par les compagnies de chemin de fer, la Commission impériale prenait ses mesures pour ne faire partir que les produits dont les installations devaient se trouver prêtes au moment de l'arrivée. Le jour même où chaque colis était expédié de la gare de Paris, son propriétaire recevait un avis lui indiquant le jour probable de l'arrivée de ses caisses à Londres.

Malheureusement les compagnies du Nord et de l'Ouest ne remplirent point leurs engagements, quant au délai dans

1. Documents de statistique, tableaux VII et VIII, p. 98 et 99.
2. *Ibidem*, tableau IX, p. 100.
3. *Ibidem*, tableau XIII, p. 103.

lequel elles devaient effectuer les transports; et l'on signalera plus loin les graves conséquences de ces retards. L'inconvénient de la lenteur des transports a été singulièrement aggravée par le mélange établi par les Compagnies entre les colis de tous les exposants : il a été ainsi prouvé une fois de plus que le principe du transport des produits aux frais de l'État donne lieu à des critiques fondées et à de grands embarras.

13. — RÉCEPTION ET INSTALLATION DES PRODUITS DANS LE PALAIS.

Dès les premiers jours du mois de février, la Commission impériale avait envoyé des agents à Londres pour prendre possession de la partie du palais réservée à la France. Aussitôt que le plancher fut établi, on s'occupa de tracer sur le sol le plan d'installation; ce travail fut terminé le 9 mars. De cette façon, les entrepreneurs de vitrines trouvaient indiqué d'avance l'emplacement sur lequel ils devaient construire.

Dès qu'une vitrine était prête, la Commission envoyait à la gare de la Chapelle l'ordre d'expédier les produits qu'elle devait contenir. Aussitôt après leur réception au Palais de Londres, ceux-ci étaient dirigés vers la vitrine préparée et il ne dépendait plus que de l'exposant de les mettre en place.

L'ordre et par conséquent la rapidité dans les travaux d'installation eussent été assurés, si aucun retard important ne fût venu prolonger les délais du transport des colis. Cette condition essentielle ne fut pas remplie par les deux compagnies de chemins de fer : les délais sur lesquels on avait compté ne furent presque jamais observés. Il en résulta que plusieurs entrepreneurs, arrivés à Londres avec leurs ouvriers, attendirent plus de dix jours des vitrines et des outils qu'ils croyaient

trouver rendus au Palais. Les mêmes retards se manifestèrent bientôt dans le transport des produits, et l'on vit des exposants retourner en France, après avoir vainement attendu à Londres pendant deux ou trois semaines l'arrivée des caisses qu'ils étaient allés recevoir. Ces retards que la Commission impériale avait tout fait pour conjurer et qu'elle s'efforçait énergiquement de faire cesser, produisirent, sur le parcours des voies de transport et aux portes de l'Exposition, un encombrement qui compromit entièrement la régularité du service de réception des colis.

La plupart des exposants n'étaient plus présents à Londres, au moment de l'arrivée des caisses qu'ils auraient dû déballer, de sorte que la Commission se vit obligée, pour mettre un terme à l'encombrement des voies de circulation du Palais, de faire elle-même les travaux qui auraient dû être exécutés par chaque exposant.

Mais ce fut surtout pour l'installation des machines que les retards survenus dans l'expédition des produits amenèrent de graves inconvénients. Des objets pesant quelquefois six à huit tonnes arrivèrent à Londres avant les pièces de fondation destinées à les recevoir et expédiées longtemps avant eux ; de même, des charpentes furent reçues après les appareils qu'elles devaient supporter. Les agents anglais chargés de la manutention poussèrent les wagons chargés de ces colis sur les voies de circulation, qui furent ainsi encombrées, puisqu'on ne pouvait décharger des pièces qui devaient en attendre d'autres pour être montées. La Commission eut à déployer des mesures énergiques pour mettre un peu d'ordre dans le désordre qu'elle subissait, et pour achever en peu de temps une installation faite dans de si mauvaises conditions.

14. — MANUTENTION ET CONSERVATION DES CAISSES VIDES.

D'autres difficultés non moins graves se présentèrent dans le service de la manutention. En effet, les Commissaires de Sa Majesté Britannique n'avaient mis à la disposition de la Commission impériale qu'une seule porte pour l'introduction des colis dans le Palais principal; une seule grue travaillait au déchargement des camions accumulés devant cette porte ; en outre le transport dans l'intérieur même du Palais était rendu très-pénible par la faiblesse du plancher qui s'enfonçait à tout moment. Enfin, l'encombrement se trouvait augmenté par la nécessité d'entasser dans un même endroit, au-dessous des grues destinées à les élever, les colis qui devaient être placés au premier étage.

Des obstacles plus grands encore se présentaient pour l'installation des machines : la Commission anglaise n'avait mis à la disposition des exposants étrangers qu'un matériel de grues et de wagons tout à fait insignifiant et hors de proportion avec le poids et le nombre des colis. On fut obligé souvent de manœuvrer à bras d'homme et avec de simples leviers des pièces de machine très-lourdes; il arrivait aussi que tous les wagons étaient employés par une seule nation, tandis que les autres restaient dans une inaction forcée.

La Commission impériale avait dû se préoccuper d'assurer l'enlèvement immédiat des caisses vides; elle avait consenti, sur la demande de la plupart des exposants, à prendre également les mesures nécessaires pour emmagasiner ces caisses et elle avait traité avec la maison Lightly et Simon de Londres. Sur ce point encore les prévisions de la Commission se trouvèrent déçues. MM. Lightly et Simon ne tinrent

pas leurs engagements, et, après plusieurs réclamations restées sans résultats, il fallut s'adresser à une autre maison pour l'enlèvement des caisses vides; on n'eut même pas le temps de faire constater judiciairement l'impuissance des contractants, et l'on dut se résigner à encourir par conséquent les chances d'un procès désavantageux.

15. — OUVERTURE ET ADMINISTRATION DE LA SECTION FRANÇAISE DE L'EXPOSITION.

Le 1er mai 1862, jour fixé par les Commissaires de Sa Majesté Britannique, eut lieu l'ouverture de l'Exposition. Malgré les difficultés de toutes sortes signalées plus haut, la section française était prête et le catalogue de ses produits était en vente. Quelques colis, non encore livrés par les chemins de fer, furent reçus pendant les six jours suivants; enfin, le 10 mai, toute l'installation était achevée, et l'on ne s'occupait plus que de combler quelques vides laissés par des abstentions tardives.

Un chef de service fut chargé par la Commission impériale, des rapports avec la Commission anglaise et ses principaux fonctionnaires, au sujet de la distribution des cartes aux exposants français, de l'admission de leurs agents dans le Palais, et des questions nombreuses et délicates relatives à l'installation et à l'entretien de l'Exposition.

La police générale du Palais et la surveillance des produits exposés appartenaient aux Commissaires anglais. Néanmoins, la Commission impériale s'en occupa également. Un chef de service, assisté de deux employés chargés de la réception du public, et trois inspecteurs veillèrent constamment au maintien du bon ordre, à l'entretien des vitrines, et à la sûreté des produits. Neuf gardiens, placés sous leurs ordres,

se tenaient dans les diverses parties de la section française. Malgré ces mesures, on eut à regretter quelques détournements, et les efforts de la police anglaise réussirent rarement à en faire connaître les auteurs.

L'entretien des expositions particulières avait été confié par la plupart des producteurs à des agents, dont le choix ne fut pas toujours heureux. Certains exposants avaient même complétement abandonné leurs produits. Il en résulta pour la Commission l'obligation de s'occuper de certains détails d'ordre et de propreté, auxquels elle aurait dû rester étrangère, et on ne peut s'empêcher de regretter ici la négligence avec laquelle un grand nombre d'expositions ont été entretenues, à partir du moment où les travaux du jury ont été terminés.

Pendant la durée de l'Exposition, la Commission impériale fit faire les plans généraux de la section française et des sections étrangères; elle fit dessiner les installations les plus élégantes et les plus commodes; enfin, elle fit recueillir les données de statistique qui pouvaient servir utilement à une Exposition future. Ce travail fut confié à un chef de service, assisté de dessinateurs et de calculateurs. On put réunir ainsi 150 plans et 160 feuilles de croquis divers, un album de 50 dessins, en même temps que les éléments des tableaux de statistique qui figurent à la fin de ce Rapport.

La Commission impériale a aidé les délégations des ouvriers des différentes villes à visiter l'Exposition[1]. Elle leur a alloué, comme indemnité de déplacement et de voyage, une somme de 40,000 fr. environ[2]; la moitié de cette somme a été donnée à la commission spéciale instituée par les ouvriers de Paris,

1. Documents de statistique, tableau X, p. 101.
2. Ibidem, tableau XIV, p. 104.

qui a reçu une subvention égale du conseil municipal. Des agents spéciaux de la Commission impériale étaient chargés de recevoir à Londres les délégués, de s'enquérir de leurs besoins, d'aplanir autant que possible les difficultés qu'ils pourraient rencontrer pendant leur séjour dans cette ville. La Commission a facilité leurs études, en obtenant des Commissaires de Sa Majesté Britannique leur admission dans le Palais avant l'heure de l'ouverture, et en leur procurant les moyens de visiter quelques ateliers des environs de Londres. La compagnie générale de bateaux à vapeur, dirigée par M. E. Petitqueux, a généreusement secondé la Commission impériale en donnant aux délégués le passage gratuit sur ses navires entre Dunkerque et Londres.

La Commission impériale a constaté avec plaisir le zèle avec lequel la commission parisienne d'ouvriers a accompli son mandat, les avantages que les ouvriers ont retirés de leur visite à l'Exposition, et le mérite de quelques publications au moyen desquelles plusieurs ont rendu compte de leurs observations. Elle a souscrit à trois cents exemplaires d'une collection de rapports qui sera publiée sous la direction de la commission parisienne.

16. — CLÔTURE DE L'EXPOSITION; RÉEMBALLAGE ET RÉEXPÉDITION DES PRODUITS.

Aux termes du règlement arrêté par les Commissaires de Sa Majesté Britannique, la clôture de l'Exposition avait été fixée au 1er octobre; elle fut reportée par une décision postérieure au 1er novembre 1862. A partir de cette époque, le Palais demeura encore ouvert pendant quinze jours, durant lesquels il fut permis aux exposants de vendre leurs produits.

Le samedi 15 novembre, le Palais fut définitivement fermé, sans cérémonie de clôture.

Il ne restait plus qu'à procéder au réemballage et à la réexpédition. Cette opération avait pu être commencée dès le 1er novembre en ce qui concerne les œuvres d'art et les produits exposés dans l'annexe des machines, et, le jour de la clôture, on était déjà assez avancé sur ce point. En ce qui concerne les autres produits, les travaux se trouvèrent simplifiés : d'abord par la vente d'un très-grand nombre d'objets, enlevés directement par les acheteurs ; ensuite par la demande que les Commissaires de Sa Majesté Britannique, frappés du succès obtenu par l'exposition de nos produits agricoles, firent de cette collection pour le musée royal de South-Kensington.

Une décision de la Commission impériale arrêta que tous les produits de l'agriculture, non réclamés dans un certain délai par leurs propriétaires, seraient remis à l'administration du musée. Les exposants furent avisés de cette décision, et beaucoup d'entre eux firent expressément l'abandon de leurs produits.

La Commission impériale avait eu soin de faire procéder, dès le mois de septembre, au classement des caisses emmagasinées, afin d'éviter le désordre et l'encombrement, au moment de la réexpédition. Dans le même but, elle avait, huit jours avant la clôture, donné avis à un certain nombre d'exposants de se présenter à Londres pour procéder au réemballage, et chaque jour des lettres semblables étaient adressées. La Commission s'était assurée du concours d'un emballeur, et elle avait fait connaître les prix fixés par cet entrepreneur pour l'emballage de chaque catégorie de produits.

Un avis publié dans les journaux et adressé à tous les

exposants annonçait que, dans le cas où l'un de ces derniers négligerait d'emballer ses produits à l'époque notifiée, l'administration procéderait d'office à cette opération, en déclinant toute responsabilité au sujet des dommages qui pourraient être ultérieurement constatés.

Pour le recouvrement du prix d'emballage ainsi exécuté d'office, le colis était accompagné, outre la lettre de voiture et le bulletin d'expédition, de la facture de l'emballeur, et il ne devait être livré au destinataire qu'après l'acquittement du montant de cette facture.

Les travaux furent commencés le 17 novembre, dans le Palais principal, et les mesures les plus énergiques furent prises pour que la section française pût être complétement évacuée dès le 24 décembre, jour fixé par les Commissaires de Sa Majesté Britannique.

Malheureusement de graves difficultés se présentèrent encore ici : peu d'exposants se rendirent à Londres, et l'administration se vit forcée de procéder d'office au réemballage d'un très-grand nombre de produits. Les moyens d'action fournis par les Commissaires anglais pour le roulage intérieur des colis furent encore cette fois insuffisants. Enfin, les voitures de camionnage des compagnies de chemins de fer furent trop peu nombreuses, et il en résulta un encombrement par suite duquel des colis durent séjourner longtemps sur les trottoirs, le long des murs du Palais, au risque d'être détériorés.

Ces diverses circonstances occasionnèrent quelques retards, fort diminués heureusement, grâce au zèle de nos agents, et le 5 janvier 1863, alors qu'aucune nation étrangère n'avait encore fini d'enlever ses produits, les derniers colis français étaient remis à Londres aux employés des compagnies des chemins de fer du Nord et de l'Ouest.

Pendant toute la durée des mois de janvier et de février,

les exposants n'ont cessé d'adresser, souvent très-justement, à la Commission impériale des réclamations nombreuses auxquelles il n'était pas en son pouvoir de faire droit. A la date du 1ᵉʳ mars, beaucoup de colis n'avaient point été remis à leurs propriétaires; et l'on constatait encore le vice du régime qui faisait de l'administration un intermédiaire impuissant entre les exposants et les compagnies de chemins de fer.

III.

OPÉRATIONS

DU JURY DES RÉCOMPENSES.

17. — ORGANISATION DU JURY INTERNATIONAL.

Au début de leurs travaux, les Commissaires de Sa Majesté Britannique semblaient disposés à laisser l'opinion publique juger seule les produits exposés. Toutefois, avant de prendre une décision, ils crurent devoir réclamer l'avis des nations étrangères, qui constatèrent que la suppression des récompenses éloignerait un grand nombre d'exposants.

Les Commissaires anglais, se rendant aux observations qui leur furent présentées, revinrent sur leur première idée, et publièrent, dès le mois de janvier 1862, une décision relative à la formation du Jury international.

Conformément à leur règlement général, ils divisèrent les produits de l'agriculture et de l'industrie en 36 classes[1], dont

1. Documents officiels, N° 6, p. 157.

plusieurs furent elles-mêmes subdivisées en sections ; le nombre des sections ainsi formées était de 65. Chaque classe non divisée et chaque section des classes divisées avait un jury séparé ; toutefois, les différentes sections d'une même classe devaient se réunir pour arrêter la liste générale des médailles à décerner dans cette classe.

Le Jury devait se composer de membres nommés par les Commissaires de Sa Majesté Britannique et de membres nommés par les Commissions étrangères.

Il est impossible, en examinant le nombre des jurés dans chaque classe, de reconnaître un principe général qui ait servi de base à la répartition des jurés entre les pays. On peut remarquer, au contraire, que l'on a méconnu un système que semblait recommander la tradition des Expositions précédentes, et qui pouvait paraître aux exposants une garantie d'impartialité. Les Commissaires anglais ont introduit, dans le Jury international, un nombre de jurés anglais qui excède de 25 le nombre total des jurés des autres pays [1]. Cette innovation n'a été expliquée nulle part, et on ne saurait la considérer comme un progrès.

Les présidents des classes furent nommés par les Commissaires de Sa Majesté Britannique et répartis entre les diverses nations, dans les proportions suivantes : 14 pour l'Angleterre ; 7 pour la France ; 3 pour l'Autriche ; 4 pour le Zollverein ; 2 pour la Belgique ; 1 pour l'Espagne ; 1 pour le Portugal ; 1 pour la Suisse ; 1 pour la Russie ; 1 pour l'Italie, et 1 pour la Turquie.

1. Documents de statistique, tableau XIX, p. 119.

18. — ORGANISATION DE LA SECTION FRANÇAISE DU JURY.

Les Commissaires anglais firent connaître, le 15 février 1862, que 65 jurés étaient attribués à la France. La Commission impériale arrêta les mesures relatives à l'organisation de la section française du Jury international, et elle publia son règlement le 15 mars 1862. Elle décida que 65 jurés suppléants seraient adjoints aux 65 jurés titulaires; qu'il serait fait une série de rapports correspondant aux classes adoptées, et devant contenir : 1° un précis sommaire des mérites spéciaux constatés chez les exposants français; 2° un aperçu des progrès accomplis, depuis l'Exposition universelle de 1855, chez les nations représentées dans le Palais de Londres; 3° une conclusion sur les efforts que doivent faire les producteurs français pour conserver la supériorité acquise dans les branches où ils excellent, et pour s'élever, dans les autres, à la hauteur de leurs concurrents étrangers.

La Commission impériale s'occupa ensuite du choix des jurés titulaires et suppléants. Pour les répartir entre les 36 classes, elle se préoccupa autant que possible de proportionner le nombre des jurés à celui des exposants. La répartition faite d'après ce principe ne fut pas acceptée par la Commission anglaise, qui exigea qu'un seul juré fût attaché à chaque classe ou à chaque section dans les classes divisées.

Cette décision inattendue n'arriva à la Commission impériale qu'après la publication de la liste de la section française du jury. Il fallut, sans changer les noms de cette liste, faire une seconde répartition; il fut par conséquent impossible de

répartir les jurés entre les classes suivant leurs aptitudes et leurs connaissances spéciales, comme on l'avait fait dans le premier travail ; on fut obligé de détruire tout rapport entre le nombre des jurés et celui des exposants français dont ils avaient à défendre les intérêts. Ainsi dans les classes 14, 20, 21, où la France comptait 117, 119 et 208 exposants, la nouvelle décision n'accordait qu'un juré par classe, tandis qu'elle obligeait d'en nommer 4 dans la classe 11 où ne se trouvaient que 41 exposants, et 2 dans la classe 25 qui n'en renfermait que 12[1].

La section française se trouva ainsi un peu désorganisée pour les travaux du Jury international, mais elle conserva du moins sa première constitution pour la rédaction des rapports que réclamait la Commission impériale.

19. — RÉCOMPENSES DÉCERNÉES ET PUBLICATIONS.

Les travaux du Jury international commencés le 7 mai devaient être terminés vers la fin du même mois. Plusieurs difficultés vinrent les entraver.

La classification adoptée pour les produits était celle de 1851, et non celle qui avait été suivie en 1855. Il en est résulté plusieurs inconvénients sérieux, parmi lesquels il faut citer l'obligation où se trouvaient plusieurs classes de juger des produits qui ne leur étaient pas suffisamment connus. On dut, pour remédier à cet inconvénient, laisser à chaque classe la faculté de s'adjoindre des jurés associés, ou de réclamer le concours d'experts. En outre, la classifica-

1. Documents officiels, N° 10, p. 175.

tion laissait des doutes sur le classement d'un assez grand nombre d'objets. La tendance de toutes les classes fut de repousser l'examen des produits qui ne rentraient point évidemment dans leurs attributions. Il en résulta de nombreuses réclamations de la part des exposants dont les produits n'étaient point appréciés.

Les jurés trouvèrent de grandes difficultés à accomplir leur tâche : appelés à comparer les produits de même nature exposés par les divers pays, ils étaient obligés d'aller les chercher dans toutes les parties du Palais et des annexes. C'est à peine, d'ailleurs, s'ils pouvaient travailler quelques heures par jour ; car le public, admis depuis dix heures du matin jusqu'à sept heures du soir, envahissait l'Exposition et rendait tout examen difficile.

Les jurés des diverses classes n'adoptèrent pas un mode uniforme de travail. Plusieurs d'entre eux prirent le soin de faire prévenir les exposants du jour et de l'heure où leur visite aurait lieu ; d'autres négligèrent cette précaution ; d'autres même s'en abstinrent systématiquement.

C'est seulement au mois de juin que le Jury eut arrêté la liste de ses propositions. Les Commissaires de Sa Majesté Britannique avaient décidé qu'il ne serait accordé qu'une seule classe de médaille. Le Jury ne tarda pas à reconnaître qu'il était indispensable de créer, sous le nom de mention honorable, un second degré de récompense. En outre, il prit soin de distinguer les mérites des exposants honorés de la même récompense, en faisant suivre l'énonciation de la médaille ou de la mention honorable, qui leur était attribuée, d'une note particulière indiquant en des termes très-différents les mérites constatés chez chacun d'eux.

Toutes les propositions faites par les 36 classes furent soumises à un conseil composé des présidents.

La proclamation des récompenses décernées [1] eut lieu le 11 juillet 1862, dans le Palais de l'Exposition et le jardin de la Société d'horticulture.

20. — DISTRIBUTION DES RÉCOMPENSES AUX EXPOSANTS FRANÇAIS, A PARIS, PAR SA MAJESTÉ L'EMPEREUR.

Une des tâches les plus difficiles de la Commission impériale fut de déterminer les distinctions honorifiques qu'il y avait lieu de proposer à Sa Majesté l'Empereur, en faveur des exposants dont les produits avaient représenté le plus dignement l'industrie française à l'Exposition. La préparation du travail, qu'elle eut à discuter, fut confiée à une sous-commission composée de S. A. I. Mgr le prince Napoléon, président, de S. Exc. M. Rouher, ministre du commerce, de M. Michel Chevalier, président de la section française du Jury international, et de M. Le Play, commissaire général. Sa Majesté l'Empereur voulut bien n'apporter aucune modification aux propositions de la Commission impériale, comprenant quinze croix d'officier et quatre-vingt-douze croix de chevalier de la Légion d'honneur [2].

La remise de ces décorations eut lieu, le 25 janvier 1863, dans la grande salle du Louvre. Les exposants médaillés ou ayant obtenu des mentions honorables avaient pris place dans la nef; ceux qui devaient être décorés occupaient les premiers rangs; dans les galeries supérieures, des tribunes

1. Documents de statistique, tableau XX, p. 123.
2. Liste des exposants récompensés dans la section française, p. 185. — Documents officiels, N° 12, p. 177.

avaient été réservées aux femmes des exposants ; enfin, sur les degrés du trône, se trouvaient les membres de la Commission impériale et du Jury international, en habit de ville, comme les exposants eux-mêmes.

La cérémonie commença à une heure. LL. MM. l'Empereur et l'Impératrice s'étant assis, S. A. I. Mgr le prince Napoléon se leva et prononça le discours suivant :

« Sire,

« Les travaux de la Commission impériale, que Votre Majesté a nommée pour présider à la section française de l'Exposition universelle de Londres, sont finis, et je viens, comme président de cette Commission, rendre compte à l'Empereur de ce que nous avons fait et lui soumettre les récompenses honorifiques que nous avons l'honneur de lui recommander.

« Les décorations accordées à nos exposants seront un nouvel exemple de cette égalité féconde qui permet à tous les mérites d'être honorés, sans distinction de rang ni de profession.

« Avant tout, qu'il me soit permis de rendre un hommage mérité aux exposants français, qui ont soutenu avec éclat à l'étranger notre réputation dans les sciences, les arts et l'industrie.

« Nous constatons avec une vive satisfaction que, dans le concours universel de 1862, nos exposants ont été généralement dédommagés de leurs sacrifices par le développement de leurs affaires, preuve nouvelle de l'utilité pratique de ces concours.

« Les circonstances dans lesquelles les produits français ont été envoyés à Londres donnaient un intérêt tout particulier à cette Exposition ; elle se faisait dans des conditions

nouvelles pour notre industrie, au début de la politique de liberté commerciale dans laquelle votre gouvernement est entré, et l'expérience est venue sanctionner les principes que la théorie a posés depuis longtemps. C'est un argument bien concluant et qui doit peser d'un grand poids pour engager la France à persévérer dans cette voie, aussi profitable que rationnelle.

« L'industrie française a répondu avec empressement à notre appel, et si quelques grands établissements nous ont malheureusement fait défaut, l'ensemble de notre exposition n'en a pas souffert. La France a occupé un rang très-honorable à Londres, grâce surtout aux efforts d'établissements industriels plus récents ou renouvelés, qui n'ont pas craint d'accepter la lutte avec courage, et qui l'ont soutenue avec éclat.

« Notre pays a jusqu'ici brillé dans ce qui se rattachait aux arts, au goût et au fini de l'exécution. L'Angleterre fait des efforts inouïs dans cette voie, et, si nous voulons conserver notre ancienne suprématie, il faut que nos industriels redoublent d'efforts, en se préoccupant sérieusement des progrès obtenus par les étrangers.

« Nous devons des remercîments aux artistes et aux propriétaires d'œuvres d'art qui ont bien voulu nous confier leurs chefs-d'œuvre, par un sentiment patriotique d'autant plus digne d'éloge que le règlement adopté ne nous permettait pas de les récompenser.

« Les jurys d'admission départementaux ont fonctionné avec zèle et discernement; l'emplacement réservé à la France, étant comparativement très-restreint, rendait le choix à faire d'autant plus difficile et important. Nous n'avions que 13,720 mètres à distribuer à 5,521 exposants.

« J'appelle l'attention de Votre Majesté sur le travail du

Jury des récompenses, qui a été digne de cette réunion d'hommes éminents. Par une heureuse innovation, les rapports, rédigés par plus de cent personnes, ont été publiés à la clôture même de l'Exposition, malgré la difficulté de l'examen des produits de l'industrie du monde entier et de la désignation des récompenses.

« La France a obtenu 1,611 médailles : le Jury international s'est montré juste et bienveillant pour nous; nous n'avons eu qu'à nous féliciter de nos bons rapports constants avec les jurés étrangers.

« La Commission a spécialement recommandé au Jury d'étudier les modifications à apporter à notre système de réglementation, souvent excessif. Je crois que le gouvernement de Votre Majesté pourrait puiser d'utiles renseignements dans l'étude approfondie de ces rapports, au point de vue de la simplification des entraves administratives et du développement si nécessaire de l'initiative individuelle, sans laquelle aucun progrès ne peut être fait. Nos sociétés modernes ont, surtout au point de vue commercial et industriel, besoin de liberté.

« Le rôle de la Commission impériale a été difficile quand il s'est agi de proposer des récompenses honorifiques à Votre Majesté.

« Dans un travail si compliqué, où tous les mérites devaient être examinés plus encore à un point de vue relatif qu'à un point de vue absolu; où les considérations d'honorabilité personnelle, de nouveauté des inventions et des procédés, du développement des affaires, du bon emploi des capitaux, de la bienveillance vis-à-vis des ouvriers, devaient être appréciées, la perfection n'était pas possible.

« Notre plus sérieux embarras est venu de la multiplicité des mérites souvent presque égaux, parmi lesquels il fallait faire un choix : nous avons fait de notre mieux, en tâchant de nous

affranchir de toute influence et en suivant le vœu de l'Empereur, qui était de ne céder à aucune considération politique.

« Grâce à la libéralité de la Commission impériale et de l'Administration de la ville de Paris, une somme de 40,000 francs a été employée aux subventions à donner à des voyages de simples ouvriers. Nous avons voulu laisser le choix des délégués aux ouvriers eux-mêmes. Malgré quelques appréhensions, que l'expérience est venue dissiper, et grâce à la confiance de Votre Majesté et à la volonté qu'elle a bien voulu m'exprimer, les élections se sont faites librement, sans aucune intervention de l'autorité, et le plus bel éloge à adresser aux ouvriers de Paris spécialement, c'est qu'un nombre considérable d'entre eux a pris part à ces élections avec un calme complet.

« Près de mille ouvriers, délégués de toute la France, ont été à Londres, pour y étudier l'Exposition et y puiser des renseignements utiles, qu'ils ont consignés dans des rapports intéressants.

« C'est avec une vive satisfaction que je puis annoncer à Votre Majesté que le crédit de 1,200,000 francs, ouvert pour les dépenses de l'Exposition, ne sera ni dépassé ni même atteint; et cependant nous n'avons reculé devant aucune dépense utile au succès de l'Exposition. J'ai tenu tout particulièrement à obtenir ce résultat, et j'en rends grâce surtout à la sage administration et à l'esprit d'ordre de M. Le Play, conseiller d'État, notre commissaire général. Nous avons cru qu'un bon emploi des deniers publics était notre premier devoir, ne voulant, sous aucun prétexte, dépasser le budget voté, quelle que fût souvent la difficulté de résister à des réclamations pour des dépenses qui ne devaient pas augmenter la splendeur de l'Exposition.

« Permettez-moi, Sire, d'exprimer dans cette solennité,

qui est le couronnement de l'Exposition, nos remercîments aux Commissaires de la Reine d'Angleterre pour leur bienveillante hospitalité; à notre collègue, M. Rouher, ministre des travaux publics, pour le concours libéral et éclairé qu'il nous a prêté; à MM. Michel Chevalier, président du jury, et Le Play, commissaire général, ainsi qu'à nos agents de tout rang, qui nous ont aidés avec zèle et intelligence.

« Au nom de l'industrie française, Sire, je vous remercie de votre courageuse et persévérante initiative à surmonter tous les obstacles, sans vous arrêter à ces oppositions passagères, souvent inspirées par des intérêts particuliers, pour mettre la France à la tête de cette politique de liberté des échanges qui fera sa prospérité.

« Qu'il me soit permis de rappeler que le premier résultat de cette politique a été, lors de la mauvaise récolte en 1861, d'obtenir le pain à un prix modéré et de satisfaire le consommateur. C'est une nouvelle preuve de cette vive sollicitude que vous portez aux classes laborieuses, qui eussent payé leur pain beaucoup plus cher sans la suppression des entraves au commerce des blés.

« La Commission impériale a fait tous ses efforts pour remplir son devoir; sa plus haute récompense, pour elle et pour son président, sera d'obtenir l'approbation du représentant suprême du peuple français, l'Empereur. »

L'Empereur a répondu :

« Messieurs,

« Vous avez dignement représenté la France à l'étranger. Je viens vous en remercier, car les Expositions universelles ne sont pas de simples bazars, mais d'éclatantes manifestations de la force et du génie des peuples.

« L'état d'une société se révèle par le degré plus ou moins

avancé des divers éléments qui la composent, et, comme tous les progrès marchent de front, l'examen d'un seul des produits multiples de l'intelligence suffit pour apprécier la civilisation du pays auquel il appartient. Ainsi, lorsque aujourd'hui nous découvrons un simple objet d'art des temps anciens, nous jugeons, par sa perfection plus ou moins grande, à quelle période de l'histoire il se rapporte. S'il mérite notre admiration, soyez sûrs qu'il date d'une époque où la société bien assise était grande par les armes, par la parole, par les sciences comme par les arts. Il n'est donc pas indifférent pour le rôle réservé à la France d'avoir été placer sous les regards de l'Europe les produits de notre industrie; à eux seuls, en effet, ils témoignent de notre état moral et politique.

« Je vous félicite de votre énergie et de votre persévérance à rivaliser avec un pays qui nous avait devancés dans certaines branches du travail. La voilà donc enfin réalisée cette redoutable invasion sur le sol britannique, prédite depuis si longtemps ! Vous avez franchi le détroit ; vous vous êtes hardiment établis dans la capitale de l'Angleterre ; vous avez courageusement lutté avec les vétérans de l'industrie. Cette campagne n'a pas été sans gloire, et je viens aujourd'hui vous donner la récompense des braves.

« Ce genre de guerre qui ne fait point de victimes a plus d'un mérite : il suscite une noble émulation, amène ces traités de commerce qui rapprochent les peuples et font disparaître les préjugés nationaux sans affaiblir l'amour de la patrie. De ces échanges matériels naît un échange plus précieux encore, celui des idées. Si les étrangers peuvent nous envier bien des choses utiles, nous avons aussi beaucoup à apprendre chez eux. Vous avez dû, en effet, être frappés en Angleterre de cette liberté sans restriction laissée à la manifestation de toutes les opinions comme au développement de tous les inté-

rêts. Vous avez remarqué l'ordre parfait maintenu au milieu de la vivacité des discussions et des périls de la concurrence. C'est que la liberté anglaise respecte toujours les bases principales sur lesquelles reposent la société et le pouvoir. Par cela même elle ne détruit pas, elle améliore; elle porte à la main non la torche qui incendie, mais le flambeau qui éclaire, et, dans les entreprises particulières, l'initiative individuelle s'exerçant avec une infatigable ardeur dispense le gouvernement d'être le seul promoteur des forces vitales d'une nation; aussi, au lieu de tout régler, laisse-t-il à chacun la responsabilité de ses actes.

« Voilà à quelles conditions existent en Angleterre cette merveilleuse activité, cette indépendance absolue. La France y parviendra aussi le jour où nous aurons consolidé les bases indispensables à l'établissement d'une entière liberté. Travaillons donc de tous nos efforts à imiter de si profitables exemples : pénétrez-vous sans cesse des saines doctrines politiques et commerciales, unissez-vous dans une même pensée de conservation, et stimulez chez les individus une spontanéité énergique pour tout ce qui est beau et utile. Telle est votre tâche. La mienne sera de prendre constamment le sage progrès de l'opinion publique pour mesure des améliorations et de débarrasser des entraves administratives le chemin que vous devez parcourir.

« Chacun ainsi aura accompli son devoir, et notre passage sur cette terre n'aura pas été inutile, puisque nous aurons laissé à nos enfants de grands travaux accomplis et des vérités fécondes, debout sur les ruines de préjugés détruits et de haines à jamais ensevelies.

« Je ne terminerai pas sans remercier la Commission impériale et son président du zèle éclairé avec lequel ils ont organisé l'Exposition française, et de l'esprit d'impartiale

justice qui a présidé à la proposition des récompenses. C'est un titre nouveau qu'ils ont acquis à ma confiance et à mon estime. »

Ce discours, plusieurs fois interrompu par des marques chaleureuses d'approbation, s'est terminé au milieu des cris de : Vive l'Empereur! vive l'Impératrice! vive le Prince impérial !

Aussitôt après, S. Exc. M. le ministre de l'agriculture, du commerce et des travaux publics a nommé les exposants auxquels l'Empereur avait accordé des promotions ou des nominations dans l'ordre impérial de la Légion d'honneur, à l'occasion de l'Exposition universelle de Londres.

Au fur et à mesure que le ministre prononçait les noms des personnes auxquelles les récompenses étaient accordées, ces personnes s'avançaient vers le trône, en montaient les degrés, et recevaient leur décoration de la main de l'Empereur. Les croix étaient remises à Sa Majesté par S. A. I. M^{gr} le prince Napoléon, qui les recevait d'un maître des cérémonies.

IV.

SERVICE FINANCIER

21. — ORGANISATION DU SERVICE.

La préparation du budget fut un des premiers soins de la Commission impériale. Elle n'avait comme élément d'appréciation que le chiffre de 638,000 francs auquel s'étaient élevées les dépenses de l'Exposition française en 1851, à Londres, pour l'installation de 1,700 exposants, le transport de 750 tonnes de produits et la rétribution de 30 jurés. La Commission impériale prévit qu'on pourrait avoir, en 1862, à installer 3,000 exposants, à transporter 2,000 tonnes, et à rétribuer, pour les 36 catégories de produits de la nouvelle classification, 36 jurés, ce qui aurait entraîné une dépense proportionnelle d'environ 1,400,000 francs. Tenant compte de diverses améliorations qu'elle espérait pouvoir introduire dans les services, elle se borna à demander un crédit de 1,200,000 francs [1].

1. Documents officiels, N° 2, p. 141.

SERVICE FINANCIER. 61

Dès l'origine des travaux, la comptabilité constitua un service distinct. Les dépenses proposées par le secrétaire général étaient soumises à l'autorisation du président de la Commission impériale. Les mémoires, factures et pièces diverses établis sous le contrôle de l'agent comptable, vérifiés par les chefs de service, approuvés par le secrétaire général et revêtus du visa du président, étaient ordonnancés par le ministre de l'agriculture, du commerce et des travaux publics. Toutes les pièces étaient d'ailleurs, pour le fond et pour la forme, soumises à l'examen d'un agent spécial qui, sur la demande expresse de la Commission, avait été désigné par M. le ministre des finances.

C'est surtout dans cette branche de service que se sont manifestés les avantages de l'unité d'action, de la responsabilité et du contrôle. Ces avantages eussent été plus frappants encore si l'exiguïté de l'espace accordé par les Commissaires de Sa Majesté Britannique et les retards qu'ils ont apportés dans la notification de plusieurs décisions essentielles ne nous avaient imposé des dépenses auxquelles il a fallu pourvoir au dernier moment par de regrettables sacrifices d'argent.

22. — DÉPENSES.

Les prévisions de la Commission impériale, en ce qui concerne les éléments de la dépense, ont été singulièrement dépassées. Le nombre des exposants s'est élevé à 5,779, et le poids des colis à 2,219 tonnes; la Commission anglaise, s'écartant des traditions de 1851 et de 1855, a porté à 65 le nombre de nos jurés, et la durée de leurs travaux, au lieu d'être limitée, selon le projet primitif, à un mois, a été de deux mois et demi; enfin, les retards imprévus apportés par

les chemins de fer dans l'expédition des produits, ont obligé la Commission, dans la seconde moitié du mois d'avril, à augmenter, dans de grandes proportions, son personnel d'administration et à engager des ouvriers à des prix exorbitants ; l'encombrement produit par ces mêmes retards a amené également un énorme supplément de frais.

D'autre part, la Commission impériale a jugé convenable de pourvoir à plusieurs dépenses qui avaient été négligées ou faites sur une moindre proportion en 1851. Ainsi, au lieu de payer seulement le transport des produits entre Paris et Londres, elle a supporté les frais de tous les transports depuis la gare du chemin de fer la plus voisine du lieu de production jusqu'à Londres, et de Londres jusqu'à cette même gare. Elle a pris exclusivement à sa charge l'installation des produits de l'enseignement primaire; elle a concouru, avec le ministère du commerce, à l'organisation d'une exposition méthodique de nos produits agricoles. Elle s'est toujours empressée, selon l'offre qu'elle avait faite dès le début aux Commissaires anglais, de subvenir à toutes les dépenses que ceux-ci pouvaient réclamer en vue de concourir à l'utilité ou à la splendeur de l'Exposition. Elle a fait frapper, avec le nom du destinataire en relief, plus de 800 médailles d'or, d'argent et de bronze, qu'elle a offertes à des collaborateurs français et étrangers.

La Commission impériale a réussi à compenser ces diverses causes d'augmentation de dépenses par l'ordre rigoureux qu'elle a établi dans les détails des services, par le soin qu'elle a eu de n'employer aux phases successives de l'entreprise que le personnel strictement nécessaire, enfin par la sollicitude qu'elle a apportée à la conclusion des marchés. Les frais qu'elle a eu à supporter ont été encore diminués, grâce à l'initiative de beaucoup d'exposants, qui l'ont secon-

dée dans ses travaux ou qui ont concouru, à l'aide de leurs produits, à la décoration de la section française de l'Exposition et de l'hôtel de la Commission impériale à Londres [1].

Le crédit de 1,200,000 francs alloué par le Corps législatif n'a pas été dépassé; il n'a même pas été atteint. D'après le compte arrêté au 1er novembre 1863, les dépenses de la section française de l'Exposition universelle de 1862 s'élèvent à 975,000 francs [2]. Cette somme se décompose ainsi qu'il suit :

Dépenses liquidées....................	951,125f 15
Dépenses à liquider...................	23,874 85
Total...............	975,000f 00

S. A. I. Mgr le prince Napoléon a rendu compte de ce résultat à Sa Majesté l'Empereur, dans son rapport en date

1. Parmi ces exposants il convient de citer : MM. Ahrens (H.), Alexandre, Arnaud-Gaidan (J.), Bach-Pérès (A.), Bachelet (L.-C.), Barbedienne (F.), Barbezat, Barbou, Baudouin, Beaufils, Bord (A.), Braquenié, Bry (M.-E.-A.), Cail (J.-F.), Cain (A.), Charpentier, Christofle (C.), Cornu (T.), Cramer, Daubrée (A.), Debain (A.-F.), Desfossé (J.), Despréaux (A.), Dexheimer (P.), Didron (A.-N.), Drion-Quérité, Patoux et Drion (A.), Durenne (A.), Farcot, Ferguson fils, Fourdinois (H.), Fournier (A.-M.-E.), Gadrat (P.), Gagneau (E.), Gallais (C.-A.), Gautier (F.), Granger (E.), Graux-Marly (L.-J.-B.), Grohé (G.), Hadrot (L.-N.), Herz (H.), Imbs, Jeanselme fils et Godin, Kriegelstein (J.-G.), Lacarrière (A.), Lahoche et Pannier, Laurent (E.), Lecouteux (H.), Le Crosnier (M.-L.), Lemaire (A.), Lerolle (L.), Leroy (J.), Lévy (J.-F.), Lusson (A.), Mazaroz-Ribailler (P.), Mène (P.-J.), Meyer (L.-F.-A.), Miroy, Mourceau (C.-H.), Paillard (A.-V.), Pallu (A.), Pecquereau, Pickard et Punant, Pihouée (A.), Pleyel et Wolff, Quignon (N.-J.-A.), Raingo, Requillart, Roussel et Chocqueel, Renard, Rivart (J.-N.), Sauvrezy (A.-H.), Servant et Devay, Thomas et Kuhliger, Tronchon (N.-J.), Zuber (J.); la Société impériale et centrale d'horticulture de Paris, la Société des glaces de Saint-Gobain.

2. Documents de statistique, tableau XIV, p. 104.

du 29 octobre 1863[1]. En même temps, il a informé M. le ministre des finances et M. le ministre de l'agriculture, du commerce et des travaux publics, que l'État pouvait disposer de la somme de 225,000 francs formant le reliquat du crédit alloué à la Commission impériale.

23. — COMPARAISON DES DÉPENSES DE LA SECTION FRANÇAISE EN 1851 ET EN 1862.

Il paraît utile, en terminant ce rapport, de donner le résumé comparatif des dépenses effectuées en 1851 et en 1862 pour l'exposition des produits français à Londres.

1. Documents officiels, N° 13, p. 180.

DÉPENSES DE L'EXPOSITION DE 1851.

NOMBRE DES EXPOSANTS.	1,700	
POIDS DES COLIS.	750 tonnes.	
I. — Administration, jury (30 membres).		260,035f 74
II. — Matériel, impressions, dépenses diverses.		109,148 23
III. — Transports.		86,451 52
IV. — Agence à Londres, réception et expédition des produits.		85,420 65
V. — Frais d'installation dans le bâtiment et frais imprévus.		56,156 76
VI. — Envoi de contre-maîtres et ouvriers.		40,588 26
Total général des dépenses.		637,801 16

DÉPENSES DE L'EXPOSITION DE 1862.

NOMBRE DES EXPOSANTS.	5,779		
POIDS DES COLIS.	2,219 tonnes.		
I. — { Administration		269,216f 40	374,559f 19
{ Jury (65 membres)		105,342 79	
II. — { Matériel et fournitures de bureau.		45,303 87	141,677 78
{ Hôtel de la Commission impériale.		30,728 90	
{ Impressions.		6,721 09	
{ Frais divers.		58,923 92	
III. — Transports.		222,397 39	222,397 39
IV. — { Manutention et emmagasinage des caisses vides.		34,105 68	63,941 28
{ Assurances, dommages et indemnités.		29,835 60	
V. — Installation.		110,204 51	110,204 51
VI. — { Voyages d'ouvriers (souscriptions n on comprises.		38,345 00	38,345 00
Total des dépenses liquidées au 1er novembre 1863.			951,425 15
Dépenses à liquider.			23,874 85
Total général des dépenses (1).			975,000 00

(1) NOTA. — Si l'Exposition de 1862 avait donné lieu aux frais de 1851, augmentés en proportion du nombre des exposants ou du poids des colis, ces dépenses auraient atteint environ 2 millions de francs.

DOCUMENTS
DE STATISTIQUE

PREMIÈRE PARTIE

DOCUMENTS RELATIFS A LA SECTION FRANÇAISE
DE L'EXPOSITION.

DOCUMENTS

RELATIFS A LA

SECTION FRANÇAISE

DE L'EXPOSITION

DIVISION DE L'AGRICULTURE ET DE L'INDUSTRIE.

TABLEAU I.

Étendue des emplacements occupés par les produits français dans les diverses parties du Palais de l'Exposition.

DÉSIGNATION DES EMPLACEMENTS.	REZ de CHAUSSÉE.	PREMIER ÉTAGE.	TOTAL.	OBSERVATIONS.
	mètres carrés.	mètres carrés.	mètres carrés.	
BATIMENT PRINCIPAL :				(1) Dans l'*entrée de la cour* on a compté l'espace compris entre la grille et les deux colonnes extérieures. Cet espace n'avait pas été primitivement concédé à la France; mais il a été plus tard occupé par elle. (2) La largeur des galeries a toujours été mesurée *hors œuvre*, c'est-à-dire sans tenir compte des épaisseurs de murs.
Nef.........................	592,07	»	592,07	
Galeries sur la nef...........	348,36	348,36	696,72	
Entrée de la cour (1).........	149,36	»	149,36	
Cour........................	4,644,80	«	4,644,80	
Galeries sur la cour (2)......	2,290,81	2,235,64	4,526,45	
Galerie de Cromwell road.....	787,66	»	787,66	
ANNEXE DE L'OUEST............	2,322,58	»	2,322,58	
Totaux.................	11,135,64	2,584,00	13,719,64	

TABLEAU II.

Nombre des exposants; espaces de plancher et de muraille occupés par leurs produits dans chacune des 36 classes.

CLASSES.	NOMBRE des Exposants. (1)	EXPOSITION SUR PLANCHER.			EXPOSITION SUR MURAILLE.		OBSERVATIONS.
		Surface horizontale. (2)	Surface verticale. (4)	Largeur de façade. (3)	Surface verticale. (4)	Largeur de façade. (3)	
		mèt. car.	mèt. car.	mètres.	mèt. car.	mètres.	
1......	87	107,04	341,63	155,90	36,91	23,47	(1) Quand un même producteur a eu, dans une même classe de produits, plusieurs expositions d'objets semblables ou différents, mais appartenant tous à cette classe, ces expositions n'ont été comptées que pour une seule.
2......	189	84,87	333,28	142,08	2,60	1,30	
3......	2,084	376,26	1,300,65	531,60	6,78	12,30	
4......	50	22,69	116,21	44,40	»	»	
5......	30	165,59	407,81	140,12	58,59	27,50	(2) Les nombres de cette colonne indiquent les surfaces utiles, c'est-à-dire les surfaces horizontales réellement occupées par les produits.
6......	14	65,26	150,96	71,95	32,97	15,90	
7......	45	471,44	930,44	416,64	1,20	1,20	
8......	82	436,02	1,256,08	453,15	113,27	52,85	
9......	43	159,99	266,76	152,29	56,47	14,70	(3) On a pris pour largeur de façade d'une exposition la part en de son périmètre donnant sur un passage. Les largeurs de façade ont été calculées pour chaque exposition; en sorte que, dans une salle d'un périmètre déterminé, la somme de ces largeurs peut excéder ce périmètre.
10......	46	157,19	356,87	120,15	144,92	59,15	
11......	41	23,91	142,95	40,90	26,25	7,50	
12......	13	15,08	38,25	25,15	2,10	0,70	
13......	55	65,81	157,93	86,84	11,33	13,95	
14......	117	45,79	133,89	116,85	263,60	124,23	
15......	57	26,07	94,39	36,72	»	»	(4) La surface verticale a toujours été calculée en multipliant la largeur de façade par la hauteur pour chaque exposition. Les surfaces verticales, occupées par les soubassements des installations, ont été ajoutées à celles des expositions qu'elles renferment.
16......	61	111,10	296,95	189,71	58,25	38,30	
17......	57	60,20	250,15	87,67	75,39	15,90	
18......	62	62,19	299,17	84,90	»	»	
19......	25	24,54	160,92	49,96	22,94	8,95	
20......	119	187,89	763,62	219,53	»	»	(5) Ce nombre se répartit de la manière suivante entre les diverses colonies :
21......	208	354,90	1,571,14	466,75	208,85	31,95	
22......	10	17,85	26,10	20,95	753,12	144,70	Asie. Basse-Cochinchine ... 1
23......	53	100,36	473,63	135,13	398,45	95,20	Indes orientales 19
24......	68	130,07	441,68	135,71	0,88	0,80	Afrique. Côte occidentale d'Afrique........ 7
25......	12	22,15	55,58	16,22	0,81	1,32	Ile de la Réunion..... 93
26......	65	11,48	40,37	14,37	388,23	103,52	Mayotte et Nossi-Bé... 5
27......	169	208,19	822,06	238,03	0,50	0,50	Sainte-Marie de Madagascar........... 1
28......	141	80,26	247,11	141,09	279,15	134,94	Amérique. Guadeloupe..... 35
29......	179	26,61	50,98	64,07	186,10	37,21	Guyane française..... 29
30......	69	357,96	1,050,14	308,85	1,245,26	318,70	Martinique.......... 42 Saint-Pierre et Miquelon............ 9
31......	154	554,08	1,603,17	502,10	195,63	75,65	Océanie. Nouvelle-Calédonie 20 Tahiti et dépendances. 11
32......	48	40,62	170,94	59,12	15,60	8,01	
33......	71	150,63	410,85	167,70	1,50	0,86	Total....... 271
34......	38	60,72	153,25	59,05	241,96	46,60	(6) La superficie de l'emplacement accordé à la France étant (tableau 1) de...... 13,719ᵐ,64 et la surface horizontale utile de....... 5,186 00 la surface des voies de circulation est de. 8,533ᵐ,64 c'est-à-dire 63 pour 100 de l'emplacement total.
35......	38	228,54	520,23	204,96	»	»	
36......	71	69,08	158,44	76,15	72,18	38,64	
Algérie...	579	75,79	208,04	97,67	»	»	
Colonies..	271 (5)	27,18	58,00	29,95	146,55	29,50	
Totaux...	5,521	5,186,00 (6)	15,861,19	5,904,38	5,048,34	1,486,00	

TABLEAU III.

Espace moyen occupé par un exposant pour chacune des 36 classes et pour leur ensemble.

CLASSES.	EXPOSITION SUR PLANCHER.			EXP^{on} SUR MURAILLE.		OBSERVATIONS.
	Surface horizontale.	Surface verticale.	Largeur de façade.	Surface verticale.	Largeur de façade.	
	mèt. car.	mèt. car.	mètres.	mèt. car.	mètres.	
1	1, 23	3, 93	1, 79	0, 42	0, 26	Des espaces moyens, qui
2	0, 44	1, 76	0, 75	0, 01	0, 01	pourraient paraître relative-
3	0, 17	0, 62	0, 25	0, 01	0, 01	ment considérables, s'expli-
4	0, 45	2, 32	0, 89	»	»	quent par la nature des
5	5, 51	13, 59	4, 67	1, 95	0, 91	objets auxquels ils se rap-
6	4, 66	10, 78	5, 13	2, 35	1, 13	portent : ainsi des machines,
7	10, 47	20, 67	9, 25	0, 02	0, 02	des meubles, etc., pour les
8	5, 32	15, 32	5, 52	1, 38	0, 64	espaces de plancher ; des ta-
9	3, 72	6, 20	3, 54	1, 31	0, 34	pis, des papiers peints, etc.,
10	3, 41	7, 75	2, 61	3, 15	1, 28	pour les espaces de muraille.
11	0, 58	3, 48	1, 00	0, 64	0, 18	Ils s'expliquent encore par
12	1, 16	2, 94	1, 93	0, 16	0, 05	la place importante accordée
13	1, 19	2, 87	1, 58	0, 20	0, 25	dans certaines classes à quel-
14	0, 39	1, 14	1, 00	2, 25	1, 06	ques exposants : ainsi les
15	0, 45	1, 65	0, 64	»	»	manufactures impériales de
16	1, 82	4, 86	3, 10	0, 95	0, 62	Sèvres et des Gobelins.
17	1, 05	4, 38	1, 53	1, 32	0, 27	
18	1, 00	4, 82	1, 40	»	»	
19	0, 98	6, 43	2, 00	0, 91	0, 35	
20	1, 57	6, 41	1, 84	«	»	
21	1, 65	7, 55	2, 24	1, 00	0, 15	
22	1, 78	2, 61	2, 09	75, 31	14, 47	
23	1, 89	8, 93	2, 54	7, 51	1, 79	
24	1, 91	6, 49	1, 99	0, 01	0, 01	
25	1, 84	4, 63	1, 35	0, 06	0, 11	
26	0, 17	0, 62	0, 22	5, 97	1, 59	
27	1, 23	4, 86	1, 40	0, 01	0, 01	
28	0, 56	1, 77	1, 00	1, 97	0, 95	
29	0, 14	0, 28	0, 35	1, 03	0, 20	
30	5, 18	15, 21	4, 47	18, 04	4, 61	
31	3, 59	10, 41	3, 26	1, 27	0, 49	
32	0, 84	3, 56	1, 23	0, 32	0, 16	
33	2, 12	5, 78	2, 36	0, 02	0, 01	
34	1, 59	4, 03	1, 55	6, 36	1, 22	
35	6, 01	13, 69	5, 39	»	»	
36	0, 97	2, 23	1, 07	1, 01	0, 54	
Algérie......	0, 13	0, 35	0, 16	»	»	
Colonies.....	0, 10	0, 21	0, 11	0, 54	0, 10	
Espace moyen pour l'ensemble des 36 classes.						
	0, 93	87	1, 06	0, 91	0, 26	

TABLEAU IV.

Nombre des exposants des divers départements pour chacune des 36 classes.

DOCUMENTS DE STATISTIQUE.

DÉPARTEMENTS.	CLASSES.													
	1	2	3	4	5	6	7	8	9	10	11	12	13	14
Ain....................	»	»	2	»	»	»	»	»	»	»	»	»	»	
Aisne.................	»	»	53	»	»	»	»	1	»	2	»	»	»	
Allier.................	1	1	4	»	»	»	»	»	»	»	»	»	»	
Alpes (Basses-).......	»	»	1	»	»	»	»	»	»	»	»	»	»	
Alpes (Hautes-).......	»	»	10	»	»	»	»	»	»	»	»	»	»	
Alpes-Maritimes.......	»	6	4	»	»	»	»	»	»	»	»	»	»	
Ardèche...............	»	1	8	»	»	»	»	»	1	»	»	»	»	
Ardennes..............	»	»	3	»	»	»	2	»	1	»	»	»	»	
Ariége	1	1	»	»	»	»	»	»	»	»	»	»	»	
Aube..................	»	»	2	»	»	1	2	»	»	»	»	»	»	
Aude..................	»	2	9	»	»	»	»	»	»	»	»	»	»	
Aveyron...............	»	»	»	»	»	»	»	»	»	»	»	»	»	
Bouches-du-Rhône......	2	»	37	8	»	»	»	»	»	2	»	2	1	
Calvados..............	»	1	3	1	»	»	»	»	»	»	»	»	1	
Cantal................	»	»	1	»	»	»	»	»	»	»	»	»	»	
Charente..............	1	»	15	»	»	»	»	»	»	»	»	»	»	
Charente-Inférieure.....	»	»	17	»	»	»	»	»	»	»	»	1	1	
Cher..................	»	»	9	»	»	»	1	»	»	»	»	»	»	
Corrèze	»	»	10	»	»	»	»	»	»	»	»	»	»	
Corse.................	7	1	33	»	»	»	»	»	»	»	»	»	»	
Côte-d'Or	»	1	163	»	»	»	»	1	»	»	»	»	»	
Côtes-du-Nord.........	»	»	11	»	»	»	»	»	»	»	»	»	»	
Creuse................	»	1	1	»	»	»	»	»	»	»	»	»	»	
Dordogne..............	7	»	42	»	»	1	»	»	»	»	»	»	»	
Doubs	»	»	»	»	»	»	1	»	»	»	»	»	»	
Drôme................	»	1	62	1	»	»	»	»	»	»	»	»	»	
Eure..................	»	»	2	»	»	»	3	1	»	»	»	»	»	
Eure-et-Loir...........	2	1	2	»	»	»	»	2	»	1	»	»	»	
Finistère..............	»	2	7	»	»	»	»	»	1	»	»	»	»	
Gard..................	5	2	37	»	»	»	»	»	1	1	»	»	»	
Garonne (Haute-).......	1	2	1	»	»	»	»	»	»	»	»	»	»	
Gers..................	»	»	24	»	»	»	»	»	»	»	»	»	»	
Gironde...............	3	1	309	1	»	1	»	»	»	»	»	2	»	
Hérault...............	»	3	38	1	»	»	»	»	1	»	»	1	»	
Ille-et-Vilaine..........	2	»	3	1	»	»	»	»	1	1	»	»	»	
Indre..................	»	»	15	»	»	»	»	»	1	»	»	»	»	
Indre-et-Loire	»	1	24	»	»	»	»	»	3	»	»	»	»	
Isère..................	»	2	1	1	1	»	»	»	1	4	»	»	»	
Jura..................	»	1	13	»	»	»	»	»	»	1	»	»	»	
Landes................	»	»	22	»	»	»	»	»	»	»	»	»	»	
Loir-et-Cher...........	»	»	14	»	»	»	»	»	»	»	»	»	»	
Loire..................	1	5	4	»	2	»	»	»	»	1	14	»	»	
Loire (Haute-)..........	»	»	3	»	»	»	»	»	»	»	»	»	»	
Loire-Inférieure........	1	»	7	»	»	»	»	4	»	1	»	»	»	
Loiret.................	»	»	41	»	»	»	»	1	1	»	»	»	»	
Lot...................	»	»	6	»	»	»	»	»	»	»	»	»	»	
Lot-et-Garonne	»	»	6	»	»	»	»	»	»	»	»	»	»	
A reporter......	34	36	1095	14	3	3	9	10	12	14	14	6	3	10

DOCUMENTS DE STATISTIQUE. 75

19	20	21	22	23	24	25	26	27	28	29	30	31	32	33	34	35	36	TOTAL par DÉPARTEMENT
»	»	»	»	»	»	»	»	»	»	»	»	»	»	1	»	»	»	3
»	»	2	»	»	2	»	1	»	»	»	»	»	»	»	3	»	»	73
»	»	»	»	»	»	»	»	1	»	»	»	»	»	»	»	»	»	7
»	»	1	»	»	»	»	»	»	»	1	»	»	»	»	»	»	»	3
»	»	»	»	»	»	»	»	»	»	»	»	»	»	»	»	»	»	10
»	»	»	»	»	»	»	»	»	»	»	»	»	»	»	»	»	»	11
»	»	»	»	»	»	»	6	»	2	»	»	»	»	»	»	»	»	18
»	»	11	»	»	»	»	»	»	»	1	»	7	»	»	»	»	»	25
»	»	»	»	»	»	»	»	»	1	»	»	»	»	»	»	»	»	3
»	»	»	»	»	»	»	»	17	»	»	»	»	»	»	»	»	»	23
»	»	1	»	»	»	»	»	»	»	»	»	»	»	»	»	»	»	12
»	»	»	»	»	»	4	»	»	»	»	»	»	»	»	»	»	»	4
»	»	»	»	»	»	»	»	2	»	1	»	1	»	1	»	»	»	61
»	»	2	»	»	1	»	»	»	»	8	»	»	»	»	»	1	»	22
»	»	»	»	»	»	»	»	»	»	1	»	»	»	»	»	»	»	2
»	»	1	»	»	»	»	»	»	5	»	»	»	»	»	»	»	»	22
»	»	»	»	»	»	»	»	»	»	»	»	»	»	»	»	»	»	19
»	»	»	»	»	»	»	»	»	»	»	»	»	»	»	»	»	»	10
»	»	»	»	»	»	»	»	»	»	»	»	»	»	»	»	»	»	10
»	»	»	»	»	»	»	»	»	»	»	»	»	»	»	»	»	»	41
»	»	2	»	»	»	»	»	»	1	»	»	»	»	1	»	1	»	170
»	»	»	»	»	»	»	»	»	»	»	»	»	»	1	»	»	»	12
»	»	»	·3	»	»	»	»	»	»	»	»	»	»	»	»	»	»	5
»	»	»	»	»	»	»	»	»	»	»	»	»	»	»	»	»	»	50
»	»	»	»	»	»	»	»	»	»	3	»	»	1	»	»	»	»	31
»	»	»	»	»	»	»	»	1	1	»	»	»	»	»	»	1	»	67
1	»	13	»	1	»	»	2	»	»	»	»	1	»	»	»	»	»	26
»	»	»	»	»	»	»	»	»	»	1	»	»	»	»	»	»	»	9
1	»	»	»	»	»	»	»	»	»	»	»	»	»	»	»	»	»	11
»	»	4	2	»	»	»	»	»	»	»	»	1	»	»	»	»	»	53
»	»	»	»	»	»	»	»	1	»	1	»	»	»	»	»	»	»	7
»	»	»	»	»	»	»	»	»	»	»	»	»	»	»	»	»	»	24
»	»	»	»	»	»	»	3	»	»	5	1	»	»	»	1	2	»	330
»	»	2	»	»	»	»	1	»	»	2	»	»	»	»	»	»	»	50
»	»	»	»	»	»	»	2	»	»	»	»	»	»	»	»	»	»	10
»	»	»	»	»	»	»	»	»	»	»	»	»	»	»	»	»	»	17
»	2	»	»	»	»	»	2	1	1	»	»	»	»	»	»	1	»	36
»	»	10	»	2	»	»	»	11	3	»	»	»	»	»	»	»	»	53
»	»	»	»	»	»	»	»	»	»	»	»	»	»	»	»	1	»	16
»	»	»	»	»	»	»	»	»	»	»	»	»	»	»	»	»	»	23
»	»	»	»	»	»	»	1	»	»	»	»	»	»	»	»	»	»	15
»	22	»	»	»	»	»	2	»	»	»	»	»	1	»	1	»	»	66
»	»	»	»	1	»	»	»	»	»	»	»	»	»	»	»	»	»	5
»	»	»	»	»	»	»	5	4	1	2	»	»	»	»	»	»	»	25
»	1	»	»	»	»	»	1	1	»	3	»	»	»	»	»	»	»	49
»	»	»	»	»	»	»	»	»	»	»	»	»	»	»	»	»	»	6
»	»	»	»	»	»	»	»	»	»	»	»	»	»	»	»	»	»	6
2	25	49	5	3	4	»	26	42	15	30	1	10	3	3	5	6	»	1551

DOCUMENTS DE STATISTIQUE.

DÉPARTEMENTS.	CLASSES.													
	1	2	3	4	5	6	7	8	9	10	11	12	13	14
Report.........	34	36	1095	14	3	3	9	10	12	14	14	6	3	10
Lozère..............	2	»	1	»	»	»	»	»	»	»	»	»	»	»
Maine-et-Loire.........	»	»	6	»	»	»	»	»	»	«	»	1	»	»
Manche.............	»	2	2	»	»	»	»	»	»	1	»	»	»	»
Marne..............	1	1	23	»	»	»	»	»	»	»	»	»	»	»
Marne (Haute-).........	2	1	2	»	»	»	»	»	»	»	»	»	»	1
Mayenne............	»	»	»	»	»	»	»	»	»	»	»	»	»	»
Meurthe.............	»	1	2	»	•	»	»	»	»	»	»	»	»	»
Meuse...............	»	1	7	»	»	»	»	»	»	»	»	»	»	»
Morbihan............	»	»	1	»	»	»	»	»	»	»	»	»	»	»
Moselle.............	2	»	7	»	»	»	»	»	»	»	»	»	»	»
Nièvre..............	»	4	»	»	»	»	»	1	»	»	»	»	»	»
Nord................	3	13	85	1	4	1	5	7	2	1	»	»	1	»
Oise................	»	»	10	»	1	»	1	1	1	1	»	1	»	»
Orne................	»	»	1	»	»	»	»	»	1	»	»	»	»	»
Pas-de-Calais........	3	»	10	1	»	»	»	»	»	1	»	»	»	»
Puy-de-Dôme.........	3	4	19	1	»	»	»	»	1	»	»	»	»	»
Pyrénées (Basses-).....	1	2	3	2	»	»	»	»	»	»	»	»	»	»
Pyrénées (Hautes-).....	»	7	3	»	»	»	«	»	»	1	»	»	»	1
Pyrénées-Orientales....	»	5	3	»	»	»	»	»	»	»	»	»	»	»
Rhin (Bas-)...........	1	3	19	»	»	»	1	»	»	»	»	»	»	»
Rhin (Haut-)..........	»	1	23	»	»	»	1	»	»	»	1	»	»	1
Rhône...............	»	12	112	2	1	»	»	3	3	»	»	»	»	1
Saône (Haute-)........	»	1	3	»	»	»	»	»	»	»	»	»	»	»
Saône-et-Loire........	»	»	90	»	»	»	»	»	»	»	»	»	1	1
Sarthe...............	2	»	3	»	»	»	»	1	»	»	»	»	»	1
Savoie...............	1	3	3	»	»	»	»	»	»	»	»	»	»	»
Savoie (Haute-).......	1	»	»	»	»	»	»	»	»	»	»	»	»	»
Seine................	15	80	145	27	20	10	24	54	12	23	26	4	50	97
Seine-Inférieure......	1	4	24	1	»	»	1	3	»	2	»	1	»	2
Seine-et-Marne........	9	»	62	»	»	»	»	»	2	1	»	»	»	»
Seine-et-Oise.........	2	1	30	1	1	»	»	»	11	»	»	»	»	1
Sèvres (Deux-)........	»	»	17	»	»	»	»	»	»	»	»	»	»	»
Somme...............	»	»	53	»	»	»	»	1	»	»	»	»	»	1
Tarn.................	2	»	9	»	»	»	»	»	»	»	»	»	»	»
Tarn-et-Garonne.......	1	»	27	»	»	»	»	»	»	»	»	»	»	»
Var..................	»	»	11	»	»	»	»	»	»	»	»	»	»	»
Vaucluse.............	»	1	12	»	»	»	»	»	»	»	»	»	»	»
Vendée...............	»	»	1	»	»	»	»	»	»	»	»	»	»	»
Vienne...............	»	»	28	»	»	»	»	»	»	»	»	»	»	»
Vienne (Haute-).......	»	»	1	»	»	»	»	»	»	»	»	»	»	»
Vosges...............	1	5	50	»	»	»	»	1	»	»	»	»	»	»
Yonne................	»	1	81	»	»	»	»	»	»	1	1	»	»	»
Algérie..............	42	32	384	2	»	»	»	»	3	»	»	1	»	»
Colonies.............	9	10	218	3	»	»	»	»	»	»	»	»	»	»
Total par classe.....	138	231	2686	55	30	14	45	82	46	46	41	14	55	117

(1) Quand un producteur a exposé dans plusieurs classes différentes, il a été compté comme exposant dans chacune

DOCUMENTS DE STATISTIQUE.

							CLASSES.											TOTAL par DÉPARTEMENT.
19	20	21	22	23	24	25	26	27	28	29	30	31	32	33	34	35	36	
2	25	49	5	3	4	»	26	42	15	30	1	10	3	3	5	6	1	1551
»	»	»	»	»	»	»	»	»	»	»	»	»	»	»	»	»	»	3
»	»	»	»	»	»	»	»	»	»	»	»	»	»	»	»	»	»	7
»	»	»	»	»	1	»	1	»	»	»	»	»	»	»	»	»	»	7
»	»	26	»	3	»	»	»	»	1	1	»	1	»	»	1	»	»	58
»	»	»	»	»	»	»	»	1	»	»	»	»	8	»	»	»	»	15
1	»	»	»	»	»	»	»	»	»	»	»	»	»	»	»	»	»	1
»	»	1	»	»	1	»	»	2	»	»	»	2	»	»	2	»	»	13
»	»	»	»	1	»	»	»	1	»	1	»	»	»	»	»	»	»	12
»	»	»	»	»	»	»	»	»	»	»	»	»	»	»	»	»	»	1
»	4	1	»	»	»	»	1	»	»	2	1	»	»	»	3	»	»	21
»	»	»	»	»	»	1	»	»	2	»	»	»	»	»	»	1	»	9
14	»	27	»	3	1	»	2	1	4	16	1	2	»	»	7	2	»	207
»	»	»	»	»	»	1	»	»	»	2	»	»	1	»	»	1	»	21
1	»	»	»	»	»	»	»	»	»	3	»	3	»	»	»	»	»	10
»	»	1	»	»	19	»	»	1	1	»	»	»	2	»	»	2	»	42
»	»	»	»	»	»	»	»	»	»	»	»	»	10	»	»	»	»	38
»	»	»	»	»	»	»	»	1	»	»	»	»	»	»	»	»	»	9
»	»	»	»	»	1	»	»	»	»	»	»	»	»	»	»	»	»	13
»	»	»	»	»	»	»	»	»	»	»	»	»	»	»	»	»	»	8
»	»	2	1	»	»	»	3	1	4	1	»	4	»	»	»	»	2	42
»	1	2	»	11	»	»	»	»	»	1	1	»	»	»	»	»	»	46
1	80	6	»	3	6	1	»	»	1	1	1	2	»	1	»	»	»	252
»	»	»	»	»	»	»	»	»	»	»	»	1	»	»	»	»	»	5
»	»	»	»	»	»	»	»	»	1	»	»	»	»	»	2	»	»	95
4	»	»	»	»	»	»	»	»	»	»	»	»	»	»	»	»	»	11
»	»	»	»	»	»	»	»	»	»	»	»	»	»	»	»	»	»	7
»	»	»	»	1	»	»	»	»	»	»	»	»	»	»	»	»	»	8
»	6	29	3	19	32	8	24	116	103	117	62	120	22	67	18	19	55	1534
1	»	16	»	7	1	»	»	»	»	»	»	2	»	»	»	»	11	90
»	»	»	1	1	»	»	»	1	»	1	1	»	»	»	»	»	1	80
»	»	»	»	»	»	»	1	»	3	»	1	2	»	»	»	2	1	58
»	»	»	»	»	»	»	2	»	»	»	»	»	»	»	»	»	»	19
1	1	41	»	1	1	»	3	3	3	»	»	2	»	»	»	»	»	114
»	»	6	»	»	»	»	»	»	»	»	»	»	»	»	»	»	»	17
»	2	»	»	»	»	»	»	»	1	»	»	»	»	»	»	»	»	31
»	»	»	»	»	»	»	1	»	»	»	»	»	»	»	»	»	»	12
»	»	»	»	»	»	»	»	»	»	1	»	»	»	»	»	»	»	14
»	»	1	»	»	»	»	»	»	»	»	»	»	»	»	»	»	»	2
»	»	»	»	»	1	»	»	»	»	»	»	»	2	»	»	»	»	32
»	»	»	»	»	»	»	»	»	»	1	»	»	»	»	»	5	»	7
»	»	»	»	1	»	»	»	»	1	»	»	2	»	»	»	»	»	63
»	»	»	»	»	»	»	1	»	1	»	»	»	»	»	»	»	»	86
1	3	3	9	1	»	»	15	44	7	1	21	»	»	»	»	»	»	579
»	2	»	»	»	2	»	5	»	»	13	»	»	»	»	»	»	»	271
26	124	211	19	54	68	14	80	218	148	180	103	154	48	71	38	38	71	5521 (¹)

e ci-dessus 5,521 excède donc un peu le nombre réel des personnes qui ont pris part à l'Exposition.

TABLEAU V.

Emplacements occupés, dans chacune des 36 classes, par les produits des divers départements.

DÉPARTEMENTS.	EXPOSITION SUR PLANCHER.			EXPOS.on SUR MURAILLE.	
	Surface horizontale.	Surface verticale.	Largeur de façade.	Surface verticale.	Largeur de façade.
	mètres carrés.	mètres carrés.	mètres.	mètres carrés.	mètres.
CLASSE 1.					
Allier........................	0,50	1,32	0,60	»	»
Ariége........................	0,31	0,94	0,75	»	»
Bouches-du-Rhône...........	0,91	5,54	1,75	»	»
Charente.....................	0,30	2,80	1,00	»	»
Corse........................	2,05	7,74	4,00	6,85	5,50
Dordogne.....................	2,51	8,55	4,20	»	»
Eure-et-Loir..................	3,20	5,34	2,67	»	»
Gard.........................	3,96	13,26	7,35	»	»
Garonne (Haute-).............	»	»	»	0,78	1,00
Gironde......................	4,68	39,64	5,10	»	»
Ille-et-Vilaine	0,85	2,06	1,35	»	»
Loire........................	5,62	48,51	13,50	»	»
Loire-Inférieure...............	0,50	1,50	1,00	»	»
Lozère.......................	0,62	1,88	1,50	»	»
Marne........................	0,05	0,08	0,20	»	»
Marne (Haute-)...............	3,53	9,45	5,35	»	»
Moselle......................	30,72	8,94	44,85	»	»
Nord.........................	0,46	1,78	1,05	»	»
Pas-de-Calais.................	4,20	21,49	6,00	10,56	8,70
Puy-de-Dôme..................	0,46	1,78	1,05	8,80	3,20
Pyrénées (Basses-)............	0,50	1,32	0,60	»	»
Rhin (Bas-)...................	6,84	48,42	7,60	»	»
Sarthe.......................	1,04	2,58	0,70	»	»
Savoie.......................	1,36	7,12	5,45	0,94	1,25
Savoie (Haute-)...............	0,46	1,78	1,05	»	»
Seine........................	22,06	63,49	26,48	8,98	3,82
Seine-Inférieure...............	0,31	0,94	0,75	»	»
Seine-et-Marne................	7,45	23,42	6,20	»	»
Seine-et-Oise.................	0,87	4,79	1,60	«	»
Tarn.........................	0,31	0,94	0,75	»	»
A reporter......	106,63	337,40	154,45	36,91	23,47

DOCUMENTS DE STATISTIQUE.

DÉPARTEMENTS.	EXPOSITION SUR PLANCHER.			EXPOS^{on} SUR MURAILLE.	
	Surface horizontale.	Surface verticale.	Largeur de façade.	Surface verticale.	Largeur de façade.
	mètres carrés.	mètres carrés.	mètres.	mètres carrés.	mètres.
Report	106,63	337,40	154,45	36,91	23,47
Tarn-et-Garonne	0,33	3,23	0 95	»	»
Vosges	0,08	1,00	0,50	»	»
Totaux	107,04	341,63	155,90	36,91	23,47
CLASSE 2.					
Allier	0,04	0,10	0,04	»	»
Alpes-Maritimes	3,84	16,80	4,80	»	»
Ardèche	0,04	0,10	0,04	»	»
Ariége	0,04	0,10	0,04	»	»
Aude	0,08	0,20	0,08	»	»
Calvados	0,60	2,62	2,20	»	»
Corse	0,04	0,10	0,04	»	»
Côte-d'Or	0,42	2,75	0,70	»	»
Creuse	0,04	0,10	0,04	»	»
Drôme	0,04	0,10	0,04	»	»
Eure-et-Loir	0,33	2,75	0,55	»	»
Finistère	0,66	5,24	1,10	»	»
Gard	2,23	5,66	4,58	»	»
Garonne (Haute-)	0,25	0,39	0,25	»	»
Gironde	0,33	2,75	0,55	»	»
Hérault	0,35	3,03	0,46	»	»
Indre-et-Loire	0,60	2,75	1,00	»	»
Isère	0,08	0,20	0,08	»	»
Jura	0,04	0,10	0,04	»	»
Loire	0,90	4,28	1,02	»	»
Manche	0,84	5,24	1,40	»	»
Marne	0,36	2,62	0,60	»	»
Marne (Haute-)	0,04	0,10	0,04	»	»
Meurthe	0,49	2,83	0,70	»	»
Meuse	0,58	2,75	0,95	»	»
Nièvre	1,28	5,70	2,08	»	»
Nord	8,47	40,50	13,13	»	»
Puy-de-Dôme	0,16	0,40	0,16	»	»
Pyrénées (Basses-)	0,56	2,93	0,79	»	»
Pyrénées (Hautes-)	0,95	2,22	0,95	»	»
Pyrénées-Orientales	0,20	0,50	0,20	»	»
Rhin (Bas-)	2,28	5,82	4,64	»	»
Rhin (Haut-)	0,77	2,83	1,10	»	»
Rhône	6,75	29,04	14,85	»	»
A reporter	34,68	153,60	59,24	»	»

DÉPARTEMENTS.	EXPOSITION SUR PLANCHER.			EXPOS^{on} SUR MURAILL	
	Surface horizontale.	Surface verticale.	Largeur de façade.	Surface verticale.	Largeur de façade.
	mètres carrés.	mètres carrés.	mètres.	mètres carrés.	mètres.
Report	34,68	153,60	59,24	»	»
Saône (Haute-)	0,04	0,10	0,04	»	»
Savoie	0,12	0,30	0,12	»	»
Seine	46,34	163,02	76,20	»	»
Seine-Inférieure	2,56	11,89	5,09	2,60	1,30
Seine-et-Oise	0,04	0,10	0,04	»	»
Vaucluse	0,04	0,10	0,04	»	»
Vosges	0,66	1,55	0,66	»	»
Yonne	0,39	2,62	0,65	»	»
Totaux	84,87	333,28	142,08	2,60	1,30
CLASSE 3.					
Ain	0,90	3,14	- 0,90	»	»
Aisne	7,91	20,18	10,21	»	»
Allier	4,75	16,34	4,75	»	»
Alpes (Basses-)	0,20	0,20	0,20	»	»
Alpes (Hautes-)	2,00	2,00	2,00	»	»
Alpes-Maritimes	1,00	5,80	1,70	»	»
Ardèche	2,86	13,13	5,44	»	»
Ardennes	0,30	1,03	0,30	»	»
Aube	0,75	2,59	0,75	»	»
Aude	1,56	4,43	1,92	»	»
Bouches-du-Rhône	8,69	23,30	12,93	»	»
Calvados	0,31	1,63	0,74	»	»
Cantal	0,59	1,18	0,84	»	»
Charente	1,55	8,01	2,95	»	»
Charente-Inférieure	1,32	5,67	1,55	»	»
Cher	1,85	6,28	1,85	»	»
Corrèze	1,25	4,36	0,25	»	»
Corse	3,25	10,50	4,15	»	»
Côte-d'Or	9,47	38,17	14,48	»	»
Côtes-du-Nord	1,52	4,32	1,81	»	»
Creuse	0,59	1,18	0,84	»	»
Dordogne	6,25	14,35	7,85	»	»
Drôme	5,64	20,26	8,36	»	»
Eure	6,32	13,50	9,00	»	»
Eure-et-Loir	2,64	6,71	3,44	»	»
Finistère	9,47	29,65	14,31	»	»
Gard	2,72	13,28	5,73	»	»
Garonne (Haute-)	2,45	9,36	2,75	»	»
A reporter	88,11	280,55	122,00	»	»

DOCUMENTS DE STATISTIQUE.

DÉPARTEMENTS.	EXPOSITION SUR PLANCHER.			EXPOS^{on} SUR MURAILLE.	
	Surface horizontale.	Surface verticale.	Largeur de façade.	Surface verticale.	Largeur de façade.
	mètres carrés.	mètres carrés.	mètres.	mètres carrés.	mètres.
Report......	88,11	280,55	122,00	»	»
Gers..................	0,70	2,34	0,70	»	»
Gironde...............	19,53	89,10	27,42	»	»
Hérault...............	3,83	14,64	4,12	»	»
Ille-et-Vilaine........	8,53	26,39	11,86	»	»
Indre.................	2,49	6,20	3,29	»	»
Indre-et-Loire........	6,19	16,72	7,64	»	»
Isère.................	3,08	12,12	3,99	»	»
Jura..................	2,49	6,20	3,29	»	»
Landes...............	0,75	2,51	0,75	»	»
Loir-et-Cher..........	2,80	2,80	2,80	»	»
Loire.................	0,80	0,80	0,80	»	»
Loire (Haute-)........	0,45	1,55	0,45	»	»
Loire-Inférieure.......	4,60	16,51	4,95	»	»
Loiret................	3,65	14,59	5,00	»	»
Lot...................	0,50	1,67	1,35	»	»
Lot-et-Garonne........	6,25	8,29	8,75	»	»
Lozère................	0,20	0,20	0,20	»	»
Maine-et-Loire........	4,54	13,21	5,39	»	»
Manche...............	2,17	6,58	2,46	»	»
Marne................	9,56	43,46	17,15	»	»
Marne (Haute-).......	1,00	3,44	1,00	»	»
Meurthe..............	0,85	5,08	1,40	»	»
Meuse................	0,42	3,55	0,55	»	»
Morbihan.............	0,20	0,20	0,20	»	»
Moselle...............	0,30	1,03	0,30	»	»
Nord.................	11,63	38,25	16,21	»	»
Oise..................	16,32	63,70	23,93	»	»
Orne.................	3,18	6,75	4,50	»	»
Pas-de-Calais.........	3,00	9,83	4,46	»	»
Puy-de-Dôme.........	2,50	12,20	4,76	»	»
Pyrénées (Basses-)....	2,14	7,83	1,65	»	»
Pyrénées (Hautes-)....	0,60	0,60	0,60	»	»
Pyrénées-Orientales...	0,65	2,08	0,65	»	»
Rhin (Bas-)...........	4,60	17,22	6,45	»	»
Rhin (Haut-)..........	3,17	6,35	4,53	»	»
Rhône................	1,45	5,33	1,85	»	»
Saône (Haute-).......	0,60	0,60	0,60	»	»
Saône-et-Loire........	1,54	8,80	2,90	»	»
Sarthe................	3,47	7,95	3,01	»	»
Savoie................	0,30	1,03	0,30	»	»
Seine.................	106,23	382,53	168,66	6,78	12,30
A reporter......	335,37	1,150,78	482,87	6,78	12,30

DÉPARTEMENTS.	EXPOSITION SUR PLANCHER.			EXPOS^{on} SUR MURAILLE	
	Surface horizontale.	Surface verticale.	Largeur de façade.	Surface verticale.	Largeur de façade.
	mètres carrés.	mètres carrés.	mètres.	mètres carrés.	mètres.
Report......	335, 37	1,150, 78	482, 87	6, 78	12, 30
Seine-Inférieure............	2, 78	10, 70	3, 85	»	»
Seine-et-Marne............	3, 78	12, 68	4, 69	»	»
Seine-et-Oise...............	12, 83	41, 50	15, 61	»	»
Sèvres (Deux-).............	1, 35	4, 64	1, 35	»	»
Somme.....................	5, 67	18, 80	5, 96	»	»
Tarn.......................	0, 75	2, 51	0, 75	»	»
Tarn-et-Garonne...........	0, 75	2, 51	0, 75	»	»
Var........................	3, 00	10, 05	3, 00	»	»
Vaucluse...................	2, 73	13, 21	4, 25	»	»
Vendée....................	0, 20	0, 20	0, 20	»	»
Vienne.....................	1, 25	9, 27	0, 65	»	»
Vienne (Haute-)............	0, 20	0, 20	0, 20	»	»
Vosges....................	2, 91	9, 20	3, 27	»	»
Yonne.....................	2, 69	14, 40	4, 20	»	»
TOTAUX..........	376, 26	1,300, 65	531, 60	6, 78	12, 30
CLASSE 4.					
Bouches-du-Rhône..........	5, 25	30, 72	12, 50	»	»
Calvados...................	0, 48	2, 78	0, 50	»	»
Drôme.....................	0, 20	1, 70	0, 40	»	»
Gironde....................	0, 45	1, 95	0, 75	»	»
Hérault....................	0, 75	3, 25	1, 25	»	»
Ille-et-Vilaine..............	0, 40	2, 60	0, 35	»	»
Isère.......................	0, 40	2, 86	0, 25	»	»
Nord.......................	0, 36	1, 21	0, 60	»	»
Pas-de-Calais..............	0, 42	1, 32	0, 60	»	»
Puy-de-Dôme..............	0, 42	1, 12	0, 70	»	»
Pyrénées (Basses-)..........	0, 50	1, 70	1, 00	»	»
Rhône.....................	1, 13	5, 51	1, 95	»	»
Seine......................	10, 75	55, 01	21, 50	»	»
Seine-Inférieure............	0, 25	1, 70	0, 50	»	»
Seine-et-Oise...............	0, 93	2, 78	1, 55	»	»
TOTAUX..........	22, 69	116, 21	44, 40	»	»
CLASSE 5.					
Isère.......................	»	»	»	0, 38	0, 75
Loire......................	7, 66	34, 32	13, 15	18, 00	4, 50
A reporter......	7, 66	34, 32	13, 15	18, 38	5, 25

DOCUMENTS DE STATISTIQUE.

DÉPARTEMENTS.	EXPOSITION SUR PLANCHER.			EXPOS^{on} SUR MURAILLE.	
	Surface horizontale.	Surface verticale.	Largeur de façade.	Surface verticale.	Largeur de façade.
	mètres carrés.	mètres carrés.	mètres.	mètres carrés.	mètres.
Report	7,66	34,32	13,15	18,38	5,25
Nord	1,90	1,51	2,16	11,37	9,10
Oise	0,42	1,95	1,05	»	»
Rhône	9,95	24,66	13,05	»	»
Seine	145,12	341,77	108,31	28,84	13,15
Seine-et-Oise	0,54	3,60	2,40	»	»
Totaux	165,59	407,81	140,12	58,59	27,50
CLASSE 6.					
Aube	0,50	2,00	2,00	»	»
Dordogne	5,11	19,40	9,70	»	»
Gironde	»	»	»	10,75	5,00
Nord	5,32	23,92	10,40	»	»
Seine	54,33	105,64	49,85	22,22	10,90
Totaux	65,26	150,96	71,95	32,97	15,90
CLASSE 7.					
Ardennes	8,88	29,70	11,15	»	»
Aube	7,48	9,75	6,30	»	»
Cher	0,04	0,20	0,20	»	»
Doubs	0,25	0,50	0,50	»	»
Eure	115,88	244,30	158,07	»	»
Nord	5,43	45,51	20,35	»	»
Oise	3,30	8,20	4,10	»	»
Rhin (Bas-)	2,25	7,56	6,30	»	»
Rhin (Haut-)	3,37	3,30	1,50	»	»
Rhône	1,64	5,28	3,40	»	»
Seine	318,72	569,99	200,67	1,20	1,20
Seine-Inférieure	4,20	6,15	4,10	»	»
Totaux	471,44	930,44	416,64	1,20	1,20
CLASSE 8.					
Aisne	2,10	14,57	5,24	9,10	4,55
Côte-d'Or	0,27	1,50	0,60	»	»
Eure	»	»	»	0,20	0,50
A reporter	2,37	16,07	5,84	9,30	5,05

DOCUMENTS DE STATISTIQUE.

DÉPARTEMENTS.	EXPOSITION SUR PLANCHER.			EXPOS^{on} SUR MURAILLE.	
	Surface horizontale.	Surface verticale.	Largeur de façade.	Surface verticale.	Largeur de façade.
	mètres carrés.	mètres carrés.	mètres.	mètres carrés.	mètres.
Report......	2,37	16,07	5,84	9,30	5,05
Eure-et-Loir..............	3,73	10,31	3,85	4,38	5,75
Loire-Inférieure..............	0,65	2,50	1,60	»	»
Loiret	»	»	»	2,10	1,45
Nièvre	1,55	5,10	5,10	»	»
Nord....................	66,83	79,70	38,15	3,19	2,90
Oise....................	2,79	1,80	2,70	1,82	1,40
Rhône...................	0,24	1,20	0,60	»	»
Sarthe..................	2,28	23,33	6,14	»	»
Seine...................	347,18	1,078,36	368,87	92,18	35,70
Seine-Inférieure...........	8,10	34,80	16,40	»	»
Somme	»	»	»	0,30	0,60
Vosges	0,90	3,51	3,90	»	»
TOTAUX..........	436,62	1,256,68	453,15	113,27	52,85
CLASSE 9.					
Ardèche.................	»	»	»	5,25	1,50
Ardennes................	5,13	2,70	3,10	»	»
Finistère................	»	»	»	0,20	0,50
Gard....................	»	»	»	4,83	2,10
Hérault.................	1,88	3,46	3,15	»	»
Ille-et-Vilaine............	2,00	3,40	2,00	»	»
Indre...................	0,80	1,92	1,60	»	»
Indre-et-Loire............	18,05	65,90	34,90	»	»
Isère....................	2,25	3,00	1,50	»	»
Loiret...................	21,62	78,99	36,75	»	»
Nord....................	1,96	»	5,60	5,00	2,00
Oise....................	18,74	19,57	10,20	»	»
Orne....................	3,30	5,94	3,30	»	»
Pas-de-Calais.............	6,48	9,74	7,80	»	»
Puy-de-Dôme.............	21,64	10,30	5,50	38,94	7,10
Seine...................	30,24	49,64	27,84	2,25	1,50
Seine-et-Marne...........	8,76	6,60	4,80	»	»
Seine-et-Oise.............	17,14	5,60	4,25	»	»
TOTAUX..........	159,99	266,76	152,29	56,47	14,70
CLASSE 10.					
Aisne...................	7,88	34,85	10,50	»	»
Bouches-du-Rhône........	0,77	1,92	1,10	0,48	0,80
A reporter......	8,65	36,77	11,60	0,48	0,80

DÉPARTEMENTS.	EXPOSITION SUR PLANCHER.			EXPOS^{on} SUR MURAILLE.	
	Surface horizontale.	Surface verticale.	Largeur de façade.	Surface verticale.	Largeur de façade.
	mètres carrés.	mètres carrés.	mètres.	mètres carrés.	mètres.
Report......	8,65	36,77	11,60	0,48	0,80
Eure-et-Loir............	0,12	1,62	0,25	»	»
Gard...................	0,65	1,80	0,40	»	»
Ille-et-Vilaine...........	»	»	»	0,56	1,60
Isère...................	2,31	6,17	3,00	»	»
Jura....................	3,00	15,00	5,60	»	»
Loire...................	»	»	»	0,90	1,80
Loire-Inférieure..........	1,97	4,92	0,85	»	»
Manche.................	0,25	0,64	0,40	»	»
Nord...................	»	»	»	13,10	2,80
Oise....................	»	»	»	0,60	0,60
Pyrénées (Hautes-).......	3,72	10,75	4,30	»	»
Rhin (Haut-)............	0,65	1,40	0,80	»	»
Seine...................	134,52	274,42	91,10	126,28	50,55
Seine-Inférieure..........	0,35	0,80	0,50	3,00	1,00
Seine-et-Marne..........	0,79	2,10	1,05	»	»
Yonne..................	0,21	0,48	0,30	»	»
TOTAUX..........	157,19	356,87	120,15	144,92	59,15
CLASSE 11.					
Loire...................	3,68	21,60	7,20	»	»
Seine...................	20,12	120,60	33,45	26,25	7,50
Vienne..................	0,11	0,75	0,25	»	»
TOTAUX..........	23,91	142,95	40,90	26,25	7,50
CLASSE 12.					
Bouches-du-Rhône........	0,86	1,96	0,86	»	»
Charente-Inférieure.......	0,32	0,98	0,50	»	»
Gironde.................	3,67	5,63	5,62	2,10	0,70
Hérault.................	0,42	0,98	0,42	»	»
Maine-et-Loire...........	1,50	6,00	1,50	»	»
Oise....................	0,78	1,50	1,00	»	»
Seine...................	6,09	11,30	13,45	»	»
Seine-Inférieure..........	1,44	9,90	1,80	»	»
TOTAUX..........	15,08	38,25	25,15	2,10	0,70

DÉPARTEMENTS.	EXPOSITION SUR PLANCHER.			EXPOS^{on} SUR MURAILLE.	
	Surface horizontale.	Surface verticale.	Largeur de façade.	Surface verticale.	Largeur de façade.
	mètres carrés.	mètres carrés.	mètres.	mètres carrés.	mètres.
CLASSE 13.					
Bouches-du-Rhône	1,15	3,22	1,15	»	»
Calvados	0,09	1,30	0,46	»	»
Charente-Inférieure	0,06	0,06	0,25	»	»
Nord	0,72	0,64	1,60	»	»
Saône-et-Loire	»	»	»	0,60	1,20
Seine	63,79	152,71	83,38	10,73	12,75
TOTAUX	65,81	157,93	86,84	11,33	13,95
CLASSE 14.					
Alpes-Maritimes	0,33	0,83	0,83	2,35	1,16
Bouches-du-Rhône	0,28	0,68	0,68	3,37	4,10
Calvados	1,31	2,87	2,87	6,93	3,20
Indre-et-Loire	0,60	1,32	1,21	4,00	1,43
Isère	0,80	1,86	1,86	5,37	2,50
Loire (Haute-)	0,60	1,32	1,21	4,00	1,43
Marne	0,27	0,68	0,68	1,29	0,70
Pyrénées (Hautes-)	0,33	0,83	0,83	2,35	1,16
Rhin (Haut-)	0,44	0,97	0,97	1,90	1,00
Rhône	0,16	0,41	0,41	1,05	0,58
Saône-et-Loire	»	»	»	12,00	4,00
Sarthe	0,46	1,02	1,02	2,92	1,33
Seine	38,95	118,22	101,40	209,35	98,32
Seine-Inférieure	0,71	1,65	1,65	3,19	1,70
Seine-et-Oise	0,25	0,62	0,62	1,66	0,87
Somme	0,30	0,61	0,61	1,87	0,75
TOTAUX	45,79	133,89	116,85	263,60	124,23
CLASSE 15.					
Doubs	3,65	5,48	6,45	»	»
Savoie (Haute-)	0,60	1,70	1,00	»	»
Seine	20,54	84,58	26,62	»	»
Seine-Inférieure	1,28	2,63	2,65	»	»
TOTAL	26,07	94,39	36,72	»	»

DÉPARTEMENTS.	EXPOSITION SUR PLANCHER.			EXPOSⁿ SUR MURAILLE.	
	Surface horizontale.	Surface verticale.	Largeur de façade.	Surface verticale.	Largeur de façade.
	mètres carrés.	mètres carrés.	mètres.	mètres carrés.	mètres.
CLASSE 16.					
Bouches-du-Rhône	4,15	6,19	6,35	1,55	1,00
Garonne (Haute-)	0,84	4,25	3,40	»	»
Gironde	0,78	1,36	1,30	»	»
Hérault	»	»	»	1,16	0,75
Indre	»	»	»	0,77	0,50
Landes	0,18	0,25	0,25	»	»
Meurthe	»	»	»	2,04	1,20
Rhône	2,78	5,98	4,80	0,77	0,50
Seine	102,37	278,92	173,61	48,96	32,35
Vosges	»	»	»	3,00	2,00
TOTAUX	111,10	296,95	189,71	58,25	38,30
CLASSE 17.					
Nord	0,70	2,25	0,75	»	»
Orne	0,59	2,04	0,68	»	»
Pas-de-Calais	»	»	»	2,20	1,00
Seine	57,99	242,35	84,69	73,19	14,90
Seine-et-Oise	0,65	2,64	1,00	»	»
Vienne	0,27	0,87	0,55	»	»
TOTAUX	60,20	250,15	87,67	75,39	15,90
CLASSE 18.					
Aisne	20,47	68,22	23,30	»	»
Aube	0,50	3,52	1,00	»	»
Eure	1,02	8,60	2,04	»	»
Loire	1,92	13,55	3,85	»	»
Meuse	0,62	4,40	1,25	»	»
Nord	1,92	14,92	4,75	»	»
Rhin (Haut-)	5,32	23,17	6,62	»	»
Rhône	11,00	42,52	12,15	»	»
Seine	11,11	55,22	13,26	»	»
Seine-Inférieure	5,98	48,60	12,30	»	»
Somme	2,33	16,45	4,38	»	»
TOTAUX	62,19	299,17	84,90	»	»

DÉPARTEMENTS.	EXPOSITION SUR PLANCHER.			EXPOSon SUR MURAILLE.	
	Surface horizontale.	Surface verticale.	Largeur de façade.	Surface verticale.	Largeur de façade.
	mètres carrés.	mètres carrés.	mètres.	mètres carrés.	mètres.
CLASSE 19.					
Eure....................	0,77	5,42	2,05	»	»
Finistère................	2,01	10,32	2,95	»	»
Mayenne................	0,70	3,50	1,00	»	»
Nord...................	12,05	78,69	25,26	13,90	5,15
Orne...................	1,25	7,00	2,00	»	»
Rhône..................	1,52	14,17	4,05	»	»
Sarthe..................	3,03	15,75	4,00	»	»
Seine-Inférieure.........	1,69	11,89	4,60	»	»
Somme..................	1,52	14,18	4,05	9,04	3,80
TOTAUX..........	24,54	160,92	49,96	22,94	8,95
CLASSE 20.					
Indre-et-Loire...........	4,89	13,50	3,75	»	»
Loire...................	19,44	116,52	33,40	»	»
Loiret..................	0,12	0,55	0,25	»	»
Moselle.................	5,75	20,12	5,75	»	»
Rhin (Haut-)...........	0,85	7,00	2,00	»	»
Rhône..................	153,48	586,68	167,78	»	»
Seine...................	2,76	16,75	5,40	»	»
Somme..................	0,35	1,40	0,70	»	»
Tarn-et-Garonne........	0,25	1,10	0,50	»	»
TOTAUX..........	187,89	763,62	219,53	»	»
CLASSE 21.					
Aisne...................	2,48	8,75	4,90	»	»
Alpes (Basses-).........	2,02	7,70	2,20	»	»
Ardennes................	31,72	111,59	33,17	»	»
Aude...................	1,47	7,98	2,10	»	»
Calvados................	4,54	32,54	9,30	»	»
Charente................	1,00	7,00	2,00	»	»
Côte-d'Or..............	1,86	4,70	2,95	»	»
Eure....................	14,22	71,53	18,62	»	»
Gard....................	4,49	15,49	5,08	»	»
Hérault.................	2,67	12,53	3,56	»	»
Isère...................	7,56	31,50	9,72	»	»
A reporter......	74,03	311,31	93,60	»	»

DÉPARTEMENTS.	EXPOSITION SUR PLANCHER.			EXPOS^{on} SUR MURAILLE.	
	Surface horizontale.	Surface verticale.	Largeur de façade.	Surface verticale.	Largeur de façade.
	mètres carrés.	mètres carrés.	mètres.	mètres carrés.	mètres.
Report......	74,03	311,31	93,60	»	»
Marne.......	42,42	215,84	64,12	»	»
Meurthe......	2,14	15,47	4,42	»	»
Moselle.......	2,40	16,52	4,80	»	»
Nord........	37,27	205,75	61,43	»	»
Pas-de-Calais....	0,49	2,35	1,34	»	»
Rhin (Bas-).....	3,11	22,29	5,37	»	»
Rhin (Haut-).....	1,70	4,70	3,25	»	»
Rhône........	11,16	42,78	12,18	»	»
Seine........	87,75	282,08	85,32	150,63	23,45
Seine-Inférieure....	53,67	192,19	55,81	»	»
Somme.......	24,10	173,65	49,71	58,22	8,50
Tarn.........	14,25	84,46	24,90	»	»
Vendée.......	0,35	1,75	0,50	»	»
TOTAUX......	354,90	1,571,14	466,75	208,85	31,95
CLASSE 22.					
Creuse.......	»	»	»	400,80	79,40
Gard........	»	»	»	78,79	22,20
Rhin (Bas-).....	»	»	»	23,00	5,00
Seine........	17,85	26,10	20,95	201,61	25,70
Seine-et-Marne....	»	»	»	48,92	12,40
TOTAUX......	17,85	26,10	20,95	753,12	144,70
CLASSE 23.					
Eure.........	1,50	10,50	3,00	»	»
Isère........	6,00	24,49	7,00	»	»
Marne.......	1,65	4,97	1,42	»	»
Meuse.......	0,75	5,25	2,00	»	»
Nord........	3,11	26,37	5,55	»	»
Rhin (Haut-)....	40,67	180,47	51,14	27,74	7,60
Rhône.......	4,34	18,93	5,41	»	»
Savoie (Haute-) ...	1,00	1,75	2,00	»	»
Seine........	34,75	154,31	45,05	367,89	86,60
Seine-Inférieure....	4,54	31,00	8,36	2,82	1,00
Seine-et-Marne....	1,00	3,50	1,00	»	»
Somme.......	1,05	12,09	3,20	»	»
TOTAUX......	100,36	473,63	135,13	398,45	95,20

DÉPARTEMENTS.	EXPOSITION SUR PLANCHER.			EXPOSᵒⁿ SUR MURAILL	
	Surface horizontale.	Surface verticale.	Largeur de façade.	Surface verticale.	Largeur de façade
	mètres carrés.	mètres carrés.	mètres.	mètres carrés.	mètres.
CLASSE 24.					
Aisne..................	2,04	8,18	4,36	»	»
Calvados...............	2,71	8,78	2,55	»	»
Loire (Haute-).........	2,68	8,26	2,36	»	»
Manche.................	2,68	8,77	2,50	»	»
Meurthe................	2,68	8,77	2,50	»	»
Nord...................	0,68	2,68	1,00	»	»
Pas-de-Calais..........	15,70	60,52	25,00	»	»
Pyrénées (Hautes-).....	2,68	8,26	2,36	»	»
Rhône..................	11,30	44,65	12,65	»	»
Seine..................	78,84	257,50	73,16	0,88	0,80
Seine-Inférieure.......	2,68	8,26	2,36	»	»
Somme..................	2,68	8,26	2,36	»	»
Vosges.................	2,72	8,79	2,55	»	»
TOTAUX............	130,07	441,68	135,71	0,88	0,80
CLASSE 25.					
Nièvre.................	4,00	4,00	2,00	»	»
Oise...................	0,96	4,70	1,20	0,51	0,72
Rhône..................	6,80	12,24	3,40	»	»
Seine..................	10,39	34,64	9,62	»	»
Vienne.................	»	»	»	0,30	0,60
TOTAUX............	22,15	55,58	16,22	0,81	1,32
CLASSE 26.					
Aisne..................	»	»	»	2,00	1,00
Ardèche................	»	»	»	2,00	1,00
Aveyron................	»	»	»	9,29	3,65
Eure...................	»	»	»	19,73	6,85
Hérault................	»	»	»	2,30	1,00
Ille-et-Vilaine........	»	»	»	19,30	5,80
Indre-et-Loire.........	»	»	»	37,04	7,20
Loire..................	0,77	4,50	1,80	»	»
Loire-Inférieure.......	1,09	6,20	2,00	16,64	5,66
Loiret.................	»	»	»	2,00	1,00
Manche.................	»	»	»	2,00	1,00
Moselle................	»	»	»	9,90	1,80
A reporter......	1,86	10,70	3,80	122,20	35,96

DOCUMENTS DE STATISTIQUE.

DÉPARTEMENTS.	EXPOSITION SUR PLANCHER.			EXPOS^{on} SUR MURAILLE.	
	Surface horizontale.	Surface verticale.	Largeur de façade.	Surface verticale.	Largeur de façade.
	mètres carrés.	mètres carrés.	mètres.	mètres carrés.	mètres.
Report......	1,86	10,70	3,80	122,20	35,96
Nord.....................	»	»	»	16,00	4,00
Rhin (Bas-)...............	»	»	»	34,50	8,60
Seine.....................	9,17	28,67	10,00	179,22	44,06
Seine-et-Oise.............	»	»	»	9,90	1,80
Sèvres (Deux-)............	»	»	»	20,43	6,45
Somme...................	»	»	»	3,63	1,65
Var.....................	»	»	»	2,35	1,00
Yonne...................	0,45	1,00	0,57	»	»
TOTAUX..........	11,48	40,37	14,37	388,23	103,52
CLASSE 27.					
Aube.....................	7,55	49,74	15,23	»	»
Bouches-du-Rhône.........	2,75	11,02	2,75	»	»
Drôme...................	1,25	5,16	1,25	»	»
Garonne (Haute-)..........	0,75	5,16	0,75	»	»
Gironde..................	4,00	15,38	4,00	»	»
Indre-et-Loire............	0,57	4,71	0,57	»	»
Isère....................	11,66	48,29	13,75	»	»
Loir-et-Cher..............	0,75	4,71	0,75	»	»
Loire-Inférieure...........	2,74	13,22	3,90	»	»
Loiret...................	0,96	4,00	2,00	»	»
Marne (Haute-)............	1,06	4,39	1,25	»	»
Meurthe..................	1,00	5,16	1,00	»	»
Meuse...................	1,54	5,33	1,10	»	»
Nord....................	3,65	10,70	3,05	»	»
Pas-de-Calais.............	1,25	4,71	1,25	»	»
Pyrénées (Basses-).........	0,65	2,30	1,00	»	»
Rhin (Bas-)...............	1,00	3,50	1,00	»	»
Seine....................	163,03	615,20	180,75	0,50	0,50
Somme...................	2,03	9,38	2,68	»	»
TOTAUX..........	208,19	822,06	238,03	0,50	0,50
CLASSE 28.					
Allier...................	0,30	0,75	0,50	»	»
Ardèche.................	3,12	11,61	5,04	»	»
Charente................	3,93	13,34	5,79	»	»
A reporter......	7,35	25,70	11,33	»	»

DÉPARTEMENTS.	EXPOSITION SUR PLANCHER.			EXPOS^{on} SUR MURAIL	
	Surface horizontale.	Surface verticale.	Largeur de façade.	Surface verticale.	Largeur de façade
	mètres carrés.	mètres carrés.	mètres.	mètres carrés.	mètres
Report......	7, 35	24, 70	11, 33	»	»
Côte-d'Or..................	0, 60	1, 20	1, 00	1, 35	0, 90
Drôme.....................	0, 85	1, 84	0, 80	»	»
Indre-et-Loire...............	1, 83	13, 94	5, 07	1, 33	0, 93
Isère	3, 12	7, 17	3, 24	4, 91	1, 80
Loire-Inférieure..............	0, 94	2, 25	2, 32	»	»
Marne	»	»	»	1, 00	1, 00
Nièvre	1, 02	1, 80	1, 02	»	»
Nord......................	2, 02	5, 58	4, 44	2, 50	1, 25
Pas-de-Calais...............	0, 80	1, 72	0, 75	»	»
Rhin (Bas-)..................	2, 94	6, 60	5, 50	7, 65	4, 50
Rhône	1, 00	2, 22	2, 50	4, 00	2, 00
Saône-et-Loire...............	»	»	»	1, 00	1, 00
Seine	48, 83	155, 89	91, 10	247, 44	116, 0
Seine-et-Marne..............	2, 70	6, 09	3, 72	2, 37	2, 50
Seine-et-Oise...............	2, 90	6, 91	4, 25	3, 60	2, 00
Somme	1, 46	4, 16	2, 15	2, 00	1, 00
Tarn-et-Garonne.............	0, 90	1, 80	1, 50	»	»
Vosges	1, 00	2, 24	0, 40	»	»
TOTAUX...........	80, 26	247, 11	141, 09	279, 15	134, 9
CLASSE 29.					
Alpes (Basses-)..............	0, 01	0, 01	0, 03	»	»
Ardennes...................	0, 01	0, 01	0, 03	»	»
Ariége	0, 01	0, 01	0, 03	»	»
Bouches-du-Rhône...........	0, 43	0, 76	0, 54	1, 92	0, 2
Calvados	0, 01	0, 01	0, 03	»	»
Cantal	0, 01	0, 01	0, 03	»	»
Doubs	1, 00	3, 07	»	»	»
Eure-et-Loir................	0, 01	0, 01	0, 03	»	»
Garonne (Haute-)............	0, 01	0, 01	0, 03	»	»
Gironde....................	1, 20	3, 40	2, 92	1, 92	0, 2
Hérault	0, 01	0, 01	0, 03	»	»
Loire-Inférieure	0, 43	0, 76	0, 54	»	»
Loiret	0, 43	0, 76	0, 54	»	»
Maine-et-Loire..............	»	»	»	1, 92	0, 2
Marne	0, 18	0, 35	0, 34	1, 92	0, 2
Meuse	»	»	»	3, 84	0, 5
Moselle	0, 01	0, 01	0, 03	»	»
A reporter......	3, 76	9, 19	5, 15	11, 52	1, 7

DOCUMENTS DE STATISTIQUE.

DÉPARTEMENTS.	EXPOSITION SUR PLANCHER.			EXPOSⁿ SUR MURAILLE.	
	Surface horizontale.	Surface verticale.	Largeur de façade.	Surface verticale.	Largeur de façade.
	mètres carrés.	mètres carrés.	mètres.	mètres carrés.	mètres.
Report	3,76	9,19	5,15	11,52	1,75
ord	0,43	0,76	0,54	»	»
ise	3,01	9,30	5,00	»	»
rne	0,01	0,01	0,03	»	»
in (Bas-)	0,28	»	1,60	»	»
in (Haut-)	0,01	0,01	0,03	»	»
ône	0,01	0,01	0,03	»	»
voie (Haute-)	0,01	0,01	0,03	»	»
ine	18,59	30,47	50,53	168,18	33,61
ine-et-Oise	0,30	0,85	0,73	6,40	1,85
ucluse	0,01	0,01	0,03	»	»
enne (Haute-)	0,01	0,01	0,03	»	»
onne	0,18	0,35	0,34	»	»
TOTAUX	26,61	50,98	64,07	186,10	37,21
CLASSE 30.					
ironde	11,76	38,26	9,56	»	»
oselle	»	»	»	24,48	7,42
ord	1,75	7,48	1,75	»	»
hin (Haut-)	»	»	»	88,00	20,00
hône	3,06	5,59	2,33	»	»
ine	336,38	981,08	288,75	1,132,78	291,28
ine-et-Marne	3,33	3,33	1,66	»	»
ine-et-Oise	1,68	14,40	4,80	»	»
TOTAUX	357,96	1,050,14	308,85	1,245,26	318,70
CLASSE 31.					
rdennes	10,78	49,84	11,70	6,90	4,20
ouches-du-Rhône	1,22	4,98	1,60	»	»
ure	1,00	3,40	1,00	1,50	1,00
ard	0,60	1,50	1,00	»	»
arne	»	»	»	2,61	1,45
eurthe	1,84	7,84	2,24	2,70	1,35
ord	0,57	2,01	1,20	7,82	2,65
rne	1,25	4,75	1,50	1,62	1,45
hin (Bas-)	9,55	25,03	14,60	30,19	10,70
A reporter	26,81	99,35	34,84	53,34	22,80

DÉPARTEMENTS.	EXPOSITION SUR PLANCHER.			EXPOS^{on} SUR MURAII	
	Surface horizontale.	Surface verticale.	Largeur de façade.	Surface verticale.	Largeur de faça
	mètres carrés.	mètres carrés.	mètres.	mètres carrés.	mètre
Report......	26,81	90,35	34,84	53,34	22,8
Rhône....................	1,21	6,53	3,40	»	»
Saône (Haute-).............	»	»	»	1,00	1,0
Seine.....................	523,96	1,487,24	459,86	109,93	39,5
Seine-Inférieure............	0,25	0,45	0,50	27,93	9,3
Seine-et-Marne............	0,55	2,55	1,00	»	»
Seine-et-Oise.............	0,55	2,55	1,00	»	»
Somme....................	0,75	4,50	1,50	0,55	0,5
Vosges...................	»	»	»	2,88	2,4
TOTAUX.........	554,08	1,603,17	502,10	195,63	75,6
CLASSE 32.					
Côte-d'Or................	0,30	0,54	0,60	2,00	1,
Doubs....................	»	»	»	1,95	1,
Loire.....................	1,00	1,00	1,00	»	»
Marne (Haute-)............	11,89	44,64	14,88	»	»
Oise.....................	»	»	»	0,65	0,
Pas-de-Calais.............	1,50	10,05	3,50	»	»
Puy-de-Dôme.............	5,90	21,57	7,19	»	»
Seine.....................	18,83	80,54	28,75	11,00	5,
Vienne...................	1,20	12,60	3,20	»	»
TOTAUX.........	40,62	170,94	59,12	15,60	8,
CLASSE 33.					
Ain.......................	0,22	1,06	0,42	»	»
Bouches-du-Rhône..........	0,22	1,06	0,43	»	»
Côtes-du-Nord.............	2,25	6,07	2,25	»	»
Rhône....................	2,15	4,96	2,60	»	»
Seine.....................	145,79	397,70	162,00	1,50	0,
TOTAUX.........	150,63	410,85	167,70	1,50	0,
CLASSE 34.					
Aisne.....................	3,47	9,80	5,20	»	»
Gironde..................	»	»	»	2,47	1,
A reporter......	3,47	9,80	5,20	2,47	1,

DOCUMENTS DE STATISTIQUE.

DÉPARTEMENTS.	EXPOSITION SUR PLANCHER.			EXPOS^{on} SUR MURAILLE.	
	Surface horizontale.	Surface verticale.	Largeur de façade.	Surface verticale.	Largeur de façade.
	mètres carrés.	mètres carrés.	mètres.	mètres carrés.	mètres.
Report......	3,47	9,80	5,20	2,47	1,90
Loire................	2,90	7,13	2,90	2,40	1,20
Marne................	»	»	»	14,08	2,43
Meurthe.............	»	»	»	14,08	2,43
Moselle..............	0,60	2,72	1,60	45,25	7,30
Nord................	8,55	29,48	7,45	38,85	9,50
Saône-et-Loire.......	1,80	5,30	3,75	»	»
Seine................	43,40	98,82	38,15	124,83	21,84
Totaux..........	60,72	153,25	59,05	241,96	46,60
CLASSE 35.					
Calvados.............	1,90	5,97	2,90	»	»
Côte-d'Or............	8,82	21,52	7,17	»	»
Drôme...............	0,06	0,25	0,25	»	»
Gironde..............	9,32	15,60	8,17	»	»
Indre-et-Loire........	3,48	8,05	2,87	»	»
Nièvre...............	3,48	8,05	2,87	»	»
Nord................	12,16	21,93	10,96	»	»
Oise.................	1,40	3,50	1,40	»	»
Pas-de-Calais.........	0,40	2,80	1,40	»	»
Seine................	123,82	299,64	94,98	»	»
Seine-et-Oise.........	37,24	89,87	50,46	»	»
Vienne (Haute-)......	26,46	43,05	21,53	»	»
Totaux..........	228,54	520,23	204,96	»	»
CLASSE 36.					
Jura.................	0,90	2,20	1,00	»	»
Rhin (Bas-)..........	1,12	4,04	2,80	»	»
Seine................	62,54	144,01	68,55	70,85	37,14
Seine-Inférieure......	2,52	6,16	2,80	»	»
Seine-et-Marne.......	»	»	»	1,33	1,50
Seine-et-Oise.........	2,00	2,00	1,00	»	»
Totaux..........	69,08	158,41	76,15	72,18	38,64

TABLEAU VI.

Emplacements totaux occupés par les produits des divers Départements.

DÉPARTEMENTS.	CLASSES 1 A 36 (¹).					OBSERVATIONS
	EXPOSITION SUR PLANCHER.			EXPOS^{on} SUR MURAILLE.		
	Surface horizontale	Surface verticale.	Largeur de façade.	Surface verticale.	Largeur de façade.	
	mèt. car.	mèt. car.	mètres.	mèt. car.	mètres.	
Ain	1, 12	4, 20	1, 32	»	»	(1) Dans ce tablea
Aisne	46, 35	164, 55	63, 71	11, 10	5, 55	dans tous ceux de la
Allier	5, 59	18, 51	5, 89	»	»	mière partie des d
Alpes (Basses-)	2, 23	7, 91	2, 43	»	»	ments de statistique
Alpes (Hautes-)	2, 00	2, 00	2, 00	»	»	a; comme dans le cat
Alpes-Maritimes	5, 17	23, 43	7, 33	2, 35	1, 16	gue officiel de la
Ardèche	6, 02	24, 84	10, 52	7, 25	2, 50	tion française, supp
Ardennes	56, 82	194, 87	59, 45	6, 90	4, 20	que la classe 3 ren
Ariége	0, 36	1, 05	0, 82	»	»	mait tous les prod
Aube	16, 78	67, 60	25, 28	»	»	de l'agriculture,
Aude	3, 11	12, 61	4, 10	»	»	la classification angl
Aveyron	»	»	»	9, 29	3, 65	(*Documents officiels*,
Bouches-du-Rhône	26, 68	91, 35	42, 64	7, 32	6, 19	p. 157) plaçait une
Calvados	11, 95	58, 50	21, 55	6, 93	3, 20	tie dans la classe 4
Cantal	0, 60	1, 19	0, 87	»	»	nombre des expos
Charente	6, 78	31, 15	11, 74	»	»	pour chacune de ces d
Charente-Inférieure	1, 70	6, 71	2, 30	»	»	classes est donc diffé
Cher	1, 89	6, 48	2, 05	»	»	de ce qu'il serait, si
Corrèze	1, 25	4, 36	0, 25	»	»	s'était conformé à c
Corse	5, 34	18, 34	8, 19	6, 85	5, 50	classification. Une
Côte-d'Or	21, 74	70, 38	27, 50	3, 35	1, 90	servation analogue
Côtes-du-Nord	3, 77	10, 39	4, 06	»	»	applicable à la classe
Creuse	0, 63	1, 28	0, 88	400, 80	79, 40	pour laquelle on a é
Dordogne	13, 87	42, 30	21, 75	»	»	lement suivi le cat
Doubs	4, 90	9, 05	6, 95	1, 95	1, 00	gue français.
Drôme	8, 04	29, 31	11, 10	»	»	
Eure	140, 71	357, 25	193, 78	21, 43	8, 35	
Eure-et-Loir	10, 03	26, 74	10, 79	4, 38	5, 75	
Finistère	12, 14	45, 21	18, 36	0, 20	0, 50	
Gard	14, 65	50, 99	24, 14	83, 62	24, 30	
Garonne (Haute-)	4, 30	19, 17	7, 18	0, 78	1, 00	
Gers	0, 70	2, 34	0, 70	»	»	
Gironde	55, 72	213, 07	65, 39	17, 24	7, 89	
Hérault	9, 91	37, 90	12, 99	3, 46	1, 75	
Ille-et-Vilaine	11, 78	34, 45	15, 56	19, 86	7, 40	
Indre	3, 29	8, 12	4, 89	0, 77	0, 50	
Indre-et-Loire	36, 21	126, 89	57, 01	42, 37	9, 58	
Isère	37, 26	137, 66	44, 39	10, 66	5, 05	
Jura	6, 43	23, 50	9, 93	»	»	
Landes	0, 93	2, 76	1, 00	»	»	
A reporter	598, 75	1,988, 41	810, 79	668, 86	186, 32	

DOCUMENTS DE STATISTIQUE.

DÉPARTEMENTS.	CLASSES 1 A 36.					OBSERVATIONS
	EXPOSITION SUR PLANCHER.			EXPOS.ᵒⁿ SUR MURAILLE.		
	Surface horizontale	Surface verticale.	Largeur de façade.	Surface verticale.	Largeur de façade.	
	mèt. car.	mèt. car.	mètres.	mèt. car.	mètres.	
Report............	598, 75	1,988, 41	810, 79	668, 86	186, 32	(1) On n'a pas cru devoir répartir entre les différentes classes les espaces occupés par les produits de l'Algérie et des Colonies. Cette division aurait présenté peu d'intérêt, et aurait été d'ailleurs difficilement exacte, à cause de la réunion fréquente d'objets très-divers dans une même installation.
Loir-et-Cher.......	3, 55	7, 51	3, 55	»	»	
Loire.............	44, 69	252, 21	78, 62	21, 30	7, 50	
Loire (Haute-).....	3, 73	11, 13	4, 02	4, 00	1, 43	
Loire-Inférieure...	12, 92	47, 86	17, 16	16, 64	5, 66	
Loiret............	26, 78	98, 89	44, 54	4, 10	2, 45	
Lot...............	0, 50	1, 67	1, 35	»	»	
Lot-et-Garonne....	6, 25	8, 29	8, 75	»	»	
Lozère............	0, 82	2, 08	1, 70	»	»	
Maine-et-Loire....	6, 04	19, 21	6, 89	1, 92	0, 29	
Manche...........	5, 94	21, 23	6, 76	2, 00	1, 00	
Marne............	54, 49	268, 00	84, 51	6, 82	3, 44	
Marne (Haute-)....	17, 52	62, 02	22, 52	17, 92	3, 02	
Mayenne..........	0, 70	3, 50	1, 00	»	»	
Meurthe..........	9, 00	45, 15	12, 26	18, 82	4, 98	
Meuse............	3, 91	21, 28	5, 85	»	»	
Morbihan.........	0, 20	0, 20	0, 20	»	»	
Moselle...........	39, 78	49, 34	57, 33	79, 63	16, 52	
Nièvre............	11, 33	24, 65	13, 07	»	»	
Nord.............	187, 94	641, 62	237, 38	111, 73	39, 35	
Oise..............	47, 72	114, 22	50, 58	3, 58	3, 32	
Orne.............	9, 58	26, 49	12, 01	1, 62	1, 45	
Pas-de-Calais.....	34, 24	124, 53	52, 10	12, 76	9, 70	
Puy-de-Dôme.....	31, 08	47, 37	19, 36	47, 74	10, 30	
Pyrénées (Basses-).	4, 35	16, 08	5, 04	»	»	
Pyrénées (Hautes-).	8, 28	22, 66	9, 04	2, 35	1, 16	
Pyrénées-Orientales.	0, 85	2, 58	0, 85	»	»	
Rhin (Bas-).......	33, 97	140, 48	55, 86	95, 34	28, 80	
Rhin (Haut-)......	57, 01	230, 20	71, 94	117, 64	28, 60	
Rhône............	231, 13	858, 69	269, 39	5, 82	3, 08	
Saône (Haute-)....	0, 64	0, 70	0, 64	1, 00	1, 00	
Saône-et-Loire....	3, 34	14, 10	6, 65	13, 60	6, 20	
Sarthe............	10, 28	50, 63	14, 87	2, 92	1, 33	
Savoie............	1, 78	8, 45	5, 87	0, 94	1, 25	
Savoie (Haute-)....	2, 07	5, 24	4, 08	»	»	
Seine.............	3,263, 13	9,238, 41	3,382, 26	3,424, 45	1,021, 78	
Seine-Inférieure...	93, 31	379, 71	124, 02	39, 54	14, 35	
Seine-et-Marne....	28, 36	60, 27	24, 12	52, 62	16, 40	
Seine-et-Oise......	77, 92	178, 21	89, 31	21, 56	6, 52	
Sèvres (Deux-)....	1, 35	4, 64	1, 35	20, 43	6, 45	
Somme............	42, 24	263, 48	77, 30	75, 61	16, 85	
Tarn..............	15, 31	87, 91	26, 40	»	»	
Tarn-et-Garonne...	2, 23	8, 64	3, 70	»	»	
Var...............	3, 00	10, 05	3, 00	2, 35	1, 00	
Vaucluse..........	2, 78	13, 32	4, 32	»	»	
Vendée............	0, 55	1, 95	0, 70	»	»	
Vienne............	2, 83	23, 49	4, 65	0, 30	0, 60	
Vienne (Haute-)...	26, 67	43, 26	21, 76	»	»	
Vosges............	8, 27	26, 29	11, 28	5, 88	4, 40	
Yonne............	3, 92	18, 85	6, 06	»	»	
Algérie (1)........	75, 79	208, 04	97, 67	»	»	
Colonies..........	27, 18	58, 00	29, 95	146, 55	29, 50	
TOTAUX........	5,186, 00	15,861, 19	5,904, 38	5,048, 34	1,486, 00	

TABLEAU VII.

Nombre des colis de produits industriels transportés à Londres; leur poids, leur vo[lume]
et leur valeur pour chacune des 36 classes.

CLASSES.	NOMBRE DES COLIS		POIDS BRUT.		VOLUME.		VALEUR DÉCLARÉE		
	Paris.	Départemts	Paris.	Départemts	Paris.	Départemts	Paris.	Départemts	
			kilogram.	kilogram.	décim.cub.	décim.cub.	francs.	francs.	
1	56	276	11,983	75,319	30,777	78,964	157,810	48,519	Ce renseignement ayant manqué pour les produits de l'agriculture, de l'instruction élémentaire, de l'Algérie et
2	136	92	12,136	11,610	43,822	47,517	57,603	38,111	
3	55	521	6,639	62,931	32,080	303,920	30,000	20,000	
4	31	34	3,102	2,716	12,341	7,128	9,363	4,913	
5	106	89	148,316	43,028	426,263	93,178	269,234	28,871	
6	26	8	13,980	2,962	174,801	27,554	48,205	15,490	
7	310	125	219,850	52,330	501,345	145,266	322,592	101,925	
8	435	158	269,666	160,987	638,775	220,984	499,719	221,023	
9	26	89	11,306	32,304	78,820	221,396	18,772	52,211	
10	211	66	69,156	23,694	294,825	72,992	250,385	21,614	sur la lettre de voiture.
11	37	11	3,839	477	21,791	1,576	364,947	16,235	
12	11	19	1,218	5,726	5,800	26,410	12,615	6,409	
13	88	6	11,305	414	45,277	1,661	148,292	2,825	
14	114	2	8,425	33	41,433	189	65,938	125	
15	47	5	7,225	197	38,934	1,158	144,135	35,454	
16	100	12	19,790	2,425	120,417	15,725	227,264	14,550	
17	79	11	8,359	1,119	47,192	5,782	141,469	16,003	
18	17	29	1,212	6,194	3,383	35,690	13,807	28,303	
19	11	24	518	5,162	1,193	15,639	35,439	31,585	
20	11	55	382	5,174	1,406	26,500	19,946	212,171	
21	45	168	3,214	20,860	16,030	72,243	140,755	225,605	
22	66	7	13,097	627	111,348	2,738	329,691	7,140	Le poids et le cube de chaque colis ont été pris à la gare de la
23	35	35	6,135	3,682	20,163	16,100	59,596	51,061	
24	35	10	2,062	246	11,217	1,656	109,102	12,485	
25	18	4	2,219	393	19,535	3,750	121,589	41,730	
26	36	31	6,889	5,644	37,258	26,528	53,469	14,653	
27	120	39	8,111	1,704	52,542	9,571	155,928	28,414	
28	161	28	215,537	4,156	73,817	9,379	215,537	34,327	OBSERVATIONS.
29	58	19	6,280	2,000	44,101	14,044	30,500	6,000	
30	431	19	92,005	4,319	406,220	29,920	385,679	25,150	
31	1,075	175	265,650	93,694	897,174	244,922	1,753,282	127,282	
32	38	13	3,589	1,531	10,450	3,866	100,021	25,329	
33	143	3	21,457	287	18,244	3,110	8,444,912	68,000	
34	76	45	12,283	7,582	46,431	34,751	80,759	39,305	
35	234	67	41,800	8,608	263,042	36,169	915,926	51,730	
36	107	6	12,780	659	71,142	3,575	361,121	33,685	
	4,585	2,301	1,541,515	650,791	4,659,389	1,861,551	16,095,402	1,708,233	
	6,886		2,192,306		6,520,940		17,803,635		
Algérie...	160		16,000		96,000		50,000		
Colonies..	103		10,300		60,000		30,000		
TOTAUX...	7,149		2,218,606		6,676,940		17,883,635		

TABLEAU VIII.

Poids, volume et valeur moyens des colis de produits industriels, dans chacune des 36 classes, par mètre carré de surface horizontale occupée par les produits qu'ils renferment.

CLASSES.	POIDS MOYEN.	VOLUME MOYEN.	VALEUR MOYENNE.	OBSERVATIONS.
	kilogrammes.	décimètres cubes.	francs.	
1	816	1,025	1,928	Des moyennes, qui pourraient paraître au premier abord trop élevées, s'expliquent par le mode d'installation des objets auxquels elles se rapportent; ainsi, des cuirs, des cartes, des tapis, qui se placent surtout en surface verticale, doivent donner des poids et des cubes considérables, relativement à l'espace de plancher qu'ils occupent.
2	280	1,076	1,128	
3	185	893	133	
4	256	858	629	
5	1,155	3,137	1,800	
6	260	3,101	976	
7	577	1,372	900	
8	986	1,969	1,651	
9	273	1,877	444	
10	591	2,340	1,730	
11	181	977	15,942	
12	460	2,136	1,262	
13	18	713	2,296	
14	185	909	1,443	
15	285	1,538	6,889	
16	200	1,225	2,180	
17	157	880	2,616	
18	119	628	677	
19	231	686	2,731	
20	30	149	1,235	
21	68	249	1,032	
22	769	6,391	18,870	
23	98	361	1,103	
24	18	99	935	
25	118	1,051	7,373	
26	1,092	5,556	5,933	
27	47	298	885	
28	2,737	1,037	3,113	
29	311	2,185	1,371	
30	270	1,218	1,148	
31	649	2,061	3,394	
32	126	3,524	3,089	
33	144	1,418	56,516	
34	327	1,337	1,977	
35	221	1,309	4,234	
36	194	1,081	5,715	
Algérie	211	1,267	660	
Colonies	379	2,208	1,104	
Moyennes par mètre carré pour l'ensemble des 36 classes :	428	1,287	3,448	

TABLEAU IX.

Nombre des colis d'installations transportés à Londres ; leur poids et leur volume pour chacune des 36 classes.

NUMÉROS DES CLASSES. (1)	NOMBRE DES COLIS.	POIDS DES COLIS.	VOLUME DES COLIS.	OBSERVATIONS.
		kilogrammes.	décimètres cubes.	
1............	34	5,605	25,885	(1) Les classes pour lesquelles ce tableau ne renferme aucune indication, sont celles dont les produits s'installaient directement sur le sol, comme les classes 5, 6, 9, ou celles dont les installation ont été faites à Londres et par conséquent n'ont pas été transportées, comme les classes 12 et 14.
2............	30	14,242	18,452	
3............	113	31,704	139,985	
4............	48	17,786	85,907	
7............	3	1,027	2,706	
8............	5	470	3,337	
10............	4	1,800	2,100	
11............	7	2,800	10,671	
13............	12	3,413	15,219	
15............	8	2,045	15,854	
16............	9	2,335	7,019	Note. — La valeur totale des installations de la section française, placées dans le Palais principal, peut être approximativement établie de la manière suivante :
17............	16	6,665	27,402	
18............	13	7,824	26,205	
19............	6	3,611	12,050	
20............	29	12,471	44,468	
21............	89	34,845	144,793	Prix de construction et de montage :
22............	60	9,905	68,742	
23............	36	15,385	47,648	Rez-de-chaussée. 800,000 f. ⎫ 1,010,000 f.
24............	48	15,733	55,931	Premier étage.. 210,000 ⎭
25............	7	1,073	12,008	Aménagements intérieurs... 200,000
26............	8	4,280	16,417	
27............	112	38,391	164,416	Total............ 1,210,000 f.
28............	45	11,047	62,822	
29............	2	650	11,200	
30............	18	4,561	14,790	
31............	152	39,263	194,153	
32............	14	5,247	34,427	
33............	57	21,837	77,436	
34............	14	3,973	18,080	
35............	47	12,156	69,612	
36............	18	5,843	22,225	
Algérie........	28	4,768	23,695	
Colonies........	31	5,271	16,091	
Totaux.........	1,143	354,300	1,526,246	

TABLEAU X.

Nombre des ouvriers et industriels délégués des différentes parties de la France qui ont visité l'Exposition et différents ateliers de l'Angleterre.

DÉPARTEMENTS.	NOMBRE DES OUVRIERS.	NOMBRE des INDUSTRIELS.	OBSERVATIONS.
Loire................	20	10	(1) Contre-maîtres et ouvriers envoyés par leurs patrons.
Nord................	70 (1)	50 (2)	(2) Membres d'une commission d'ingénieurs, d'agriculteurs et d'industriels, nommée par M. le Préfet du Nord.
Rhin (Bas-).........	15	10	(3) Délégués par la commission ouvrière de Lyon.
Rhône...............	60 (3)	15 (4)	(4) Délégués par la chambre de commerce et par des écoles industrielles de Lyon.
Seine................	540 (5)	130	(5) Dont 300 délégués par la commission ouvrière de Paris, 150 envoyés par leurs patrons, et 90 envoyés par les Associations polytechnique et philotechnique, par des écoles de dessin et de sculpture, et autres écoles industrielles.
Somme..............	40 (6)	28 (7)	
Vienne (Haute-)....	5	4	(6) Délégués par une commission ouvrière.
			(7) Agriculteurs, industriels, ingénieurs et professeurs.
TOTAUX............	750	247	
TOTAL GÉNÉRAL.....	997		

DIVISION DES BEAUX-ARTS.

TABLEAU XI.

Étendue des emplacements occupés par les œuvres de l'art français dans le Palais de l'Exposition.

DÉSIGNATION DES EMPLACEMENTS.	LARGEUR DE MURAILLE. (1)	SURFACE DE PLANCHER. (2)	OBSERVATIONS.
	mètres.	mètres carrés.	(1) Les nombres de cette colonne représentent le développement linéaire de l'espace occupé par les œuvres d'art, tant sur les murailles principales que sur les murs de refend.
Grande galerie de Cromwell road..	107, 24	737, 04	
Galerie de Prince-Albert's road....	74, 10	228, 00	
			(2) La surface de plancher a été calculée en multipliant le développement linéaire de l'espace occupé par les œuvres d'art sur les murailles principales par la demi-largeur de la galerie.
Totaux............	181, 34	965, 04	

TABLEAU XII.

nbre des artistes; nombre des œuvres, leur surface horizontale ou verticale et l'espace moyen occupé par chacune d'elles dans les quatre classes d'œuvres d'art.

CLASSES.	NOMBRE des artistes. (1)	NOMBRE des œuvres. (2)	SURFACE horizontale	SURFACE verticale. (4)	ESPACE MOYEN occupé PAR CHAQUE ŒUVRE.		OBSERVATIONS.
					Horizontal.	Vertical.	
			mèt. car.	mèt. car.	mèt. car.	mèt. car.	(1) Quand un artiste a exposé dans deux classes, il a été compté dans chacune d'elles.
37.......	20	51	»	46, 72	»	0, 92	
38.......	154	290	»	926, 40	»	3, 19	(2) Quand, en architecture, plusieurs tableaux ont été relatifs à une même œuvre, leur ensemble n'a été compté que pour 1. Au contraire, quand plusieurs œuvres ont été réunies dans un même cadre, chacune d'elles a été comptée séparément.
39.......	43	48(³)	20, 67	5, 06	0, 49	0, 84	(3) Dont 42 marbres posés sur le sol et 6 bas-reliefs placés en appliques sur la muraille.
40.......	41	117	»	68, 54	»	0, 58	(4) Dans l'évaluation de cette surface, on a compté seulement la partie réellement couverte par les œuvres, et non le socle au-dessus duquel elles sont placées.
TOTAUX....	258	506	20, 67	1,048, 72	0, 49	2, 26(⁵)	(5) Obtenu en divisant la surface verticale par le nombre des œuvres, diminué des 42 marbres.

TABLEAU XIII.

Valeur des œuvres d'art des différentes classes.

CLASSES.	VALEUR (1)	OBSERVATIONS.
	francs.	
37........................	13,660	(1) Ces valeurs ont été calculées d'après les déclarations des exposants eux-mêmes.
38........................	1,969,600	
39........................	421,800	
40........................	13,280	
TOTAL..............	2,418,340	

RÉSULTATS FINANCIERS.

TABLEAU XIV.

Dépenses de la Section française de l'Exposition universelle de 1862.

N°s d'ordre des articles.	DÉSIGNATION DES DIVERSES CATÉGORIES DE DÉPENSES.	SOMMES PARTIELLES.	SOMMES TOTALES.
	DÉPENSES ORDONNANCÉES *A LA DATE DU 31 DÉCEMBRE 1863.*		
	§ I^{er}. — PERSONNEL.		
1	Beaux-Arts. — Personnel spécial	6,439f 95	
2	Agriculture. — d°	5,632 85	
3	Industrie. — d°	8,674 35	
4	Personnel commun aux divers services et employés temporaires	210,239 25	
5	Indemnités à titre de récompenses	47,885 00	
	TOTAL	278,871 40	278,871 40
	§ II. — HÔTEL DE LA COMMISSION IMPÉRIALE.		
6	Loyers	26,500 00	
7	Frais de bail, impôts, assurances, redevances, etc.	4,228 90	
	TOTAL	30,728 90	30,728 90
	§ III. — JURY DES RÉCOMPENSES.		
8	Indemnités	75,600 00	
9	Frais de déplacement	6,685 00	
10	Publication des rapports : rédaction, achat et reliure d'exemplaires, indemnité à l'imprimeur	22,897 90	
	TOTAL	105,182 90	105,182 90
	A reporter	»	414,783 20

Nos d'ordre des articles.	DÉSIGNATION DES DIVERSES CATÉGORIES DE DÉPENSES.	SOMMES PARTIELLES.	SOMMES TOTALES.
	Report....................	»	414,783f 20
	§ IV. — IMPRESSIONS.		
11	Documents officiels, bulletins du Moniteur, publications diverses.............................	6,874 79	
12	Catalogue..................................	Néant.	
13	Rapport de l'administration de la Commission impériale : impression, reliure, distribution. (Voir Dépenses non ordonnancées.).....................	»	
	TOTAL..................	6,874 79	6,874 79
	§ V. — MATÉRIEL ET FOURNITURES DE BUREAU.		
14	Installation des bureaux, au Palais de l'Industrie, à Paris..	1,500 87	
15	d° à l'hôtel de Cromwell road, à Londres.	2,392 90	
16	Habillement des gardiens et des garçons de bureau........	3,870 60	
17	Chauffage des bureaux.............................	3,809 20	
18	Éclairage d°	1,350 40	
19	Médailles à différents collaborateurs français et étrangers...	18,675 61	
20	Dépenses diverses de matériel......................	13,918 63	
	TOTAL..................	45,518 21	45,518 21
	§ VI. — TRANSPORT DES PRODUITS.		
21	Expédition à Londres................................	106,101 02	
22	Retour de Londres en France.........................	116,315 52	
	TOTAL..................	222,416 54	222,416 54
	§ VII. — INSTALLATION.		
23	Dépenses spéciales des Beaux-Arts....................	33,440 21	
24	d° de l'Agriculture......................	5,497 31	
25	d° de l'Enseignement....................	6,032 60	
26	Dépenses communes aux diverses expositions............	64,335 81	
	TOTAL..................	109,305 93	109,305 93
	A reporter.......................	»	798,898 67

Nos d'ordre des articles.	DÉSIGNATION DES DIVERSES CATÉGORIES DE DÉPENSES.	SOMMES PARTIELLES.	SOMMES TOTALES.
	Report.....................	»	798,898f 67
	§ VIII. — AGENCE LOCALE, MANUTENTION, EMMAGASINAGE DES CAISSES VIDES.		
27	Manutention, déballage, réemballage..............	15,858 04	
28	Emmagasinage des caisses vides..................	18,761 50	
	TOTAL................	34,619 54	34,619 54
	§ IX. — ASSURANCES, RÉPARATION DE DOMMAGES.		
29	Beaux-Arts..	26,605 60	
30	Industrie..	3,230 00	
	TOTAL................	29,835 60	29,835 60
	§ X. — ENCOURAGEMENTS, VOYAGES D'OUVRIERS.		
31	Allocations pour les délégations des ouvriers de Paris et des départements...	38,345 00	
32	A-compte sur la souscription aux rapports des délégués des ouvriers parisiens.....................................	1,000 00	
	TOTAL................	39,345 00	39,345 00
	§ XI. — FRAIS DIVERS.		
33	Cadeaux aux membres et agents de la Commission royale anglaise..	41,430 00	
34	Frais de banque, commission, change et intérêts payés aux banquiers..	3,818 65	
35	Affranchissements et ports de lettres...............	1,262 85	
36	Frais de déplacement (billets de chemins de fer remis aux agents de la Commission impériale)..................	3,456 50	
37	Dépenses diverses ne rentrant dans aucune des catégories ci-dessus..	8,975 42	
	TOTAL................	58,943 42	58,943 42
	TOTAL des dépenses ordonnancées (au 31 décembre 1863).		961,642 23
	DÉPENSES NON ORDONNANCÉES évaluées approximativement............		13,357 77
	TOTAL GÉNÉRAL DES DÉPENSES................		975,000 00

DOCUMENTS
DE STATISTIQUE

SECONDE PARTIE

DOCUMENTS RELATIFS A L'ENSEMBLE DE L'EXPOSITION

DIVISION DE L'AGRICULTURE ET DE L'INDUSTRIE.

TABLEAU XV.

Superficie du Palais de l'Exposition.

DÉSIGNATION DES EMPLACEMENTS.	REZ de CHAUSSÉE.	PREMIER ÉTAGE.	OBSERVATIONS.
INDUSTRIE.	mètres carrés.	mètres carrés.	(1) Non compris 40 m.q. occupés par le buffet du dôme de l'Ouest.
BÂTIMENT PRINCIPAL :			
Nef centrale....................	6,315, 46	»	(2) Non compris 300 m.q. occupés par le bureau de change dans la cour centrale du Nord.
Deux plates-formes sous les dômes..........	3,114, 38 (1)	»	
Deux transepts..................	7,104, 88	»	
Trois cours vitrées du Nord..............	4,389, 04 (2)	»	(3) Les emplacements des escaliers qui conduisent des galeries du rez-de-chaussée à celles du premier étage sont compris dans les surfaces indiquées pour ces galeries.
Trois cours vitrées du Sud..................	11,380, 52	»	
Galerie de Cromwell road...............	4,662, 90	»	
Cour du Nord-Ouest.....................	188, 24	»	
Dix galeries de 15 m, 25 de largeur, enclavant les cours (3)..................	12,774, 16	12,583, 04 (4)	
Douze galeries de 7 m, 50 de largeur et au-dessous.	5,718, 77 (5)	5,703, 15 (6)	(4) Non compris 75 m.q. occupés par le buffet placé dans la galerie russe.
Salles anglaises d'instruction et de photographie.	»	733, 80	
Buffets (7)........................	3,170, 60	2,774, 32	
Porches, vestibules (8), grand escalier et escaliers des dômes.................	2,688, 31	418, 18	(5) Non compris 116 m.q. occupés par le bureau de poste à l'entrée de l'annexe de l'Est.
Bureaux d'administration et dépendances diverses (9)........................	2,404, 00	116, 12	
TOTAUX.............	63,911, 26 (10)	22,328, 61	(6) Non compris 232 m.q. occupés par un buffet dans la galerie anglaise des vitraux.
ANNEXE DE L'OUEST :			
Galeries........................	15,255, 97	»	(7) Les emplacements assignés aux buffets comprennent : au rez-de-chaussée, le buffet principal, situé entre le Palais et le jardin de la Société d'horticulture, et le buffet du dôme de l'Ouest ; au premier étage, le buffet de la galerie anglaise des vitraux, et celui de la galerie russe.
Buffets..........................	1,985, 39	»	
Dépendances diverses........................	147, 26	»	
ANNEXE DE L'EST :			
Galeries........................	7,181, 39	»	
Cours ouvertes..................	4,571, 80	»	
Buffets..........................	2,046, 61	»	
Dépendances diverses........................	115, 39	»	
TOTAUX.............	31,303, 81	»	
BEAUX-ARTS.			(8) Ce sont les vestibules de l'entrée principale, des dômes, et du jardin d'horticulture.
BÂTIMENT PRINCIPAL :			
Grande galerie de 15 m, 15 de largeur..........	»	4,495, 96	
Petites galeries de 7 m, 50 de largeur..........	»	2,084, 84	(9) Comprenant le bureau de change, le bureau de poste, les cabinets de toilette, etc.
Galerie anglaise d'architecture...............	»	542, 85	
Vestibule et paliers du grand escalier..........	»	725, 86	
TOTAL.............	»	7,849, 51	(10) On peut évaluer à 1,465 m.q., 04 l'emplacement occupé par les murs ; en l'ajoutant à 63,911 m.q., 26, on a 65,376 m.q., 30 pour l'espace couvert par le bâtiment principal du palais.
RÉCAPITULATION.			
Industrie...........................	95,215, 07	22,328, 61	
Beaux-Arts........................	»	7,849, 51	
TOTAUX.............	95,215, 07	30,178, 12	
TOTAL GÉNÉRAL.......	125,393, 19		

TABLEAU XVI.

Étendue des emplacements occupés par les produits des divers pays.

PAYS.	REZ-DE-CHAUSSÉE.				PREMIER ÉTAGE.	ANNEXE
	NEF ET DÔMES.	TRANSEPT.	COURS.	GALERIES.		
	mèt. car.	mèt. car.	mèt. car.	mèt. car.	mèt. car.	mèt. ca
Afrique (États divers de l') ...	»	»	8, 18	64, 99	»	»
Amérique du Nord (États-Unis de l')	»	»	»	840, 00	»	»
Amérique du Sud (Rép^{ques} de l').	»	»	210, 57	100, 15	58, 06	»
Asie (États divers de l')	»	»	175, 47	26, 31	»	»
Autriche (Empire d')	761, 00	1,776, 22	»	1,033, 39	1,035, 00	463, 3
Belgique (Royaume de)	343, 15	»	422, 91	1,025, 03	1,080, 14	1,421, 4
Brésil (Empire du).	»	»	137, 55	»	»	»
Danemark (Royaume de)	98, 68	»	174, 18	142, 86	142, 86	20, 5
Espagne (Royaume d')	197, 36	»	»	174, 18	174, 18	»
États Romains.	»	»	329, 31	97, 07	»	»
France (Empire de)	592, 07	»	4,644, 80	3,298, 04	2,584, 00	2,322, 5
—— Colonies françaises......	»	»	»	278, 15	»	»
Grande - Bretagne et Irlande (Royaume-Uni de)	5,212, 35	2,010, 29	7,249, 56	9,305, 60	9,002, 31	19,967, 0
—— Colonies anglaises.......	16, 00	1,542, 15	316, 35	1,655, 01	1,133, 30	320, 0
Grèce (Royaume de).	»	»	151, 40	21, 58	»	»
Iles Ioniennes (États-Unis des).	»	»	107, 85	21, 44	»	»
Italie (Royaume d')	296, 04	»	696, 72	522, 54	522, 54	313, 0
Mecklembourg-Schwerin (G^d-Duché de).	»	»	»	58, 06	»	»
Norvége (Royaume de)	»	»	73, 39	67, 60	72, 40	55, 3
Pays-Bas (Royaume des)	166, 25	»	273, 81	238, 63	»	»
Portugal (Royaume de)	»	»	»	123, 74	174, 18	»
Russie (Empire de)	238, 69	»	216, 91	502, 43	657, 00	»
Suède (Royaume de).	155, 57	»	232, 24	158, 24	174, 18	96, 0
Suisse (Confédération)	197, 36	»	348, 36	285, 58	348, 36	188, 5
Turquie (Empire de).	98, 68	»	»	499, 38	316, 08 ⁽³⁾	»
Villes Hanséatiques..........	»	»	»	435, 45	»	»
Zollverein (États du)	1,056, 64	1,776, 22	»	2,786, 80	1,545, 40	1,839, 4
Totaux	9,429, 84	7,104, 88	15,769, 56	23,762, 25 ⁽⁴⁾	19,019, 99	27,009, 1

DOCUMENTS DE STATISTIQUE.

IVISION DES ESPACES OCCUPÉS PAR DIVERS PAYS.

PAYS.	BATIMENT PRINCIPAL.		ANNEXE.	OBSERVATIONS.
	REZ-DE-CHAUSSÉE	1er ÉTAGE.	DE L'OUEST.	
	mètres carrés.	mètres carrés.	mètres carrés.	
s divers de l') :				(1) Sur ce nombre, l'Angleterre a 11,433 m. q., 19 dans l'annexe de l'Est, qu'elle occupe presque entièrement.
ntrale..................	19, 97	»	»	
cidentale.................	26, 62	»	»	
.................	18, 40	»	»	
r...............	8, 18	»	»	
	73, 17	»	»	(2) Ces 320 m. q. étaient occupés dans une cour de l'annexe de l'Est par la colonie de Victoria.
ud (Républiques de l') :				
...............	150, 21	»	»	(3) Ces 316 m. q.,08 étaient occupés par l'Égypte.
...............	»	58, 06	»	
...............	48, 00	»	»	(4) Ce nombre ne comprend pas seulement la surface des galeries, mais encore celle des escaliers des dômes (tableau xv), où étaient également des objets exposés.
...............	37, 29	»	»	
...............	44, 43	»	»	
...............	30, 79	»	»	
	310, 72	58, 06	»	
vers de l') :				
...............	79, 06	»	»	
ich...............	8, 67	»	»	
...............	91, 51	»	»	
...............	8, 94	»	»	
...............	13, 60	»	»	
	201, 78	»	»	
tats du) :				
d-Duché de)...............	219, 53	34, 06	37, 60	
oyaume de)...............	413, 36	24, 05	128, 15	
Royaume de)...............	198, 03	»	»	
nd-Duché de)...............	221, 55	42, 00	98, 93	
yaume de)...............	3,371, 34	892, 38	1,150, 54	
ume de) et Principtés de Reuss.	496, 90	307, 00	364, 18	
rg (Royaume de).............	490, 27	214, 21	60, 05	
s...............	208, 68	31, 70	»	
	5,619, 66	1,545, 40	1,839, 45	

TABLEAU XVII.

Nombre total des exposants des diverses Puissances et de leurs colonies.

PAYS.	NOMBRE des EXPOSANTS.	SUBDIVISION du NOMBRE DES EXPOSANTS DE DIVERS PAYS.			
Afrique (États divers de l').	32	Afrique (États divers de l') :		Report......	1,2
Amérique du Nord (États-Unis de l')	128	Afrique centrale..........	3	Terre-Neuve	
		Afrique occidentale.......	8	Trinité....................	
Amérique du Sud (Répques de l')	104	Libéria	3	Vancouver.	
Asie (États divers de l')....	72	Madagascar.	18	*Australie.*	
Autriche (Empire d')	1,516	Total	32	Australie (Ouest).........	
Bade (Grand-Duché de)...	114			Australie (Sud)............	
Bavière (Royaume de).....	128	Amérique du Sud (Rép. de l') :		Nouvelle Galles (Sud.....	4
Belgique (Royaume de).....	815	Costa-Rica...............	10	Nouvelle Zélande.........	1
Brésil (Empire du)........	230	Équateur.................	6	Queensland	
Danemark (Royaume de)...	285	Haïti	4	Tasmania	
Espagne (Royaume d').....	1,132	Pérou....................	31	Victoria..................	5
États Romains	75	Uruguay.................	35	Total......	2,0
France (Empire de)........	4,671	Vénézuéla	18		
— Colonies françaises..	850	Total......	104	Iles Ioniennes (État-Unis des)	
Grande-Bretagne et Irlande (Royaume-Uni de).	5,457	Asie (États divers de l') :		Céphalonie...............	
				Cerigo....................	
		Chine....................	30	Corfou....................	
— Colonies anglaises...	2,685	Iles Sandwich	1	Ithaque...................	
Grèce (Royaume de).......	296	Japon....................	30	Paxos.....................	
Hanovre (Royaume de).....	83	Perse	1	Santa-Maura	
Hesse (Grand-Duché de)...	125	Siam	10	Zante.....................	
Iles Ioniennes (États-Unis des).	182	Total......	72	Total......	1
Italie (Royaume d')......	2,104	Grande-Bretagne (Colonies de la) :		Villes hanséatiques :	
Mecklembourg-Schwerin (Gd-Duché de).	55	*Europe.*		Brême.....................	
		Guernesey	2	Hambourg................	1
Norvége (Royaume de).....	224	Jersey	5	Lubeck	
Pays-Bas (Royaume des)...	284	Malte....................	24	Total......	1
— Colonies hollandaises.	62	*Asie.*		Zollverein (États divers du) :	
Portugal (Royaume de)....	1,193	Ceylan...................	57	Anhalt-Bernburg (Duché d').	
— Colonies portugaises..	177	Indes Orientales..........	524	Anhalt-Dessau-Cœthen (Duché d')...................	
Prusse (Royaume de)......	1,219	*Afrique.*		Brunswick (Duché de)....	
Russie (Empire de)........	724	Cap de Bonne-Espérance ..	1	Francfort (Ville libre de)..	
Saxe (Royaume de) et Principauté de Reuss	226	Maurice..................	25	Hesse (Électorat de)......	
		Natal....................	9	Lippe (Principauté de)....	
Suède (Royaume de).......	511	Sainte-Hélène.	1	Luxembourg (Gd-Duché de).	
Suisse (Confédération).....	374	*Amérique.*		Nassau (Duché de)	
Turquie (Empire de).......	791	Bahamas.................	8	Oldenbourg (Gd-Duché de).	
Villes hanséatiques	187	Barbades................	7	Saxe-Weimar (Grand-Duché de)...................	
Wurtemberg (Royaume de).	195	Bermudes................	3	Saxe-Altenbourg (Duché de).	
Zollverein (États divers du).	160	Canada..................	195	Saxe-Cobourg-Gotha (Duché de)..................	
		Colombie Anglaise........	8		
		Dominique	2		
		Guyane Anglaise.........	1	Saxe-Meiningen (Duché de).	
		Honduras................	1	Schwarzbourg-Rudolstadt (Principauté de)........	
		Ile du Prince Édouard.....	7		
		Jamaïque................	223	Schwarzbourg-Sondershausen (Principauté de)......	
		Nouveau Brunswick......	39		
		Nouvelle Écosse..........	63	Waldeck (Principauté de).	
		Saint-Vincent............	6		
Total.........	27,466	A reporter......	1,211	Total......	1

TABLEAU XVIII.

Nombre des exposants des diverses nations par classe.

PAYS.	\multicolumn{14}{c}{CLASSES.}													
	1	2	3	4	5	6	7	8	9	10	11	12	13	14
Afrique (États divers de l')	2	1	4	7	»	»	»	»	»	»	»	»	»	
Amérique du Nord (États-Unis de l')	5	5	7	4	8	2	9	36	16	2	2	1	1	
Amérique du Sud (Républiques de l')	8	3	23	15	»	»	»	»	»	1	»	»	»	
Asie (États divers de l')	1	6	2	6	»	»	»	»	»	»	2	»	»	
Autriche (Empire d')	89	90	233	139	7	2	13	25	21	21	14	3	21	
Bade (Grand-Duché de)	2	5	30	»	»	»	»	2	»	»	»	»	1	
Bavière (Royaume de)	6	13	9	4	1	»	2	2	1	3	1	»	4	
Belgique (Royaume de)	34	21	76	57	15	4	40	18	14	21	22	1	8	
Brésil	16	6	73	31	»	»	1	»	1	»	3	4	2	
Danemark (Royaume de)	3	13	41	33	»	2	6	1	2	4	2	9	4	
Espagne (Royaume d')	156	20	595	77	3	»	1	6	2	2	8	1	»	
États Romains	5	3	1	6	»	»	1	2	2	1	2	»	1	
France (Empire de)	87	189	2084	50	30	14	45	82	43	46	41	13	55	1
Colonies françaises	51	42	602	5	»	»	»	»	3	»	1	»	»	
Grande-Bretagne et Irlande (Royaume-Uni de)	418	200	160	242	83	117	236	243	138	191	128	170	162	1
Colonies anglaises	382	77	811	502	11	9	5	33	29	45	21	20	7	
Grèce (Royaume de)	18	7	121	64	»	»	1	2	»	5	2	»	»	
Hanovre (Royaume de)	5	10	3	6	»	»	2	1	»	4	6	»	2	
Hesse (Grand-Duché de)	2	12	21	18	»	1	»	7	»	»	2	»	2	
Iles Ioniennes	6	4	67	22	»	»	1	»	»	1	»	1	»	
Italie (Royaume d')	181	111	524	326	10	1	22	15	51	38	35	1	19	
Mecklembourg-Schwerin (Gd-Duché de)	»	1	12	7	»	1	»	1	1	1	1	1	2	
Norvége (Royaume de)	22	10	19	6	»	4	4	4	7	2	5	11	3	
Pays-Bas (Royaume des)	2	24	47	24	»	5	2	5	10	12	2	3	10	
Colonies hollandaises	6	»	11	20	»	»	»	»	»	1	3	»	»	
Portugal (Royaume de)	61	36	697	168	»	»	5	3	11	2	»	»	1	
Colonies portugaises	23	26	44	39	»	»	»	»	1	»	»	»	»	
Prusse (Royaume de)	237	68	104	72	10	3	10	30	4	33	14	»	19	
Russie (Empire de)	337	25	164	104	1	12	2	2	6	11	17	6	5	
Saxe (Royaume de) et Principauté de Reuss	3	9	2	4	1	»	6	2	»	»	1	»	6	
Suède (Royaume de)	84	32	72	37	5	4	6	9	22	18	10	3	12	
Suisse (Confédération)	6	10	58	10	»	»	9	8	3	6	10	1	9	
Turquie et Égypte	37	»	81	95	»	»	1	1	3	»	16	»	»	
Villes hanséatiques	2	9	18	5	»	1	7	2	»	1	1	3	2	
Wurtemberg (Royaume de)	»	14	12	12	»	»	6	2	3	4	1	»	3	
Zollverein (États divers du)	11	11	16	9	»	»	1	4	»	»	5	»	5	
TOTAUX	2004	1113	6844	2226	185	182	444	550	394	476	378	252	366	

DOCUMENTS DE STATISTIQUE.

						CLASSES.												TOTAUX par NATIONS.
19	20	21	22	23	24	25	26	27	28	29	30	31	32	33	34	35	36	
	1	»	»	»	»	»	»	5	»	»	»	6	»	1	»	»	1	32
»	»	1	»	1	»	»	1	»	6	3	2	»	1	3	2	»	1	128
2	»	2	1	»	3	9	2	5	»	»	4	»	»	7	»	2	7	104
1	1	»	2	»	»	»	»	7	4	1	7	5	»	13	1	4	5	72
2	38	135	4	21	20	17	23	72	30	63	23	97	99	22	23	10	23	1,516
8	1	»	»	»	»	2	3	»	1	»	1	2	1	23	1	»	»	114
1	2	1	»	1	1	»	2	2	16	4	8	21	»	1	5	3	3	128
2	4	89	5	3	45	13	24	21	31	5	26	43	6	5	15	5	»	815
3	1	2	»	»	»	2	9	15	6	»	14	11	2	3	3	4	1	230
1	»	11	5	1	8	6	9	17	10	13	23	13	»	15	1	5	»	285
1	32	40	»	»	8	1	13	28	14	»	11	7	4	2	16	22	»	1,132
»	4	»	»	»	3	»	»	»	4	»	16	2	1	10	»	2	4	75
5	119	208	10	53	68	12	65	169	141	179	69	154	48	71	38	38	71	4,671
1	5	3	9	1	»	2	15	49	7	1	34	»	»	»	»	»	»	850
1	60	220	43	50	81	69	136	204	222	222	262	407	126	90	78	70	31	5,457
1	31	34	20	4	44	32	33	69	85	11	63	40	10	37	4	18	46	2,685
»	5	1	11	»	10	3	4	18	3	2	9	1	»	1	»	»	»	296
»	»	3	1	»	»	1	3	8	10	»	4	4	3	»	1	»	»	83
»	»	4	»	»	»	»	12	6	8	4	7	4	1	»	»	»	8	125
4	5	2	4	1	14	»	»	20	»	»	6	3	»	9	»	»	7	182
6	148	21	6	6	27	7	48	52	37	93	93	45	22	40	14	17	2	2,104
1	»	»	»	»	1	»	3	3	3	1	4	»	»	»	1	»	5	55
6	»	3	4	»	2	2	13	13	11	1	2	11	2	3	»	1	35	224
3	1	11	3	2	6	10	2	8	17	3	19	12	»	5	2	8	1	284
1	3	»	»	»	1	»	1	»	»	»	»	»	»	5	»	»	4	62
4	19	17	»	4	13	3	8	17	12	1	3	3	2	»	1	12	61	1,193
»	»	»	»	2	1	4	1	2	1	1	»	»	»	1	»	1	20	177
7	33	116	9	7	9	15	22	38	58	25	36	65	16	12	13	14	19	1,219
1	32	33	6	11	15	23	30	54	10	10	11	22	15	11	4	4	4	724
4	»	67	5	7	7	»	5	15	16	3	8	5	1	1	»	8	»	226
1	3	21	»	2	5	10	6	17	16	12	16	25	9	8	3	3	»	511
1	49	5	1	5	12	3	6	15	4	5	5	8	2	11	»	4	2	374
8	57	83	48	»	30	22	58	53	7	»	32	17	14	19	»	22	23	791
1	»	»	1	1	4	»	6	17	10	2	43	11	1	3	3	2	12	187
7	2	11	1	»	6	»	10	22	8	11	7	13	2	9	»	2	»	195
3	1	9	2	3	1	3	12	5	6	14	5	9	1	3	»	10	4	160
1	657	1153	201	186	445	271	585	1046	814	690	873	1066	389	444	229	291	400	27,466

TABLEAU XIX.

Nombre des jurés titulaires par classe et par nation.

PAYS.	CLASSES.													
	1	2	3	4	5	6	7	8	9	10	11	12	13	14
Amérique du Nord (États-Unis de l')	»	»	»	»	»	»	»	1	1	»	»	»	»	
Amérique du Sud (Rép. de l')	»	»	1	1	»	»	»	»	»	»	»	»	»	
Autriche (Empire d')	1	2	3	3	»	»	»	2	1	1	»	»	1	
Belgique (Royaume de)	1	1	1	1	1	»	1	1	1	1	1	»	»	
Brésil (Empire du)	»	»	»	1	»	»	»	»	»	»	»	»	»	
Danemark (Royaume de)	»	1	»	»	»	»	»	»	»	1	»	»	1	
Espagne (Royaume de)	1	»	1	»	»	»	»	»	»	1	»	»	»	
États Romains	»	»	»	»	»	»	»	»	»	»	»	»	»	
France (Empire de)	1	2	3	4	1	1	2	1	1	3	3	3	1	
Grande-Bretagne et Irlande (Royaume-Uni de)	6	10	15	13	8	5	9	6	9	14	13	10	8	
—— Colonies anglaises	1	1	3	8	»	»	»	»	»	»	»	»	»	
Grèce (Royaume de)	»	»	3	3	»	»	»	»	»	»	»	»	»	
Iles Ioniennes	»	»	2	1	»	»	»	»	»	»	»	»	»	
Italie (Royaume d')	1	2	3	3	»	»	1	»	1	1	2	»	1	
Norvége (Royaume de)	»	»	»	»	»	»	»	1	»	»	»	»	»	
Pays-Bas (Royaume des)	»	1	1	1	»	»	»	»	»	»	»	»	»	
Portugal (Royaume de)	1	1	1	»	»	»	»	1	»	»	»	»	»	
Russie (Empire de)	1	»	1	2	»	»	»	»	»	1	1	1	»	
Suisse (États confédérés de la)	»	»	1	»	»	»	»	1	»	»	»	»	»	
Suède (Royaume de)	1	1	2	»	»	»	»	»	»	1	»	»	»	
Turquie (Emp. de) et Égypte	»	»	1	»	»	»	»	»	»	»	2	»	»	
Villes hanséatiques et Mecklembourg-Schwerin	»	»	»	»	»	»	»	»	»	1	»	»	»	
Zollverein (États du)	1	2	3	4	1	»	2	1	1	1	1	»	1	
Totaux par classes	16	24	45	45	11	6	15	15	18	23	23	14	13	

																		TOTAUX par NATIONS.
9	20	21	22	23	24	25	26	27	28	29	30	31	32	33	34	35	36	
1	»	»	»	»	»	»	»	»	1	»	»	»	»	»	»	»	»	5
»	»	»	»	»	»	»	»	»	»	»	»	»	»	»	»	»	»	2
1	1	1	»	1	1	»	1	2	1	1	1	2	1	1	1	»	»	32
1.	»	1	1	»	1	»	1	1	1	»	1	1	»	»	1	»	»	22
»	»	»	»	»	»	»	»	»	»	»	»	»	»	»	»	»	»	1
»	»	»	»	»	»	»	»	»	»	»	»	»	»	»	»	»	»	3
»	1	»	»	»	»	»	»	»	»	»	»	»	»	»	»	»	»	4
»	»	»	»	»	»	»	»	»	»	»	1	»	»	»	»	»	»	1
1	1	1	1	1	1	2	2	4	4	4	2	3	2	1	2	1	1	65
3	4	6	4	6	3	6	7	12	12	13	8	13	7	6	8	6	5	280
»	»	»	»	»	1	»	»	»	»	»	1	»	»	1	»	»	»	16
»	»	»	»	»	»	»	»	»	»	»	»	»	»	»	»	»	»	6
»	»	»	»	»	»	»	»	»	»	»	»	»	»	»	»	»	»	3
1	1	1	»	»	1	1	1	2	2	2	2	1	1	1	»	1	»	34
»	»	»	»	»	»	»	»	»	»	»	»	»	»	»	»	»	»	1
»	»	1	»	»	»	»	»	»	»	»	»	»	»	»	»	»	»	4
»	»	»	»	»	»	»	»	»	»	»	»	»	»	»	»	»	»	5
»	»	1	»	»	»	1	»	»	»	»	»	»	1	»	»	»	»	11
»	1	»	»	1	1	»	1	1	»	»	»	»	»	»	»	»	»	9
»	»	1	»	»	»	»	»	»	»	»	»	1	»	»	»	»	»	7
»	1	1	»	»	1	»	1	»	»	»	»	»	»	»	1	»	»	9
»	»	»	»	»	»	»	»	»	»	»	2	»	»	»	»	»	»	3
1	1	2	»	1	1	1	1	2	3	1	1	3	1	1	1	1	1	44
9	11	16	6	10	11	11	15	24	24	21	19	24	13	12	13	9	7	567

TABLEAU XX.

Etat des récompenses par classe pour les différentes nations.

OBSERVATIONS :

Les nombres de médailles (M) et de mentions honorables (M. H.), relatifs à la France et à la Grande-Bretagne, ont été calculés directement d'après la Liste des récompenses publiée par le Commissaire du jury international et les catalogues français et anglais. Ceux relatifs aux autres nations ont été pris dans le Rapport administratif publié par les Commissaires de Sa Majesté Britannique sur l'Exposition de 1862.

124 DOCUMENTS DE STATISTIQUE.

PAYS.	\multicolumn{14}{c}{CLASSES.}													
	1		2		3		4		5		6		7	
	M.	M. H.	M.	M. H.	M.	M. H.	M.	M. H.	M.	M. H.	M.	M. H.	M.	M. H.
Afrique (États divers de l')...	»	»	»	»	2	»	3	»	»	»	»	»	»	»
Amérique du Nord (États-Unis de l')...	1	2	5	»	2	2	6	1	»	»	1	»	4	9
Amérique du Sud (Républiques de l')...	»	1	»	»	8	7	14	4	»	»	»	»	»	»
Asie (États divers de l')...	»	»	»	2	1	1	3	»	»	»	»	»	»	»
Autriche (Empire d')...	29	14	27	24	113	94	93	50	3	1	»	»	2	0
Bade (Grand-Duché de)...	»	»	3	2	13	8	2	1	»	»	»	»	»	»
Bavière (Royaume de)...	3	»	9	3	9	»	3	»	»	»	1	»	1	»
Belgique (Royaume de)...	18	15	11	9	25	13	26	12	3	4	1	»	7	10
Brésil (Empire du)...	1	»	4	3	15	18	17	6	»	»	»	»	»	»
Danemark (Royaume de)...	1	»	2	3	12	8	13	5	»	»	»	»	»	»
Espagne (Royaume d')...	7	6	7	3	69	97	24	14	»	»	»	»	»	»
États Romains...	»	»	1	»	1	2	1	1	»	»	»	»	»	»
France (Empire de) et ses colonies...	34	16	74	22	301	219	204	117	6	7	5	»	22	2
Grande-Bretagne et Irlande (Royaume-Uni de) et ses colonies...	149	110	96	60	290	206	403	177	17	16	23	13	71	6
Grèce (Royaume de)...	2	1	»	»	27	26	20	8	»	»	»	»	»	»
Hanovre (Royaume de)...	1	1	1	3	2	»	3	»	»	»	»	»	»	»
Hesse (Grand-Duché de)...	1	1	6	5	11	3	6	5	»	»	1	»	3	»
Îles Ioniennes (États-Unis des).	»	»	»	»	18	17	4	5	»	»	»	»	»	»
Italie (Royaume d')...	21	29	9	6	97	88	54	35	1	2	»	»	3	
Mecklembourg-Schwerin (Grd-Duché de)...	»	»	»	»	1	1	»	»	»	»	»	»	»	»
Norvége (Royaume de)...	3	2	2	1	7	3	8	7	»	»	»	»	»	»
Pays-Bas (Royaume des) et ses colonies...	1	1	8	10	25	19	15	7	»	»	1	»	»	»
Portugal (Royaume de) et ses colonies...	6	8	5	3	114	181	22	12	»	»	»	»	»	»
Prusse (Royaume de)...	35	14	20	19	37	17	34	23	5	2	1	»	7	
Russie (Empire de)...	12	3	7	1	39	36	43	18	»	1	2	»	»	
Saxe (Royaume de) et Principauté de Reuss...	»	1	5	3	3	»	6	2	1	»	»	»	3	
Suède (Royaume de)...	20	16	6	7	19	24	15	3	1	»	»	»	1	
Suisse (Confédération)...	1	»	1	»	20	11	5	4	»	»	»	»	3	
Turquie (Empire de)...	»	»	»	»	17	20	31	1	»	»	»	»	»	»
Villes hanséatiques...	»	»	»	2	5	3	8	4	»	»	»	»	»	»
Wurtemberg (Royaume de)...	»	1	6	1	7	2	3	2	»	»	»	»	»	»
Zollverein (États divers du)...	2	1	1	3	9	2	3	4	»	»	»	»	»	»
	348	243	316	195	1319	1128	1092	528	37	34	35	13	127	13
	\multicolumn{2}{c}{591}	\multicolumn{2}{c}{511}	\multicolumn{2}{c}{2,447}	\multicolumn{2}{c}{1,620}	\multicolumn{2}{c}{71}	\multicolumn{2}{c}{48}	\multicolumn{2}{c}{258}							

DOCUMENTS DE STATISTIQUE.

CLASSES.																			
10		11		12		13		14		15		16		17		18		19	
M.	M.H.	M.	M.H.	M.	M.H.	M.	M.H.	M.	M.H.	M.	M.H.	M.	M.H.	M.	M.H.	M.	M.H.	M.	M.H.
»	»	»	»	»	»	»	»	»	»	»	»	»	»	»	»	»	»	»	»
»	»	1	»	2	»	1	»	»	1	»	»	2	»	1	»	»	»	»	»
»	»	»	»	»	»	»	»	»	»	»	»	»	»	»	»	»	»	»	»
»	»	»	»	»	»	»	»	»	»	»	»	»	»	»	1	»	»	»	»
13	1	1	4	1	»	4	2	4	7	3	2	13	10	5	1	8	5	8	7
»	»	»	»	»	»	»	»	1	»	8	8	1	1	»	»	1	1	2	»
1	2	1	»	»	»	2	»	1	1	»	»	3	1	»	»	»	»	1	»
9	3	7	8	»	»	2	2	1	4	»	»	6	»	»	»	4	8	11	5
»	»	1	1	»	»	»	»	»	»	»	1	»	»	»	»	»	»	»	»
1	1	»	»	2	»	»	1	»	3	2	1	2	3	2	»	»	»	»	»
»	»	3	»	»	»	»	»	»	»	»	»	»	1	»	»	»	1	1	»
»	»	»	»	»	»	1	»	2	»	»	»	»	»	»	»	»	»	»	»
52	30	18	14	7	»	25	13	32	47	19	14	34	12	20	19	23	10	10	6
60	49	38	44	36	28	51	28	35	71	37	44	27	21	32	15	39	16	34	19
2	1	»	»	»	»	»	»	1	»	»	»	»	»	»	»	»	»	»	»
1	1	»	2	»	»	1	»	»	»	»	»	»	1	»	»	1	»	1	1
»	»	»	»	»	»	»	»	»	»	»	»	»	»	»	»	»	»	»	»
»	»	»	»	»	»	»	».	»	1	»	1	»	»	»	»	»	»	»	»
6	2	6	5	»	»	3	2	2	1	»	1	2	3	1	1	3	3	4	5
1	»	»	»	»	»	»	»	»	1	»	1	»	»	»	»	»	»	»	»
1	»	»	1	3	»	»	»	»	1	2	1	1	»	»	»	»	1	2	1
3	2	»	1	»	2	1	1	»	1	»	1	»	»	»	1	»	»	2	2
»	2	»	»	»	»	1	»	»	1	1	»	»	»	»	1	1	1	1	»
13	4	5	4	»	»	8	2	4	4	1	4	6	5	3	»	6	1	12	8
5	»	3	1	3	2	»	»	1	2	»	1	»	1	1	»	2	1	2	2
»	»	»	»	»	»	1	»	1	»	1	2	5	2	»	»	4	6	2	1
4	1	2	3	»	2	2	1	»	2	2	2	2	»	1	»	2	6	2	2
2	»	4	3	»	»	3	2	»	3	24	33	2	1	»	1	11	3	1	»
»	»	3	2	»	»	»	»	»	»	»	»	»	2	»	»	»	»	»	»
1	»	»	1	»	1	»	2	1	»	1	»	1	2	»	»	»	»	»	»
1	2	»	»	»	»	1	»	»	»	1	»	6	1	»	»	4	»	3	2
»	»	»	1	»	»	2	2	»	1	»	»	»	1	»	»	»	»	1	»
76	101	93	95	54	35	109	58	86	152	102	117	113	68	66	40	109	63	100	61
277		188		89		167		238		219		181		106		172		161	

PAYS.	CLASSES												
	20		21		22		23		24		25		26
	M.	M. H.	M.	M. H.	M.	M. H.	M.	M. H.	M.	M. H.	M.	M. H.	M.
Afrique (États divers de l')...	»	»	»	»	»	»	»	»	»	»	»	»	»
Amérique du Nord (États-Unis de l')...	»	»	»	1	»	»	1	»	»	»	»	1	»
Amérique du Sud (Républiques de l')...	»	»	»	»	»	»	»	»	»	»	»	»	»
Asie (États divers de l')...	3	»	»	»	»	»	»	»	»	»	»	»	»
Autriche (Empire d')...	9	19	26	14	1	»	8	»	6	3	2	3	6
Bade (Grand-Duché de)...	1	»	»	»	»	»	»	»	»	»	»	»	1
Bavière (Royaume de)...	»	2	»	1	»	»	»	»	»	»	1	»	2
Belgique (Royaume de)...	»	2	15	25	3	1	3	»	26	9	2	4	8
Brésil (Empire du)...	»	»	»	»	»	»	»	»	»	»	»	1	»
Danemark (Royaume de)...	»	»	»	»	»	1	»	»	1	3	»	2	3
Espagne (Royaume d')...	3	11	5	5	»	1	2	»	2	1	»	»	1
États Romains...	»	1	»	»	»	»	»	»	1	»	»	»	»
France (Empire de) et ses colonies...	80	73	74	46	10	2	37	»	40	22	7	3	25
Grande-Bretagne et Irlande (Royaume-Uni de) et ses colonies...	33	15	88	38	22	25	21	»	40	36	23	30	50
Grèce (Royaume de)...	»	3	»	»	»	1	»	»	1	1	»	»	»
Hanovre (Royaume de)...	»	»	»	»	»	1	»	»	»	»	»	1	1
Hesse (Grand-Duché de)...	»	»	»	»	»	»	»	»	»	»	»	»	6
Iles Ioniennes (États-Unis des).	»	»	»	»	»	2	»	»	3	3	»	»	»
Italie (Royaume d')...	38	40	»	1	»	»	1	»	2	4	»	»	4
Mecklembourg-Schwerin (Grd-Duché de)...	»	»	»	»	»	»	»	»	»	»	»	»	»
Norvége (Royaume de)...	»	»	»	»	»	»	»	»	»	»	»	1	2
Pays-Bas (Royaume des) et ses colonies...	»	»	2	6	»	2	1	»	»	3	1	2	1
Portugal (Royaume de) et ses colonies...	»	1	»	3	»	»	1	»	1	2	»	»	1
Prusse (Royaume de)...	12	9	20	20	»	4	7	»	3	1	2	5	4
Russie (Empire de)...	5	3	6	7	»	1	3	»	2	4	9	3	5
Saxe (Royaume de) et Principauté de Reuss...	»	»	12	14	2	2	2	»	1	1	»	»	2
Suède (Royaume de)...	3	»	5	4	»	»	»	»	»	»	1	2	»
Suisse (Confédération)...	8	5	»	»	»	1	3	»	7	4	»	1	3
Turquie (Empire de)...	8	8	7	»	4	»	»	»	4	3	1	»	»
Villes hanséatiques...	»	»	»	»	»	1	»	»	»	1	»	»	1
Wurtemberg (Royaume de)..	1	1	1	»	»	1	»	»	2	1	»	»	4
Zollverein (États divers du)..	»	1	2	3	»	1	2	»	»	»	»	1	6
	204	194	263	188	42	47	92	»	142	102	50	60	136
	398		451		89		92		244		110		280

DOCUMENTS DE STATISTIQUE.

	CLASSES															TOTAUX PAR NATIONS.		
	29		30		31		32		33		34		35		36			
	M.	M. H.	M.	M. H.	M.	M. H.	M.	M. H.	M.	M. H.	M.	M. H.	M.	M. H.	M.	M. H.	M.	M. H.
	»	»	»	»	»	»	»	»	»	»	»	»	»	»	»	»	5	»
	»	»	»	»	»	»	2	»	»	»	»	»	»	»	»	»	58	31
	»	»	»	1	»	»	»	»	»	»	»	»	»	»	»	»	22	13
	»	»	»	2	1	2	»	»	1	»	»	»	»	»	»	»	10	8
3	24	6	9	21	7	6	12	8	4	7	6	2	1	4	1	504	377	
»	»	»	»	1	1	»	1	7	6	1	»	»	»	»	»	43	33	
7	3	3	1	12	10	»	1	1	»	2	4	2	»	»	»	73	39	
4	5	5	4	18	10	2	»	1	2	7	3	1	1	»	»	251	194	
»	»	1	1	»	1	»	»	1	»	»	»	»	»	»	»	46	38	
2	1	2	1	3	3	»	»	3	3	»	»	2	»	»	»	59	50	
»	»	1	»	»	»	»	»	1	»	»	»	1	»	»	»	133	149	
»	»	6	2	»	»	»	»	4	»	»	»	»	»	»	»	19	6	
74	40	37	14	79	50	17	21	35	24	22	10	14	6	7	3	1,611	1,047	
06	41	47	55	124	88	54	54	38	35	17	18	19	7	8	6	2,398	1,743	
»	»	1	1	»	»	»	»	»	»	»	»	»	»	»	»	57	47	
»	»	»	1	3	»	1	»	»	»	»	»	»	»	»	»	20	21	
1	»	2	»	1	2	»	»	»	»	»	»	»	»	3	1	48	24	
»	»	1	2	»	»	»	»	»	3	»	»	»	»	»	»	26	34	
19	10	12	14	4	10	2	8	2	3	4	3	2	1	»	»	322	317	
»	»	1	1	»	»	»	»	»	»	»	1	»	»	»	»	3	9	
1	1	1	1	1	3	»	»	1	»	»	»	»	»	»	»	41	37	
1	1	1	3	1	3	»	»	1	»	»	1	»	»	»	»	69	79	
1	1	»	»	»	»	»	»	»	»	1	»	»	»	»	»	160	231	
3	7	1	7	27	14	9	6	3	1	3	1	3	»	»	2	330	233	
1	3	3	1	3	7	1	2	4	1	1	»	1	»	2	»	176	123	
»	»	»	1	2	1	1	»	»	1	»	»	1	1	»	»	66	50	
4	2	1	1	6	9	»	»	»	2	»	1	»	»	»	»	112	116	
1	1	1	2	2	5	2	»	3	1	»	»	»	»	»	1	119	94	
»	»	»	1	»	»	»	»	2	»	»	»	»	»	»	»	86	43	
»	»	1	9	»	3	»	1	1	»	»	»	»	»	»	»	22	40	
5	2	1	3	7	3	2	»	2	2	»	»	»	»	»	1	68	40	
4	4	1	»	2	2	»	»	2	1	»	»	»	»	1	»	45	37	
57	146	136	139	318	234	99	106	121	89	65	48	48	18	24	15	7,002	5,303	
	403		275		552		205		210		113		66		39		12,305	

DIVISION DES BEAUX-ARTS.

TABLEAU XXI.

Emplacements occupés par les œuvres d'art des diverses nations.

PAYS (1).	GRANDE GALERIE.		PETITES GALERIES.		TOTAUX.	
	Surface de plancher.	Largeur de muraille.	Surface de plancher.	Largeur de muraille.	Surface de plancher.	Largeur de muraille.
	mèt. car.	mètres.	mèt. car.	mètres.	mèt. car.	mètres.
Amérique du Nord (États-Unis de l').................	»	»	2, 34	2, 60	2, 34	2, 6
Autriche (Empire d')........	139, 64	22, 89	55, 84	19, 00	195, 48	41, 8
Belgique (Royaume de)......	339, 36	64, 80	»	»	339, 36	64, 8
Danemark (Royaume de)....	116, 16	24, 59	»	»	116, 16	24, 5
Espagne (Royaume d').......	79, 47	17, 69	27, 00	9, 28	106, 47	26, 9
États Romains (2)...........	26, 50	4, 47	9, 94	4, 73	36, 44	9, 2
France (Empire de).........	737, 04	107, 24	228, 00	74, 10	965, 04	181, 3
Grande-Bretagne et Irlande (Royaume-Uni de) (3).....	2,247, 98	375, 40	1,585, 27	453, 08	3,833, 25	828, 4
Italie (Royaume d') (2).......	53, 00	13, 42	53, 06	16, 27	106, 06	29, 6
Norvége (Royaume de)......	37, 09	9, 42	37, 88	14, 10	74, 97	23, 5
Pays-Bas (Royaume des)....	230, 88	30, 48	36, 37	11, 90	267, 25	42, 3
Russie (Empire de) (2).......	»	»	63, 00	21, 10	63, 00	21, 1
Suède (Royaume de)........	65, 82	13, 23	25, 12	7, 80	90, 94	21, 0
Suisse (Confédération)......	53, 00	15, 80	61, 38	28, 45	114, 38	44, 2
Turquie (Empire de) (2)......	»	»	7, 16	2, 10	7, 16	2, 1
Vénézuéla (République de)...	»	»	3, 33	1, 10	3, 33	1, 1
Zollverein (États divers du)..	370, 02	53, 37	432, 00	136, 30	802, 02	189, 6
Totaux.......	4,495, 96	752, 80	2,627, 69	801, 91	7,123, 65	1,554, 7

OBSERVATIONS.

(1) En outre des pays indiqués dans cette colonne, le Brésil, la Grèce et le Portugal avaient exposé des œuvres d'art parmi les produits de leur industrie.

(2) Les États Romains, l'Italie, la Russie et la Turquie exposaient en outre dans la section industrielle un certain nombre d'œuvres d'art.

(3) La Grande-Bretagne avait en outre, au premier étage, sur le transept de l'Est, une galerie d'architecture de 512m·q·, 85 de surface horizontale; elle occupait, également au premier étage, le vestibule donnant sur Cromwell Road et les paliers du grand escalier (ensemble 725m·q·, 86); enfin elle avait placé dans ce grand escalier un certain nombre de tableaux et de statues.

TABLEAU XXII.

Nombre des artistes et nombre des œuvres des diverses nations.

PAYS.	CLASSES.		
	37		3'
	ARTISTES. (1)	ŒUVRES. (2)	ARTISTES. (1)
Amérique du Nord (États-Unis de l')	»	»	8
Amérique du Sud (Républiques de la)	»	»	1
Autriche (Empire d')	7	8	66
Bade (Grand-Duché de)	»	»	3
Bavière (Royaume de)	»	»	13
Belgique (Royaume de)	»	»	52
Brésil (Empire du)	»	»	5
Danemark (Royaume de)	»	»	47
Espagne (Royaume d')	2	2	27
États Romains	1	2	32
France (Empire de)	20	51	154
Grande-Bretagne et Irlande (Royaume-Uni de)	207	571	541
Grèce (Royaume de)	»	»	2
Hesse (Grand-Duché de)	1	1	»
Italie (Royaume d')	30	38	78
Mecklembourg-Schwerin (Grand-Duché de)	»	»	1
Norvége (Royaume de)	»	»	20
Pays-Bas (Royaume des)	1	10	63
Portugal (Royaume de)	»	»	2
Prusse (Royaume de)	24	52	55
Russie (Empire de)	3	3	44
Saxe (Royaume de) et Principauté de Reuss	1	1	15
Suède (Royaume de)	»	»	21
Suisse (Confédération)	»	»	48
Turquie (Empire de)	»	»	1
Villes hanséatiques	1	5	6
Wurtemberg (Royaume de)	»	»	4
Zollverein	1	1	9
	299	745	1,318

DOCUMENTS DE STATISTIQUE.

CLASSES.			TOTAUX PAR NATION.		OBSERVATIONS.
39	40				
ŒUVRES. (2)	ARTISTES. (1)	ŒUVRES. (2)	ARTISTES. (1)	ŒUVRES. (2)	
1	3	6	12	27	(1) Quand un artiste a exposé dans deux classes, il a été compté dans chacune d'elles.
»	»	»	1	2	
13	6	7	88	136	(2) Quand, en architecture, plusieurs tableaux ont été relatifs à une même œuvre, leur ensemble n'a été compté que pour un. Au contraire, quand plusieurs œuvres ont été réunies dans un même cadre, chacune d'elles a été comptée séparément.
»	1	1	4	3	
12	4	26	18	64	
29	13	32	81	177	
3	1	1	9	10	
21	6	7	63	113	
3	9	11	41	60	(3) Un certain nombre d'œuvres d'art (de 40 à 50) avait été en outre exposé dans le Palais par diverses colonies anglaises.
308	13	30	107	414	
48	41	117	258	506	
309	152	574	998	3,147 (3)	
38	»	»	11	43	(4) A ce nombre total, il faut encore ajouter quelques œuvres d'art (10 environ), placées dans les expositions industrielles de la Chine, de l'Équateur, des colonies hollandaises, des Iles Ioniennes et du Pérou.
1	1	2	3	5	
99	27	60	195	308	
»	»	»	1	1	
10	»	»	22	63	
»	4	4	68	142	
»	»	»	2	2	
37	27	77	120	281	
59	10	17	69	158	
6	2	7	22	31	
2	»	»	23	43	
3	3	10	54	122	
»	»	»	1	5	
»	»	»	7	15	
»	»	»	4	7	
9	4	5	17	25	
1,011	327	994	2,299	5,909 (4)	

TABLEAU XXIII.

Rapports des espaces totaux occupés par les différentes nations à la superficie totale occupée par les produits industriels et par les œuvres d'art.

PAYS.	ESPACES PARTIELS occupés par les produits industriels.	ESPACES PARTIELS occupés par les œuvres d'art.	ESPACES TOTAUX occupés par les différentes nations.	RAPPORTS de ces ESPACES TOTAUX à la superficie totale (a).
	mètres carrés.	mètres carrés.	mètres carrés.	mètres carrés.
Grande-Bretagne	57,730, 57	3,833, 25	61,563, 82	56, 37
France	13,719, 64	965, 04	14,684, 68	13, 45
États du Zollverein	9,004, 51	802, 02	9,806, 53	8, 97
Autriche	5,068, 91	195, 48	5,264, 39	4, 82
Belgique	4,292, 66	339, 36	4,632, 02	4, 24
Italie	2,351, 48	106, 06	2,457, 54	2, 25
Russie	1,615, 03	63, 00	1,678, 03	1, 54
Confédération suisse	1,368, 24	114, 38	1,482, 62	1, 36
Pays-Bas	678, 69	267, 25	945, 94	0, 87
Turquie	914, 14	7, 16	921, 30	0, 84
Suède	816, 91	90, 94	907, 85	0, 83
États-Unis d'Amérique	840, 00	2, 34	842, 34	0, 77
Danemark	579, 09	116, 16	695, 25	0, 64
Espagne	545, 72	106, 47	652, 19	0, 60
États Romains	426, 38	36, 44	462, 82	0, 42
Villes hanséatiques	435, 45	»	435, 45	0, 40
Républiques de l'Amérique du Sud	368, 78	3, 33	372, 11	0, 34
Norvége	268, 73	74, 97	343, 70	0, 31
Portugal	297, 92	»	297, 92	0, 27
États divers de l'Asie	201, 78	»	201, 78	0, 18
Grèce	172, 98	»	172, 98	0, 16
Brésil	137, 55	»	137, 55	0, 13
Iles Ioniennes	129, 29	»	129, 29	0, 12
États divers de l'Afrique	73, 17	»	73, 17	0, 07
Mecklembourg-Schwerin	58, 06	»	58, 06	0, 05
TOTAUX	102,095, 68	7,123, 65	109,219, 33 (a)	100, 00

RÉSULTATS FINANCIERS.

TABLEAU XXIV.

Mouvement des entrées à l'Exposition semaine par semaine.

SEMAINE finissant au	ENTRÉES PAR BILLETS DE SAISON (1)		ENTRÉES par billets de jour et entrées payées au guichet.	TOTAL DES ENTRÉES.	OBSERVATIONS.
	A 3 guinées et à 30 shillings. (2)	A 10 shillings.			
3 mai	54,524	»	506	55,030	(1) Les billets de saison à 30 shillings, conférant les mêmes avantages que ceux à 3 guinées, ont été délivrés à partir du mois de juillet, en même temps que les billets de saison à 10 shillings; mais ceux-ci ne donnaient le droit d'entrer que les jours où le prix d'admission était de 1 shilling.
10 —	47,345	»	22,976	70,321	
17 —	39,373	»	23,110	62,483	
24 —	45,025	»	63,555	108,580	
31 —	40,484	»	75,251	115,735	
7 juin	33,310	»	164,304	197,614	
14 —	32,119	»	216,736	248,855	
21 —	31,309	»	212,299	243,608	
28 —	29,363	»	248,631	277,994	
5 juillet	26,976	»	247,188	274,164	(2) Les nombres de cette colonne comprennent également les entrées avec les billets de 5 guinées, qui étaient, en même temps, billets de saison pour le jardin de la Société d'horticulture, et avec les billets de 50 shillings qui procuraient les mêmes avantages à partir du mois de juillet.
12 —	42,184	1,651	247,950	291,785	
19 —	27,532	4,476	257,888	289,896	
26 —	24,075	4,468	254,566	283,109	
2 août......	21,940	4,589	244,338	270,867	
9 —	18,852	4,139	240,175	263,166	
16 —	15,967	4,278	226,405	246,650	
23 —	17,704	3,764	231,965	253,433	
30 —	18,736	3,692	219,117	241,545	(3) Non compris les entrées des membres de la Commission anglaise et des Commissions des autres pays, des exposants et de leurs représentants, qui ont été au nombre de 257,246 pendant les 21 semaines dont la première finit au 28 juin et la dernière au 15 novembre, ce qui donne une moyenne générale de 12,250 entrées par semaine. Le nombre des visiteurs des diverses catégories dont il s'agit s'est maintenu à peu près égal à cette moyenne pendant toute la durée de l'Exposition, à l'exception des deux dernières semaines, où il s'est élevé en somme à 37,308.
6 septembre.	14,290	3,041	200,415	217,746	
13 —	14,416	2,597	205,178	222,191	
20 —	15,549	2,381	199,894	217,824	
27 —	13,639	2,371	182,659	198,669	
4 octobre ...	14,762	2,498	158,081	175,341	
11 —	19,966	3,129	174,124	197,219	
18 —	17,678	3,333	206,736	227,747	
25 —	24,202	3,232	199,592	227,026	
1er novembre.	37,037	4,897	261,785	303,719	
	738,357	58,536	4,985,424	5,782,317	
8 novembre.	14,608	»	11,745	26,353	
15 —	17,739	»	12,962	30,701	
TOTAUX...	770,704	58,536	5,010,131	5,839,371 (3)	

TABLEAU XXV.

Recettes provenant des entrées effectuées au Palais de l'Exposition.

NATURE DES ENTRÉES.		NOMBRE DE BILLETS OU DE VISITEURS.		SOMMES ENCAISSÉES.	
		Nombres partiels.	Nombres totaux.	Sommes partielles.	Sommes totales.
				fr. c.	fr.
Entrées par billets de saison	à 5 guinées (131f 25c)....	5,773		757,706 25	
	à 3 guinées (78 75)....	17,719		1,395,371 25	
	à 50 shillings (62 50)....	26		1,625 00	
	à 30 shillings (37 50)....	919		34,402 50	
	à 10 shillings (12 50)....	3,363		42,037 50	
			27,800		2,231,202
Entrées par billets de jour et entrées payées aux guichets	du 1er mai au 1er novembre.	4,985,424		8,144,858 80	
	du 3 novemb. au 15 novemb.	24,707		76,591 70	
			5,010,131		8,221,450
TOTAL des sommes encaissées................					10,452,653
A déduire :					
Les sommes remboursées à la Société royale d'horticulture sur les billets à 5 guinées et à 50 shillings........................				216,806 25	239,400
Les commissions aux agents chargés de la vente des billets........				22,594 65	
TOTAL du produit des entrées................					10,213,252

TABLEAU XXVI.

Recettes et dépenses faites par les Commissaires de Sa Majesté Britannique pour l'Exposition universelle de 1862.

(Compte arrêté au 20 avril 1863).

SOURCES DES RECETTES.	SOMMES REÇUES.	SOURCES DES DÉPENSES.	SOMMES DÉPENSÉES.
	fr. c.		fr. c.
Produit des entrées dans le Palais de l'Exposition (tableau xxv)..	10,213,252 10	Dépenses préliminaires.........	91,702 10
		Construction du Palais.........	8,225,042 20
Priviléges des restaurants.......	732,131 10	Rues et abords du Palais.......	333,967 10
Catalogues officiels.............	97,977 30	Assurances et service des pompiers.....................	102,192 60
Permissions de prendre des vues photographiques.............	48,125 00	Arrangement général du bâtiment.	91,888 75
		Cérémonies d'ouverture et de distribution des récompenses.....	103,417 40
Location de lorgnettes..........	6,250 00	Appointements et gages........	1,144,450 30
Rente du bureau télégraphique ..	2,500 00	Eau et dépenses générales d'entretien.....................	63,610 70
Cannes et parapluies...........	52,966 00	Police......................	485,899 90
Cabinets.....................	25,000 00	Combustible pour les chaudières, gaz, etc....................	75,188 85
Commission pour la vente de phothographies, de médailles, etc., dans le bâtiment.............	31,036 90	Frais de voyage................	11,572 80
		Médailles....................	160,232 90
		Exposition des œuvres d'art (transport des peintures, etc.).....	105,046 45
Recettes accidentelles...........	6,551 80	Frais de bureau...............	252,574 60
		Dépenses accidentelles..........	41,140 95
Somme payée par l'entrepreneur du Palais, M. Kelk, aux termes de la convention du 16 septembre 1862.................	275,000 00	Intérêts payés à la Banque d'Angleterre pour avances de fonds.	183,266 95
		TOTAL DES DÉPENSES.....	11,471,194 55
		Excédant des recettes...	19,595 65
TOTAL DES RECETTES.....	11,490,790 20	TOTAL égal à celui des recettes...	11,490,790 20

NOTA. Ce tableau est la traduction d'un document du rapport présenté au nom des Commissaires de Sa Majesté Britannique aux deux chambres du Parlement. (Appendice n° XVIII, p. 87.)

DOCUMENTS OFFICIELS

DOCUMENTS OFFICIELS

N° 1.

DÉCRETS

INSTITUANT LA COMMISSION IMPÉRIALE.

NAPOLÉON, par la grâce de Dieu et la volonté nationale, Empereur des Français, à tous présents et à venir, salut;

Sur le rapport de notre Ministre secrétaire d'État au département de l'Agriculture, du Commerce et des Travaux publics,

Avons décrété et décrétons ce qui suit :

ART. 1er. — Une Commission spéciale est instituée sous la présidence de notre bien-aimé cousin S. A. I. le prince Napoléon, à l'effet d'organiser les mesures relatives à l'envoi des produits français à l'Exposition universelle de Londres de 1862.

ART. 2. — Sont nommés Membres de cette Commission :

LL. EE. MM. Rouher, comte de Persigny, maréchal comte Vaillant, Thouvenel et Achille Fould ;

MM. Drouyn de Lhuys, Schneider, Mérimée, Michel Chevalier, baron Gros, Arlès-Dufour, Le Play et Gervais (de Caen).

ART. 3. — Notre Ministre secrétaire d'État au département de l'Agriculture, du Commerce et des Travaux publics, est chargé de l'exécution du présent décret.

Fait au palais des Tuileries, le 14 mai 1861.

Signé : NAPOLÉON.

Par l'Empereur :

*Le Ministre de l'agriculture, du commerce
 et des travaux publics,*

E. ROUHER.

NAPOLÉON, par la grâce de Dieu et la volonté nationale, Empereur des Français, etc.;

Vu notre décret du 14 mai 1861, instituant la Commission française de l'Exposition universelle de Londres de 1862,

Avons décrété et décrétons ce qui suit :

ART. 1er. — La Commission instituée par le décret ci-dessus visé propose à notre approbation les décisions concernant l'Exposition. Elle organise toutes les mesures d'exécution; elle correspond, à cet effet, avec les préfets et les autres autorités, par l'intermédiaire de son Président ou du Secrétaire général agissant par délégation du Président.

ART. 2. — En l'absence de S. A. I. le prince Napoléon, M. Rouher préside la Commission.

ART. 3. — M. Le Play, Conseiller d'État, est nommé Secrétaire général de la Commission.

ART. 4. — Notre Ministre secrétaire d'État au département de l'Agriculture, du Commerce et des Travaux publics est chargé de l'exécution du présent décret.

Fait au palais des Tuileries, le 18 mai 1861.

Signé : NAPOLÉON.

Par l'Empereur :

Le Ministre de l'agriculture, du commerce et des travaux publics,

E. ROUHER.

NAPOLÉON, par la grâce de Dieu et la volonté nationale, Empereur des Français, etc.;

Vu notre décret du 14 mai 1861, instituant la Commission française de l'Exposition universelle de Londres de 1862,

Avons décrété et décrétons ce qui suit :

ART. 1er. — M. E. Marchand est nommé Membre de la Commission instituée par le décret ci-dessus visé.

ART. 2. — Notre Ministre secrétaire d'État au département de l'Agriculture, du Commerce et des Travaux publics est chargé de l'exécution du présent décret.

Fait au palais des Tuileries, le 22 mai 1861.

Signé : NAPOLÉON.

Par l'Empereur :

Le Ministre de l'agriculture, du commerce et des travaux publics,

E. ROUHER.

N° 2.

LOI

QUI AFFECTE UNE SOMME DE DOUZE CENT MILLE FRANCS

AUX DÉPENSES CONCERNANT LA SECTION FRANÇAISE DE L'EXPOSITION UNIVERSELLE DE LONDRES EN 1862.

(2 juillet 1861).

NAPOLÉON, par la grâce de Dieu et la volonté nationale, Empereur des Français, à tous présents et à venir, salut.

Avons sanctionné et sanctionnons, promulgué et promulguons ce qui suit :

LOI

Extrait du procès-verbal du Corps législatif.

Le Corps législatif a adopté le projet de loi dont la teneur suit :

ART. 1er. — Une somme de douze cent mille francs (1,200,000 fr.) est affectée aux dépenses concernant la section française à l'Exposition universelle de Londres en 1862.

Il est ouvert au Ministre de l'agriculture, du commerce et des travaux publics un crédit de trois cent mille francs (300,000 fr.), sur l'exercice 1861, et de neuf cent mille francs (900,000 fr.), sur l'exercice 1862.

Ce crédit formera, au budget du ministère de l'agriculture, du commerce et des travaux publics, un chapitre spécial sous le n° VIII *ter*.

ART. 2. — Il sera pourvu à la dépense autorisée par la présente loi au moyen des ressources ordinaires des budgets des exercices 1861 et 1862.

Délibéré en séance publique, à Paris, le 26 juin 1861.

Le Président, signé : comte DE MORNY.

Les Secrétaires, signé : VERNIER, DE SAINT-GERMAIN, marquis DE TALHOUET, comte LE PELETIER D'AUNAY.

Extrait du procès-verbal du Sénat.

Le Sénat ne s'oppose pas à la promulgation de la loi qui ouvre au Ministre de agriculture, du commerce et des travaux publics un crédit extraordinaire de

douze cent mille francs pour les dépenses d'envoi des produits français à l'Exposition universelle de Londres en 1862.

Délibéré et voté en séance, au palais du Sénat, le 28 juin 1861.

<p style="text-align:center;">Le Président, signé : TROPLONG.</p>

Les Secrétaires, signé : A. DARISTE, O. DE BARRAL, baron T. DE LACROSSE.

<p style="text-align:center;">Vu et scellé du sceau du Sénat :</p>

Le Sénateur Secrétaire, signé : baron T. DE LACROSSE.

Mandons et ordonnons que les présentes, revêtues du sceau de l'État et insérées au Bulletin des lois, soient adressées aux cours, aux tribunaux et aux autorités administratives, pour qu'ils les inscrivent sur leurs registres, les observent et les fassent observer, et notre Ministre secrétaire d'État au département de la justice est chargé d'en surveiller la publication.

Fait au palais de Fontainebleau, le 2 juillet 1861.

<p style="text-align:right;">Signé : NAPOLÉON.</p>

Vu et scellé du grand sceau : Par l'Empereur :

Le Garde des Sceaux, Ministre Le Ministre d'État, A. WALEWSKI.
Secrétaire d'État au département de la justice,

Signé : DELANGLE.

N° 3.

LETTRE DE LORD COWLEY

AMBASSADEUR DE S. M. LA REINE DE LA GRANDE-BRETAGNE A PARIS

A S. Exc. M. LE MINISTRE DES AFFAIRES ÉTRANGÈRES.

<p style="text-align:right;">Paris, 15 mars 1861.</p>

Monsieur le Ministre,

Conformément aux instructions que j'ai reçues du Gouvernement de Sa Majesté, j'ai l'honneur d'informer Votre Excellence que Sa Majesté a daigné accorder au comte Granville, Chevalier de la Jarretière, lord Président du Conseil; au marquis de Chandos; à MM. T. Baring, Membre du Parlement; à M. C. W. Dilke; et à M. G. Fairbairn, Président de l'Exposition des œuvres d'art du Royaume-Uni à

Manchester en 1857, une charte qui les constitue ses Commissaires pour diriger une Exposition des produits de l'industrie et des beaux-arts de toutes les nations, qui aura lieu à Londres en 1862.

L'Exposition sera ouverte le jeudi 1er mai 1862, et elle aura lieu sur un emplacement convenablement disposé, dans le voisinage immédiat du terrain qu'occupait en 1851 le Palais de Cristal, lors de la première Exposition internationale.

Les dispositions générales seront bientôt publiées; mais, en attendant cette publication, je suis chargé d'informer Votre Excellence que les Commissaires désirent vivement savoir si la France sera disposée à prendre part à cette Exposition, et entrer en relations avec telles personnes ou tels corps constitués que désignerait la confiance du Gouvernement impérial, et qui représenteraient le mieux les intérêts de ceux qui peuvent se proposer de devenir exposants.

Je dois ajouter que les Commissaires seraient très-heureux de recevoir promptement avis des intentions du Gouvernement impérial à ce sujet.

Je profite de cette occasion pour renouveler à Votre Excellence l'assurance de ma très-haute considération.

Signé : Cowley.

N° 4.

PREMIÈRE CIRCULAIRE

DE LA COMMISSION IMPÉRIALE

AUX PRODUCTEURS FRANÇAIS.

Une Commission, instituée par Sa Majesté la Reine de la Grande-Bretagne, ouvre à Londres, le 1er mai 1862, une Exposition universelle de l'agriculture, de l'industrie et des beaux-arts, à laquelle la France est conviée.

Chargés par l'Empereur d'organiser la Section française de cette Exposition, nous venons faire appel aux sentiments patriotiques comme aux intérêts de nos agriculteurs, de nos manufacturiers, de nos négociants et de nos artistes.

Ce concours se présente sous de meilleurs auspices que les précédents : celui de 1851 succédait à une révolution qui avait ébranlé la plupart des États de l'Europe; celui de 1855 se poursuivait au milieu des luttes et des hasards de la guerre.

Aujourd'hui la paix règne chez presque tous les peuples du monde; les communications s'étendent et se multiplient; les barrières qui fermaient l'extrême Asie s'abaissent devant le drapeau victorieux de la civilisation, et de récents

traités, en améliorant les conditions des échanges, donnent partout un nouvel essor à la production et à la consommation.

L'Exposition universelle est un vaste marché où l'industrie étale aux yeux du monde entier ses plus précieux échantillons, où les consommateurs et les producteurs, venus de tous les points du globe, peuvent établir entre eux de nouveaux rapports.

C'est une école mutuelle où chacun enseigne ce qu'il sait et apprend ce qu'il ignore : enseignement opportun à une époque où nous transformons les procédés de notre industrie pour la mettre à même de prendre une part plus large à l'approvisionnement des autres nations, et d'approprier ses produits aux besoins et aux goûts qu'elle doit satisfaire.

Aussi les Expositions universelles tendent-elles, depuis dix ans, à se substituer, dans les deux métropoles commerciales de l'Occident, à nos anciennes Expositions nationales.

Les producteurs français ne sauraient renoncer à ce puissant moyen de publicité et d'expansion, ni se contenter de ceux que donnent les expositions régionales qui se constituent spontanément dans toute la France. Pour reprendre avec confiance le chemin qu'ils ont parcouru d'une manière si éclatante en 1851, ils n'ont qu'à jeter les yeux sur les succès qu'ils ont déjà obtenus et sur le tableau du progrès incessant de notre commerce. La moyenne de l'accroissement annuel de nos exportations, qui n'était que de 17 millions de francs dans la période comprise de 1830 à 1839, a été de 35 millions dans la période suivante et de 123 millions dans celle qui s'est terminée en 1859. Pour cette dernière année, le chiffre total des exportations, qui ne dépassait pas 500 millions de francs il y a trente ans, s'est élevé à 2 milliards 300 millions.

Qu'une noble et courageuse émulation vienne donc nous soutenir dans cette entreprise! Pour conserver le rang que l'opinion nous a assigné aux deux dernières Expositions, n'avons-nous pas toujours les ressources de notre sol et les aptitudes de notre génie national? Le bon goût n'imprime-t-il plus à nos produits un cachet inimitable? L'esprit d'invention de nos savants et de nos manufacturiers ne nous fournit-il pas sans cesse de nouvelles inspirations? Nos dessinateurs et nos ouvriers ont-ils perdu l'instinct de l'élégance et l'intelligence de l'art?

L'École française des Beaux-Arts est appelée, comme en 1855, à prouver que les traditions artistiques se perpétuent chez nous. Le Palais de Londres ouvre son enceinte à tous les chefs-d'œuvre de l'art moderne. Chacun, nous n'en doutons pas, s'empressera d'apporter au jury les ouvrages d'élite dont il sera l'auteur habile ou l'heureux possesseur, et de compléter par ce brillant fleuron la couronne de notre Exposition nationale.

Acceptons avec confiance l'hospitalité qui nous est cordialement offerte. Que ces relations pacifiques resserrent encore l'alliance de deux grands peuples; qu'elles établissent entre toutes les nations cette solidarité commerciale devant laquelle tombent de jour en jour les préjugés, les méfiances et les rancunes.

La Commission française, se conformant aux instructions expresses de l'Em-

pereur, fera tous ses efforts pour seconder cette grande entreprise. Elle favorisera les exposants en mettant à la charge de l'État les frais de transport de leurs produits. Elle leur procurera, par ses catalogues et par ses rapports, une publicité plus large et plus prompte que celle qui leur a été offerte dans les précédentes Expositions. Elle ne négligera rien pour donner, par une installation convenable, tout le relief possible aux chefs-d'œuvre de l'art et de l'industrie.

Mais ce qu'elle réclame instamment, c'est l'action individuelle ou collective des producteurs et des négociants. Elle désire s'aider de leur concours plus qu'il n'a été loisible de le faire en 1851; elle n'interviendra que là où ce concours serait insuffisant. Que les chefs d'industrie se concertent donc sur les mesures qu'exige l'Exposition de 1862; qu'ils signalent à la Commission impériale leurs vœux et leurs besoins, et surtout qu'ils s'appliquent à trouver en eux-mêmes les moyens d'assurer leurs succès.

Les agriculteurs, les industriels et les commerçants sont, par leurs habitudes et par la nature de leurs travaux, mieux préparés que les autres classes de la nation à se passer de la tutelle administrative. Accoutumés à ne prendre pour guide dans leurs opérations que la décision spontanée d'un jugement sain et exercé, ayant sous leur direction immédiate une partie considérable de la population, ils sont destinés à exercer une influence prépondérante dans les États libres. Cette intervention de la propriété rurale, du commerce et de l'industrie dans les grandes questions d'intérêt public, est une cause de sécurité et un élément de puissance pour les peuples modernes. Nous voudrions qu'elle se manifestât plus souvent dans notre pays, et nous serions heureux de contribuer, autant que le comporte la mission qui nous est confiée, à diriger vers ce but les efforts de nos concitoyens.

Paris, le 1er juin 1861

Le Président,

NAPOLÉON

(Jérome).

E. Rouher, *Vice-Président.*

F. de Persigny.	Mal Vaillant.	Thouvenel.
A. Fould.	Drouyn de Lhuys.	Schneider.
Mérimée.	Michel Chevalier.	Bon Gros.
Arlès-Dufour.	Gervais (de Caen).	E. Marchand.

Le Secrétaire général,

F. Le Play.

N° 5.

RÈGLEMENT GÉNÉRAL

DE LA SECTION FRANÇAISE DE L'EXPOSITION UNIVERSELLE DE 1862

ARRÊTÉ LE 15 JUIN 1861 PAR LA COMMISSION IMPÉRIALE.

OBSERVATIONS PRÉLIMINAIRES.

La Commission impériale s'est proposé de comprendre dans le présent règlement toutes les indications qu'il a paru utile de porter à la connaissance des Jurys d'admission, des exposants et des autorités qui auront à concourir au succès de l'Exposition. Elle s'est attachée à n'y introduire aucune mesure qui compliquât sans motifs leurs opérations, ou qui restreignît leur liberté; elle s'est préoccupée seulement de prévenir, autant que possible, le désordre qui est un des écueils ordinaires d'une entreprise de ce genre, et d'alléger les charges qui pèseront sur les exposants.

Il convient de faire remarquer d'abord que l'emplacement demandé en pareille circonstance par les producteurs est, en général, plus grand que celui dont on dispose. Cette considération et la nécessité de rehausser l'éclat de l'Exposition obligent à n'admettre que les produits les plus remarquables.

Voulant respecter les convenances et les intérêts des localités et adoptant d'ailleurs la tradition qui résulte des Expositions précédentes, la Commission impériale confie, dans chaque département, à des Jurys d'admission nommés par le préfet, le soin de choisir les exposants et de présider à la réception et à l'expédition des produits.

Pour satisfaire aux formalités exigées par la douane, la Commission impériale recommande à ces Jurys de faire dresser par les exposants des bulletins d'expédition de leurs produits, de vérifier ces bulletins et de leur donner, en les signant, un caractère d'authenticité. Ces bulletins, destinés à la douane, constateront, lors de la sortie, la présence des produits exportés, et les feront reconnaître plus facilement à l'époque de leur rentrée en France.

Tous les colis, quelle que soit leur provenance, seront expédiés à Paris pour être envoyés à Londres. Cette mesure s'explique, même pour les localités placées sur la route de Paris à Londres, par trois considérations.

devront parvenir à la Commission impériale au plus tard le 15 novembre prochain.

Art. 20. — En procédant à la réception des produits expédiés par les exposants de sa circonscription, le Jury se fera présenter par chaque exposant une lettre de voiture ainsi que deux bulletins d'expédition par colis.

Il vérifiera ensuite les marques des colis, l'adresse de la lettre de voiture, ainsi que les bulletins.

Art. 21. — Chaque colis portera deux marques placées l'une au-dessous de l'autre dans l'ordre suivant :

1° Les lettres E.U dans un cercle (E.U) ;

2° Le numéro d'ordre de l'exposant donné par la Commission impériale (art. 17.)

Lorsque plusieurs colis seront expédiés par un même exposant, chacun d'eux portera, au-dessous des deux marques précédentes, un des chiffres 1, 2, 3, 4, 5, etc., selon le nombre des colis; ce chiffre sera reproduit sur le bulletin d'expédition.

Art. 22. — La lettre de voiture portera l'adresse suivante :

A Monsieur le Commissaire général de l'Empire français,

au Palais de l'Exposition universelle

A LONDRES

(Par **PARIS**. — Gare de La Chapelle.)

(Chemin de fer du Nord.)

Art. 23. — Les bulletins d'expédition devront donner une énumération sommaire des objets contenus dans chaque colis. Ils indiqueront également le poids et la valeur de ces objets, ainsi que les marques des colis (art. 21.)

Ils mentionneront la gare de chemin de fer par laquelle l'exposant compte expédier ses produits.

Ils feront connaître enfin l'adresse de l'exposant à Londres, ou celle de l'agent qui devra le représenter en ce qui concerne l'installation de ses produits à l'Exposition (art. 31.)

Le modèle de ces bulletins (C) est annexé au présent règlement.

Art. 24. — Après toutes ces vérifications, chaque bulletin sera signé par le président du Jury d'admission ou par un membre délégué par lui. L'un de ces

bulletins sera joint à la lettre de voiture et restera entre les mains de la douane française.

L'autre sera immédiatement adressé par le Jury à la Commission impériale.

ART. 25. — Il appartient à MM. les ministres de la guerre et de la marine de prendre toutes les mesures qu'ils jugeront utiles pour organiser l'Exposition de l'Algérie et des Colonies françaises.

ART. 26. — La Commission impériale nommera directement le Jury d'admission du département de la Seine, qui sera composé de neuf sections. Elle déléguera un de ses membres pour présider ce Jury ; elle nommera pour chaque section un président, un vice-président et deux secrétaires.

Chaque section agira séparément, excepté pour les questions qui intéresseront deux ou plusieurs sections ; elle aura à remplir toutes les fonctions dévolues aux Jurys locaux d'admission par les articles 6 à 24 du présent règlement.

Les propositions et les rapports, émanant de chaque section, seront adressés au président du Jury, au secrétariat de la Commission impériale, au Palais de l'Industrie, à Paris.

Tout producteur du département de la Seine, qui désirera être admis à l'Exposition de Londres, remplira un bulletin d'inscription qui lui sera délivré gratuitement au secrétariat de la Commission impériale. Ce bulletin, destiné à former les listes d'inscription (A), sera adressé par lui à la Commission impériale, qui considérera comme non avenus les bulletins reçus après le 1er août 1861.

TITRE III.

TRANSPORT DES PRODUITS A LONDRES AUX FRAIS DE LA COMMISSION IMPÉRIALE.

ART. 27. — Les transports, depuis le lieu de production jusqu'à la gare de chemin de fer où les produits seront expédiés sur Paris, seront à la charge de l'exposant.

Les frais de transport depuis cette gare jusqu'à Paris et de Paris à Londres, ainsi que les frais de retour depuis Londres jusqu'à la gare de la première expédition, seront payés par la Commission impériale.

ART. 28. — Les produits seront reçus aux gares de départ depuis le 20 février 1862 jusqu'au 10 mars suivant. Après ce dernier jour, le transport jusqu'à Londres sera à la charge de l'exposant.

Les produits des exposants retardataires, qui arriveront à Londres après le 31 mars 1862, pourront même être refusés si les Commissaires de Sa Majesté la Reine de la Grande-Bretagne maintiennent avec rigueur cette dernière date comme limite des admissions. (Règlement anglais, 13.)

ART. 29. — Pour les objets lourds et encombrants, pour ceux qui exigeraient des fondations ou des constructions particulières, la Commission impériale pourra indiquer aux Jurys d'admission des dates spéciales d'expédition, anté-

pereur, fera tous ses efforts pour seconder cette grande entreprise. Elle favorisera les exposants en mettant à la charge de l'État les frais de transport de leurs produits. Elle leur procurera, par ses catalogues et par ses rapports, une publicité plus large et plus prompte que celle qui leur a été offerte dans les précédentes Expositions. Elle ne négligera rien pour donner, par une installation convenable, tout le relief possible aux chefs-d'œuvre de l'art et de l'industrie.

Mais ce qu'elle réclame instamment, c'est l'action individuelle ou collective des producteurs et des négociants. Elle désire s'aider de leur concours plus qu'il n'a été loisible de le faire en 1851; elle n'interviendra que là où ce concours serait insuffisant. Que les chefs d'industrie se concertent donc sur les mesures qu'exige l'Exposition de 1862; qu'ils signalent à la Commission impériale leurs vœux et leurs besoins, et surtout qu'ils s'appliquent à trouver en eux-mêmes les moyens d'assurer leurs succès.

Les agriculteurs, les industriels et les commerçants sont, par leurs habitudes et par la nature de leurs travaux, mieux préparés que les autres classes de la nation à se passer de la tutelle administrative. Accoutumés à ne prendre pour guide dans leurs opérations que la décision spontanée d'un jugement sain et exercé, ayant sous leur direction immédiate une partie considérable de la population, ils sont destinés à exercer une influence prépondérante dans les États libres. Cette intervention de la propriété rurale, du commerce et de l'industrie dans les grandes questions d'intérêt public, est une cause de sécurité et un élément de puissance pour les peuples modernes. Nous voudrions qu'elle se manifestât plus souvent dans notre pays, et nous serions heureux de contribuer, autant que le comporte la mission qui nous est confiée, à diriger vers ce but les efforts de nos concitoyens.

Paris, le 1er juin 1861

Le Président,

NAPOLÉON

(Jérôme).

E. Rouher, *Vice-Président.*

F. de Persigny. Mal Vaillant. Thouvenel.
A. Fould. Drouyn de Lhuys. Schneider.
Mérimée. Michel Chevalier. Bon Gros.
Arlès-Dufour. Gervais (de Caen). E. Marchand.

Le Secrétaire général,

F. Le Play.

N° 5.

RÈGLEMENT GÉNÉRAL

DE LA SECTION FRANÇAISE DE L'EXPOSITION UNIVERSELLE DE 1862

ARRÊTÉ LE 15 JUIN 1861 PAR LA COMMISSION IMPÉRIALE.

OBSERVATIONS PRÉLIMINAIRES.

La Commission impériale s'est proposé de comprendre dans le présent règlement toutes les indications qu'il a paru utile de porter à la connaissance des Jurys d'admission, des exposants et des autorités qui auront à concourir au succès de l'Exposition. Elle s'est attachée à n'y introduire aucune mesure qui compliquât sans motifs leurs opérations, ou qui restreignît leur liberté; elle s'est préoccupée seulement de prévenir, autant que possible, le désordre qui est un des écueils ordinaires d'une entreprise de ce genre, et d'alléger les charges qui pèseront sur les exposants.

Il convient de faire remarquer d'abord que l'emplacement demandé en pareille circonstance par les producteurs est, en général, plus grand que celui dont on dispose. Cette considération et la nécessité de rehausser l'éclat de l'Exposition obligent à n'admettre que les produits les plus remarquables.

Voulant respecter les convenances et les intérêts des localités et adoptant d'ailleurs la tradition qui résulte des Expositions précédentes, la Commission impériale confie, dans chaque département, à des Jurys d'admission nommés par le préfet, le soin de choisir les exposants et de présider à la réception et à l'expédition des produits.

Pour satisfaire aux formalités exigées par la douane, la Commission impériale recommande à ces Jurys de faire dresser par les exposants des bulletins d'expédition de leurs produits, de vérifier ces bulletins et de leur donner, en les signant, un caractère d'authenticité. Ces bulletins, destinés à la douane, constateront, lors de la sortie, la présence des produits exportés, et les feront reconnaître plus facilement à l'époque de leur rentrée en France.

Tous les colis, quelle que soit leur provenance, seront expédiés à Paris pour être envoyés à Londres. Cette mesure s'explique, même pour les localités placées sur la route de Paris à Londres, par trois considérations.

La vérification des colis faite à la douane de Paris sera plus sûre et plus prompte qu'elle ne le serait dans plusieurs ports de sortie. La centralisation établie à la gare de La Chapelle assurera mieux la régularité du service d'expédition. Enfin, la répartition des colis dans les diverses parties du palais de l'Exposition réservées à la section française se fera d'une manière plus facile, quand on aura pu leur apposer préalablement des marques indiquant la division dans laquelle les produits qu'ils renferment doivent être classés.

La Commission conserve le principe admis aux précédentes Expositions, en vertu duquel les produits ne peuvent être exposés que sous le nom du producteur. Elle laisse néanmoins à ce dernier toute liberté de placer, à côté de son nom, les noms de ses principaux collaborateurs et ceux des négociants qui commandent ou qui vendent habituellement ses produits. Elle appelle donc pour la première fois à figurer dans une Exposition universelle, à côté de l'agriculture et de l'industrie, le commerce qui est une des principales forces de notre pays.

La Commission impériale prend à sa charge tous les frais de transport depuis la gare de chemin de fer la plus voisine du lieu de production, jusqu'au retour à cette même gare.

La Commission réclame surtout avec instance le concours des exposants pour éviter les difficultés qui, aux précédentes Expositions, ont entravé l'installation des produits. Elle espère faire comprendre toute la portée de ces difficultés en rappelant les nécessités impérieuses auxquelles elle doit elle-même obéir. Le Palais de l'Exposition étant considéré par la douane anglaise comme un entrepôt réel, il conviendra d'y transporter directement les colis. D'un autre côté, il n'existera dans le Palais aucun lieu qui puisse servir à un emmagasinage provisoire. Les colis ne pourront donc être déposés que dans la voie étroite située devant l'emplacement attribué à chaque exposant, et cette distribution ne sera bien exécutée que si le numéro d'ordre porté sur les colis correspond exactement au numéro assigné à l'exposant.

La voie publique serait obstruée et le service deviendrait impossible, si chaque colis n'était déballé au moment même de son arrivée dans le Palais. Il est donc absolument nécessaire que l'exposant ou l'agent désigné par lui soit présent lors de cette arrivée et qu'il ait préalablement disposé, pour recevoir ses produits, l'emplacement qui lui a été réservé.

Les exposants peuvent simplifier ces difficultés en formant des expositions collectives qui réuniraient les produits d'une même localité ou d'une même nature, et qui seraient confiées à un agent commun. Ces expositions collectives rendraient plus faciles les rapports de la Commission impériale avec les exposants. Elles assureraient le bon ordre des opérations; elles seraient relativement moins coûteuses que les expositions isolées; elles permettraient à un plus grand nombre d'exposants de figurer dans un emplacement donné, tout en faisant mieux ressortir le mérite de chacun d'eux; enfin elles comporteraient une installation plus convenable, et elles attireraient plus efficacement l'attention du public sur les produits d'une industrie ou d'une région.

Les expositions collectives peuvent être formées, soit par les producteurs

eux-mêmes, soit par les représentants officiels ou par les sociétés libres du commerce, de l'industrie et de l'agriculture, soit par les négociants qui commandent ou qui achètent habituellement les produits à exposer.

L'Exposition des beaux-arts recevra les œuvres des artistes français produites pendant une période qui sera prochainement indiquée. La Commission impériale statuera avec le concours d'un Jury central sur l'admission de ces œuvres. Appréciant à sa juste valeur la louable déférence de toute personne qui consentirait à se priver momentanément d'une œuvre de l'art français pour enrichir l'Exposition, la Commission impériale a décidé que le nom du possesseur figurerait avec celui de l'artiste sur le catalogue et dans les galeries affectées à la section française.

La Commission publiera ultérieurement le règlement spécial concernant les récompenses à décerner aux exposants de l'agriculture et de l'industrie.

RÈGLEMENT GÉNÉRAL.

PREMIÈRE SECTION.

DISPOSITIONS GÉNÉRALES.

TITRE I.

Art. 1er. — L'Exposition universelle de 1862 sera ouverte à Londres le 1er mai. (Règlement anglais, 1.)

Elle recevra des produits agricoles et industriels, ainsi que des œuvres d'art.

Art. 2. — Les communications, faites par les autorités ou par les particuliers, au sujet de l'Exposition, seront adressées (non affranchies) à M. le conseiller d'État, secrétaire général de la Commission impériale, au Palais de l'Industrie, à Paris.

DEUXIÈME SECTION.

DISPOSITIONS SPÉCIALES AUX PRODUITS DE L'AGRICULTURE ET DE L'INDUSTRIE.

TITRE II.

ADMISSION DES EXPOSANTS; RÉCEPTION ET EXPÉDITION DES PRODUITS.

Art. 3. — Les préfets institueront les Jurys locaux chargés de proposer l'admission des exposants et de leurs produits. Ils fixeront le nombre des Jurys de

leur département et le nombre des membres de chaque Jury. Ces membres seront choisis parmi les personnes dont le caractère, les connaissances et l'impartialité offrent toute garantie aux agriculteurs et aux industriels.

Art. 4. — La nomination des Jurys d'admission aura lieu sans délai.

La composition de chaque Jury, ainsi que le siége et la circonscription de ses opérations, seront publiés sans retard dans toute l'étendue du département.

Art. 5. — Les préfets s'entendront avec les autorités municipales pour fournir aux Jurys les locaux nécessaires à leurs réunions et pour les aider dans l'exécution de leurs travaux.

Art. 6. — Les Jurys prendront toutes les mesures utiles au succès de l'Exposition; ils proposeront à la Commission impériale l'admission des exposants; ils présideront à la réception et à l'expédition de leurs produits.

Ils signaleront, en outre, à la Commission impériale, ainsi qu'il est indiqué à l'art. 57, les œuvres d'art remarquables qui existeraient dans leurs localités et qui pourraient figurer dignement à l'Exposition universelle de Londres.

Art. 7. — Leurs présidents et leurs secrétaires correspondront directement avec la Commission impériale : celle-ci, en ce qui concerne l'admission et l'expédition des produits, s'interdit toute correspondance avec les exposants.

Art. 8. — Chaque Jury ouvrira des listes sur lesquelles se feront incrire les personnes qui désirent prendre part à l'Exposition universelle. Ces listes seront établies sur le même modèle (A) que celles qui serviront ensuite aux propositions du Jury (art. 13.)

Art. 9. — Les Jurys ne pourront admettre un Français à présenter des produits qu'il fabrique à l'étranger; mais ils admettront un étranger à proposer les objets qu'il produit en France.

Art. 10. — Les Jurys pourront admettre sur les listes d'inscription tous les produits industriels fabriqués depuis 1850 et tous les produits de l'agriculture, à l'exception :

1° Des animaux et des plantes à l'état vivant;

2° Des matières animales et végétales susceptibles de se corrompre ;

3° Des substances détonantes ou dangereuses. (Règlement anglais, 8.)

Art. 11. — Les acides et les sels corrosifs, les esprits ou alcools, les huiles et essences, et généralement les corps facilement inflammables, ne pourront être admis que dans des vases de verre solides et hermétiquement fermés. (Règlement anglais, 9.)

On admettra les capsules et autres objets de même nature dans lesquels la poudre fulminante n'aura pas été introduite, et les allumettes chimiques avec têtes en imitation. (Règlement anglais, 8.)

Art. 12. — Parmi les personnes inscrites, les Jurys choisiront celles qui, par l'importance et le mérite de leurs produits, pourront jeter le plus d'éclat sur l'Exposition française.

Ils feront leur choix sur l'examen direct des produits, et, à défaut de cet examen, sur la vue d'échantillons, de modèles ou de dessins, ou sur la notoriété publique.

Art. 13. — Les Jurys proposeront à la Commission impériale les exposants choisis par eux. Ils rempliront à cet effet des listes (A) dont le modèle est annexé au présent règlement. Ils auront soin de mentionner dans ces listes les médailles obtenues par les producteurs aux Expositions universelles de 1851 et de 1855. Comme ces récompenses sont personnelles, on ne tiendra pas compte de celles qui auront été décernées à un individu ou à une société dont l'exposant est l'héritier ou le successeur.

Art. 14. — Chaque Jury, du 1er juillet au 15 août, adressera toutes les semaines à la Commission une liste partielle (A) des exposants proposés.

A la dernière de ces listes sera jointe la récapitulation des noms des exposants proposés, rangés dans l'ordre suivant lequel le Jury croit devoir les présenter à l'acceptation de la Commission impériale. Cette récapitulation sera adressée au plus tard le 15 août prochain.

Art. 15. — Les producteurs étant seuls admis à exposer (art. 41), les Jurys constateront la qualité de la personne au nom de laquelle chaque produit sera présenté.

Le nom du négociant qui commande ou qui vend habituellement un produit pourra, avec l'agrément du producteur, être joint au nom de ce dernier. Dans ce cas, l'adresse du négociant figurera aussi dans le catalogue après celle de l'exposant.

Art. 16. — La Commission impériale, assistée par un Jury central de révision résidant à Paris, statuera sur les réclamations qui pourraient lui être adressées contre les décisions des Jurys d'admission. Elle regardera comme non avenue toute demande sur laquelle il n'aura pas été préalablement prononcé par ces Jurys.

Art. 17. — Prenant en considération les propositions de tous les Jurys et l'étendue de l'emplacement dont elle disposera à Londres, la Commission impériale indiquera à ces Jurys, au plus tard le 15 septembre prochain, les personnes admises à l'Exposition de 1862 et l'espace attribué à chacune d'elles.

La Commission impériale indiquera en même temps le numéro d'ordre sous lequel l'exposant sera désigné dans le catalogue ou à l'Exposition. Ce même numéro servira à marquer les colis expédiés par l'exposant. (Art. 21.)

Les Jurys feront connaître ces notifications aux intéressés.

Art. 18. — Lorsque la Commission se bornera à indiquer à un Jury l'espace total réservé à sa circonscription, celui-ci répartira cet espace entre les exposants admis, d'après la nature et l'importance des produits de chacun. Dans ce cas, le Jury devra communiquer immédiatement à la Commission impériale le résultat de cette répartition.

Art. 19. — Chaque Jury d'admission confiera immédiatement à un rapporteur spécial le soin de rédiger les bulletins destinés à faire apprécier par le Jury des récompenses le mérite de chaque exposant, l'importance de sa production, et les perfectionnements qu'il y a introduits depuis l'Exposition universelle de 1851.

Ces bulletins (B), dont le modèle est ci-joint, seront expédiés au fur et à mesure de leur rédaction et seront signés par le rapporteur; les derniers

devront parvenir à la Commission impériale au plus tard le 15 novembre prochain.

Art. 20. — En procédant à la réception des produits expédiés par les exposants de sa circonscription, le Jury se fera présenter par chaque exposant une lettre de voiture ainsi que deux bulletins d'expédition par colis.

Il vérifiera ensuite les marques des colis, l'adresse de la lettre de voiture, ainsi que les bulletins.

Art. 21. — Chaque colis portera deux marques placées l'une au-dessous de l'autre dans l'ordre suivant :

1° Les lettres E.U dans un cercle $\left(\text{E.U}\right)$;

2° Le numéro d'ordre de l'exposant donné par la Commission impériale (art. 17.)

Lorsque plusieurs colis seront expédiés par un même exposant, chacun d'eux portera, au-dessous des deux marques précédentes, un des chiffres 1, 2, 3, 4, 5, etc., selon le nombre des colis; ce chiffre sera reproduit sur le bulletin d'expédition.

Art. 22. — La lettre de voiture portera l'adresse suivante :

A Monsieur le Commissaire général de l'Empire français,

au Palais de l'Exposition universelle

A LONDRES

(Par **PARIS**. — Gare de La Chapelle.)

(Chemin de fer du Nord.)

Art. 23. — Les bulletins d'expédition devront donner une énumération sommaire des objets contenus dans chaque colis. Ils indiqueront également le poids et la valeur de ces objets, ainsi que les marques des colis (art. 21.)

Ils mentionneront la gare de chemin de fer par laquelle l'exposant compte expédier ses produits.

Ils feront connaître enfin l'adresse de l'exposant à Londres, ou celle de l'agent qui devra le représenter en ce qui concerne l'installation de ses produits à l'Exposition (art. 31.)

Le modèle de ces bulletins (C) est annexé au présent règlement.

Art. 24. — Après toutes ces vérifications, chaque bulletin sera signé par le président du Jury d'admission ou par un membre délégué par lui. L'un de ces

bulletins sera joint à la lettre de voiture et restera entre les mains de la douane française.

L'autre sera immédiatement adressé par le Jury à la Commission impériale.

ART. 25. — Il appartient à MM. les ministres de la guerre et de la marine de prendre toutes les mesures qu'ils jugeront utiles pour organiser l'Exposition de l'Algérie et des Colonies françaises.

ART. 26. — La Commission impériale nommera directement le Jury d'admission du département de la Seine, qui sera composé de neuf sections. Elle déléguera un de ses membres pour présider ce Jury ; elle nommera pour chaque section un président, un vice-président et deux secrétaires.

Chaque section agira séparément, excepté pour les questions qui intéresseront deux ou plusieurs sections; elle aura à remplir toutes les fonctions dévolues aux Jurys locaux d'admission par les articles 6 à 24 du présent règlement.

Les propositions et les rapports, émanant de chaque section, seront adressés au président du Jury, au secrétariat de la Commission impériale, au Palais de l'Industrie, à Paris.

Tout producteur du département de la Seine, qui désirera être admis à l'Exposition de Londres, remplira un bulletin d'inscription qui lui sera délivré gratuitement au secrétariat de la Commission impériale. Ce bulletin, destiné à former les listes d'inscription (A), sera adressé par lui à la Commission impériale, qui considérera comme non avenus les bulletins reçus après le 1er août 1861.

TITRE III.

TRANSPORT DES PRODUITS A LONDRES AUX FRAIS DE LA COMMISSION IMPÉRIALE.

ART. 27. — Les transports, depuis le lieu de production jusqu'à la gare de chemin de fer où les produits seront expédiés sur Paris, seront à la charge de l'exposant.

Les frais de transport depuis cette gare jusqu'à Paris et de Paris à Londres, ainsi que les frais de retour depuis Londres jusqu'à la gare de la première expédition, seront payés par la Commission impériale.

ART. 28. — Les produits seront reçus aux gares de départ depuis le 20 février 1862 jusqu'au 10 mars suivant. Après ce dernier jour, le transport jusqu'à Londres sera à la charge de l'exposant.

Les produits des exposants retardataires, qui arriveront à Londres après le 31 mars 1862, pourront même être refusés si les Commissaires de Sa Majesté la Reine de la Grande-Bretagne maintiennent avec rigueur cette dernière date comme limite des admissions. (Règlement anglais, 13.)

ART. 29. — Pour les objets lourds et encombrants, pour ceux qui exigeraient des fondations ou des constructions particulières, la Commission impériale pourra indiquer aux Jurys d'admission des dates spéciales d'expédition, anté-

rieures au 10 mars 1862. Ces dates seront communiquées par ceux-ci aux exposants. (Règlement anglais, 14.)

Art. 30. — Le Palais de l'Exposition de Londres devant être constitué en entrepôt réel (Règlement anglais, 104), les exposants n'auront à payer aucun droit pour l'entrée de leurs produits en Angleterre.

La Commission impériale se charge de tous les rapports avec les douanes française et anglaise pour l'expédition de ces produits.

TITRE IV.

DÉBALLAGE ET INSTALLATION DES PRODUITS A LONDRES PAR LES EXPOSANTS.

Art. 31. — Les exposants qui ne pourront se rendre en temps opportun à Londres désigneront un agent pour les représenter dans cette ville, en tout ce qui concerne la préparation des emplacements, le déballage et l'installation des produits.

L'adresse de l'exposant ou de son agent sera indiquée dans les bulletins d'expédition (art. 23). Si cette indication n'a pu être donnée à temps, on y suppléera en la transmettant avant le 1er mars 1862 au commissaire général de l'Empire français à Londres.

Art. 32. — Chaque exposant ou l'agent désigné par lui fera préparer et tiendra toutes prêtes, dans l'emplacement qui lui aura été assigné, les vitrines ou autres dispositions nécessaires pour recevoir ses produits.

Ces dispositions devront être terminées, au plus tard, huit jours après la remise des colis de l'exposant à la gare du chemin de fer.

Art. 33. — Dès que les colis arriveront à Londres, au Palais de l'Exposition, c'est-à-dire cinq jours environ après le passage de ces colis à Paris, l'exposant ou son agent devra se présenter pour opérer le déballage des produits qui le concernent et leur dépôt dans l'emplacement qu'il aura dû tenir prêt à les recevoir.

Art. 34. — Si l'exposant ou son agent à Londres ne se présente pas lors de l'arrivée de ses produits, la Commission impériale procédera d'office à l'ouverture des colis et fera déposer aussitôt les objets dans l'emplacement assigné à l'exposant, quand même ce dernier ne l'aurait pas fait convenablement préparer.

La Commission impériale fera opérer ce déballage sous la surveillance spéciale de ses agents; mais elle décline toute responsabilité au sujet des inconvénients qui pourraient en résulter.

Art. 35. — L'exposant ou son agent devra faire savoir à la Commission impériale, lors de l'arrivée des produits, s'il veut enlever les caisses vides ou s'il désire que la Commission se charge de les emmagasiner.

Dans le premier cas, les caisses devront être emportées immédiatement après

le déballage. Dans le second cas, malgré les soins qu'elle prendra, la Commission ne pourra répondre de leur conservation, ni s'engager à les rendre à l'exposant. (Voir le Règlement anglais, 29.)

Art. 36. — Les frais de manutention des produits dans l'intérieur du Palais de l'Exposition seront à la charge de la Commission impériale.

Art. 37. — Les constructions et installations de toute sorte que réclamera l'Exposition des produits, dans l'emplacement assigné aux exposants, seront à la charge de ces derniers, et elles devront être en harmonie avec le plan général adopté par la Commission impériale.

Art. 38. — Pour les machines en mouvement, les Commissaires de Sa Majesté la Reine fourniront gratuitement l'arbre de couche. (Règlement anglais, 55.)

Art. 39. — Les exposants n'auront à payer aucun loyer pour l'emplacement occupé par leurs produits.

Les Commissaires de Sa Majesté la Reine donneront gratuitement, pour le service des machines en mouvement, l'eau à haute pression et la vapeur à la pression maximum de deux atmosphères. (Règlement anglais, 55.)

Art. 40. — Les exposants de chaque localité sont instamment invités à former des expositions collectives.

La Commission impériale donnera aux représentants de ces expositions collectives, en ce qui concerne leurs projets d'installation, le concours de ses architectes et de ses dessinateurs.

Art. 41. — Les produits ne pourront être exposés que sous le nom du producteur.

Ils pourront, avec l'agrément de ce dernier, porter en outre le nom du négociant qui les a commandés ou vendus.

Art. 42. — L'exposant pourra placer, au-dessous de son nom, les noms des personnes qui ont concouru avec lui d'une manière spéciale au mérite de la production.

Art. 43. — Les prix de vente au comptant pourront être indiqués, par le producteur, sur les objets exposés. (Règlement anglais, 12.)

TITRE V.

SERVICE DE L'EXPOSITION A LONDRES.

Art. 44. — La Commission impériale prendra les mesures nécessaires pour garantir les objets exposés de toute avarie; mais elle n'est en aucune façon responsable des incendies, accidents, dégâts ou dommages dont ils auraient à souffrir, quelle qu'en soit la cause ou l'importance. Elle aura également soin que les objets exposés soient surveillés par un personnel nombreux et actif; mais elle ne sera pas responsable des vols et détournements qui pourraient être commis. (Règlement anglais, 43.)

Art. 45. — Chaque exposant ou groupe d'exposants, chaque représentant d'une exposition collective, pourra faire surveiller ses produits par un ou plusieurs gardiens de l'un ou de l'autre sexe, dont les noms auront été déclarés à la Commission impériale. (Règlement anglais, 44.)

Art. 46. — Les gardiens ainsi accrédités pourront donner les explications qui leur seraient demandées par le public et délivrer des adresses, des prospectus ou des prix courants ; mais il leur sera interdit d'engager à haute voix les visiteurs à faire des achats. (Règlement anglais, 44.)

Art. 47. — Aucun objet exposé ne pourra être enlevé du Palais avant la clôture de l'Exposition sans une permission spéciale écrite des Commissaires de Sa Majesté la Reine. (Règlement anglais, 50.)

Art. 48. — Une carte d'entrée gratuite à l'Exposition sera délivrée à chaque exposant ou à son agent.

Art. 49. — Chaque gardien accrédité recevra une carte spéciale d'entrée gratuite à l'Exposition.

Art. 50. — Des cartes gratuites seront accordées aussi aux membres du Jury central de révision et aux rapporteurs des Jurys d'admission présents à Londres pendant l'Exposition.

Art. 51. — Les cartes délivrées à ces divers titres seront absolument personnelles, et elles seraient retirées si l'on constatait qu'elles eussent été prêtées ou cédées à une autre personne.

Art. 52. — Un ordre de service, affiché dans les parties du Palais assignées aux exposants français, leur fera connaître les agents chargés par la Commission impériale de leur fournir les renseignements utiles et de les aider au besoin.

TITRE VI.

RÉEMBALLAGE ET RETOUR EN FRANCE DES PRODUITS EXPOSÉS.

Art. 53. — Dans les quinze jours qui suivront la clôture de l'Exposition, l'exposant ou son agent devra se présenter pour assister au réemballage ; en son absence la Commission impériale serait obligée d'y procéder d'office, en déclinant toute responsabilité au sujet des dommages qui pourraient être ultérieurement constatés.

Si, huit jours après leur emballage, les colis n'ont pas été retirés par l'exposant ou par son agent, et si aucune instruction contraire n'a été adressée au commissaire général, ces colis seront expédiés et consignés à la gare de première expédition, à l'adresse de l'exposant. Celui-ci, averti de l'accomplissement de cette mesure, aura à supporter les frais de magasinage auxquels pourrait donner lieu le séjour des produits à cette gare.

Art. 54. — La Commission impériale, dans le cas où les intéressés ne croiront pas devoir intervenir, se chargera de tous les rapports avec la douane française pour la rentrée en France des produits exposés.

Dans le cas où ces produits devraient rester en Angleterre, les exposants ou leurs agents auraient à remplir les formalités et à acquitter les droits imposés par la douane anglaise. (Règlement anglais, 104.)

Art. 55. — Le réemballage sera fait, autant que possible, dans les caisses ayant servi à l'expédition, ou dans des caisses en même nombre et marquées de la même manière, conformément au bulletin resté entre les mains de la douane française (art. 23 et 24).

TROISIÈME SECTION.

DISPOSITIONS SPÉCIALES AUX ŒUVRES D'ART.

TITRE VII.

Art. 56. — La période de l'art français, dont les œuvres seront admises à l'Exposition, sera fixée prochainement par la Commission impériale, lors de l'institution du Jury central d'admission, mentionné à l'article 59.

Art. 57. — Les Jurys d'admission mentionnés au titre II désigneront à la Commission impériale, dans une lettre spéciale, les œuvres les plus remarquables qui pourraient exister dans leurs localités. Ils feront connaître, avec le nom de l'artiste, la nature, le titre et les dimensions de l'œuvre, ainsi que le nom et l'adresse de la personne qui en est propriétaire.

Art. 58. — Les étrangers possesseurs d'œuvres remarquables d'artistes français proposeront directement à la Commission impériale les objets qu'ils voudront bien exposer dans la section française.

Art. 59. — La Commission impériale statuera directement, avec le concours d'un Jury central des Beaux-Arts, sur l'admission des œuvres qui lui seront proposées, tant par les Jurys d'admission que par les propriétaires étrangers.

C'est à ce Jury central que les artistes ou les possesseurs d'œuvres d'art, habitant le département de la Seine, adresseront leurs propositions.

Art. 60. — Les œuvres d'art seront prises par la Commission impériale à la résidence de l'artiste ou du propriétaire et leur retour s'effectuera également par les soins de la Commission.

L'installation, la surveillance et la réexpédition de ces œuvres seront confiées à un personnel spécial, envoyé de Paris à cet effet et exercé à ce genre de service.

Le déballage et le réemballage pourront même avoir lieu sous la surveillance du propriétaire ou de l'artiste.

Art. 61. — La Commission impériale se charge également de prendre dans les mêmes conditions chez les étrangers les objets qu'ils auront proposés et qui auront été admis.

ART. 62. — Dans tous les cas, tous les frais sans exception depuis le départ jusqu'au retour seront à la charge de la Commission impériale.

La Commission assurera contre l'incendie, à ses frais, au nom et pour le compte des exposants, les œuvres admises à l'Exposition universelle.

ART. 63. — Le nom du possesseur de chaque œuvre d'art figurera avec le nom de l'auteur sur le catalogue et dans les salles d'exposition.

N° 6.

TABLEAU DES QUARANTE CLASSES

ADOPTÉES PAR LE RÈGLEMENT ANGLAIS

POUR LE GROUPEMENT

DES PRODUITS INDUSTRIELS ET DES ŒUVRES D'ART

SECTION PREMIÈRE.

1. Produits des mines, des carrières et des usines métallurgiques.
2. Produits chimiques et pharmaceutiques.
3. Produits agricoles et alimentaires (de facile conservation).
4. Substances végétales et animales employées dans l'industrie.

SECTION II.

5. Matériel des chemins de fer.
6. Voitures des chemins ordinaires.
7. Machines et outils des manufactures.
8. Machines en général.
9. Machines et instruments d'agriculture.
10. Constructions civiles.
11. Armes et équipements militaires.
12. Matériel naval.
13. Instruments de précision.
14. Appareils et épreuves photographiques.
15. Ouvrages d'horlogerie.
16. Instruments de musique.
17. Instruments et appareils de chirurgie, d'hygiène et de médecine.

SECTION III.

18. Fils et tissus de coton.
19. Fils et tissus de lin et de chanvre.
20. Tissus de soie.
21. Fils et tissus de laine pure ou mélangée.
22. Tapis.
23. Spécimens de teinture et d'impression.
24. Tapisseries, dentelles et broderies.
25. Fourrures, poils et plumes.
26. Cuirs, peaux et objets de sellerie.
27. Objets d'habillement.
28. Papiers, œuvres d'impression et de reliure; ouvrages édités.

29. Méthodes et matériel de l'enseignement élémentaire.
30. Objets d'ameublement.
31. Quincaillerie, bronzes d'art et autres ouvrages de métaux communs.
32. Coutellerie et outils d'acier.
33. Ouvrages d'orfévrerie, de bijouterie et de joaillerie.
34. Objets de verrerie.
35. Objets de céramique.
36. Tabletterie et articles de voyage.

SECTION IV.

37. Dessins et gravures d'architecture.
38. Peintures, aquarelles et dessins.
39. Sculptures.
40. Gravures et lithographies.

N° 7.

JURY D'ADMISSION DE LA SEINE

INSTITUÉ PAR LA COMMISSION IMPÉRIALE

(Décision du 20 juin complétée le 10 juillet 1861)

Président du Jury : M. DROUYN DE LHUYS, membre de la Commission impériale.

PREMIÈRE SECTION.

Matières premières fournies par le règne minéral ou par les fabriques de produits chimiques.

MM. Élie de Beaumont, *Président.*
Balard, *Vice-Président.*
Boudault.
Cahours.
Callon.
Daubrée.
Delesse.
Deville (Henri Sainte-Claire).
Drouin (J.).
Fère (V.).
Guibourt.
Lan.
Ménier (Émile).
Mialhe.
Péligot.

MM. Petitgand.
Rivot.
Cottin, } *Secrétaires.*
Grandidier,

DEUXIÈME SECTION.

Matières premières fournies par l'agriculture.

MM. Kergorlay (le comte Hervé de), *Président.*
Boussingault, *Vice-Président.*
Arnaud-Jeanti (Louis).
Aubry-Lecomte.
Barral.
Dailly (Adolphe).
Darblay jeune.
Decaisne.
Dramard.

MM. Imhaus (G.).
Lanseigne aîné.
Moll (L.).
Porlier.
Prévost (Florent).
Salone.
Say (Constant).
Tisserand.
Cohen, } *Secrétaires.*
Monnier,

TROISIÈME SECTION.

Machines, Constructions.

MM. Combes, *Président.*
Mary, *Vice-Président.*
Alcan.
Aldrophe (A.).
Bertrand (le vicomte).
Beudant.
Béville (le général baron de).
Binder (Paul).
Cail.
Couche.
Dalloz (Paul).
Delaunay (Charles).
Denion du Pin (Jules).
Desouche.
Dupuit.
Durand (Amédée).
Durenne fils aîné.
Ehrler fils.
Farcot.
Favé (J.).
Flachat (Eugène).
Fourneyron.
Gastinne-Renette.
Gilbert aîné.
Gouin (Ernest).
Hennezel (de).
Leblanc.
Leturc.

MM. Lorieux.
Mangin.
Mangon (Hervé).
Pétiet (J.).
Talabot (Paulin).
Trélat (Émile).
Dubois (le vicomte), } *Secrétaires.*
Franqueville (de),

QUATRIÈME SECTION.

Instruments destinés aux sciences et aux arts.

MM. Mathieu, *Président.*
Cloquet (Jules), *Vice-Président.*
Becquerel (Edmond).
Blanchet fils.
Bouley (Henri).
Broca (Paul).
Demarquay.
Despretz.
Foucault (Léon).
Froment (Gustave).
Halévy (Fr.).
Larrey (le baron Hippolyte).
Marqfoy.
Moynier (Eugène).
Schaeffer.
Séguier (le baron).
Tardieu (Ambroise).
Thomas (Ambroise).
Wagner neveu.
Wolff (de la maison Pleyel, Wolff et Ce).
Taigny (Edmond), } *Secrétaires.*
Bodan (du),

CINQUIÈME SECTION.

Tissus de toutes sortes.

MM. Thibaut (Germain), *Président.*
Sieber (Henri), *Vice-Président.*

MM. Aubry (Félix).
Billiet (J.).
Bouffard.
Boutarel (Aimé).
Carlhian.
Cavaré (aîné).
Chenest (H.-Éd.).
Chocqueel (W.).
Cohin (aîné).
Davin (Frédéric).
Delhaye (Liévin).
Dreyfous (Frédéric).
Fournier (Émile).
Francillon.
Gaussen (Maxime).
Godard (Auguste).
Hébert fils (Frédéric).
Larsonnier (Gustave).
Legentil fils.
Louvet.
Lucy-Sédillot.
Mallet (Édouard).
Payen (Alphonse).
Persoz.
Tailbouis.
Talamon (Félix).
Vatin jeune.
Bartholony, } *Secrétaires.*
Meynard (de),

SIXIÈME SECTION.

Ouvrages en métaux ou autres matières minérales.

MM. Pelouze, *Président.*
Guiod (le général), *Vice-Président.*
Bapst.
Barbezat.
Diéterle (Jules).
Ducel.
Fossin.

MM. Frémy.
Goldsmith (Alfred).
Houel.
Maës.
Monnin-Japy.
Odiot.
Paillard (Victor).
Pelletier.
Picault.
Regnault.
Savart.
Thiébaut (V.).
Rouher (Gustave), } *Secrétaires.*
Legrand (Arthur),

SEPTIÈME SECTION.

Objets de vêtement, d'ameublement, de goût, de mode, etc.

MM. Butenval (le baron de), *Président.*
Wolowski, *Vice-Président.*
Alexandre.
Allain-Moulard.
Aucoc aîné.
Barreswill.
Claye (Jules).
Délicourt (Étienne).
Doyon.
Du Sommerard.
Duvelleroy.
Fauler.
Fauvelle-Délebarre.
Fourdinois.
Godillot (Alexis).
Gratiot (Amédée).
Hachette.
Huber.
Laboulaye (Charles).
Lambin.
Latour.
Laurençot.

MM. Lémann.
Lemoine (André).
Masson (Victor).
Petit (Charles).
Poirier.
Rossigneux (Charles).
Schloss (Simon).
Trélon.
Turgan.
Williamson.
Le Roy,
Vaufreland (de), } *Secrétaires.*

HUITIÈME SECTION.

Ouvrages et Matériel destinés à l'éducation.

MM. Giraud (C.), *Président.*
Denière fils, *Vice-Président.*
Audley.
Barbier.
De Larozerie.
Dufau (A.).
Garnier (Joseph).
Marguerin.
Marie.
Mellinet (le général).
Michel (C.-L.).
Monjean.
Rapet.

MM. Rendu (Eugène).
Robert (Charles).
Sarazin.
Valade-Gabel père.
Vallée.
Verdeil.
Walckenaer,
Mackau (le baron de), } *Secrétaires.*

NEUVIÈME SECTION.

Appareils photographiques et photographie.

MM. Bayle-Mouillard, *Président.*
Delessert (Benjamin), *Vice-Président.*
Aguado (le comte Olympe).
Bayard.
Bertsch.
Courmont.
Davanne.
Delessert (Édouard).
Duboscq.
Girard (Aimé).
Hulot.
Mailand.
Niepce de Saint-Victor.
Robert.
Hély d'Oissel,
Villeneuve (de), } *Secrétaires.*

N° 8.

JURYS D'ADMISSION DES DÉPARTEMENTS

INSTITUÉS PAR MM. LES PRÉFETS

DU 15 JUIN AU 20 AOUT 1861.

ARRONDISSEMENTS [1].	PRÉSIDENTS.	SECRÉTAIRES.
AIN.		
Bourg.	Bouvier-Bonet.	Picollet.
Belley.	Cyvoct.	Mugnier.
Gex.	Balleidier.	Romand.
Nantua.	Douglas (comte).	Niel.
Trévoux.	Margerand.	Murard.
AISNE.		
Laon.	Geoffroy de Villeneuve.	Fleury.
Saint-Quentin.	Picard (Charles).	Gomart.
Vervins.	Duchesne.	Papillon.
ALLIER.		
Moulins et Gannat.	Veauce (baron de).	L'Estoille (de)
Lapalisse.	Meilheurat.	Blanchard.
Montluçon.	Duchet.	Montaignac (de).
ALPES (BASSES-).		
Digne.	Clappier.	Arnoux.
Barcelonnette.	Imbert.	Maurin.

1. Quand, pour un département, la première colonne de ce tableau ne renferme que le nom du chef-lieu, la circonscription du jury s'étend à tout ce département.

ARRONDISSEMENTS.	PRÉSIDENTS.	SECRÉTAIRES.
CASTELLANE.	Tartanson.	Demandols.
FORCALQUIER.	Gandin (de).	Depieds.
SISTERON.	Barlet (de).	Bontoux.

ALPES (HAUTES-).

GAP.	Houllier.	Goulain.

ALPES-MARITIMES.

NICE.	Castelvecchio (comte de).	Girard.
GRASSE.	Méro.	Bérenger-Aubunel.
PUGET-THÉNIERS.	Raybaud-Papon.	Brusco.

ARDÈCHE.

PRIVAS.	Chalamon.	Dumas.
LARGENTIÈRE.	Valladier.	Chabalier.
TOURNON.	Giraud.	Blachier.

ARDENNES.

MÉZIÈRES.	Lechanteur.	Colle.
RETHEL.	Pauffin.	Vaucher-Massiaux.
ROCROI.	Neveux.	Morin.
SEDAN.	Philippoteaux.	Lamotte.
VOUZIERS.	Landres (baron de).	Boullenois (de).

ARIÉGE.

FOIX.	Saint-André.	Becq.
PAMIERS.	Thoit.	Durrieu (Adrien).
SAINT-GIRONS.	Roudeille.	Trinqué (Hippolyte).

AUBE.

TROYES.	Ferrand-Lamotte.	Dufour-Bouquot.

AUDE.

CARCASSONNE.	Lignères.	Bère.

ARRONDISSEMENTS.	PRÉSIDENTS.	SECRÉTAIRES.

AVEYRON.

Rodez.	Monseignat (Hippolyte de).	Romain.
Espalion.	Affre.	Boyer.
Millau.	Villa.	Valette.
Saint-Affrique.	Cabanous (de).	Loriais (de la).
Villefranche.	Gralhe.	Duportal.

BOUCHES-DU-RHONE.

Marseille.	Lucy (de).	Berteaut.
Aix.	Bec (de).	Barthélemy.
Arles.	Lalmand.	Bizalion fils.

CALVADOS.

Caen.	Bertrand.	Merière.
Bayeux.	La Boire (de).	Gardin de Villers (Georges).
Falaise.	Le Guay.	Brébisson (de).
Lisieux.	Fournet.	Gillotin.
Pont-l'Évêque.	La Blotterie (de).	Arnoux.
Vire.	Larturière (de).	Vimont aîné.

CANTAL.

Aurillac et Mauriac.	Parieu (de).	Miquel.
Saint-Flour et Murat.	Creuzet.	Delotz.

CHARENTE.

Angoulême.	Duvivier.	Hérard (Jules).

CHARENTE-INFÉRIEURE.

La Rochelle.	Michel.	Basset.
Rochefort.	Roy-Bry.	Auriol.
Saintes.	Lafferière.	Niox.

CHER.

Bourges.	Guillaumin.	Gallicher.

ARRONDISSEMENTS.	PRÉSIDENTS.	SECRÉTAIRES.
	CORRÈZE.	
Tulle.	Duchamp.	Lacombe.
	CORSE.	
Ajaccio.	Braccini.	Carlotti.
Bastia.	Carbuccia.	Benedetti.
Calvi.	Castelli (de).	Leca.
Corte.	Gaffory.	Tedeschi.
Sartene.	Casanova.	Pietri.
	COTE-D'OR.	
Dijon.	Thénard (baron).	Peschart d'Ambly.
	COTES-DU-NORD.	
Saint-Brieuc.	Le Gué.	Dussault.
	CREUSE.	
Guéret, Bourganeuf et Boussac.	Cressant.	Delille.
Aubusson.	Sallandrouze de Lamornaix.	Meaume (Charles).
	DORDOGNE.	
Périgueux.	Nerville (de).	Fontaine.
	DOUBS.	
Besançon.	Bretillot.	Bial.
	DROME.	
Valence.	Monnier de la Sizeranne.	Chenevier.

ARRONDISSEMENTS.	PRÉSIDENTS.	SECRÉTAIRES.
EURE.		
Évreux.	Méry.	Bourguignon.
Bernay.	Forval (de).	Eprémesnil (d').
Les Andelys.	Lagrange (comte de).	Degrand.
Louviers.	Dibon (Paul).	Petit (Guillaume).
Pont-Audemer.	Lefebvre-Duruflé.	Rougeron.
EURE-ET-LOIR.		
Chartres.	Boisvillette (de).	Foucaud (comte de).
FINISTÈRE.		
Quimper.	Le Guay.	Rabot (Ch.).
GARD.		
Nîmes.	Goiraud de Labaume.	Deloche.
Alais.	Meugy.	Fabre (César).
Le Vigan.	Ginestoux (marquis de).	Baumier (Louis).
Uzès.	Chabanon (Jean).	Boudet (François).
GARONNE (HAUTE-).		
Toulouse.	Brassinne.	Noulet.
GERS.		
Auch.	Aignan (Henri d').	Phiquepal.
GIRONDE.		
Bordeaux.	Arman.	Léon (Alexandre).
HÉRAULT.		
Montpellier.	Pagesy.	Bazille (Gaston).
Béziers.	Coste-Floret.	Martin (Gabriel).
Lodève.	André (Jules).	Martel (Paulin).
Saint-Pons.	Buisson (Xavier).	Seignourel aîné.

ARRONDISSEMENTS.	PRÉSIDENTS.	SECRÉTAIRES.
ILLE-ET-VILAINE.		
Rennes.	Le Tarouilly.	Marteville.
Fougères.	Debordes (baron).	Paintandre.
Montfort.	Courthille (vicomte de).	Guicheteau.
Redon.	Thélohan.	Paillard.
Saint-Malo.	Rouxin (Charles).	Duolmard.
Vitré.	Pouteau.	Cheval.
INDRE.		
Châteauroux.	Thayer (Amédée).	Bouault.
La Châtre.	Delavau.	Baucheron.
Le Blanc.	David.	Dufour.
Issoudun.	Daussigny.	Guillard.
INDRE-ET-LOIRE.		
Tours.	Sans.	Luzarche.
Tours.	Le maire d'Amboise.	Tarrade (de).
Tours.	Le maire de Château-Renault.	Brisset (Donatien).
Chinon.	Le sous-préfet.	Daviau.
Loches.	Le sous-préfet.	Collet.
ISÈRE.		
Grenoble.	Réal (Félix).	Riondel fils.
Saint-Marcellin.	Duvernay.	Charbonnier.
La Tour-du-Pin.	Rivoire de la Bâtie.	Lœber.
Vienne.	Viguier.	Crapon (Denis).
JURA.		
Lons-le-Saulnier.	Sirodot.	Ruty.
Dôle.	Humbert.	Vautherin.
Poligny.	Jobez (Alphonse).	Landry.
Saint-Claude.	Jeantet.	Regad.
Saint-Claude.	Lamy (Aimé).	Lamy-Joz fils aîné.

ARRONDISSEMENTS.	PRÉSIDENTS.	SECRÉTAIRES.

LANDES.

Mont-de-Marsan.	Marrast (Adolphe).	Dive.
Dax.	Corta.	Darqué-Dima.
Saint-Sever.	Castandet.	Dubedout.

LOIR-ET-CHER.

Blois.	Riffault (Eugène).	La Morandière (de).

LOIRE.

Saint-Étienne.	Briant.	Larcher (Auguste).

LOIRE (HAUTE-)

Le Puy.	Préat.	Aymard.

LOIRE-INFÉRIEURE.

Nantes.	Braheix.	Robierre.

LOIRET.

Orléans.	Daudier.	Sainjon.

LOT.

Cahors.	Ceviole.	Billard
Figeac.	Guary.	Bannerot.
Gourdon.	Corneilhan.	Darnis.

LOT-ET-GARONNE.

Agen.	Cressonnière (de).	Salse.
Marmande.	Boisvert.	Baumgartner.
Nérac.	Le sous-préfet.	Lefranc de Pompignan.
Villeneuve.	Lafon-Courborieu.	Baton.

ARRONDISSEMENTS.	PRÉSIDENTS.	SECRÉTAIRES.

LOZÈRE.

MENDE.	Delapierre.	Bonnefous.
FLORAC.	Veigalier.	Salanson (F.).
MARVEJOLS.	Saint-Estienne Cavaignac.	Serbource.

MAINE-ET-LOIRE.

ANGERS, BAUGÉ ET SEGRÉ.	Lainé-Laroche.	Brossard de Corbigny.
CHOLET.	Loyer père.	Baron.
SAUMUR.	Louvet (Charles).	Lecoy.

MANCHE.

SAINT-LÔ.	Boursier.	Élie.
AVRANCHES.	Hervé de Saint-Germain.	Lehéricher.
CHERBOURG.	Deslandes.	Geuffroy.
COUTANCES.	Brohyer de Littinière.	Blondel (Charles).
MORTAIN.	Raulin.	Bréhier (Hippolyte).
VALOGNES.	Gallemand.	Goubeaux.

MARNE.

CHÂLONS, ÉPERNAY, SAINTE-MENEHOULD ET VITRY.	Perrier (Eugène).	Lamairesse (Jules).
REIMS.	Lecointre.	Maille-Leblanc.

MARNE (HAUTE).

CHAUMONT.	Mion (Jules).	Debette.

MAYENNE.

LAVAL.	Le Clerc d'Osmonville.	Lefizélier (Jules).

MEURTHE.

NANCY.	Buquet (baron).	Carcy (de).

MEUSE.

BAR-LE-DUC.	Henri-Gillet.	Bompard (Henry).

ARRONDISSEMENTS.	PRÉSIDENTS.	SECRÉTAIRES.

MORBIHAN.

Vannes.	Gaillard.	Fouquet.
Lorient.	Le Mélorel de la Haichois.	Dufilhol (Armand).
Napoléonville.	Brayer.	La Chenclière (de).
Ploërmel.	Préaudeau (de).	Cohen.

MOSELLE.

Metz.	Didion.	Bouchotte (Émilien).

NIÈVRE.

Nevers.	Frébault.	Bornet.

NORD.

Lille.	Kuhlmann.	Lamy et Corenwinder.
Avesnes.	Godard-Desmarest.	Tordeux (Émile).
Cambrai.	Petit-Courtin.	Wallerand.
Douai.	Choque.	Vasse.
Dunkerque.	Clebsattel (de).	Vandercolme.
Hazebrouck.	Duquenne.	Deberdt (César).
Valenciennes.	Lefebvre (Émile).	Quillacq.

OISE.

Beauvais.	Corberon (baron de).	Moisand.
Clermont.	Plancy (vicomte de).	Rottée.
Compiègne.	Tocqueville (vte de).	Vol de Conantrey.
Senlis.	Lemaire.	Mehaye.

ORNE.

Alençon.	Leguay (baron).	Avoust (comte d').
Argentan.	Lautour.	Caix (de).
Argentan.	Oriot.	Joselle.
Domfront.	Schnetz.	Toussaint.
Domfront.	Engerrand.	Roussel-Pilatrie.
Mortagne.	Chasot (de).	Ragaine.
Mortagne.	Hurel-Masson.	Primois-Baraguey.

ARRONDISSEMENTS.	PRÉSIDENTS.	SECRÉTAIRES.

PAS-DE-CALAIS.

ARRAS.	Havrincourt (mis d').	Parenty.
BÉTHUNE.	Delisse-Engrand.	Sénéchal (Usmar).
BOULOGNE.	Adam.	Morand.
MONTREUIL.	Delhomel.	Hacot (Alfred).
SAINT-OMER.	Quenson.	Laplane (de).
SAINT-POL.	Fourment (Auguste de).	Danvin.

PUY-DE-DOME.

CLERMONT.	Lecoq (Henri).	Jaloustre.

PYRÉNÉES (BASSES-).

PAU ET ORTHEZ.	O'Quin.	Sers.
BAYONNE.	Lebeuf (Ferdinand).	Labrouche (Félix).
OLORON ET MAULÉON.	Aries.	Bouderon.

PYRÉNÉES (HAUTES).

TARBES ET ARGELÈS.	Marx.	Peslin.
BAGNÈRES.	Uzer (d')	Vaussenat.

PYRÉNÉES-ORIENTALES.

PERPIGNAN.	Jouy d'Arnaud.	Companyo.
CÉRET.	Vilar-Soubirane.	Auzelil.
PRADES.	Bouis.	Marie (Auguste).

RHIN (BAS-).

STRASBOURG.	Coumes.	Spindler.

RHIN (HAUT-).

COLMAR.	Kiener (André).	Jung.
BELFORT.	Lang.	Saglio.
MULHOUSE.	Kœchlin-Schlumberger.	Penot.

RHONE.

LYON.	Brosset aîné.	Tisserand.

ARRONDISSEMENTS.	PRÉSIDENTS.	SECRÉTAIRES.

SAONE (HAUTE-).

VESOUL.	Dey.	Longchamp.
GRAY.	Revon.	Perron.
LURE.	Ricot.	Mathey.

SAONE-ET-LOIRE.

MÂCON ET CHAROLLES.	Fournier.	Reboul.
CHÂLON-SUR-SAÔNE.	Guichard-Potheret.	Pigeon.

SARTHE.

LE MANS.	Surmont.	Villiers de l'Isle-Adam (de).

SAVOIE.

CHAMBÉRY.	Chapperon (Timoléon).	Bonjean.
ALBERTVILLE.	Savoye.	Jacquemond (Bernard).
SAINT-JEAN-DE-MAURIENNE.	Richard.	Mottard.
MOUTIERS.	Carquet.	Janoli.

SAVOIE (HAUTE-).

ANNECY.	Lachenal.	Ruphy.
BONNEVILLE.	Chambost (cte Hippol. de).	Dumont (François).
SAINT-JULIEN.	Bastian (François).	Majonnenc (Napoléon).
THONON.	Dupas (François).	Foras (Amédée de).

SEINE-INFÉRIEURE.

ROUEN.	Barbet (Henri).	Léruc (de).

SEINE-ET-MARNE.

MELUN.	Dajot.	Asbonne (d').

SEINE-ET-OISE.

VERSAILLES.	Darblay jeune.	Moser.

ARRONDISSEMENTS.	PRÉSIDENTS.	SECRÉTAIRES.

SÈVRES (DEUX-).

NIORT.	Beaulieu.	Meschinet (docteur de).

SOMME.

AMIENS.	Péru-Lorel.	Livet (Ch.).
ABBEVILLE.	Lefebvre de Villers.	Lemaître-Riquier.
DOULLENS.	Douville de Fransu.	Renard.
MONTDIDIER.	Beauvillé (de).	Devienne.
PÉRONNE.	Petit.	Foucancourt (baron de).

TARN.

ALBY, GAILLAC ET LAVAUR.	Gisclard.	Gorsse (Raymond).
CASTRES.	Combes (Frédéric).	Guibal (Armand).

TARN-ET-GARONNE.

MONTAUBAN.	Houssaye.	Bergis (Léonce).

VAR.

DRAGUIGNAN.	Caussemille-Amic.	Guérin.
BRIGNOLES.	Jaubert (Clair).	Roux.
TOULON.	Pons Peyruc.	Turrel.

VAUCLUSE.

AVIGNON.	Verdet.	Fabre jeune.

VENDÉE.

NAPOLÉON.	Puyberneau (de).	Pervinquière.

VIENNE.

POITIERS.	Férand.	David de Thiais.
CHÂTELLERAULT.	Lainsecq (de).	La Massardière (Albert de).
CIVRAY.	Serph.	Larclause (de).
LOUDUN.	Nosereau (Nestor).	Poirier (Abel).
MONTMORILLON.	Normand.	Butaud (Jules).

ARRONDISSEMENTS.	PRÉSIDENTS.	SECRÉTAIRES.

VIENNE (HAUTE-).

LIMOGES.	Alluaud aîné.	Pétiniaud-Dubos et Petit (Léon).

VOSGES.

ÉPINAL.	Maud'heux.	Laurent.
MIRECOURT et NEUFCHÂTEAU.	Bastien-Aubry.	Aubry-Deleau.
REMIREMONT.	Pruines (de).	Flageollet (Gustave).
SAINT-DIÉ.	Géliot.	Ferry (Hercule).

YONNE.

AUXERRE.	Martineau des Chesnez (b^{on}).	Pinard.
AVALLON.	Cordier.	Guillier (Charles).
JOIGNY.	Précy.	Chezjean.
SENS.	Cornisset (Auguste).	Serbonnes (de).
TONNERRE.	Rétif.	Hamelin.

N° 9.

JURY CENTRAL POUR L'ADMISSION DES OEUVRES D'ART

CONSTITUÉ D'APRÈS

LA DÉCISION DE LA COMMISSION IMPÉRIALE

En date du 20 août 1861.

Son Exc. M. le comte de Morny, *Président*.
MM. le comte de Nieuwerkerke, *Vice-Président*.
 Courmont.
 Saux (de).
 Gisors (de).
 Robert-Fleury.
 Petitot.
 Martinet (Achille).

MM. Marcille.
 Cottier.
 Martinet (Louis).
 Gérôme.
 Dauzats.
 Cavelier.
 Barye.
 Moreau (Adolphe), } *Secrétaires*.
 Rolle,

N° 10.

SECTION FRANÇAISE

DU

JURY INTERNATIONAL DES RÉCOMPENSES

NOMMÉE PAR LA COMMISSION IMPÉRIALE

(Décision du 22 mars 1862.)

MEMBRES TITULAIRES.

MM.
Chevalier (Michel), Président [1].
Alcan.
Arlès Dufour [2].
Aubry.
Badin.
Balard [3].
Barral.
Bella.
Bommart.
Boussingault [4].
Buffet.
Callon.
Cavaré.
Clapeyron.
Cloquet.
Combes.
Daubrée.

MM.
Delesse.
Dollfus.
Du Sommerard.
Fauler.
Flachat.
Flandin.
Fossin.
Frémy.
Gaussen.
Gervais (de Caen).
Goldenberg.
Gros (baron.) [5].
Guiod.
Hennezel (de).
Henry-Gillet.
Laboulaye.
Larsonnier.
Laugier.

MM.
Leblanc.
Lissajous.
Longpérier.
Mangon (Hervé).
Masson (Victor).
Mathieu.
Mérimée.
Moisez.
Moll.
Monny de Mornay (de).
Morin [6].
Nélaton.
Paris.
Payen (Alphonse).
Payen.
Péligot.
Pelouze [7].
Perdonnet.

1. Élu par les jurés et nommé en outre vice-président du Jury international et président de la classe 8 de ce même Jury.
2. Nommé président de la classe 20 du Jury international.
3. Nommé président de la classe 2 du Jury international.
4. Nommé président de la classe 3 du Jury international.
5. Nommé président de la classe 14 du Jury international.
6. Nommé président de la classe 6 du Jury international.
7. Nommé président de la classe 34 du jury international.

MM.
Persoz.
Petit (Guillaume).
Regnault.
Robert (Charles).

MM.
Rondot.
Sainte-Claire-Deville.
Say (Léon).
Séguier (baron).

MM.
Trélat (Émile).
Treuille de Beaulieu.
Wolowski.
Würtz.

MEMBRES SUPPLÉANTS.

Aldrophe.
Aucoc.
Barreswill.
Baude (baron).
Becquerel (Edmond).
Bontemps.
Boutarel.
Bréguet.
Briant.
Carcenac.
Carlhian.
Charrière père.
Choquart.
Christofle.
Couche.
Dalloz.
Davin.
Debette.
Decaux.
Delessert (Benjamin).
Demarquay.
Dubocq.

Dufau.
Dumas (E.).
Durand (Amédée).
Duval (J.)
Farcot fils.
Florent-Prévost.
Franqueville (de).
Garnier.
Georges.
Gérin.
Girard.
Girodon aîné.
Heuzé.
Lan.
Latour.
Laussedat.
Lavollée.
Lehon (Léopold).
Lemann.
Luuyt.
Mallet (Édouard).
Mangin.

Ménier.
Mille.
Milly (de).
Molet jeune.
Paillard.
Petitgand.
Porlier.
Rapet.
Rossigneux.
Salvetat.
Tailbouis.
Tardieu.
Tisserant.
Tresca.
Trousseau fils.
Turgan.
Villeminot-Huard.
Vivier.
Vuillaume.
Warnier.
Wolff.

N° 11.

DÉCRET

PORTANT NOMINATION DU COMMISSAIRE GÉNÉRAL

DE L'EMPIRE FRANÇAIS A LONDRES.

NAPOLÉON,

Par la grâce de Dieu et la volonté nationale, Empereur des Français, à tous présents et à venir, salut :

Vu nos décrets des 14 et 18 mai 1861, instituant la Commission française de l'Exposition universelle de 1862 ;

Sur le rapport de notre bien-aimé cousin le prince Napoléon, président de la Commission impériale,

Avons décrété et décrétons ce qui suit :

ART. 1er. — M. Le Play, conseiller d'État, membre et secrétaire général de la Commission impériale, est nommé commissaire général de l'empire français près l'Exposition universelle de 1862, à Londres.

ART. 2. — Notre Ministre de l'agriculture, du commerce et des travaux publics est chargé de l'exécution du présent décret.

Fait au palais des Tuileries, le 19 mars 1862.

NAPOLÉON.

Par l'Empereur :

Le ministre de l'agriculture, du commerce et des travaux publics,

E. ROUHER.

N° 12.

LISTE DES PROMOTIONS ET NOMINATIONS

DANS

L'ORDRE IMPÉRIAL DE LA LÉGION D'HONNEUR

FAITES A LA SUITE DE L'EXPOSITION DE 1862.

EXPOSANTS

PROMUS OU NOMMÉS PAR DÉCRET DU 24 JANVIER 1863.

Au grade d'Officier :

MM. Bourdaloue (Paul-Adrien).
Cail (J.-F.).
Chanoine (Jacques-Henri).
Christofle (C.).
Dickson.
Fourdinois père (H.).
Gouin (Ernest).
Grohé (G.).

MM. Herz (Henri).
Javal (Léopold).
Maës.
Mathieu (Claude-Ferdinand).
Roman père.
Schattenmann.
Seydoux (Auguste).

Au grade de Chevalier :

MM. Armet de Lisle (J.).
Barbezat.
Bary-Mérian (de).
Barrès (V.).
Baudouin (F.).
Bayard.
Berger (Pierre).
Blanchet aîné.
Blanzy.
Boigeol-Japy.
Bouchotte (Émile).
Braquenié (Alexandre).
Caquet-Vauzelles (Victor).
Carré.
Casse fils.
Charrière fils (J.-J.).
Chémery.
Chocqueel.
Cizancourt (de).
Cordonnier (Louis).
Cormouls (Ferdinand).
Cubain (R.).
Cumming (J.).
Davin (Frédéric).
Delafontaine (A.-M.).
Derriey.
Desfossé (Jules).
Devisme (L.-F.).
Dezobry.
Dognin (Camille).
Dreyfus.
Duboscq.
Duché (Jean-Baptiste).
Durand (François).
Durenne (A.).
Engelhardt (F.).
Fanien père.
Fannière (F.).
Fey.
Fievet (Constant).

MM. Fontaine.
Fournier-Aubry.
Froment.
Gantillon (Denis).
Gaupillat (André).
Gélis (A.).
Gérentet (Claudius).
Gévelot (Jules).
Giffard.
Gosse (Auguste-François).
Guerre-Crossart père.
Hébert fils (Émile-Frédéric).
Hennecart.
Huguenin (Louis).
Imbert.
Kopp (Émile).
Lagache (Julien).
Laurent (Auguste).
Legrix.
Lequien père.
Lerolle.
Luër (G.-A.).
Martin (Émile).
Mathieu (L.-J.).
Merle (Henri).
Million (Jean-Pierre).
Montessuy.
Morin (Paul).
Motte-Bossut.
Mourceau (Charles).
Müller.
Normand.
Patoux (Adolphe).
Peltereau (Placide).
Picault (Gustave-François).
Pihan père.
Poitevin (A.).
Pougnet (Maximilien).
Prévost (Florent).
Renard (Francisque).

MM. Robert Faure (Charles).
Rouquès (A.).
Roux (Charles).
Sebille (Charles).
Servant (Alexandre).
Steiner (Charles).

MM. Taurines (J.-M.-H.-A.).
Thiébaut (Victor).
Vauquelin (Félix).
Villeminot-Huard.
Vissière.
Wolff (Auguste).

MEMBRES DE LA SECTION FRANÇAISE DU JURY INTERNATIONAL

PROMUS OU NOMMÉS PAR DÉCRETS DU 24 JANVIER 1863

Au grade de Commandeur :

M. Balard.

M. Nélaton.

Au grade d'Officier :

MM. Barral.
Bella.

MM. Demarquay.
Würtz.

Au grade de Chevalier :

MM. Baude (baron).
Cavaré.
Decaux (Charles).
Duval (Jules).
Laboulaye (Charles).

MM. Larsonnier (Gustave).
Luuyt.
Masson (Victor).
Tailbouis (Eugène).

MEMBRES DE L'ADMINISTRATION DE LA COMMISSION IMPÉRIALE

PROMUS OU NOMMÉS PAR DÉCRETS DU 24 JANVIER ET DU 29 AOUT 1863

Au grade d'Officier :

M. Du Sommerard.

Au grade de Chevalier :

MM. Aldrophe.
Donnat (Léon).
Franqueville (Ch. de).

MM. Lecorché.
Legrand (Arthur).
Roguès.

N° 13.

RAPPORT A SA MAJESTÉ L'EMPEREUR

PAR S. A. I. M^{gr} LE PRINCE NAPOLÉON

AU NOM DE LA COMMISSION IMPÉRIALE.

Sire,

Je viens, au nom de la Commission impériale chargée de l'organisation de la section française à l'Exposition universelle de Londres, rendre compte à Votre Majesté des résultats financiers de nos opérations.

Votre Majesté sera satisfaite d'apprendre que nos dépenses sont restées de beaucoup au-dessous des crédits votés.

Pour établir son budget, la Commission impériale avait pris pour base la dépense de 634,000 francs, faite en 1851, pour l'installation à Londres de 1,700 exposants, pour le transport de 750 tonnes de colis et pour la rétribution de 30 jurés. Elle avait prévu qu'on pourrait avoir à installer 3,000 exposants, à rétribuer 36 jurés, et à transporter 2,000 tonnes : ce qui aurait entraîné une dépense proportionnelle d'environ 1,400,000 francs. Espérant pouvoir introduire de notables économies, elle s'était bornée à demander 1,200,000 francs, votés par le Corps législatif le 2 juillet 1861.

Nos prévisions ont été dépassées par suite des efforts qu'ont faits nos artistes et nos industriels; le nombre des exposants a atteint 5,779; le poids des colis s'est élevé à 2,219 tonnes, et la Commission anglaise a porté à 65 le nombre des jurés. La Commission impériale n'a reculé devant aucune dépense pouvant concourir à la splendeur de l'Exposition; elle a fait frapper, avec le nom du destinataire en relief, 800 médailles d'or, d'argent et de bronze, qu'elle a offertes à ses collaborateurs; elle n'a rien épargné pour remplir le devoir imposé à chaque nation dans ces concours internationaux, et, pour la première fois, grâce au dévouement de ses agents et au zèle des principaux exposants, une exposition française a été prête au jour fixé.

Nous sommes parvenus à compenser ces causes d'augmentation de dépenses par l'ordre sévère établi dans les détails des services et par le soin que nous avons eu de n'employer, à chaque phase de nos opérations successives, que le personnel strictement nécessaire. Les frais ont d'ailleurs été allégés par beaucoup d'exposants qui ont généreusement concouru, au moyen de leurs produits, à la décoration du palais de Kensington et de l'hôtel de la Commission impériale à Londres.

Si les dépenses de l'Exposition de 1862 avaient dépassé celles de 1851 en pro-

portion du nombre des exposants et du poids des produits, elles auraient atteint environ 2 millions de francs. D'après le compte définitif que je viens d'arrêter, elles s'élèvent à 975,000 francs.

Cette somme se décompose ainsi qu'il suit :

Dépenses liquidées.	951,125 francs.
Dépenses à liquider évaluées à. . . .	23,875 —
Total.	975,000 francs.

J'informe M. le Ministre de l'agriculture, du commerce et des travaux publics, et M. le Ministre des finances, que l'État peut disposer de la somme de 225,000 francs, formant le reliquat du crédit alloué à la Commission impériale.

Veuillez agréer, Sire, l'hommage du profond et respectueux attachement avec lequel je suis,

De Votre Majesté

Le très-dévoué cousin,

Le Prince,

Président de la Commission impériale,

Napoléon (Jérôme).

Paris, le 27 octobre 1863.

FIN DES DOCUMENTS OFFICIELS.

LISTE ALPHABÉTIQUE

DES

EXPOSANTS RÉCOMPENSÉS

DANS LA SECTION FRANÇAISE.

LISTE ALPHABÉTIQUE

DES

EXPOSANTS RÉCOMPENSÉS

MÉDAILLES.

Abraham Kanoui, à Oran. — Kermès. — 3623.

Abram (L'abbé), à Misserghin (province d'Oran). — Céréales et plantes légumineuses. — 3607.

Achard (A.), à Paris. — Appareils électro-magnétiques. — 1023.

Afrique (Société l'Union agricole d'), à Saint-Denis-du-Sig (province d'Oran). — Céréales, tabac, bois. — 3607, 3615, 3619.

Agnellet (Les frères), à Paris. — Fournitures pour modes. — 2509.

Aguado (Comte O.), à Paris. — Épreuves photographiques obtenues par agrandissement. — 1541.

Aguado (Vicomte) (Gironde). — Vins. — 669.

Aguado (Vicomte O.), à Paris. — Épreuves photographiques obtenues par agrandissement. — 1542.

Ahmed-Bel-Kadi, à Batna (province de Constantine). — Poil de chameau. — 3617.

Ahmed-Chaouch, à Tébessa (province de Constantine). — Miel. — 3612.

Ahrens (H.), à Paris. — Ouvrages de marqueterie de bois. — 2861.

Aix (Comice agricole de l'arrondissement d') (Bouches-du-Rhône). — Froment. — 804.

Ajaccio (Jury d') (Corse). — Huiles, fruits, tabacs. — 817.

Alauzet (P.), à Paris. — Presse mécanique. — 1177.

Albaret et Cie, à Liancourt (Oise). — Machines agricoles. — 1207.

Alby et Rivière, à Constantine. — Cuirs et peaux. — 3631.

Aldebert (L.), à Millau (Aveyron). — Peaux de veau. — 2418.

Aldebert (A.) fils et frères; Aldebert (L.); Carrière (P.) frères et Dupont; Corneillan frères, à Millau (Aveyron). — Peaux de veau. — 2421, 2418, 2419, 2420.

Alexandre, à Paris. — Gants de peau. — 2553.

Alexandre (P.-F.-V.), à Paris. — Éventails. — 2434.

Alexandre père et fils, à Paris. — Orgues. — 1650.

Alger (Province d'). — Produits minéraux. — 3602.

Alger (Service des forêts de la province d'). — Bois. — 3619.

Algérie (Exposition collective de l'). — Soie grége, laines et tissus d'Algérie, tapis indigènes. — 3618, 3629, 3630.

Algérie (Gouvernement d'), à Alger. — Bijouterie d'argent. — 3638.

Algoud frères, à Lyon (Rhône). — Taffetas noirs. — 1885.

Allain-Moulard (L.-A.-F.), à Paris. — Ouvrages faits au crochet, objets de maroquinerie. — 2523.

Allard fils et Cie, à Sarlat (Dordogne). — Meules de moulins. — 59.

Alophe (M.), à Paris. — Épreuves photographiques. — 1462.

Alphand, Darcel et Daviould, à Paris. — Album des travaux du bois de Boulogne et du bois de Vincennes. — 1251.

Amic (L.) et Cie, à Toulon (Var). — Cuir tanné et lissé. — 2376.

Andelle (G.), à Épinac (Saône-et-Loire). — Bouteilles et bonbonnes. — 3295.

Andriveau-Goujon (E.), à Paris. — Cartes géographiques. — 2741.

Angers (Société industrielle et d'agriculture d') (Maine-et-Loire). — Vins. — 589.

Annonay (Exposition collective de la ville d') (Ardèche). — Peaux mégissées. — 2374.

Apiculture (Exposants d'appareils et de produits d'). — Miels. — 660.

Appel (F.-A.), à Paris. — Étiquettes. — 2639.

Arbel (L.), Deflassieux frères et Peillon, à Rive-de-Gier (Loire). — Roues de locomotives. — 1034.

Ardisson et Varaldi, à Cannes (Alpes-Maritimes). — Parfumerie. — 225.

Armagnac (Association des propriétaires de l') (Charente). — Eaux-de-vie. — 651.

Armand-Calliat, à Lyon (Rhône). — Orfévrerie religieuse. — 3238.

Armengaud (J.-E.) aîné, à Paris. — Atlas de mécaniques. — 2705.

Armengaud, à Paris. — Cours de dessin industriel. — 2793.

Armet de Lisle (J.), à Nogent-sur-Marne (Seine). — Bleu d'outremer, sulfate de quinine. — 196.

Arnaud aîné et Cie, à Voiron (Isère). — Vins et liqueurs. — 746.

Arnaud-Gaidan (J.) et Cie, à Nîmes (Gard). — Tapis veloutés. — 2195.

Arnavon (H.), à Marseille (Bouches-du-Rhône). — Savons. — 960.

Arreckx-Collette (Mme veuve), à Tourcoing (Nord). — Fils de laine. — 2048.

Asile-école Fénelon, à Vaujours (Seine-et-Oise). — Travaux d'élèves. — 2857.

Aubagne (Comice agricole d') (Bouches-du-Rhône). — Huiles. — 805.

Aubergier, à Clermont (Puy-de-Dôme). — Opium indigène. — 423.

Aubert (F.), à Aix (Bouches-du-Rhône). — Froment. — 808.

Aubert (A.) et Gérard, à Paris. — Objets de caoutchouc. — 959.

Aubin et Baron, à Paris; Deshaies-Labiche, à Paris; Morel (E.), à Essonne (Seine-et-Oise); Rabourdin,

Chasles et Lefebvre, à l'Épine (Seine-et-Oise). — Farines. — 376.

Aubry-Febvrel, à Mirecourt (Vosges). — Guipures. — 2314.

Aucoc (L.) aîné, à Paris. — Objets d'orfévrerie de table, nécessaires et sacs de voyage. — 3409.

Audresset fils et Menuet, à Paris. — Tissus de cachemire. — 2039.

Aury (L.), à Saint-Étienne (Loire). — Fusils de chasse et pistolets. — 1319.

Ausone, (Gironde). — Vins. — 669.

Auvergne (Société des fabricants de pâtes et des semouleurs d'), à Clermont-Ferrand (Puy-de-Dôme). — Pâtes alimentaires. — 268.

Auvray fils, à Orléans (Loiret). — Bonbons. — 306.

Auxerre (Comice agricole d') (Yonne). — Vins. — 663.

Auzoux (docteur L.), à Paris. — Préparations d'anatomie clastique. — 1748.

Avallon (Société d'agriculture d') (Yonne). — Vins. — 663.

Avisseau (E.) fils, à Tours (Indre-et-Loire). — Poteries artistiques de terre émaillée. — 3342.

Bachelet (L.-C.), à Paris. — Orfévrerie et bronzes d'église. — 3229.

Bachir-ben-bel-Kassem, à Fermatou (province de Constantine). — Blé. — 3607.

Badoureau (M.-P.-L.), à Paris. — Tableaux et étiquettes. — 2646.

Bagriot (F.-A.), à Paris. — Boutons. — 2561.

Bakry et Cie, à Alger. — Tabacs. — 3615.

Balay et Cie, à Saint-Étienne (Loire). — Rubans. — 1924.

Baldus (E.), à Paris. — Grandes épreuves photographiques. — 1469.

Balguerie, à la Guadeloupe. — Cotons. — 3495.

Balle aîné, à Rambervillers (Vosges). — Houblon. — 495.

Banneton, à Saint-Vallier (Drôme). — Soies gréges. — 859.

Bapterosses (F.), à Briare (Loiret). — Boutons et clous d'émail. — 2492.

Barallon et Brossard, à Saint-Étienne (Loire). — Rubans. — 1923.

Barbedienne (F.), à Paris. — Meubles d'art, bronzes d'art, objets d'argent ciselé. — 3055.

Barbezat et Cie. à Paris. — Fontes d'art. — 3037.

Barbier, à Alger. — Tabacs. — 3615.

Barbier et Daubrée, à Clermont-Ferrand (Puy-de-Dôme). — Objets de caoutchouc, machines agricoles. — 1205.

Bardin (J.-L.-F.), à Paris. — Fleurs artificielles. — 2475.

Bardin (L.), à Paris. — Plans en relief pour l'enseignement de la topographie. — 2802.

Bardou (P.-G.), à Paris. — Jumelles de théâtre et lunettes. — 1408.

Barnoin, à Constantine. — Laines. — 3617.

Barrau (T.-H.), à Paris. — Livres de pédagogie. — 2771.

Barre (A.), à Paris. — Coins et épreuves de monnaies et de médailles. — 2713.

Barrés frères, à Saint-Julien-en-Saint-

Alban (Ardèche). — Soies gréges et ouvrées. — 840.

Bary jeune et Cie, au Mans (Sarthe). — Fils et toiles de chanvre. — 1834.

Bary-Mérian (de), à Guebwiller (Haut-Rhin). — Rubans. — 1907.

Bauchet-Verlinde et Cie, à Lille (Nord). — Machines à régler. — 1147.

Baudon (F.) et fils, à Paris. — Fourneau de cuisine. — 1281.

Baudot-Mabille, à Verdun (Meuse). — Dragées. — 303.

Baudoin frères et Jouanin, à Paris. — Machines à fabriquer les filets de pêche. — 1102.

Baudouin frères, à Paris. — Toiles cirées. — 2242.

Baudrit (A.), à Paris. — Constructions de fer. — 2944.

Bayard et Bertall, à Paris. — Portraits et reproductions photographiques. — 1524.

Bayvet frères, à Paris. — Maroquin et cuirs de fantaisie. — 2427.

Beau (E.), à Paris. — Planches d'anatomie en chromolithographie. — 2691.

Beaucourt (H.-C.), à Lyon (Rhône). — Orgue-harmonium. — 1645.

Beaudemoulin, à Paris. — Appareil de décintrement au moyen du sable. — 1251.

Beaufils, à Bordeaux (Gironde). — Meubles. — 2900.

Beaufour-Lemonnier, à Paris. — Bijoux en cheveux. — 2359.

Beaujeu (Comice de) (Rhône). — Vins. — 563.

Beaumont (Marquis de) (Gironde). — Vins. — 669.

Beaune (Comité d'agriculture de) (Côte-d'Or). — Vins. — 663.

Beaune (Association commerciale et viticole de l'arrondissement de) (Côte-d'Or). — Vins. — 663.

Beauperthuy, à la Guadeloupe. — Rhum. — 3494.

Beaurecueil, à Vernon (Loir-et-Cher). — Alcool. — 594.

Beauvais (Institut normal agricole de) (Oise). — Produits agricoles, chanvre, collection d'entomologie. — 373, 2803.

Bec (P. de), à Montauronne (Bouches-du-Rhône. — Amandes. — 807.

Béchard (R.-L.), à Paris. — Appareils orthopédiques. — 1736.

Becker et Otto, à Paris. — Objets de bois de l'Algérie. — 3637.

Bécoulet (C.) et Cie, à Angoulême (Charente). — Papier à écrire. — 2655.

Bélanger (C.), à la Martinique. — Produits de la colonie. — 3506.

Belgrand, à Paris. — Cartes des égouts et de la distribution des eaux de Paris. — 1251.

Bella (F.), à Grignon (Seine-et-Oise). — Instruments agricoles. — 1203.

Bellemont-Terret et Cie, à Lyon (Rhône). — Tissus de soie unis. — 1951.

Bellest-Benoist et Cie, à Elbeuf (Seine-Inférieure). — Draperie. — 2091.

Bellier, à la Réunion. — Vanille. — 3500.

Bellon frères et Conty, à Lyon (Rhône). Tissus de soie unis. — 1898.

Bellot, à Paris. — Modèles de constructions civiles. — 1251.

Belot (P.-A.), à Saint-Denis-du-Sig (province d'Oran). — Miel. — 3612.

Belvallette frères, à Paris. — Voiture. — 1043.

Bender (L.-A.-E), à Paris. — Bijouterie d'imitation. — 3226.

Benoist et Grévin, à Reims (Marne). — Flanelles. — 2011.

Béraud, à Lyon (Rhône). — Dessins sur tissus de soie. — 1871.

Berchoud et Guerreau, à Paris. — Étoffes pour meubles. — 2180.

Berger-Levrault (Veuve) et fils, à Strasbourg (Bas-Rhin). — Livres imprimés. — 2712.

Bergier, (Drôme). — Vins. — 758.

Berjot (F.), à Caen (Calvados). — Extraits pharmaceutiques. — 145.

Berlioz (A.) et Cie, à Paris. — Machine magnéto-électrique. — 1146.

Bernard (A.-L.), dit Prévost-Bernard, à Paris. — Fleurs pour coiffures. — 2472.

Bernard (L.), à Paris. — Canons d'armes à feu. — 1337.

Bernier aîné et Arbey, à Paris. — Machine à travailler le bois. — 1092.

Bernoville frères, Larsonnier frères et Chenest, à Paris. — Tissus de laine imprimés. — 2262.

Berrus frères, à Paris. — Dessins de châles. — 3413.

Bertaud, à Paris. — Instruments d'optique, appareils pour la photographie. — 1442, 1458.

Bertauts (J.-V.), à Paris. — Lithographie artistique. — 2682.

Bertèche, Baudoux-Chesnon et Cie, à Sedan (Ardennes). — Draperie. — 2104.

Berthelot (N.), à Troyes (Aube). — Métiers pour la bonneterie. — 1080.

Bertrand aîné, à Béziers (Hérault). — Vins. — 783.

Bertrand et Cie, à Lyon (Rhône). — Pâtes alimentaires de blé d'Algérie. — 3611.

Bertsch (A.), à Paris. — Appareils pour la photographie. — 1459.

Besnard (F.), Richou et Genest, à Angers (Maine-et-Loire). — Cordages de chanvre et de fil de fer. — 1377.

Best (J.) et Cie, à Paris. — Gravures sur bois. — 2710.

Betz-Penot, à Ulay (Seine-et-Marne). — Farine de maïs d'Algérie. — 3611.

Beyer, à Montpensier (province d'Alger). — Coton. — 3622.

Bezançon frères, à Paris. — Céruse. — 212.

Bignon, à Paris. — Produits agricoles. — 397.

Bigorgné, (Aisne). — Laine. — 371.

Bimont (E.), à Saint-Pierre-lez-Calais (Pas-de-Calais). — Tulles et dentelles. — 2294.

Bingham (R.), à Paris. — Épreuves photographiques. — 1533.

Bisson frères, à Paris. — Épreuves photographiques. — 1463.

Biver. — Lin.

Blache et Cie, à Lyon (Rhône). — Velours de soie. — 1864.

Blanc, à Bône (province de Constantine). — Cocons et soie. — 3618.

Blanc-Marty et Cie, à Paris. — Équipements militaires. — 1323.

Blanchet (J.-B.), à Paris. — Bonneterie. — 2592.

Blanchet (P.-A.-C.) fils, à Paris. — Pianos droits. — 1690.

Blanchet frères et Kleber, à Rives (Isère). — Papier à écrire. — 2634.

Blancho frères, Plaine des Andalouses (province d'Oran). — Céréales, matières tannantes et tinctoriales. — 3607, 3623.

Blanchon (L.), à Saint-Julien-en-Saint-Alban (Ardèche). — Soies gréges et ouvrées. — 839.

Blanchon fils, à Flaviac (Ardèche). — Soies gréges et ouvrées. — 843.

Blanzy et Cie, à Boulogne-sur-Mer (Pas-de-Calais). — Plumes métalliques. — 3166.

Blard (A.), à Dieppe (Seine-Inférieure). — Objets d'ivoire. — 3375.

Blazy frères, à Paris. — Laines pour la tapisserie. — 2320.

Bleuze (J.), à Sidi-bel-Abbès (province d'Oran). — Farine. — 3611.

Blin fils et Bloc, à Bischwiller (Bas-Rhin). — Draperie. — 2071.

Bohin (B.-F.), à l'Aigle (Orne). — Objets de quincaillerie. — 2961.

Boigeol-Japy, à Giromagny (Haut-Rhin). — Cotons filés et tissés. — 1808.

Boisselot et fils, à Marseille (Bouches-du-Rhône. — Pianos. — 1673.

Boland (O.-J.) fils, à Paris. — Pétrisseur mécanique. — 1116.

Bommart (A.), de La Roche-Tolay et Regnault, à Paris. — Pont de tôle construit sur la Garonne, à Bordeaux. — 1251.

Bonault (M.). — Alcool de betterave.

Bondier-Donninger et Ulbrich, à Paris. — Pipes et porte-cigares. — 3392.

Bonet-Desmarres, à Saint-Laurent-de-la-Salanque (Pyrénées-Orientales). — Vins. — 736.

Bonnet, à la Guadeloupe. — Sucre. — 3494.

Bonnet et Cie, à Lyon (Rhône). — Taffetas et satins. — 1870.

Bonnet et Bouniols, au Vigan (Gard). — Cocons et soies gréges. — 849.

Bonnier. — Huile d'olive.

Bonnor, Degrond et Cie, à Eurville (Haute-Marne). — Fils de fer. — 6.

Bontems (B.), à Paris. — Jouets mécaniques. — 3399.

Bord (A.), à Paris. — Pianos. — 1684.

Bordin-Tassart (A.), à Paris. — Produits alimentaires. — 329.

Bosson frères, à Oran. — Tabacs. — 3615.

Boucher (E.), à Fumay (Ardennes). — Ornements et vases de fonte. — 2996.

Bouches-du-Rhône (Société d'agriculture des). — Huiles et fruits, feuilles de tabac. — 803.

Bouchotte, à Metz (Moselle). — Farine. — 376.

Boucly-Marchand, à Saint-Quentin (Aisne). — Devants de chemise à la mécanique. — 1794.

Boudier (F.), à Paris. — Pâtes alimentaires. — 269.

Boudon. — Soies gréges et ouvrées. — 846.

Bouffard, Ferrier et Cie, à Paris. — Draps et flanelles. — 1992.

Bouillet (J.-B.), à Paris. — Broderies sur velours et satin. — 2490.

Bouillon, Muller et Cie et Muller (E.), à Paris. — Appareils de bains et de blanchisserie. — 1112.

Boulle, à Saint-Denis-du-Sig (province d'Oran). — Cocons et soie. — 3618.

Bouniceau, Lemaitre et Bellot, à Paris. — Modèles de constructions civiles. — 1251.

Bouquié (F.), à Paris. — Modèle d'un système de halage à vapeur sur les canaux. — 1371.

Bourbourg (Société d'agriculture de) (Nord). — Produits agricoles. — 352.

Bourdaloue, à Paris. — Atlas du nivellement général de la France. — 1251.

Bourdin (E.), à Paris. — Cartes et atlas. — 2787.

Bourdois père et fils, à Paris. — Fromages. — 441.

Bourdon (E.), à Paris. — Manomètres, baromètres, pompes, machine à vapeur. — 1156.

Bouret et Ferré (T.), à Paris. — Joaillerie et bijouterie. — 3252.

Bourgain (J.-B.), à Paris. — Bijoux et parures d'acier. — 3176.

Bourgeois frères, à Paris. — Châles. — 2165.

Bourgogne (Exposition collective des vins de). — Vins. — 663.

Bourry frères, à Paris. — Broderies. — 2273.

Boutard et Lassalle, à Paris. — Châles. — 2159.

Boutarel et Cie, à Paris. — Mérinos teints. — 2267.

Boutey et fils, à Besançon (Doubs). — Horlogerie. — 1603.

Bouttevillain (L.-F.), à Paris. — Tubes de fer. — 2975.

Bouxwiller (Société des mines de) (Bas-Rhin). — Produits chimiques. — 135.

Boy (J.), à Paris. — Objets d'art de zinc et de bronze. — 3030.

Boyer et Cie, à Paris. — Produits chimiques. — 181.

Boyer et Heil, à Gignac (Hérault). — — Truffes et huiles. — 786.

Boyer (V.) et fils, à Paris. — Bronzes. — 3070.

Braquenié frères, à Aubusson (Creuse). Tapis et tapisserie. — 2192.

Braun (A.), à Dornach (Haut-Rhin). — Épreuves photographiques. — 1527.

Brébant, Salomon et Cie, à Lyon (Rhône). — Tissus de soie. — 1950.

Bréguet (L.-C.-F.), à Paris. — Instruments de précision, ouvrages d'horlogerie. — 1413.

Bresnier, à Alger. — Cours de langue arabe. — 3635.

Breton (J.-D.), à Paris. — Instruments à vent. — 1698.

Breton frères et Cie, au Pont-de-Claix (Isère). — Papiers. — 2642.

Bricard et Gautier, à Paris. — Objets de serrurerie et de quincaillerie. — 2931.

Briot de la Mallerie, à Kerlogotu (Finistère). — Produits agricoles. — 434.

Brivet, à Paris. — Ciment. — 1265.

Brocard, à Paris. — Liqueur fabriquée avec des plantes d'Algérie. — 3614.

Brocot (L.-A.), à Paris. — Pendules. — 1588.

Broquin et Lainé, à Paris. — Bronzes. — 3015.

Brosset aîné et Boissieu (de), à Lyon (Rhône). — Tissus de soie unis et façonnés. — 1868.

Brossette (H.) et Cie, à Paris. — Glaces étamées à l'argent pur. — 3318.

Brouilhet et Baumier, au Vigan (Gard). — Soies gréges et ouvrées. — 850.

Brouillet (A.), à Paris. — Ouvrages de passementerie. — 2290.

Brun (A.), à Paris. — Fusils et pistolets. — 1303.

Brun (Mme M.), à Paris. — Coiffures pour dames. — 2489.

Brunet, à Marseille (Bouches-du-Rhône). — Farines et semoules. — 806, 3611.

Brunet-Lecomte, à Bourgoin (Isère). — Tissus imprimés. — 2256.

Brunet-Lecomte, Devillaine et Cie, à Lyon (Rhône). — Tissus de soie. — 1865.

Brunier fils et Cie, à Lyon (Rhône). — Prussiates de potasse. — 173.

Brunner père et fils, à Paris. — Instruments de précision. — 1415.

Brunot et Lefèvre, à Calais (Pas-de-Calais). — Tulles. — 2295.

Bruzon (J.) et Cie, à Portillon (Indre-et-Loire). — Produits chimiques. — 164.

Bry (M.-E.-A.), à Paris. — Lithographies. — 2727.

Buchholtz et Cie; Delame-Lelièvre et fils; Godard (A.) et Bontemps : à Valenciennes (Nord); Guynet (L.-H.), à Cambrai (Nord); Lussigny frères, à Valenciennes (Nord). — Toiles, batistes et linons. — 1848, 1849, 1852, 1850, 1851.

Buffet (L.-A.) jeune, à Paris. — Instruments à vent. — 1695.

Buffet-Crampon et Cie, à Paris. — Clarinettes. — 1697.

Bulteau frères, à Roubaix (Nord). — — Tissus pour châles. — 2128.

Cabirol (J.-M.), à Paris. — Lampe sous-marine, appareil de plongeur. — 1369.

Cadiat et Oudry, à Paris. — Pont tournant de tôle. — 1251.

Caffarelli (J.), à Bastia (Corse). — Pâtes alimentaires. — 824.

Cail (J.-F.) et Cie, à Paris. — Appareils de sucrerie, machines à vapeur. — 1089, 1144.

Caillot fils, Jeck et Cie, à Paris. — Joaillerie et bijouterie. — 3261.

Cain (A.), à Paris. — Bronzes d'art. — 3040.

Callaud-Bélisle, Nouel, Tinau (de) et Cie; Lacroix frères; Laroche-Joubert, Dumergue, Lacroix et Cie: à Angoulême (Charente). — Papiers. — 2666.

Callebaut (C.), à Paris. — Machines à coudre. — 1066.

Callou (A.) et Vallée, à Paris. — Produits de sources minérales. — 91.

Calvat (F.), à Grenoble (Isère). — Gants de peau. — 2534.

Cammas, à Paris. — Épreuves photographiques. — 1465.

Camus (C.) et Cie, à Paris. — Produits chimiques. — 119.

Camus, (Aisne). — Laine. — 371.

Canson et Montgolfier, à Annonay (Ardèche). — Papiers. — 2665.

Cantel et Cie, à Rouen (Seine-Inférieure). — Toiles-cuirs. — 2220.

Capdeville (A.); Maître (P.); Merman (G.); (Gironde). — Vins. — 669.

Caquet-Vauzelle et Côte, à Lyon (Rhône). — Tissus de soie. — 1881.

Cardeilhac (A.-E.), à Paris. — Coutellerie de luxe. — 3150.

Carpentier, à Paris. — Matériel d'enseignement élémentaire. — 2801.

Carré (F.), Mignon et Rouart, à Paris. — Machine à faire la glace. — 1191.

Carrière. — Matériel d'enseignement élémentaire.

Carrière (P.) frères et Dupont, à Millau (Aveyron). — Peaux de veau. — 2419.

Cartier-Bresson, à Paris. — Fils de coton retors. — 1780.

Casella (E.), à Paris. — Peignes. — 3432.

Casse (J.) et fils, à Lille (Nord). — Toiles de lin ouvrées et damassées. — 1831.

Castéja, à Bordeaux (Gironde). — Vins. — 669.

Castor (A.), à Mantes (Seine-et-Oise). — Recueil d'appareils à vapeur. — 1011.

Causserouge frères, à Paris. — Liqueurs et conserves de fruits. — 282.

Cavalier, à la Guadeloupe. — Substances médicamenteuses. — 3493.

Cazal (R.-M.), à Paris. — Ombrelles et parapluies. — 2528.

Cazalis (H.) et Cie, à Montpellier (Hérault). — Produits chimiques. — 142.

Cazenave, à Paris. — Machine à faire les briques. — 1063.

Celles (de), à Paris. — Machines à coudre. — 1065.

Chabot fils, à Lyon (Rhône). — Cocons. — 832.

Chabrier (L.), à la Réunion. — Sucre. — 3500.

Chagot (A.), à Paris. — Fleurs artificielles et plumes. — 2484.

Chaix (P.-A.), à Paris. — Bibliothèque d'ébène. — 2868.

Chalain (E.), à Riadan, commune de Pléchâtel (Ille-et-Vilaine). — Ardoises. — 84.

Chambon, à Saint-Paul-Lacoste (Gard). — Soies gréges. — 848.

Chambrelent, à Bordeaux (Gironde). — Produits forestiers des landes de Gascogne. — 883.

Champagne (Exposition collective de la). — Vins, eaux-de-vie. — 661.

Champanhet-Sargeas frères, à Vals (Ardèche). — Soies gréges et ouvrées. — 853.

Chandont de Bomont-Briaille. — Laines. — 662.

Chanoine, à Paris. — Barrage à hausses mobiles. — 1251.

Chapuis (P. et A.) frères, à Paris. — Objets de platine. — 48.

Charbonneau, à Paris. — Cours de pédagogie. — 2771.

Chardon (F.-C.) aîné, à Paris. — Impressions en taille douce. — 2761.

Charmois (C.), à Paris. — Meubles d'ébène. — 2866.

Charpentier (P.-A), à Paris. — Montres et chronomètres. — 1590.

Charpentier et Cie, à Paris. — Bronzes d'art. — 3064.

Charrière (colonel), à la Guyane. — Collection de bois. — 3458.

Charrière (J.-J.), à Paris. — Instruments de chirurgie, coutellerie. — 1712, 3152.

Charton (E.), à Paris. — Publications populaires. — 2796.

Chartron et fils, à Saint-Vallier (Drôme). — Soies. — 857.

Charvin (F.), à Lyon (Rhône). — Couleur verte pour teinture. — 98.

Chary et Laffendel, à Elbeuf (Seine-Inférieure). — Draperie. — 2088.

Chatelain (A.), à Paris. — Cartes des voies de communication. — 2703.

Châtelet et Cornet, à Thiers (Puy-de-Dôme). — Coutellerie. — 3143.

Chaubart, à Paris. — Vanne auto-régulatrice. — 1251.

Chaumont et Languereau, à Paris. — Bronzes d'art. — 3051.

Chazelles (comte de), à la Guadeloupe. — Sucre. — 3494.

Cheilley jeune et C^{ie}, à Paris. — Gants de peau. — 2545.

Chemery, à Noirmont (Marne). — Produits agricoles. — 519.

Chemin de fer d'Orléans (Compagnie du), à Paris. — Locomotive à voyageurs. — 1012.

Chemin de fer du Nord (Compagnie du), à Paris. — Locomotive à marchandises. — 1032.

Chenailler (P.-C.), à Paris. — Appareil évaporateur. — 1155.

Cheneaux, à la Martinique. — Rhum. — 3504.

Chennevière (M^{me} veuve), à Elbeuf (Seine-Inférieure). — Draperie. — 2097.

Chéret (M.-J.), à Paris. — Modèle de moteur. — 1111.

Cheval (B.), à Estreux (Nord). — Produits agricoles. — 359.

Chevalier (A.-E.), à Paris. — Épreuves de gravure héraldique. — 3222.

Chevé (docteur E.), à Paris. — Méthode de chant. — 2794.

Chevet (C.-J.), à Paris. — Conserves alimentaires. — 318.

Cheviron, à Médéah (province d'Alger). — Pâtes alimentaires. — 3611.

Chiapella, (Gironde). — Vins. — 669.

Chilliat, à Paris. — Soies. — 1903.

Chirade (P.-P.), à Paris. — Beurres et œufs. — 440.

Chocqueel (L.), à Puteaux (Seine). — Châles et tissus imprimés. — 2257.

Chollet et C^{ie}, à Paris. — Légumes conservés. — 312.

Choquart (C.-F.), à Paris. — Chocolats. — 255.

Christofle (C.) et C^{ie}, à Paris. — Ornements d'architecture en galvanoplastie, orfévrerie. — 3204.

Chuffart, à Oued-el-Halleg (province d'Alger). — Tabac. — 3615.

Civray (Comice de) (Vienne). — Produits agricoles. — 624.

Claudin (F.), à Paris. — Fusils de chasse, pistolets. — 1336.

Clavier (E.), à Paris. — Chenets de bronze et de fer. — 3017.

Claye (J.), à Paris. — Impressions. — 2735.

Claye (V.-L.), à Paris. — Parfumerie. — 227.

Cléobie (E.), à la Guyane. — Fibres végétales. — 3459.

Cliff frères, à Saint-Quentin (Aisne). — Blondes. — 2326.

Cochaud, Adam et Cie, à Lyon (Rhône). — Tissus de soie. — 1899.

Cocheteux et fils, à Templeuve (Nord). — Tissus de laine et soie. — 2177.

Coëz (E.) et Cie, à Saint-Denis (Seine). — Extraits de bois de teinture. — 205.

Coffetier (N.), à Paris. — Vitraux peints. — 3312.

Cogniet (C.), Maréchal et Cie, à Paris. — Blanc de baleine et paraffine. — 957.

Coignet père et fils et Cie, et Coignet frères et Cie, à Lyon (Rhône). — Produits chimiques, glu. — 178.

Coignet (F.), frères et Cie, à Paris. — Pierres artificielles. — 1258.

Colas, Delongueil et Communay, à Courbevoie (Seine). — Roues de voitures. — 1053.

Collas (docteur), aux Indes orientales. — Substances médicinales. — 3482.

Collas (C.) et Cie, à Paris. — Produits chimiques. — 203.

Collet-Dubois et Cie, à Amiens (Somme). — Tissus de laine mélangée. — 2022.

Collot (M. et A.) frères, à Paris. — Balances. — 1427.

Combier frères, à Livron (Drôme). — Soies gréges. — 749.

Comores, Mayotte et Nossi-Bé (Compagnie des). — Sucre. — 3479.

Compagnie générale du matériel des chemins de fer, à Paris. — Voiture à voyageurs. — 1014.

Connié et Martin, à la Rochelle (Charente-Inférieure). — Conserves de sardines. — 348.

Constant-Valès et Cie, à Paris. — Imitations de perles fines. — 3215.

Contaret, à la Guadeloupe. — Coton. — 3495.

Conte, à Paris. — Album du canal d'irrigation de Carpentras. — 1251.

Coppin-Lejeune (les fils), à Douai (Nord). — Cuirs. — 2385.

Cordier frères, à Saint-Pierre-lez-Calais (Pas-de-Calais). — Tulles et dentelles. — 2294.

Cordier et Maison, à la Rassauta (province d'Alger). — Coton. — 3622.

Cordonnier (L.), à Roubaix (Nord). — Tissus mélangés. — 2125.

Corneille et Fabre, à Trans (Var). — Cocons et soies. — 816.

Corneillan (comtesse C. de), à Paris. — Cocons et soies gréges de l'ailante. — 833.

Corneillan frères, à Millau (Aveyron). — Peaux de veau. — 2420.

Cornilleau (L.) aîné et Cie, au Mans (Sarthe). — Toiles de chanvre. — 1833.

Correz, (Côte occidentale d'Afrique). — Gommes et résines. — 3489.

Corsel, à Paris. — Machine à dévider les cocons. — 1098.

Costa, à Mers-el-Kébir (province d'Oran). — Corail. — 3631.

Costérisan (H), à Sidi-Ali (province d'Oran). — Collection de graines, cocons et soie, lin. — 3607, 3618, 3621.

Côte Châlonnaise (Propriétaires de la) (Saône-et-Loire). — Vins. — 663.

Côte-d'Or (Exposition collective du département de la). — Moutarde. — 333.

Côte-d'Or (Comité central de la). — Vins. — 663.

Côtes-du-Nord (Exposition collective

du département des). — Produits agricoles. — 431.

Couderc et Soucaret, à Montauban (Tarn-et-Garonne). — Soies grèges. — 1981.

Coudray (P.-E.), à Paris. — Parfumerie. — 226.

Coüet (L.-C.), à Paris. — Montres et pendules de voyage. — 1626.

Coupin (J.), à Aix (Bouches-du-Rhône). — Chapeaux de feutre. — 2494.

Cournerie et fils et Cie, à Cherbourg (Manche). — Produits chimiques extraits des varechs. — 148.

Court et Cie, à Renage (Isère). — Papiers. — 2719.

Courtois (A.), à Paris. — Instruments de musique de cuivre. — 1667.

Courvoisier (P.), à Paris. — Peaux de chevreau, gants de chevreau. — 2372, 2554.

Crapoix (J.), à Paris. — Ouvrages de stuc. — 1260.

Cremer (J.), à Paris. — Meubles incrustés. — 2913.

Cressier (E.), à Besançon (Doubs). — Horlogerie. — 1600.

Crété et fils, à Corbeil (Seine-et-Oise). — Livres imprimés. — 2708.

Croc (L.), à Aubusson (Creuse). — Encre à écrire. — 97.

Croutelle, Rogelet, Gand et Grandjean, à Reims (Marne). — Flanelles. — 2001.

Crouves (M.), à la Réunion. — Cacao. — 3500.

Cubain (R.) et Cie, à Verneuil (Eure). — Cuivre laminé et tréfilé. — 3093.

Cugnot (F.), (Seine-et-Oise). — Laine. — 379.

Cumming (J.), à Orléans (Loiret). — Locomobile et machine à battre. — 1206.

Cunin-Gridaine père, fils et Cie, à Sedan (Ardennes). — Draperie. — 2103.

Cuny-Gérard, à Saint-Dié (Vosges). — Froment. — 498.

Curmer (H.-L.), à Paris. — Ouvrages illustrés. — 2722.

Cusinberche fils, à Paris. — Acide et bougies stéariques. — 941.

Dachès et Duverger, à Paris. — Châles. — 2164.

Dager, Ménager et Walmez, à Paris. — Imitation de tapisseries d'Aubusson. — 2181.

Dalifol et Dalifol (A.), à Paris. — Objets de fonte malléable. — 3001.

Daly (C.), à Paris. — Gravures d'architecture. — 2715.

Dandrieu (C.), à Oran. — Laines. — 3617.

Dannet et Cie, à Louviers (Eure). — — Nouveautés. — 2117.

Darblay père et fils et Béranger, à Paris. — Farine. — 376.

Darcel, à Paris. — Album des travaux du bois de Boulogne et du bois de Vincennes. — 1251.

Darlot, à Paris. — Appareils et épreuves photographiques. — 1491.

Daubrée (A.), à Nancy (Meurthe). — Bronzes d'art. — 3054.

Dautresme fils, à Rouen (Seine-Inférieure). — Draps façonnés. — 2077.

Davanne et Girard, à Paris. — Épreuves photographiques. — 1520.

David (J.-B.), à Saint-Étienne (Loire). — Rubans. — 1932.

David et Cie, au Havre (Seine-Inférieure). — Câbles-chaînes, ancres et cabestans. — 1375.

David-Salomon Moha, à Alger. — Panier à ouvrage. — 3636.

David Sauzea, au Cherakat (province de Constantine). — Coton. — 3622.

Davin (F.), à Paris. — Travaux sur le filage de la laine, laines et tissus de laine. — 880, 2147.

Davioud, à Paris. — Album des travaux du bois de Boulogne et du bois de Vincennes. — 1251.

Debain (A.-F.), à Paris. — Piano mécanique. — 1663.

Deck (T.), à Paris. — Faïence d'art. — 3340.

Decomble, à Paris. — Modèle du viaduc de Chaumont. — 1251.

Decouflé, à Constantine. — Blé. — 3607.

Decrombecque (G.), à Lens (Pas-de-Calais). — Froment, sucre de betterave. — 365.

Decugis (A.), à Oran. — Olives. — 3616.

Defay (J.-B.) et Cie, à Paris. — Albumine de sang pour impression sur étoffes. — 201.

Degousée et Laurent (C.), à Paris. — Modèle d'un appareil de sondage. — 54.

Dehaynin (F.), à Paris. — Dessin d'une machine à agglomérer les houilles menues. — 83.

Dehaynin (M.-G.), à Valenciennes (Nord). — Produits chimiques. — 130.

Deiss (E.), à Paris. — Corps gras extraits par le sulfure de carbone, savons. — 193.

Delacour (L.-F.), à Paris. — Armes blanches. — 1333.

Delacretaz, à Paris. — Acides et bougies stéariques. — 151.

Delacretaz et Clouet, au Havre (Seine-Inférieure). — Bichromate de potasse. — 151.

Delafontaine (A.-M.), à Paris. — Bronzes d'art. — 3039.

Delafontaine et Dettwiller, à Paris. — Chocolat. — 251.

Delalain (J.), à Paris. — Publications relatives à l'instruction. — 2771.

Delame-Lelièvre et fils, à Valenciennes (Nord). — Batistes et linons. — 1849.

Delamotte et Faille, à Reims (Marne). — Mérinos teints. — 2259.

Delanux (F.), à la Réunion. — Café. — 3500.

Delapalme, à Vaujours (Seine-et-Oise). — Travaux sur l'éducation. — 2857.

Delattre père et fils, à Roubaix (Nord). — Tissus de laine mélangée. — 2124.

Delbrück (J.), à Paris. — Livres de récréation. — 2795.

Delessert (E.), à Paris. — Grandes épreuves photographiques. — 1467.

Delesse (A.), à Paris. — Carte hydrologique du bassin de Paris. — 77.

Deleuil (J.-A.), Paris. — Balances. — 1421.

Delioust et Flayol, à Blidah (province d'Alger). — Farine. — 3611.

Delvigne (H.-G.), à Paris. — Obusiers avec porte-amarre de sauvetage. — 1363.

Demandre (C.), à Aillevillers (Haute-Saône). — Fils de fer pour cardes. — 2949.

Demar et Cie, à Elbeuf (Seine-Inférieure. — Nouveautés. — 2084.

Demeurat (docteur L.), à Tournan (Seine-et-Marne). — Conserves alimentaires. — 314.

Deneux frères, à Hallencourt (Somme). — Linge de table. — 1847.

Denière (G.) fils, à Paris. — Bronzes d'art. — 3065.

Denille, directeur, à Besplas (Aude).— Produits agricoles. — 791.

Denis (A.), à Saint-Étienne (Loire). — Velours et passementerie. — 1910.

Deplaye, Jullien et Cie, à Paris. — Pierre lithographique. — 42.

Depoilly, à Dieppe (Seine-Inférieure). — Objets d'ivoire. — 3375.

Dequoy (J.) et Cie, à Lille (Nord). — Fils de lin et toiles. — 1840.

Derazey (J.-J.-H.), à Mirecourt (Vosges). — Instruments à cordes. — 1653.

Derogy, à Paris. — Appareils photographiques. — 1488.

Derriey (J.-C.), à Paris. — Caractères typographiques. — 2739.

Desaitre (Mme), à Tlemcen (province d'Oran). — Ratafia. — 3614.

Desbordes (L.-F.-J.), à Paris. — Appareils de sûreté pour machines à vapeur. — 1160.

Descat frères, à Flers (Nord). — Tissus teints et imprimés. — 2244.

Deschamps frères, à Vieux-Jan-d'Heurs (Meuse). — Bleu d'outremer. — 160.

Descours et Cie, à Saint-Étienne (Loire). — Rubans. — 1929.

Desespringalle (A.), à Lille (Nord). — Produits chimiques. — 124.

Desfontaines, Leroy et fils, à Paris. — Montres et chronomètres. — 1581.

Desfossé (J.), à Paris. — Papiers peints. — 2919.

Deshaies-Labiche, à Paris. — Farines. — 376.

Deshayes (T.), à la Réunion. — Sucre. — 3500.

Desjardins (J.-L.), à Paris. — Imitations de peintures par l'impression en taille-douce. — 2678.

Desmoutis, Chapuis et Quennessen, à Paris. — Objets de platine. — 62.

Desouches-Touchard père et fils, à Paris. — Voiture. — 1041.

Despréaux (A.), à Versailles (Seine-et-Oise. — Étoffes d'ameublement. — 2891.

Despret, à Lille (Nord). — Produits agricoles. — 351.

Dessaint et Daliphar, à Radepont (Eure). — Tissus imprimés. — 2233.

Dethan (A.), à Paris. — Huiles à graisser. — 989.

Detouche (C.-L.), à Paris. — Pendules et régulateurs. — 1585.

Devers, à Paris. — Terres cuites émaillées. — 3352.

Devinck (F.-J.), à Paris. — Chocolats, machine à envelopper le chocolat. — 253, 1149.

Deviolaine frères, à Vauxrot (Aisne). — Bouteilles pour vin de Champagne. — 3294.

Devisme (L.-F.), à Paris. — Armes et projectiles. — 1338.

Dexheimer (P.), à Melun (Seine-et-Marne). — Meubles incrustés. — 2882.

Dezobry et Tandou, à Paris. — Publications sur l'éducation. — 2771.

Dickson et Cie, à Dunkerque (Nord). — Toiles à voiles. — 1837.

Didron (A.-N.) aîné, à Paris. — Vitraux peints. — 3306.

Dietrich (de) et Cie, à Niederbronn (Bas-Rhin). — Fontes, fers et aciers. — 5.

Digney frères et Cie, à Paris. — Appareils télégraphiques. — 1414.

Direction générale des tabacs de France. — Tabacs. — 664.

Disdéri, à Paris. — Épreuves photographiques. — 1461.

Dodoni et Callier, à Aix (Bouches-du-Rhône). — Huile d'olive. — 838.

Dognin et Cie, à Paris. — Dentelles. — 2284.

Dollfus, Mieg et Cie, à Mulhouse (Haut-Rhin). — Tissus imprimés. — 2218.

Dollfus-Moussy et fils, à Lyon (Rhône). — Tulles et dentelles. — 2324.

Dormoy (E.), à Paris. — Carte du bassin houiller de Valenciennes. — 78.

Dornemann (G.-W.), à Lille (Nord). — Bleu et vert d'outremer. — 127.

Dotin (A.-C.), à Paris. — Orfévrerie émaillée. — 3236.

Douadi-bel-Keskès, des Amer-Gueraba (province de Constantine). — Laine. — 3617.

Doumerc (A.), au Marais (Seine-et-Marne). — Papiers. — 2663.

Doyère et Cie, à Paris. — Modèle de grenier conservateur. — 1214.

Drevon (E.), à Lyon (Rhône). — Soies teintes en noir. — 2227.

Drion-Quérité, Patoux et Drion (A), à Aniche (Nord). — Produits chimiques, glaces. — 123, 3303.

Driou, Morest (Mmes) et Cie, à Paris. — Broderies blanches. — 2307.

Drouard frères, à Paris. — Albums. — 3379.

Drouot (E.), à Paris. — Pétrisseur mécanique. — 1115.

Dubois (V.), à Paris. — Tissus de coton façonnés. — 1813.

Dubosc (F.) et Cie, à Paris. — Produits chimiques. — 208.

Duboscq (L.-J.), à Paris. — Appareils d'optique, appareils pour la photographie. — 1420, 1457.

Dubourg, Ferme de l'Alelick (province de Constantine). — Céréales. — 3607.

Dubout aîné et ses fils, à Calais (Pas-de-Calais). — Tulles et blondes. — 2299.

Dubus (T.), à Paris. — Ornements d'église brodés. — 2275.

Ducel (J.-J.) et fils, à Paris. — Fontes d'art. — 3034.

Duchâtel (comte), (Gironde). — Vins. — 669.

Duché, Duché (A.) jeune, Brière et Cie, à Paris. — Châles. — 2155.

Duchenne (docteur G.), à Paris. — Photographies des différentes expressions de la physionomie sous l'action de l'électricité. — 1739.

Ducombs, à Guelma (province de Constantine). — Farine. — 3611.

Ducoup, à Constantine. — Semoule. — 3611.

Ducros (L.-J.), à Paris. — Balustrade de fer forgé. — 2936.

Dufour (A.) et Cie. — Fruits secs.

Dufresne (H.), à Paris. — Métal gravé et damasquiné. — 1505.

Dugnat-Gauthier et Cie, à Saint-Étienne (Loire). — Rubans. — 1926.

Dujardin (P.-A.-J.), à Lille (Nord). — Télégraphe imprimeur. — 1439.

Dulos (C.), à Paris. — Épreuves de gravures. — 2714.

Dumas, à Médéah (province d'Alger). — Vins. — 3613.

Duncan et Charpentier, à Paris. — Tissus pour châles. — 2175.

Dupety, Theurey-Gueuvin, Bouchon et Cie, à La Ferté-sous-Jouarre (Seine-et-Marne). — Meules de moulin. — 63.

Duplan et Salles, à Paris. — Bronzes d'art. — 3041.

Duponchel (H.), à Paris. — Orfévrerie de table. — 3271.

Dupont (P.), à Paris. — Publications relatives à l'instruction. — 2771.

Dupont et Deschamps, à Beauvais (Oise). — Brosses fines. — 2352.

Dupont et Dreyfus, à Ars-sur-Moselle (Moselle). — Fers. — 1.

Dupré de Saint-Maur, à Arbal (province d'Oran). — Huile d'olive, toisons, garance. — 3616, 3617, 3623.

Dupuch (G.), à Paris. — Objets de cuivre et de bronze. — 2995.

Dupuis (S.) et Cie, à Paris. — Chaussures à vis. — 2448.

Durand (A. et L.) frères, à Paris. — Cuirs tannés, corroyés et lissés. — 2404.

Durand (F.) et Pradel, à Paris. — Métier Jacquart. — 1104.

Durand jeune et Guyonnet (P.), à Périgueux (Dordogne). — Fontes et fers. — 12.

Durando, à Saint-Denis-du-Sig (province d'Oran). — Herbier, plantes fourragères. — 3608.

Durant (A.), à Paris. — Procédé de fabrication d'ornements d'architecture. — 1259.

Durenne (A.), à Paris. — Grilles de fonte, fontes d'art. — 3035.

Durenne (J.-F.), à Courbevoie (Seine). — Hydratmo-purificateur. — 1163.

Duret aîné et Bourgeois, à Paris. — Couleurs non vénéneuses. — 190.

Duron (C.), à Paris. — Bijouterie d'art. — 3265.

Duseigneur, à Lyon (Rhône). — Cocons. — 834.

Dutartre (A.-B.), à Paris. — Presse mécanique. — 1178.

Duthoit, à Paris. — Ébénisterie de bois d'Algérie. — 3637.

Duval, (Ille-et-Vilaine). — Lin. — 429.

Duvelleroy (P.), à Paris. — Éventails et écrans. — 2432.

Duvette et Romanet, à Amiens (Somme). — Épreuves photographiques. — 1565.

Duvignau (E.), à Paris. — Instrument pour l'enseignement des aveugles. — 2797.

Eck (D.), à Cernay (Haut-Rhin). — Tissus imprimés. — 2213.

École impériale d'arts et métiers d'Aix

(Bouches-du-Rhône). — Collection de dessins. — 2852.

École impériale d'arts et métiers d'Angers (Maine-et-Loire). — Collection de dessins. — 2853.

École impériale d'arts et métiers de Châlons-sur-Marne (Marne). — Collection de dessins. — 2851.

École municipale de dessin et de sculpture de M. Lequien fils, à Paris. — Dessins et modelages. — 2846.

École municipale de dessin et de sculpture de M. Levasseur, à Paris. — Dessins et modelages. — 2847.

Écoles primaires du département du Nord. — Travaux d'élèves. — 2819.

Egrot (E.-A.), à Paris. — Appareils de distillation. — 1113.

Ehmann, Hering et Goerger, à Strasbourg (Bas-Rhin). — Peaux maroquinées et maroquins. — 2428.

Elluiń (F.), à Paris. — Cannes et cravaches. — 2530.

El-Aïfa-ben-Mansour, à El-Ourika (province de Constantine). — Blé. — 3607.

El-Hadj-Saad, à Goussim (province de Constantine). — Blé. — 3607.

El-Mebrouk ben Arbi, à Sétif (province de Constantine). — Blé. — 3607.

Enfert (d') frères, à Paris. — Gélatines et colles. — 956.

Engelmann et Graf, à Paris. — Chromolithographie. — 2635.

Epitalon frères, à Saint-Étienne (Loire). — Rubans. — 1916.

Ermel, à Paris. — Méthode de musique. — 2794.

Escoffier (F.), à Saint-Étienne (Loire). — Armes de guerre. — 1317.

Estivant frères, à Givet (Ardennes). — Tubes de cuivre. — 2974.

Etchégaray (d'), à la Réunion. — Sucre. — 3500.

Fabart et Cie, à Paris. — Châles spoulinés. — 2156.

Faivre (docteur C.), à Paris. — Liqueur. — 298.

Fanien et ses fils, à Lillers (Pas-de-Calais). — Chaussures. — 2467.

Fannière (A. et F.) frères, à Paris. — Orfévrerie de table. — 3269.

Farcot et ses fils, au port Saint-Ouen (Seine). — Marteau pilon, machine à vapeur. — 1152.

Fargier, à Lyon (Rhône). — Épreuves photographiques au charbon. — 1514.

Farnèse-Favarq, à Lille (Nord). — Lin d'Algérie. — 3627.

Fastré (J.-T.) aîné, à Paris. — Instruments de physique. — 1392.

Fauconnier (F.-L.), à Paris. — Moulin ramasseur. — 1130.

Faulquier, Cadet et Cie, à Montpellier (Hérault). — Bougies. — 951.

Fauquet et Lheureux, à Rouen (Seine-Inférieure). — Mouchoirs de coton. — 1785.

Fauquet-Lemaître et Prévost, à Pont-Audemer (Eure). — Fils de coton. — 1782.

Faure père et fils, à Saint-Péray (Ardèche). — Vins. — 738.

Fauvelle-Delebarre, à Paris. — Peignes d'écaille, peignes de caoutchouc. — 3426.

Fayolle et Cie, à Lyon (Rhône). — Couleurs d'aniline. — 171.

Feau-Béchard, à Paris. — Fils teints. — 2235.

Feldtrappe frères, à Paris. — Méthode d'impressions sur étoffes. — 1200.

Ferguson aîné et fils, à Paris. — Dentelles. — 2276.

Ferouelle et Roland, à Saint-Quentin (Aisne). — Stores et rideaux brochés. — 1811.

Ferrand (E.) et Cie, à Alger. — Crin végétal. — 3621.

Ferrat, à El-Arrouch (province de Constantine). — Blé. — 3607.

Ferré (J.-B.), à Saint-Denis-du-Sig (province d'Oran). — Coton. — 3622.

Ferret frères, à Mâcon (Saône-et-Loire). — Vins. — 559.

Ferrier père et fils et Soulier, à Paris. — Grandes épreuves photographiques sur verre. — 1546.

Fetel (P.), à Bourbourg (Nord). — Froment. — 352.

Feuquières (J.), à Paris. — Bronzes d'art, émaux. — 3082.

Fey, Martin, Eude et Vieugué, à Tours (Indre-et-Loire). — Tissus de soie. — 1934.

Fichet (A.), à Paris. — Coffre-fort. — 2965.

Fiévet, à Masny (Nord). — Lins. — 358.

Flamand-Sézille, à Noyon (Oise). — Pois cassés. — 375.

Fleur-Saint-Denis et Vuignier, à Paris. — Modèle du pont de Kehl. — 1251.

Florent-Prévost, à Paris. — Collection d'estomacs d'oiseaux pour constater le régime alimentaire des oiseaux de France. — 885.

Floris (D. de), à la Réunion. — Chocolat, vanille. — 3500.

Focillon (A.), à Paris. — Premières notions d'histoire naturelle. — 2788.

Fontaine et Brault, à Chartres (Eure-et-Loir). — Turbine. — 1173.

Forest aîné, à Paris. — Vins. — 538.

Forges et chantiers de la Méditerranée (Société nouvelle des), à Paris. — Machine marine. — 1195.

Fortin-Hermann frères, à Paris. — Appareils d'écoulement et de distribution des eaux. — 1189.

Fouché, à la Martinique. — Liqueurs. — 3504.

Fourdinois (H.) père, à Paris. — Objets d'ameublement. — 2873.

Fourdinois fils, à Paris. — Objets d'ameublement. — 2873.

Fourcade (A.) et Cie, à Paris. — Produits chimiques. — 183.

Fourcaud-Laussac, (Gironde). — Vins. — 669.

Fournier (F.), à Marseille (Bouches-du-Rhône). — Bougies stéariques. — 963.

Fournier, Laigny et Cie, à Courville (Eure-et-Loir). — Produits chimiques. — 159.

Fourré, à la Guyane. — Produits agricoles. — 3461.

Franc père et fils et Martelin, à Lyon (Rhône). — Fils de soie. — 1974.

Francillon et Cie, à Puteaux (Seine). — Tissus teints. — 2260.

François (J.), à Paris. — Travaux de recherches d'eaux minérales. — 1251.

François et Fouquet, à Paris. — Baignoires et appareils de bains. — 1717.

Francoz fils, à Grenoble (Isère). — Gants de peau. — 2543.

Franquebalme et fils, à Avignon (Vaucluse). — Soies. — 858.

Frelon (L.-F.-A.), à Paris. — Appareil pour l'enseignement de la musique. — 2805.

Frey (P.-A.) fils, à Paris. — Scie locomobile. — 1097.

Frigard, à Bourg-Argental (Loire). — Soies gréges. — 836.

Fromage et Cie, à Rouen (Seine-Inférieure). — Bretelles. — 2603.

Gabon (Administration locale du). — Collection de produits végétaux. — 3490.

Gagneau (E.), à Paris. — Appareils d'éclairage de bronze. — 3056.

Gaillac (Association vinicole de) (Tarn). — Vins. — 713.

Gaillard frères, à Paris. — Acides et bougies stéariques. — 946.

Gaillard aîné, Petit et Halbou (A.), à La Ferté-sous-Jouarre (Seine-et-Marne). — Meule de moulin. — 56.

Gailly fils aîné, à Charleville (Ardennes). — Clous à la mécanique. — 2988.

Gallais (C.-A.), à Paris. — Objets d'ameublement. — 2899.

Galante (H.) et Cie, à Paris. — Instruments et appareils chirurgicaux de caoutchouc vulcanisé. — 1721.

Gallien et Cie, à Longjumeau (Seine-et-Oise). — Cuirs et peaux. — 2410.

Gallifet et Cie, à Grenoble (Isère). — Liqueurs. — 297.

Galoppe (H.) et Cie, à Paris. — Imitations de dentelle de Chantilly. — 2282.

Gamounet-Dehollande, à Amiens (Somme). — Satins et lastings. — 2029.

Ganneron (E.), à Paris. — Machines agricoles. — 1208.

Gantillon (D.), à Lyon (Rhône). — Foulards apprêtés. — 1873.

Gard (Exposition collective du département du). — Vins. — 776.

Garnaud (E.-F.) fils, à Paris. — Objets de terre cuite. — 1252.

Garnault, à la Nouvelle-Calédonie. — Huiles. — 3475.

Garnier et Salmon, à Paris. — Épreuves photographiques au charbon. — 1516.

Garnier (H.) et Salmon (A.), à Paris. — Nouvelle méthode de gravure sur acier. — 2766.

Garnot, (Seine-et-Marne). — Laine. — 378.

Garro fils aîné, à l'Oued-Boghni (province d'Alger). — Huile d'olive. — 3616.

Gascou et Albrespy, à Montauban (Tarn-et-Garonne). — Tissus de soie, soies gréges. — 1980.

Gastinne-Renette (L.-J.), à Paris. — Armes à feu et armes blanches. — 1335.

Gattiker (G.), à Paris. — Dessins de robes. — 3422.

Gaupillat et fils et Illig, à Paris. — Capsules et cartouches métalliques. — 1330.

Gauran, à Birkadem (province d'Alger). — Cocons et soie, coton. — 3618, 3622.

Gaussens fils, à Oran. — Coton, vins. — 3613, 3622.

Gauthey (pasteur), à Paris. — Livres de pédagogie. — 2771.

Gautier (F.), à Paris. — Bronzes d'art. — 3066.

Gautier et Cie, à Lyon (Rhône). — Velours unis. — 1877.

Gautier-Bouchard (L.-J.), à Paris. — Produits chimiques. — 132.

Gautrot (P.-L.) aîné, à Paris. — Instruments à vent et à percussion. — 1702.

Gavard (A.), à Paris. — Pantographes. — 1398.

Gaz (Compagnie parisienne d'éclairage et de chauffage par le), à Paris. — Extraits de la houille, briques réfractaires. — 118, 1296.

Geffrier, Delisle frères et Cie, à Paris. — Dentelles. — 2303.

Geiger (Z.), à Paris. — Articles de chasse et de voyage. — 2457.

Gélis (A.), à Paris. — Produits chimiques. — 198.

Gellée frères, à Paris. — Objets de maroquinerie. — 3407.

Gendarme de Bévotte, à Paris. — Album du canal d'irrigation de Carpentras. — 1251.

Gérard et Cantigny, à Paris. — Châles. — 2162.

Gérault (H.), à Paris. — Registres. — 2720.

Gérentet et Coignet, à Saint-Étienne (Loire). — Rubans. — 1927.

Géringer, à la Réunion. — Liqueurs. — 3500.

Géruzet (L.), à Bagnères-de-Bigorre (Hautes-Pyrénées). — Ouvrages de marbre. — 1261.

Gévelot, à Paris. — Capsules et cartouches. — 1307.

Giffard, à Paris. — Injecteur, ses applications aux pompes. — 1164.

Gilbert et Cie, à Reims (Marne). — Fils de laine et mérinos. — 2000.

Gille jeune, à Paris. — Porcelaine blanche et décorée. — 3355.

Gillet et Brianchon, à Paris. — Pâtes céramiques décorées. — 3354.

Gillet et Pierron, à Lyon (Rhône). — Produits chimiques. — 169.

Gindraux (A.) et fils, à Paris. — Outils d'horlogerie. — 1621.

Gindre et Cie, à Lyon (Rhône). — Tissus de soie. — 1970.

Girard, Quinson et Cie, à Lyon (Rhône). — Velours unis. — 1869.

Girardin, à Lille (Nord). — Traité de chimie élémentaire. — 2788.

Giraud, à l'Oued-el-Kébir (province d'Alger). — Blé. — 3607.

Giraud frères, à Paris. — Huiles essentielles. — 278.

Giraudon (S.-A.), à Paris. — Encadrements et albums pour photographies. — 3374.

Girinon fils, à Saint-Étienne (Loire). — Objets de passementerie. — 1911.

Girod (de l'Ain) (général baron), à Gex (Ain). — Laine. — 569.

Giron frères, à Saint-Étienne (Loire). — Tissus et rubans de velours. — 1931.

Goby, à Berbessa (province d'Alger). — Ricin, coton. — 3616, 3622.

Godard (A.) et Bontemps, à Valenciennes (Nord). — Batistes. — 1852.

Godchaux, à Paris. — Nouvelle mé-

thode d'impression en taille-douce, modèles d'écriture. — 2770, 2782.

Godfroy (C.) aîné, à Paris. — Flûtes. — 1694.

Godin aîné. — Laine. — 662.

Gœtche de Vial et Cie, à Saint-Pierre et Miquelon. — Poissons salés. — 3465.

Gondre et Cie, à Lyon (Rhône). — Tissus de soie et velours. — 1973.

Gontard, à Besançon (Doubs). — Horlogerie. — 1592.

Gontard (A.) et Cie, à Paris. — Savons. — 982.

Gosse (F.-A.), à Bayeux (Calvados). — Porcelaine dure allant au feu. — 3329.

Gossein-Jodon (Mme), à Paris. — Vêtements brodés pour enfants. — 2491.

Gossin (L.), à Paris. — Principes d'agriculture. — 2789.

Gouault (A.-F.), à Paris. — Cheminée de marbre. — 2862.

Gounelle (C.), à Marseille (Bouches-du-Rhône). — Savons. — 970.

Gourd, Croizat fils et Dubost, à Lyon (Rhône). — Tissus de soie. — 1944.

Gourdin et Cie, à Paris. — Boutons. — 2566.

Goureau, à Tlemcen (province d'Oran). — Cocons et soie. — 3618.

Gourgas (de), à Philippeville (province d'Oran). — Cocons et soie. — 3618.

Gourry et Cie, à Cognac (Charente). — Liqueurs. — 284.

Goyriena, à la Guyane. — Sucre. — 3454.

Grados (L.), à Paris.'— Ornements de plomb et de zinc repoussés. — 1283.

Grancollot (L.-P.), à Paris. — Appareils orthopédiques. — 1724.

Grand'Combe (Société anonyme des mines de la) (Gard), à Paris. — Charbons. — 55.

Granger (E.), à Paris. — Reproduction d'armures et d'armes anciennes, bijoux historiques. — 1332, 3228.

Grandjon (J.) fils aîné, à Mirecourt (Vosges). — Instruments à cordes. — 1660.

Grand-Jouan (École impériale d'agriculture de) (Loire-Inférieure). — Céréales. — 584.

Granval et Cie, à Marseille (Bouches-du-Rhône). — Sucre. — 437.

Graux de Mauchamp, (Aisne). — Laine. — 371.

Graux-Marly (L.-J.-B.), à Paris. — Bronzes d'art. — 3036.

Gravier (C.), à Nîmes (Gard). — Tapis veloutés. — 2196.

Gravier et Caillot, à Blidah (province d'Alger). — Coton. — 3622.

Grenoble (Société d'agriculture et d'horticulture de l'arrondissement de) (Isère). — Produits agricoles. — 745.

Griesse-Traat, à Alger. — Coton. — 3622.

Grignon (École impériale d'agriculture et Société agronomique de) (Seine-et-Oise). — Céréales, miels. — 427.

Grima (F.), à Philippeville (province de Constantine). — Céréales. — 3607.

Grohé (G.), à Paris. — Objets d'ameublement. — 2874.

Gros (J.-L.-B.), à Paris. — Meubles incrustés. — 2878.

Gros, Odier, Roman et C^{ie}, à Wesserling (Haut-Rhin). — Tissus de coton blanc, tissus imprimés. — 1809-2211.

Groult fils, à Paris. — Pâtes alimentaires. — 270.

Gruel-Engelmann, à Paris. — Reliures de luxe. — 2632.

Grumel (F.-R.), à Paris. — Albums et encadrements pour photographies. — 3395.

Gruner, à Paris. — Carte géologique. — 1251.

Gruyer (A.), à Paris. — Ombrelles et parapluies. — 2600.

Guadeloupe (Jury d'admission de la). — Collection des produits de la colonie. — 3496.

Guebwiller (commune de) (Haut-Rhin). — Vins. — 515.

Guéret frères, à Paris. — Meubles sculptés. — 2876.

Guérin-Boutron (M.-L.-A.), à Paris. — Chocolat. — 254.

Guérin-Méneville (docteur F.), à Paris. — Vers à soie de l'ailante; acclimatation en France des vers à soie de l'Inde, de la Chine et du Japon. — 837-880.

Guerlain (P.-F.-P.), à Paris. — Parfumerie. — 236.

Guéroult, à Rouen (Seine-Inférieure). — Fils teints. — 2226.

Guerre (C.) fils, à Langres (Haute-Marne). — Coutellerie. — 3145.

Guesde, à la Guadeloupe. — Liqueurs. — 3494.

Gueyton (A.), à Paris. — Orfévrerie d'art. — 3270.

Guicestre et C^{ie}, à Paris. — Carton non bitumé pour toitures. — 1255.

Guichard. — Laines. — 662.

Guiliaumet (A.), à Puteaux (Seine). — Tissus teints. — 2238.

Guillaume et fils, à Saint-Denis (Seine). — Tissus imprimés. — 2258.

Guillem et C^{ie}, à Marseille (Bouches-du-Rhône). — Plomb et argent, clous de cuivre. — 15.

Guimet (J.-B.), à Lyon (Rhône). — Bleu d'outremer. — 176.

Guinon, Marnas et Bonnet, à Lyon (Rhône). — Produits chimiques, soies et cotons teints. — 167-2248.

Guiollet et Quenneson, à la Martinique. — Sucre. — 3504.

Guyane (Jury d'admission de la). — Substances médicinales, collection de bois. — 3461.

Guynet (L.-H.), à Cambrai (Nord). — Toiles, batistes et linons. — 1850.

Guyonnet (J.-M.), à Assi-bou-Nif (province d'Oran.) — Coton. — 3622.

Haas (Y.), à Paris. — Chapeaux et casquettes. — 2501.

Hachet (M.), à Paris. — Lave émaillée. — 1296.

Hadj-Mahomed-Bechamki, à Constantine. — Souliers. — 3633.

Haffner frères, à Paris. — Coffres-forts. — 2969.

Hamelin, à Paris. — Fils de soie. — 1901.

Hammo-ben-Choula, à Constantine. — Souliers. — 3633.

Hamoir (G.), à Saultain (Nord). — Produits agricoles. — 356.

Hardy, à Alger. — Céréales, légumes et

graines oléagineuses, cocons, fibres textiles. — 3606, 3618, 3621.

Hardy (E.), à Paris. — Instruments de précision. — 1393.

Harmel frères, à Warmeriville (Marne). — Fil de laine. — 2017.

Haro (E.-F.), à Paris. — Procédé pour restaurer les peintures. — 2687.

Hartmann, à Gastonville (province de Constantine). — Tabac. — 3615.

Hartnack (E.-F.), à Paris. — Microscopes. — 1417.

Hasse (F.), à Lyon (Rhône). — Peaux et fourrures. — 2358.

Hayem (S.) aîné, à Paris. — Cols, cravates, chemises. — 2522.

Hazebrouck (Société d'agriculture d') (Nord). — Produits agricoles. — 353.

Hébert, à Paris. — Châles spoulinés. — 2161.

Heckel aîné, Brosset et Cie, à Lyon (Rhône). — Tissus de soie. — 1863.

Hédiard (A.) et Joly (P.-F.), à Argenteuil (Seine-et-Oise). — Chaudière à vapeur surchauffée. — 1131.

Hemardinguer, à Paris. — Chemises. — 2520.

Hennecart (J.-F.), à Paris. — Tissus de soie à bluter. — 1979.

Hénoc, à Paris. — Plumeaux. — 2354.

Henry (L.), à Strasbourg (Bas-Rhin). — Pâtés de foie d'oie. — 319.

Henry et fils, à Savonnières-devant-Bar (Meuse). — Cotons filés teints. — 2230.

Henry (E.) et Martin (J.), à Paris. — Instruments de cuivre. — 1644.

Hérault (Exposition collective du département de l'). — Vins. — 783.

Herbelot fils et Genet-Dufay, à Calais (Pas-de-Calais). — Imitations de dentelle de Chantilly. — 2298.

Héricart de Thury, à Saint-Denis-du-Sig (province d'Oran). — Lin. — 3621.

Hermann (G.), à Paris. — Machine pour la fabrication du chocolat, objets d'art montés en bronze. — 1145, 3081.

Hermann-Lachapelle et Glover, à Paris. — Appareil à fabriquer les boissons gazeuses. — 1082.

Hermitage (Exposition collective des vins de l') (Drôme). — Vins. — 757.

Herpin-Leroy (H.), à Paris. — Fleurs et parures. — 2477.

Herrenschmidt (les fils d') (G.-F.), à Strasbourg (Bas-Rhin). — Cuirs. — 2390.

Herz (H.), à Paris. — Pianos. — 1689.

Hess (G.), à Paris. — Châles et confections pour dames. — 2154.

Heuzé, Radiguet, Homon, Goury et Leroux, à Landerneau (Finistère). — Fils de lin et toiles à voiles. — 1855.

Hitier (F.), à la Chiffa (province d'Alger). — Coton. — 3622.

Hoareau, à la Réunion. — Sucre. — 3500.

Hochapfel frères, à Strasbourg (Bas-Rhin). — Pipes de bois. — 3387.

Hœring, à Bône (province de Constantine). — Conserves de fruits, graines oléagineuses, matières tinctoriales. — 3610, 3616, 3623.

Hofer-Grosjean (E.), à Mulhouse (Haut-Rhin). — Tissus imprimés. — 2259.

Hofmann (J.-G.), à Paris. — Instruments d'optique. — 1440.

Holden, à Reims (Marne). — Laines peignées. — 2019.

Hooper, Carroz et Tabourier, à Paris. — Tissus de laine et de soie. — 2167.

Horcholle (A.), à Paris. — Objets d'ivoire. — 3386.

Houblons (Exposants de). — 668.

Houdebine (C.-H.-A.), à Paris. — Garnitures de cheminée de bronze. — 3069.

Houette (A.) et C^{ie}, à Paris. — Peaux de veau vernies. — 2422.

Houette (L.), à Saint-Pierre-lez-Calais (Pas-de-Calais). — Imitations de dentelles. — 2297.

Houlès et fils et Cormouls, à Mazamet (Tarn). — Velours et draps. — 2080.

Houllier-Blanchard (C.-H.), à Paris. — Fusils de chasse, pistolets. — 1334.

Huber frères, à Paris. — Décoration de carton-pierre. — 2869.

Hubert-Delisle (J.-B.), à la Réunion. — Safran. — 3500.

Huet et C^{ie}, à Rouen (Seine-Inférieure). Tissus élastiques de caoutchouc. — 2603.

Huet-Jacquemin, à Saint-Quentin (Aisne). — Broderies. — 1799.

Huguenin-Schwartz et Conilleau, à Mulhouse (Haut-Rhin). — Tissus imprimés. — 2216.

Hugues aîné, à Grasse (Alpes-Maritimes). — Parfumerie. — 221.

Hugues-Cauvin, à Saint-Quentin (Aisne). — Mousselines ouvragées. — 1795.

Huillard et Grison, à Déville-lez-Rouen (Seine-Inférieure). — Produits tinctoriaux. — 150.

Hulin et Paquin, à Sedan (Ardennes). — Draps façonnés. — 2106.

Hulot (A.-A.), à Paris. — Planches et épreuves de timbres-poste. — 2731.

Humblot-Conté et C^{ie}, à Paris. — Crayons. — 2755.

Husson-Buthod et Thibouville, à Paris. — Instruments à vent et à cordes. — 1666.

Husson-Hemmerlé, à Paris. — Broderies. — 2310.

Hutin, (Aisne). — Laine. — 371.

Ibled frères et C^{ie}, à Paris. — Chocolats. — 256.

Illis-ben-Bou-Zid, à Ouled-Nabet (province de Constantine). — Blé et orge. — 3607.

Imbs, à Brumath (Bas-Rhin). — Tapis. — 2198.

Imhaus, à Sainte-Marie-de-Madagascar. — Collection de produits végétaux de la colonie. — 3481.

Imprimerie impériale de France, à Paris. — Ouvrages imprimés. — 2631.

Indes orientales (Jury d'admission des). — Produits organiques industriels. — 3484.

Institution impériale des jeunes aveugles de Paris. — Méthode d'enseignement de Louis Braille. — 2858.

Institution impériale des sourds-muets de Paris. — Travaux d'élèves. — 2859.

Institution impériale des sourdes-muettes de Bordeaux (Gironde). — Travaux d'élèves. — 2860.

Isnard-Maubert, à Grasse (Alpes-Maritimes). — Parfumerie. — 223.

Itier (J.), (Bouches-du-Rhône). — Plante textile naturalisée en France. — 803.

Jacob, à Coléah (province d'Alger). — Coton. — 3622.

Jacot (H.-L.), à Paris. — Pendules de voyage. — 1624.

Jacques-Sauce, à Paris. — Couleurs en pâte, laines et cotons teints en poudre. — 186, 2232.

Jacquin (veuve) et fils, à Paris. — Dragées. — 311.

Jacquot (C.), à Nancy (Meurthe). — Instruments à cordes. — 1687.

Jacta (E.) et Cie, à Paris. — Joaillerie et bijouterie. — 3262.

James Jackson et fils et Cie, à Saint-Seurin-sur-l'Isle (Gironde). — Aciers Bessemer. — 4.

Janholtz (veuve), à la Guyane. — Coton. — 3459.

Janselme fils et Godin, à Paris. — Meubles de cabinet. — 2886.

Japuis, Kastner et Carteron, à Claye (Seine-et-Marne). — Tissus imprimés. — 2264.

Jardin-Blancoud, à Paris. — Pierres dures et cristaux gravés. — 3216.

Jarnot, à la Martinique. — Sucre. — 3504.

Javal (E.), à Paris. — Objets de quincaillerie. — 3010.

Javal (L.), à Arès (Gironde). — Produits des landes de Gascogne. — 884.

Javey et Cie, à Paris. — Fruits et feuillages artificiels. — 2482.

Jean (A.), à Paris. — Faïences artistiques. — 3353.

Jeanrenaud, à Paris. — Épreuves photographiques. — 1526.

Jeantet-David, à Saint-Claude (Jura). — Tabletterie. — 3376.

Jeanti et Prévost, à Paris. — Sucre de betteraves. — 437.

Jeuffrain et fils, à Louviers (Eure). — Draperie. — 2112.

Johannot (F.), à Annonay (Ardèche). — Papiers. — 2665.

Joigny (Société d'agriculture de) (Yonne). — Vins. — 663.

Jollain, (Seine-et-Marne). — Froment. — 378.

Joly-Grangedor, à Paris. — Photographies de dessins d'après l'antique. — 2804.

Joret (E.-M.-F.) et Homolle (E.), à Paris. — Produits pharmaceutiques. — 202.

Josselin (J.-J.) et Cie, à Paris. — Corsets. — 2518.

Jouanin (C.-V.), à Paris. — Camées gravés. — 3251.

Jourdan-Brive (G.) fils aîné, à Marseille (Bouches-du-Rhône). — Fruits confits. — 290.

Journiac, (Seine-et-Oise). — Froment. — 379.

Jouvin et Cie, à Paris. — Gants de peau. — 2559.

Jouvin (Mme veuve X.) et Cie, à Paris. — Gants de peau. — 2552.

Jumelle (F.-C.), à Paris. — Cuirs pour chaussures. — 2423.

Jutier, à Paris. — Travaux d'aménagement d'eaux minérales. — 1251.

Kaczanowski et Thierry, à Bouffarick

(province d'Alger). — Coton. — 3622.

Kada-Kelouch, à Sidi-bou-Médine (province d'Oran). — Miel, kermès, garance. — 3612, 3623.

Kervegen (de) et Trévise (de), à la Réunion. — Sucre et café. — 3500.

Kestner (C.), à Thann (Haut-Rhin). — Produits chimiques. — 136.

Kind, à Paris. — Forage du puits artésien de Passy. — 1251.

Knapp, à Strasbourg (Bas-Rhin). — Bronze en poudre. — 2684.

Knecht (E.), à Paris. — Sculptures sur bois. — 2867.

Kneib, à Paris. — Objets d'ameublement. — 2914.

Kœchlin-Dollfus, à Mulhouse (Haut-Rhin). — Laines écrues, laines teintes. — 2052, 2263.

Kœchlin frères, à Mulhouse (Haut-Rhin). — Tissus imprimés. — 2217.

Kœnig (R.), à Paris. — Instruments d'acoustique. — 1394.

Kriegelstein (J.-G.), à Paris. — Pianos. — 1665.

Kuhlmann et Cie, à Lille (Nord). — Produits chimiques, emploi des silicates alcalins dans les constructions. — 122.

Labat (T.), à Bordeaux (Gironde). — Modèle d'un appareil de halage. — 1367.

Labbaye (J.-C.), à Paris. — Instruments de musique de cuivre. — 1642.

Labric (P.-E.), à Paris. — Chocolats. — 260.

Labrosse frères, à Sedan (Ardennes). — Draps et velours. — 2102.

Lacarrière (A.) père, fils et Cie, à Paris. — Appareils à gaz. — 3059.

Lachez-Bleuze, à Paris. — Broderies. — 2305.

Lackerbauer (P.), à Paris. — Dessins pour les sciences naturelles et médicales. — 1740.

Lacoste, (Gironde). — Vins. — 669.

Lacroix frères, à Angoulême (Charente). — Papiers. — 2666.

Lafaye (P.), à Paris. — Vitraux d'appartement. — 3299.

Lafon de Camarsac, à Paris. — Images photographiques sur émaux et sur porcelaines. — 1506.

Lafond de Candaval, à Alger. — Étoupe de diss. — 3621.

Lagache (J.), à Roubaix (Nord). — Tissus pour gilets. — 2127.

Lahoche et Pannier, à Paris. — Porcelaines peintes et décorées. — 3338.

Lahoussaye-Coutermont, à la Martinique. — Tabac. — 3504.

Laisné (N.-A.), à Paris. — Modèle de gymnase. — 2806.

Lalanne, à la Guadeloupe. — Coton. — 3495.

Lalouël de Sourdeval et Margueritte, à Paris. — Produits chimiques. — 106.

Lalouël de Sourdeval, à Laverdines (Cher). — Céréales, sucre de betterave. — 600.

Lalouette, (Somme). — Sucre de betterave. — 377.

Lambert, à Bône (province de Constantine). — Collection de bois. — 3619.

Lambin et Lefebvre, à Paris. — Objets de sellerie. — 2401.

Lami (A.), à Paris. — Modèle d'anato-

mie, travaux sur le système musculaire de l'homme. — 1758.

Lamy, à Paris. — Découverte du thallium dans les minerais de fer. — 242.

Lamy (H.), à Lyon (Rhône). — Tissus de soie. — 1972.

Lang (L.), à Schlestadt (Bas-Rhin). — Toiles métalliques. — 2970.

Lange-Desmoulin (J.-B.-C.), à Paris. — Couleurs. — 180.

Laperche (A.) jeune, à Paris. — Vis cylindriques et boutons. — 2960.

Laprade frères, à la Réunion. — Sucre. — 3500.

Larcher Faure et Cie, à Saint-Étienne (Loire). — Rubans de soie. — 1913.

Laroche-Joubert, Dumergue, Lacroix et Cie, à Angoulême (Charente). — Papiers. — 2666.

La Roche-Tolay (de), à Paris. — Pont de tôle construit sur la Garonne, à Bordeaux. — 1251.

Larocque (A.), à Paris. — Nitro-benzine. — 197.

Larroque (P.), à Paris. — Billard. — 2872.

Lassimonne (C.), à Paris. — Confiseries. — 299.

Laterrière (J. de) et Cie, à Paris. — Sommier Tucker. — 2905.

Latour (P.), à Paris. — Chaussures rivées. — 2455.

Latry (A.), à Paris. — Cartes et papiers dits porcelaine. — 2729.

Latry (A.) et Cie, à Paris. — Blanc de zinc. — 216.

Latry aîné et Cie, à Paris. — Objets de bois durci. — 3381.

Latune et Cie, à Blacons (Drôme). — Papiers. — 2648.

Laugier (A.), à Oran. — Alcool. — 3614.

Laurençot, à Paris. — Brosses. — 2357.

Laurens et Thomas, à Paris. — Chaudière à foyer amovible. — 1151.

Laurent (E.) et Cie, à Paris. — Parquets de marqueterie. — 2870.

Laurent (F.) et Casthélaz, à Paris. — Produits chimiques. — 206.

Laurent et Gsell, à Paris. — Vitrail d'église. — 3307.

Lavezzari (E.), à Montreuil-sur-Mer (Pas-de-Calais). — Projet d'hôpital et de bains de mer chauds. — 1744.

Lavie fils, à Guelma (province de Constantine). — Farine. — 3611.

Lavie père et fils, à Constantine. — Farine, huile d'olive. — 3611, 3616.

Laville, Petit et Crespin, à Paris. — Chapeaux d'hommes. — 2493.

Le Belleguic (P.-J.), à Paris. — Appareils orthopédiques. — 1735.

Leblanc (A.), à Coulommiers (Seine-et-Marne). — Farine. — 376.

Lecharpentier, à Saint-Pierre et Miquelon. — Poissons salés. — 3465.

Lecointe (J.), à Saint-Quentin (Aisne). — Machine pour la fabrication de l'huile, régulateur de presse hydraulique. — 1166.

Lécollier (V.), à Nogent (Haute-Marne). — Rasoirs et ciseaux. — 3140.

Lecoq (H.), à Clermont-Ferrand (Puy-de-Dôme). — Carte géologique. — 82.

Lecornu, à Caen (Calvados). — Dentelles. — 2304.

Lecouteux (H.), à Paris. — Machine à vapeur horizontale. — 1175.

Le Crosnier (M.-L.), à Paris. — Tissus gommés ou cirés. — 2243.

Ledentu (C.), à la Guadeloupe. — Café, collection de bois. — 3494.

Ledoux-Bédu et Cie, à Saint-Quentin (Aisne). — Tissus de coton. — 1796.

Lefebvre, à Corbehen (Pas-de-Calais). — Extrait des jus de betterave. — 438.

Lefebvre (T.), à Saint-Pierre-lès-Calais (Pas-de-Calais). — Tulles et dentelles. — 2294.

Lefebvre-Ducatteau frères, à Roubaix (Nord). — Laines et tissus de laine. — 2122.

Lefèvre (A.-A.), à Paris. — Préparations de têtes d'animaux. — 1747.

Lefèvre (E.-J.), à Paris. — Objets d'art en zinc. — 3021.

Lefort (V.-M.), à Paris. — Objets d'ivoire. — 3378.

Lefort (veuve L.-P.), au Grand-Couronne (Seine-Inférieure). — Imitations de dentelles de soie. — 2279.

Lefranc et Cie, à Paris. — Couleurs, crayons de pastel, encres. — 108, 2692.

Legrand, à Paris. — Papiers à lettre, enveloppes. — 2636.

Legrand (A.), à Paris. — Châles brodés. — 2168.

Legras (F.), à Rouen (Seine-Inférieure). — Cotons teints. — 2225.

Legrix et Maurel, à Elbeuf (Seine-Inférieure). — Nouveautés pour vêtements. — 2086.

Leguerrier (C.-L.-M.), à Paris. — Chocolats et cafés. — 257.

Lejeune (L.) et Voitrin, à Paris. — Ouates. — 1776.

Lelarge et Auger, à Reims (Marne). — Flanelles. — 1991.

Lemaire (A.), à Paris. — Bronzes d'art. — 3078.

Lemaire-Daimé, à Andrésy (Seine-et-Oise). — Jouets d'enfants. — 3402.

Lemaitre, à Paris. — Modèles de constructions civiles. — 1251.

Lémann et Cie, à Paris. — Vêtements confectionnés. — 2440.

Lemercier (E.), à Paris. — Machine à visser les chaussures. — 1121.

Lemercier (R.-J.), à Paris. — Impressions lithographiques. — 2745.

Lemielle (T.), à Valenciennes (Nord). — Ventilateur pour l'aérage des mines. — 1135.

Lenègre, à Paris. — Albums. — 2736.

Lenoir et Cie, à Paris. — Machine à gaz. — 1188.

Lenormand (A.), à Vire (Calvados). — Draps et velours. — 2083.

Lentillac (de), à Lavallade (Dordogne). — Céréales. — 627.

Léoni et Coblenz, à Vaugenlieu (Oise). — Chanvre. — 450.

Lepage-Moutier (M.-L.), à Paris. — Armes à feu. — 1339.

Lepan (T.), à Lille (Nord). — Tubes métalliques. — 2940.

Lepaute (H.) et Sautter, à Paris. — Appareils d'éclairage de phares. — 1251.

Lépicouché, au Vieil-Évreux (Eure). — Froment. — 447.

Lépine (J.), aux Indes orientales. — Substances médicinales, matières tinctoriales. — 3482, 3484.

Leprince, à Paris. — Papier à copier sans presse. — 2769.

Le Puy (Société d'agriculture, des sciences, des arts et du commerce de) (Haute-Loire). — Froment. — 568.

Lequien père, à Paris. — Dessins et modelages de ses élèves. — 2845.

Lerolle (L.), à Paris. — Bronzes d'art. — 3062.

Leroy (J.), à Paris. — Papiers peints. — 2924.

Leroy (T.), à Paris. — Chronomètres. — 1623.

Leroy (C.) et Durand, à Gentilly (Seine). — Acides et bougies stéariques. — 942.

Lervilles (J.), à Lille (Nord). — Chicorée torréfiée. — 275.

Lescure (J.), à Oran. — Céréales, coton. — 3607, 3622.

Lesénéchal, à Saint-Angeau (Cantal). — Fromages. — 442.

Lesobre (C.), à Paris. — Four et pétrin mécanique. — 1117.

Lespiaut (A.), à Paris. — Articles de chasse. — 1304.

Letestu (M.-A.), à Paris. — Pompes hydrauliques. — 1167.

Létrange (L.) et C^{ie}, à Paris. — Pièces de cuivre laminées. — 50.

Leveau-Baudry, à Villaine-la-Gonais, près la Ferté-Bernard (Sarthe). — Meules de moulin. — 65.

Lévy (J.-F.), à Paris. — Bronzes d'art. — 3063.

L'Heureux frères, à Saint-Pierre-lès-Calais (Pas-de-Calais). — Imitations de dentelle de Chantilly. — 2296.

Lhuillier (E.), à Paris. — Peaux et fourrures. — 2360.

Liazard (A.), à Tréguel (Loire-Inférieure). — Céréales. — 585.

Lichtlin, à Constantine. — Bois. — 3619.

Lille (Comice agricole de) (Nord). — Céréales, feuilles de tabac. — 351.

Limet, Lapareillé et C^{ie}, à Paris. — Limes et tranchants d'acier. — 3172.

Lingée et C^{ie}, à Paris. — Ciment dit du *bassin de Paris*. — 1265.

Lippman, Schneckenburger et C^{ie}, à Paris. — Pierres et marbres artificiels. — 1257.

Lips (C.), à Paris. — Manches de parapluies sculptés. — 2531.

Lissilour (H.), (Côtes-du-Nord). — Chanvre. — 431.

Loire (Comité des houillères de la), à Saint-Étienne (Loire). — Houilles. — 17.

Loiret (Exposition collective du département du). — Miel. — 578.

Loiseau (J.-B.), à Paris. — Dentelles. — 2315.

Lorilleux (C.) et fils aîné. — Encres d'imprimerie. — 2699.

Lory (T.), à la Réunion. — Sucre. — 3500.

Lot (L.), à Paris. — Flûtes. — 1693.

Louiche-Desfontaines, à Paris. — Barrage à hausses mobiles. — 1251.

Louit frères et C^{ie}, à Bordeaux (Gironde). — Pâtes alimentaires. — 267.

Loyer (H.), à Lille (Nord). — Fils de coton. — 1772.

Luce (M^{me}), à Alger. — Broderies. — 3633.

Ludot, à Paris. — Miel. — 660.

Luer (G.-G.-A.), à Paris. — Instruments de chirurgie. — 1713.

Lundy (J.-A.-V.), à Paris. — Écritures ornées. — 2800.

Lussigny frères, à Valenciennes (Nord). — Batistes. — 1851.

Lusson (A.), à Paris. — Vitraux peints. — 3305.

Luzet, à Luxeuil (Haute-Saône). — Vins. — 526.

Mac-Culloch frères, à Tarare (Rhône). — Tissus de coton apprêtés. — 1818.

Mâconnais (Exposition collective du) (Saône-et-Loire). — Vins. — 554.

Madeleine frères, à Paris. — Dessins de dentelles. — 3421.

Maës (L.-J.), à Clichy-la-Garenne (Seine). — Cristaux blancs et de couleur. — 3297.

Mage aîné, à Lyon (Rhône). — Toiles métalliques. — 2978.

Mage (F.), à Paris. — Modèles de plâtre pour bronzes d'art. — 3049.

Maître (P.), (Gironde). — Vins. — 669.

Maleyssie (comte de), à Châteauneuf (Vaucluse). — Vins. — 796.

Mallet (A.-A.-P.), à Paris. — Produits ammoniacaux. — 117.

Mallet frères, à Lille (Nord). — Fils de coton façonnés. — 1771.

Mallet-Bachelier (A.-L.-J.), à Paris. — Livres scientifiques. — 2738.

Mallet-Robinet (Mme), à Paris. — Traité d'agriculture pratique à l'usage des femmes. — 2789.

Malsallez (C.), à Paris. — Confiseries. — 305.

Mame (A.) et Cie, à Tours (Indre-et-Loire). — Livres imprimés, reliures. — 2740.

Manais, à la Réunion. — Vanille. — 3500.

Mangeot frères et Cie, à Nancy (Meurthe). — Pianos. — 1654.

Maniez, (Sarthe). — Chanvre. — 428.

Manlius et Bonnoday, à la Réunion. — Vanille. — 3500.

Manufactures impériales des Gobelins, de la Savonnerie et de Beauvais. — Tapis et tapisseries — 2191.

Maquennehen (E.) et Imbert, à Escarbotin (Somme). — Objets de serrurerie. — 2977.

Marchand (L.), à Paris. — Cheminée monumentale, bronzes d'art. — 3033.

Maréchal (C.-L.) père, à Metz (Moselle). — Vitraux. — 3304.

Maréchal (C.-R.) fils, à Metz (Moselle). — Vitraux. — 3313.

Marey (docteur J.), à Paris. — Instrument servant à enregistrer les battements du pouls. — 1762.

Maricot et Vacquerel, à Paris. — Papiers et cartons. — 2758.

Marie (E.), à Tahïti. — Fibres textiles. — 3478.

Marie-Brizard et Roger, à Bordeaux (Gironde). — Liqueurs. — 289.

Marienval-Flamet (L.), à Paris. — Fleurs et plumes. — 2481.

Marin, à Paris. — Phare. — 1251.

Marion (A.) et Cie, à Paris. — Papiers, albums et buvards. — 2751.

Maristes (Supérieur des Pères), à la Nouvelle-Calédonie. — Toisons. — 3475.

Marmet, à Robertville (province de Constantine). — Tabac. — 3615.

Marnat-Solenne, à Coulommiers (Seine-et-Marne). — Farine. — 376.

Marret et Beaugrand, à Paris. — Joaillerie et bijouterie. — 3205.

Marteau (A.) et C^{ie}, à Paris. — Peaux de veau. — 2398.

Martin (E.-O.), à Sireuil (Charente). — Fers. — 7.

Martin (P.) fils aîné, à Toulouse (Haute-Garonne). — Piano. — 1664.

Martin (J.-B. et P.), à Tarare (Rhône). — Soies et velours. — 1872.

Martin (L.) et C^{ie}, à Lasalle (Gard). — Soies gréges. — 851.

Martin et Michel, à la Réunion. — Tabac. — 3500.

Marville, à Paris. — Épreuves photographiques. — 1523.

Marx (W.), à Paris. — Albums pour photographies. — 3380.

Mascara (Commune de) (province d'Oran). — Vins. — 3613.

Masse et Cressin fils, à Amiens (Somme). — Laines. — 2053.

Massez (M.), à Paris. — Chaussures. — 2441.

Massing frères et C^{ie}, à Puttelange (Moselle). — Peluches de soie. — 1920.

Masson (J.-B.-F.), à Paris. — Étain en feuilles. — 3003.

Masson-Sarnac, (Charente-Inférieure). — Eaux-de-vie. — 646.

Massue, à Paris. — Peignes. — 3429.

Mathevon et Bouvard, à Lyon (Rhône). — Tissus de soie. — 1861.

Mathieu, à Paris. — Modèle du pont de tôle de Fribourg. — 1251.

Mathieu (L.-J.), à Paris. — Instruments de chirurgie. — 1714.

Mathieu (F.) et Garnot (S.), à Paris. — Châles brodés. — 2526.

Matthias (M^{lle}), à la Guyane. — Produits agricoles. — 3461.

Maumené et Rogelet, à Reims (Marne). — Potasses extraites du suin des moutons. — 149.

Maxwell-Lyte, à Bagnères-de-Bigorre (Hautes-Pyrénées). — Épreuves photographiques. — 1537.

Mayer, à Paris. — Chaussures de fantaisie. — 2470.

Mayotte et Nossi-Bé (Jury d'admission de). — Produits de la colonie. — 3479.

Mazaroz-Ribaillier (P.), à Paris. — Meubles sculptés. — 2877.

Mazeline et C^{ie}, au Havre (Seine-Inférieure). — Dessins de machine de bateau. — 1181.

Mazère, à Dely-Ibrahim (province d'Alger). — Coton. — 3622.

Mazier (docteur M.-P.-A.-F.), à l'Aigle (Orne). — Moissonneuse et faucheuse. — 1201.

Mazure-Mazure, à Roubaix (Nord). — Reps et damas. — 2179.

Mazurier, (Côte occidentale d'Afrique). — Spécimens de bois. — 3489.

Mellerio dits Meller frères, à Paris. — Joaillerie et bijouterie. — 3263.

Mène (P.-J.), à Paris. — Bronzes d'art. — 3044.

Ménier (E.-J.), à Paris. — Chocolat. — 252.

Mennet-Possoz, David et Trioullier, à Paris. — Mousselines et gazes. — 1812.

Mercier (A.), à Louviers (Eure). — Métiers à filer et à tisser la laine. — 1100.

Mercier (C.-V.), à Paris. — Tabatières de bois. — 3384.

Mercier (D.), à Paris. — Bronzes d'art. — 3073.

Mercier (M.), à la Guadeloupe.—Cacao. — 3494.

Méricant (E.), à Paris. — Instruments de chirurgie vétérinaire. — 1711.

Merle (H.) et C^{ie}, à Allais (Gard). — Sels extraits des eaux de la mer. — 139.

Merlin (M^{me} veuve), à Saint-Denis-du-Sig (province d'Oran). — Coton. — 3622.

Merman (G.), (Gironde). — Vins. — 669.

Mermilliod frères, au Prieuré (Vienne). — Coutellerie. — 3149.

Méro (J.-D.), à Grasse (Alpes-Maritimes. — Parfumerie. — 222.

Messier (A.), à Paris. — Laques; laines et cotons teints en poudre. — 179, 2231.

Meyer (L.-F.-A.), à Paris. — Meubles de laque. — 2888.

Meynier (P.), à Lyon (Rhône). — Tissus de soie. — 1968.

Meyrueis frères, à Paris. — Bonneterie. — 2589.

Michel (L.-C.), à Paris. — Méthode de lecture et de prononciation. — 2780.

Michel et C^{ie}, à Marseille (Bouches-du-Rhône). — Ciment. — 1297.

Michelet (H.-F.), à Paris. — Ouvrages de plomb et de zinc estampés. — 1284.

Michely, à la Guyane. — Cocons de vers à soie. — 3459.

Midocq (N.-E.) et Gaillard (E.-A.), à Paris. — Objets de maroquinerie. — 3405.

Milliau jeune, à Marseille (Bouches-du-Rhône). — Savon. — 965.

Million et C^{ie}, à Lyon (Rhône). — Tissus de soie. — 1891.

Milon aîné, à Paris. — Bonneterie. — 2591.

Minguet, à Senlis (Oise). — Farine. — 439.

Mirmont (C.-A.), à Paris. — Instruments à cordes. — 1677.

Miroy frères, à Paris. — Objets d'art de zinc et de bronze. — 3032.

Mohamed-abd-Allah-Gaba, des Brascha (province de Constantine). — Laine. — 3617.

Mohamed-ben-Tayeb, à El-Ouricia (province de Constantine). — Blé. — 3607.

Mohamed-bou-Abbès, à Batna (province de Constantine). — Blé. — 3607.

Mohamed-el-Hadj-Chettouh, des Ouled-Siabid (province de Constantine). — Laine. — 3617.

Moigniez (J.) fils, à Paris. — Bronzes d'art. — 3042.

Moingeard frères, à Paris. — Omnibus. — 1050.

Moison (F.-T.), à Mouy (Oise). — Dynamomètres. — 1171.

Monchain (Z.), à Lille (Nord). — Fils de lin. — 1843.

Monclar (Comice agricole de) (Tarn-et-Garonne). — Maïs. — 710.

Monduit (N.) et Béchet, à Paris. — Ornements de plomb et de cuivre. — 1259.

Monestier aîné, à Avignon (Vaucluse). — Soies gréges et ouvrées. — 842.

Monmartin (A.). — Ouvrages d'éducation.

Monot (E.-S.), à Pantin (Seine). — Cristaux. — 3308.

Montagnac (de) et fils, à Sedan (Ardennes). — Tissus et velours de laine. — 2100.

Montal (C.), à Paris. — Pianos, méthode de piano à l'usage des aveugles. — 1678.

Montaland (C.) et Cie, à Lyon (Rhône). — Bougies stéariques. — 962.

Montandon frères, à Paris. — Ressorts pour horlogerie. — 1586.

Montessuy et Chomer, à Lyon (Rhône). — Tissus de soie. — 1971.

Montpellier (Jury de l'arrondissement de) (Hérault).— Vins. — 784.

Moreau frères, à Paris. — Devants de chemises brodés. — 2308

Morel (E.), à Essonne (Seine-et-Oise). — Farines. — 376.

Morin, à la Martinique. — Rhum et liqueurs. — 3504.

Morin (P.) et Cie, à Nanterre (Seine).— Aluminium. — 49.

Morin (général) et Tresca, à Paris. — Modèles de dessins industriels. — 2793.

Morisot (C.-T.), à Vincennes (Seine).— Huiles à graisser. — 977.

Morisot (N.-J.), à Paris. — Garnitures de foyer. — 3013.

Motte-Bossut et Cie, à Roubaix (Nord). — Cotons façonnés. — 1807.

Mouilleron et Vinay, à Paris.—Appareils de télégraphie électrique. — 1438.

Mourceau (C.-H.), à Paris. — Tissus d'ameublement. — 2143.

Mourey (P.), à Paris. — Objets d'aluminium et de zinc. — 3031.

Müller, à Paris. — Dessins de soieries. — 3438.

Muller, à Paris. — Dessins pour papiers peints. — 2919.

Mulot père et fils et Dru, à Paris. — Appareils de sondage. — 40.

Mustel (C.-V.), à Paris. — Orgue-harmonium. — 1641.

Muzet, à Grenoble (Isère). — Épreuves photographiques. — 1539.

Nachet et fils, à Paris. — Microscopes, instruments d'optique pour l'anatomie. — 1416, 1730.

Nadar, à Paris. — Épreuves photographiques. — 1498.

Nadau, à Sainte-Livrade (Lot-et-Garonne). — Prunes sèches. — 698.

Nadault de Buffon, à Paris. — Filtres tubulaires. — 3086.

Nègre (C.), à Paris. — Épreuves héliographiques. — 1504.

Neustadt (C.), à Paris. — Grues. — 1161.

Nicod, à Paris. — Verrières et vitraux d'église. — 3300.

Niepce de Saint-Victor, à Paris. — Spécimens de photographie sur verre, épreuves héliographiques. — 1503.

Nillus (E.), au Havre (Seine-Inférieure). — Machine marine à hélice. — 1132.

Noël (C.), à Paris. — Constructions maritimes. — 1251.

Noël (E.), à Paris. — Garnitures pour chaussures. — 2458.

Noël, Martin et Cie, à Paris. — Pâtes alimentaires. — 272.

Noiret, Choppin et Cie, à Paris. — Laine et fils de laine. — 2040.

Noirot et Cie, à Paris. — Tubes de caoutchouc sans soudure. — 973.

Normand (F.), à Paris. — Modèle de transmission de mouvement. — 1179.

Nys et Cie, à Paris. — Cuirs vernis. — 2424.

Oderieu (C.) et Chardon (L.), à Rouen (Seine-Inférieure). — Piqués blancs et brochés. — 1805.

Odiot, à Paris. — Orfévrerie d'argent. — 3201.

OEschger, Mesdach et Cie, à Biache-Saint-Vaast (Pas-de-Calais). — Minerais et métaux ouvrés. — 16.

Ogerau frères, à Paris. — Cuirs pour chaussures et sellerie. — 2397.

Ollivier (P.), (Côtes-du-Nord). — Lin. — 431.

Olombel frères, à Mazamet (Tarn). — Nouveautés pour vêtements. — 2081.

Omnibus (Compagnie générale des), à Paris. — Omnibus. — 1042.

Onfroy et Cie, à Paris. — Tissus imprimés. — 2253.

Opigez-Gagelin et Cie, à Paris. — Vêtements pour dames. — 2525.

Oudinot (E.), à Paris. — Vitraux d'église et d'appartement. — 3298.

Oudry, à Paris. — Pont tournant de tôle. — 1251.

Oudry (L.), à Paris. — Objets de fonte cuivrés par la galvanoplastie. — 3084.

Ouvrier, à Dieppe (Seine-Inférieure). — Objets d'ivoire. — 3375.

Paillart (G.), à Paris. — Cuirs pour cardes et filatures. — 2407.

Pallier (P.), à Nîmes (Gard). — Galons et lacets. — 2046.

Palliser, à Alger. — Liqueurs. — 3614.

Pallu (A.) et Cie, à Paris. — Objets de marbre onyx d'Algérie. — 2871.

Palluat et Cie, à Lyon (Rhône). — Soies ouvrées. — 844.

Pannetrat, à la Nouvelle-Calédonie. — Gommes et fibres textiles. — 3474.

Pannier (A.), Raimbert et Cie, à Paris. — Objets de passementerie. — 2285.

Pape-Carpantier (Mme), à Paris. — Travaux sur les salles d'asile. — 2776.

Paraf-Javal frères et Cie, à Thann (Haut-Rhin). — Tissus teints et imprimés. — 2212.

Parent (A.), Hamet (T.) et Cie, à Paris. — Boutons. — 2560.

Pariot-Laurent, à Paris. — Ouvrages de passementerie. — 2293.

Parzudaki (E.), à Paris. — Animaux empaillés. — 1754.

Pascal, à Paris. — Travaux du port de Marseille. — 1251.

Pasques (A.) et Cie, à Blanzy (Saône-et-Loire). — Bouteilles. — 3285.

Pasquier, de Ribaucourt et Cie, à Paris. — Graisses et huiles. — 991.

Patu de Rosemont, à la Réunion. — Collection de bois. — 3501.

Patureau, à Gastonville (province de Constantine). — Tabac. — 3615.

Paucher, à la Nouvelle-Calédonie. — Collection de bois. — 3474.

Paulin-Fort, Despax et Bacot, à Toulouse (Haute-Garonne). — Liqueurs. — 293.

Pauwels et Cie, à Paris. — Modèle du pont de tôle de Bordeaux. — 1251.

Payen et Cie, à Amiens (Somme). — Velours d'Utrecht. — 2026.

Pecquereau et fils, à Paris. — Meubles sculptés. — 2901.

Pédesclan, (Gironde). — Vins. — 669.

Pellier frères, au Mans (Sarthe). — Sardines à l'huile. — 341.

Peltereau (A.), à Château-Renault (Indre-et-Loire). — Cuirs. — 2405.

Peltereau (P.), à Château-Renault (Indre-et-Loire). — Cuirs. — 2406.

Pénitenciers (Administration des), à la Guyane. — Collection de bois. — 3458.

Pénitenciers de Baduel, à la Guyane. — Coton. — 3459.

Pénitenciers de la Marguerite, à la Guyane. — Coton. — 3459.

Perbost de Largentière. — Soies.

Perceau, à Saint-Charles (province de Constantine). — Blé. — 3607.

Périn (J.-L.), à Paris. — Scie à lame sans fin. — 1094.

Perreaux (L.-G.), à Paris. — Instruments de précision. — 1429.

Perrier, Gendarme de Bévotte, et Conte, à Paris. — Album du canal d'irrigation de Carpentras. — 1251.

Perrin (L.), à Paris. — Armes de chasse et de guerre. — 1327.

Perrin (L.), à Lyon (Rhône). — Livres imprimés. — 2750.

Perriollet, à la Guadeloupe. — Préparations alimentaires. — 3495.

Perrot (H.), à Paris. — Bronzes d'art. — 3074.

Perrot, Petit et Cie, à Paris. — Fleurs et plumes. — 2474.

Perrotet, aux Indes Orientales. — Céréales, collection de bois. — 3483, 3484.

Pescatore (G.), (Gironde). — Vins. — 669.

Pesier (E.), à Valenciennes (Nord). — Sucre de betterave, appareil pour l'application de l'alcool au raffinage du sucre. — 1081.

Petersen (F.) et Sichler, à Villeneuve-la-Garenne (Seine). — Couleurs. — 116.

Petit (J.-A.), à Paris. — Chaussures. — 2464.

Petit frères et Cie, à Paris. — Acide et bougies stéariques. — 944.

Petitdidier (F.), à Paris. — Tissus teints. — 2247.

Peynaud et Cie, à Remilly-sur-Andelle (Seine-Inférieure). — Cotons filés et calicots. — 1789.

Peyrol (H.), à Paris. — Bronzes d'art. — 3043.

Philippe (C.) et Canaud (veuve), à Nantes (Loire-Inférieure). — Conserves alimentaires. — 340.

Phillips (E.), à Paris. — Travaux sur la théorie de l'isochronisme. — 1635.

Phœnix (J.-B.), à Mascara (province d'Oran). — Garance. — 3623.

Piat (J.-J.-D.), à Paris. — Pièces de machines. — 3009.

Pic aîné, à la Guadeloupe. — Coton. — 3495.

Picard et Cie, à Grandville (Manche). — Produits chimiques extraits des varechs. — 155.

Picault (G.-F.), à Paris. — Coutellerie. — 3151.

Pickard (C.) et Punant (A.), à Paris. — Bronzes d'art. — 3079.

Picou et Rieu, à Philippeville (province de Constantine). — Liqueur. — 3614.

Pierrard-Parpaite, à Reims (Marne). — Laines peignées. — 2018.

Pilastre, (Côte occidentale d'Afrique). — Huiles et graisses. — 3489.

Pillet-Meauzé et fils, à Tours (Indre-et-Loire). — Tissus de soie. — 1933.

Pillivuyt (C.) et Cie, à Paris. — Porcelaines blanches et décorées. — 3358.

Pin et Cie, à Lyon (Rhône). — Châles brochés. — 2144.

Pinart (H.-A.), à Paris. — Faïence décorée. — 3341.

Pinaud (E.) et Meyer (E.), à Paris. — Parfumerie. — 228.

Pineau (capitaine de), (Colonies françaises). — Défenses d'éléphants.

Pinet (J.) fils, à Abilly (Indre-et-Loire). — Machines agricoles. — 1209.

Pinson frères, à Paris. — Imitation d'écaille, de nacre et d'ivoire. — 3434.

Pitet aîné et Lidy, à Paris. — Pinceaux et brosses pour la peinture. — 2353.

Piver (A.), à Paris. — Parfumerie. — 239.

Plailly (N.-P.), à Paris. — Fils de soie. — 1904.

Planche (L.), Lafon (G.) et Sival (D.), à Paris. — Dentelles. — 2311.

Pleyel, Wolff et Cie, à Paris. — Pianos. — 1686.

Plon (H.), à Paris. — Typographie. — 2748.

Poilly (de), Fitz-James (de) et Labarbe, à Follembray (Aisne). — Verres et bouteilles. — 3284.

Poirée, à Paris. — Modèle de barrage. — 1251.

Poiret frères et neveu, à Paris. — Laines pour tapisserie. — 2318.

Poirier (P.), à Châteaubriant (Loire-Inférieure). — Bottes et bottines de chasse. — 2462.

Poirrier et Chappat fils, à Paris. — Produits chimiques. — 115.

Poisson (P.-L.-M.), à Paris. — Tabletterie d'ivoire. — 3371.

Poitevin (A.), à Paris. — Spécimens de photographie au charbon et de photolithographie. — 1508.

Pommel, à Gournay (Seine-Inférieure). — Fromages. — 442.

Pommier et Cie, à Paris. — Produits chimiques. — 188.

Pondevaux et Jussy, à Saint-Étienne (Loire). — Fusils de chasse. — 1318.

Pons, à Sidi-Bou-Médine (province d'Oran). — Matières tannantes. — 3623.

Ponson (C.), à Lyon (Rhône). — Soie et velours. — 1967.

Poron frères, à Troyes (Aube). — Bonneterie. — 2581.

Porquet-Dourin, à Bourbourg (Nord). — Froment, lin. — 361.

Portes fils, à Alger. — Liéges. — 3620.

Potier, à la Réunion. — Miel. — 3500.

Pottecher (B.), à Bussang (Vosges). — Étrilles et peignes pour chevaux. — 3000.

Pougnet (M.) et Cie, à Landroff (Moselle). — Modèle de cuvelage. — 80.

Poulenc-Wittmann (E.-J.), à Paris. — Produits chimiques. — 207.

Poullain-Beurier (P.-J.-E.), à Paris. — Cuirs pour cardes et pour filatures. — 2391.

Pourchelle (F.), à Amiens (Somme). — Velours de coton teints. — 2237.

Poussielgue-Rusand (P.), à Paris. — Orfévrerie et bronzes d'église. — 3235.

Poussin et fils, à Elbeuf (Seine-Inférieure). — Draps et satins noirs. — 2096.

Pouyat frères, à Limoges (Haute-Vienne). — Objets de porcelaine dure. — 3331.

Pradine et Cie, à Reims (Marne). — Mérinos. — 1994.

Préterre (P.-A.), à Paris. — Pièces de prothèse dentaire. — 1756.

Prou-Gaillard fils, (Algérie). — Barils. — 3637.

Proutat, Michot et Thomeret, à Arnay-le-Duc (Côte-d'Or). — Limes et outils d'acier. — 3154.

Prouvost et Cie, à Roubaix (Nord). — Laines peignées. — 2135.

Purper (L.), à Paris. — Camées gravés sur onyx. — 3217.

Quenot et Lebargy, à Paris. — Chapeaux d'hommes. — 2506.

Quignon (N.-J.-A.), à Paris. — Objets d'ameublement. — 2890.

Quillacq (L.-A.), à Anzin (Nord). — Machine pour l'extraction de la houille. — 1194.

Raabe (C.) et Cie, à Rive-de-Gier (Loire). — Verres et bouteilles. — 3289.

Rabourdin, Chasles et Lefebvre, à l'Épine (Seine-et-Oise). — Farines. — 376.

Raingo frères, à Paris. — Bronzes d'art. — 3067.

Rambervillers (Comice agricole de) (Vosges). — Produits agricoles. — 495.

Ranaganarittiar, aux Indes-Orientales. — Indigo. — 3484.

Rancé (F.) et Lautier fils, à Grasse (Alpes-Maritimes). — Parfumerie. — 224.

Ravaut, Bockairy frères et Cie, à Paris. — Vêtements pour dames. — 2524.

Raybaud-l'Ange, à Paillerols (Basses-Alpes). — Produits agricoles, fruits. — 829.

Rebier et Valois, à Saint-Pierre-lez-Calais (Pas-de-Calais). — Tulles. — 2301.

Rebourg (C.), à Saint-Étienne (Loire). — Rubans. — 1914.

Rebours-Guizelin, Dione et Cie, à Paris. — Conserves alimentaires. — 327.

Redier (A.), à Paris. — Pendules. — 1589.

Regnault, à Paris. — Pont de tôle construit sur la Garonne, à Bordeaux. — 1251.

Reibell, à Paris. — Modèle de la digue de Cherbourg. — 1251.

Reims (Chambre de commerce de) (Marne). — Laines et draps. — 1997.

Renard (J.-A.), à Paris. — Outils d'acier pour gravures. — 3171.

Renard frères, à Lyon (Rhône). — Tissus teints. — 2255.

Renard père et fils, à Fresnes (Nord).

— Verres à vitre, bouteilles et gobeletterie. — 3293.

Renard frères et Franc, à Lyon (Rhône). — Produits tinctoriaux. — 175.

Renault et Cie. — Eau-de-vie.

Rendu (E.), à Paris. — Manuel de l'enseignement primaire. — 2771.

Réquillart, Roussel et Chocqueel, à Aubusson (Creuse). — Tapis et tapisseries. — 2193.

Revel-Moreau, à Constantine. — Cocons et soie. — 3618.

Reverchon, à Birkadem (province d'Alger). — Blé, tabac, cocons et soie, matières tinctoriales. — 3607, 3615, 3618, 3623.

Révil (C.) et Cie, à Amilly (Loiret). — Fils de bourre de soie. — 1976.

Rey (F.-A.), à Paris. — Conserves de fruits. — 313.

Reynaud (L.), à Paris. — Phare de métal. — 1251.

Ribeauvillé (Commune de) (Haut-Rhin). — Vins. — 515.

Richier (M.), (Gironde). — Vins. — 669.

Richter (B. et F.), à Lille (Nord). — Bleu d'outremer. — 126.

Rigwihr (Commune de) (Haut-Rhin). — Vins. — 515.

Riollet jeune, à la Guyane. — Collection de bois. — 3458.

Rivart (J.-N.), à Paris. — Meubles d'art. — 2879.

Rivière de Chazallon, à la Réunion. — Produits organiques industriels. — 3501.

Roanne (Ville de) (Loire). — Tissus de coton. — 1773.

Robert, à Sèvres (Seine-et-Oise). — Épreuves photographiques. — 1517.

Robert (docteur E.), à Bellevue (Seine-et-Oise). — Arbres guéris des atteintes des insectes. — 446.

Robert (H.), à Paris. — Chronomètres, appareils pour l'enseignement de la cosmographie. — 1582, 2802.

Robert (V.), à Paris. — Livre sur les sociétés de secours mutuels. — 2796.

Robert-Faure (C.), à Paris. — Dentelles. — 2317.

Robert-Galland et Cie, à Paris. — Produits dérivés du schiste bitumineux. — 954.

Robert et Gosselin fils, à Paris. — Châles. — 2166.

Robertson, à Paris. — Ouvrage relatif à l'étude de la langue anglaise. — 2792.

Robin (L.-P.) fils, à l'Ile-d'Espagnac (Charente). — Café. — 285.

Rocca frères de feu Pierre-Antoine et neveux, à Marseille (Bouches-du-Rhône). — Savons. — 967.

Rocques et Bourgeois, à Ivry (Seine). — Acide acétique. — 114.

Rodolphe (A.), à Paris. — Orgue-harmonium. — 1643.

Rogelet, Gand frères, Grandjean, Ibry et Cie, à Reims (Marne). — Mérinos. — 1999.

Roguier (C.), à Paris. — Tapisseries. — 2319.

Rohden (F. de), à Paris. — Mécaniques de pianos. — 1679.

Rolland (E.), à Paris. — Appareil dit *thermo-régulateur*, employé dans les manufactures de tabacs. — 664.

Romanèche (Commune de) (Saône-et-Loire). — Vins. — 555.

Rommetin (C.-M.), à Paris. — Limes et outils pour dentistes. — 3144.

Rond (T.) et Cie, à Paris. — Chaussures. — 2443.

Ronze et Vachon, à Lyon (Rhône). — Tissus de soie. — 1959.

Rostaing (baron de) et Baudouin frères, à Paris. — Métaux granulés. — 9.

Roswag (V.) et fils, à Schlestadt (Bas-Rhin). — Fils et tissus métalliques. — 2979.

Rothschild (baron de), (Gironde). — Vins. — 669.

Roucou, à Paris. — Objets damasquinés et incrustés. — 3272.

Rougé, à Paris. — Cannes de bois d'Algérie. — 3637.

Rouillon (F.), à Grenoble (Isère). — Gants de peau. — 2544.

Roulet (C.-H.) et Chaponnière, à Marseille (Bouches-du-Rhône). — Savons. — 969.

Rouquès (A.), à Clichy-la-Garenne (Seine). — Tissus teints. — 2236.

Rousseau, à la Martinique. — Rhum. — 3504.

Rousseau (E.), à Paris. — Porcelaine, faïences, émaux. — 3337.

Rousseau de Lafarge (L.) et Cie, à Persan-Beaumont (Seine-et-Oise). — Caoutchouc vulcanisé. — 958.

Rousseau et Laurens, à Paris. — Conserves de fruits. — 294.

Rousselin (S.), à Darnetal (Seine-Inférieure). — Cotons filés. — 1792.

Roussell (V.), à la Guadeloupe. — Sucre. — 3494.

Rouvenat (L.), à Paris. — Joaillerie et bijouterie. — 3207.

Roux (C.) fils, à Marseille (Bouches-du-Rhône). — Savons. — 966.

Roux (F.), à Paris. — Meubles de luxe. — 2880.

Roux-Vollon (M.), à Saint-Jean-de-Belleville (Savoie). — Fromage de gruyère. — 571.

Rouzé (H.), à Paris. — Conserves de fruits. — 335.

Rouzé-Aviat, à Paris. — Farine. — 376.

Royer, à la Sénia (province d'Oran). — Coton. — 3622.

Rudolphi (F.-J.), à Paris. — Orfévrerie d'art. — 3232.

Ruffier-Leutner, à Tarare (Rhône). — Mousselines. — 1817.

Ruyneau de Saint-Georges, (Gironde). — Vins. — 669.

Sabatier-Courçon, à Thiers (Puy-de-Dôme). — Coutellerie. — 3143.

Sabran et Jessé, à Paris. — Tissus de laine mélangée. — 2174.

Saint-Chamond (Ville de) (Loire). — Cordonnerie de soie. — 1918.

Saint-Gobain, Chauny et Cirey (Société anonyme des manufactures des glaces et produits chimiques de), à Paris. — Produits chimiques, glaces. — 156, 3281.

Saint-Michel-Préville (de), à la Martinique. — Produits agricoles. — 3504.

Saintoin frères, à Orléans (Loiret). — Confiseries et chocolats. — 288.

Sajou (J.-J.), à Paris. — Tapisseries. — 2274.

Salah-ben-el-Madani, à Fermatou

(province de Constantine). — Blé. — 3607.

Sales-Girons (docteur), à Paris. — Appareils à pulvériser les eaux médicamenteuses. — 1715.

Salles jeune et Cie, à Paris. — Gants. — 2532.

Sambre-et-Meuse (Société anonyme des mines et usines de), à Hautmont (Nord). — Produits chimiques. — 134.

Sanis (J.-L.), à Paris. — Cartes géographiques. — 2802.

Santi (A.), à Marseille (Bouches-du-Rhône). — Instruments de marine. — 1411.

Sarthe (Société d'agriculture des sciences et des arts de la). — Céréales, chanvre. — 428.

Saucerotte et Parmentier, à Lunéville (Meurthe). — Conserves de fruits. — 343.

Sautter, à Paris. — Appareils d'éclairage de phares. — 1251.

Sauvan (Mlle), à Paris. — Livre de pédagogie. — 2771.

Sauvrezy (A.-H.), à Paris. — Meubles sculptés. — 2864.

Savard (A.-F.), à Paris. — Bijouterie d'or doublé. — 3241.

Savaresse (H.), à Paris. — Cordes d'instruments de musique. — 1671.

Savary (A.), à Paris. — Joaillerie d'imitation. — 3245.

Savoye frères et Cie, à Besançon (Doubs). — Horlogerie. — 1599.

Savoye, Ravier et Chanu, à Lyon (Rhône). — Tissus de soie. — 1965.

Sax (A.-J.), à Paris. — Instruments de musique à vent et à percussion. — 1701.

Sax (A.) Junior, à Paris. — Instruments à vent. — 1707.

Sayer et Cie, (Charente). — Eaux-de-vie. — 651.

Schaaff et Lauth, à Strasbourg (Bas-Rhin). — Extraits et laque de garance. — 137.

Scharf (B.), à Saint-Nicolas-d'Aliermont (Seine-Inférieure). — Chronomètres. — 1631.

Schattenmann, à Bouxvillers. (Bas-Rhin). — Céréales, tabacs. — 503.

Schloss (S.) et neveux, à Paris. — Objets de maroquinerie. — 3408.

Schlossmacher (J.) et Cie, à Paris. — Bronzes d'art. — 3057.

Schweitzer, à Tlemcen (province d'Oran). — Matières tinctoriales. — 3623.

Schulz frères et Béraud, à Lyon (Rhône). — Tissus de soie. — 1871.

Scott (S.), (Gironde). — Vins. — 669.

Scrépel (C.), à Roubaix (Nord). — Tissus de laine. — 2138.

Scrépel-Roussel, à Roubaix (Nord). — Tissus de laine mélangée. — 2131.

Sebille (C.), à Paris. — Tuyaux de conduite. — 1298.

Seegers (A.), à Paris. — Papiers peints. — 2921.

Seguin (J.), à Paris. — Dentelles. — 2316.

Seine-et-Marne (Exposition collective du département de). — Miel. — 378.

Seine-et-Oise (Exposition collective du comice agricole de). — Produits agricoles. — 379.

Seliman-ben-Salah, à Constantine. — Matières tinctoriales. — 3623.

Sénégal (Administration du). — Collection de produits végétaux. — 3490.

Sens (E.), à Arras (Pas-de-Calais). — Carte topographique. — 79.

Séraphin frères, au Breuil (Calvados). — Farine. — 376.

Serbat (L.), à Saint-Saulve (Nord). — Préparations contre l'incrustation des générateurs, graisses et huiles. — 131.

Serre. — Laine.

Serret, Hamoir, Duquesne et Cie, à Valenciennes (Nord). — Sels de potasse extraits de la betterave, sucres de betterave. — 129.

Serrin (V.), à Paris. — Régulateur automatique de lumière électrique. — 1437.

Sérusclat, à Étoile (Drôme). — Soies ouvrées. — 841.

Servant fils et Devay (J.), à Paris. — Bronzes d'art. — 3076.

Servant, Devienne et Cie, à Lyon (Rhône). — Tissus de soie. — 1941.

Sève et Cie, à Lyon (Rhône). — Velours. — 1889.

Sevin (C.), à Paris. — Dessins de meubles. — 3055.

Sèvres (Manufacture impériale de) (Seine-et-Oise). — Terres cuites, faïences, biscuits, porcelaines. — 3321.

Seydoux, Sieber et Cie, au Cateau (Nord). — Laines et tissus de laine. — 2152.

Silbermann (G.), à Strasbourg (Bas-Rhin). — Impressions typographiques. — 2702.

Sicard (J.-A.), à Paris. — Ustensiles de cuisine. — 2998.

Silbermann jeune, à Paris. — Hémisphères célestes et terrestres, moyens d'enseignement de la cosmographie. — 1397, 2803.

Silo. cousins, à Lyon (Rhône). — Tissus de soie. — 1893.

Simounet, à Alger. — Huiles essentielles. — 3606.

Société Impériale d'acclimatation et Jardin d'acclimatation du bois de Boulogne. — Animaux et végétaux acclimatés; nouvelles variétés de vers à soie introduites en France. — 880.

Société pour l'instruction élémentaire, à Paris. — Journal d'éducation. — 2772.

Société protestante des écoles du dimanche, à Paris. — Livres d'instruction religieuse. — 2778.

Somme (Exposition collective du département de la). — Céréales. — 377.

Sormani (P.), à Paris. — Meubles de fantaisie, nécessaires et sacs de voyage. — 3406.

Souillard, aux Indes-Orientales. — Chaussures. — 3487.

Soultzmatt (Commune de) (Haut-Rhin). — Vins. — 515.

Spiers, à Paris. — Houilles agglomérées. — 31.

Steinbach, Kœchlin et Cie, à Mulhouse (Haut-Rhin). — Tissus imprimés. — 2214.

Steiner (C.), à Ribeauvillé (Haut-Rhin). — Tissus teints et imprimés. — 2249.

Sudre (F.), à Paris. — Système de *télé-*

phonie et de correspondance télégraphique. — 1331.

Sueur (T.) et Lutz, à Paris. — Cuirs vernis. — 2396.

Suquet, à Paris. — Domestication des autruches. — 880.

Susse frères, à Paris. — Bronzes d'art. — 3075.

Suser (H.), à Nantes (Loire-Inférieure). — Cuirs tannés et corroyés, chaussures. — 2379, 2468.

Tahïti (Jury d'admission de). — Collection de bois. — 3478.

Tailbouis (E.), à Paris. — Machine à faire le tricot, bonneterie. — 1068, 2588.

Talrich (J.-V.-J.), à Paris. — Modèle d'anatomie. — 1745.

Tarpin père et fils, à Lyon (Rhône). — Fil d'or. — 2325.

Taurines (J.-M.-H.-A.), à Paris. — Balances. — 1430.

Teillard, à Lyon (Rhône). — Tissus de soie. — 1867.

Teissier du Cros, à Valleraugue (Gard). — Soies gréges. — 847.

Teston (J.), à Noyons (Drôme). — Huiles. — 980.

Tétard aîné, (Seine-et-Oise). — Froment. — 379.

Thébault-Nollet, à la Guadeloupe. — Rhum. — 3494.

Théroude (A.-N.), à Paris. — Jouets d'enfants. — 3403.

Thiac, aux Puyréaux (Charente). — Produits agricoles. — 652.

Thibaut, à la Réunion. — Céréales. — 3500.

Thibault (A.), à la Réunion. — Spécimens de bois. — 3501.

Thiébaut (V.), à Paris. — Bronzes d'art. — 3038.

Thiel et C^{ie}, à Mostaganem (province d'Oran). — Huiles essentielles, liqueurs. — 3606, 3614.

Thierry-Mieg et C^{ie}, à Mulhouse (Haut-Rhin). — Tissus imprimés. — 2215.

Thiers (L.-P.-T.), à Paris. — Appareils d'hygiène et d'allaitement. — 1727.

Thillard et C^{ie}, à Elbeuf (Seine-Inférieure). — Draps. — 2085.

Thivel-Michon, à Tarare (Rhône). — Tarlatanes. — 1815.

Thomas (C.-X.), à Paris. — Machines à calculer. — 1407.

Thoré (L. de), à la Martinique. — Coton. — 3505.

Thuillier-Lefranc, à Nogent (Haute-Marne). — Ciseaux de tailleur. — 3132.

Tinseau (P. de), à Saint-Ylie (Jura). — Objets de marbre. — 1262.

Tissier aîné et fils, au Conquet (Finistère). — Produits chimiques extraits des varechs. — 154.

Tonnerre (Société d'agriculture de) (Yonne). — Vins. — 663.

Touaillon (C.), à Paris. — Modèle de moulins, machines diverses. — 1136.

Touchard, (Côte occidentale d'Afrique). — Fibres textiles. — 3489.

Toulon (Comice agricole de l'arrondissement de) (Var). — Vins. — 815.

Touron-Parisot (E.), à Paris. — Coutellerie de luxe. — 3147.

Trébucien frères, à Paris. — Cafés. — 263.

Tréfousse (J.-L.-D.), à Chaumont (Haute-Marne). — Gants de peau. — 2533.

Trempé et fils, à Paris. — Peaux préparées pour chaussures. — 2414.

Tresca, à Paris. — Modèles de dessins industriels. — 2793.

Triebert (F.) et Cie, à Paris. — Instruments à vent. — 1696.

Triefuss et Ettlinger, à Paris. — Objets d'ivoire et d'écaille, objets de maroquinerie. — 3385.

Trioullier (E.-C.), à Paris. — Orfévrerie et bronzes d'église. — 3239.

Trocmé (P.-L.), à Hervilly (Somme). — Piqués blancs et brochés. — 1797.

Tronchon (N.-J.), à Paris. — Meubles de fer. — 2964.

Tropham frères, à Saint-Pierre-lez-Calais (Pas-de-Calais). — Dentelles et blondes. — 2302.

Troupeau de Laghouat (province d'Alger). — Laine. — 3617.

Truchy (C.-E.), à Paris. — Imitation de perles fines. — 3227.

Truchy et Vaugeois, à Paris. — Broderies et passementeries. — 2289.

Turckheim (Commune de) (Haut-Rhin). — Vins. — 515.

Tussaud (F.), à Paris. — Cisaille circulaire. — 1123.

Uchard (T.-F.), à Paris. — Dessins de bâtiments scolaires. — 2799.

Ursule Jacquot (sœur), à Bône (province de Constantine). — Céréales, conserves de fruits, cocons, soies et toisons. — 3607, 3610, 3618.

Valade-Gabel, à Paris. — Méthode d'enseignement des sourds-muets. — 2798.

Vaisse (L.), à Paris. — Méthode d'enseignement des sourds-muets. — 2798.

Valadeau, à Bouffarick (province d'Alger). — Cocons et soie. — 3618.

Valentin, à la Réunion. — Tabac. — 3500.

Vallier (J.), à Alger. — Coton. — 3622.

Vandercolme (A.), à Rexpoède (Nord). — Froments. — 355.

Van Leempoel (vicomte), à Quiquengrogne (Aisne). — Bouteilles pour vins de champagne. — 3286.

Varrall, Elwell et Poulot, à Paris. — Marteau-pilon. — 1193.

Vatin jeune et Cie, à Paris. — Tissus de laine et soie. — 2170.

Vauquelin, à Elbeuf (Seine-Inférieure). — Draperie. — 2089.

Vauquelin, à la Guyane. — Café. — 3454.

Verdié (F.-F.) et Cie, à Firminy (Loire). — Bandages de fer et acier fondu. — 1035.

Vernon-Boneuil (de). — Laine. — 662.

Verreaux (E.), à la Martinique. — Groupes d'oiseaux. — 3507.

Verstraete et Cie, à Lille (Nord). — Fils de lin et d'étoupes. — 1854.

Vieil (veuve) et Vallagnosc (J.), à Marseille (Bouches-du-Rhône). — Chapeaux de feutre. — 2500.

Vieillard, à la Nouvelle-Calédonie. — Coton. — 3475.

Vieillard (J.) et Cie, à Bordeaux (Gironde). — Faïences et porcelaines. 3335.

Viguier, à Boufar (province de Constantine). — Huile d'olive. — 3616.

Villain (E.-P.), à Paris. — Machine à fabriquer des franges. — 1107.

Villeminot, à Reims (Marne). — Mérinos. — 1998.

Villemont (C.-H.), à Paris. — Bijouterie. — 3224.

Villiers (A. de), à la Réunion. — Sucre. — 3500.

Vilmorin-Andrieux et Cie, à Paris. — Produits agricoles. — 882.

Viollet-Leduc, à Paris. — Dessins d'orfévrerie religieuse. — 3229.

Vissière (S.), au Havre (Seine-Inférieure). — Chronomètres. — 1622.

Vitry frères, à Nogent (Haute-Marne). — Coutellerie. — 3131.

Voisin (A.), à Paris. — Conserves de marrons. — 349.

Voisin (P.), à la Guyane. — Feuilles de tabac. — 3457.

Volcker, à Strasbourg (Bas-Rhin). — Semoule. — 504.

Vorster, à Montfourat (Charente). — Papiers. — 2649.

Vouillon (F.), à Louviers (Eure). — Système de fabrication des fils feutrés. — 2033.

Vuignier, à Paris. — Modèle du pont de Kehl. — 1251.

Vulfran-Mollet, à Amiens (Somme). — Tissus de laine et soie. — 2025.

Walcker (W.), à Paris. — Articles de voyage, de chasse et de campement. — 3397.

Walter, Berger et Cie, à Goetzenbruck (Moselle). — Verres de montres et de lunettes. — 3283.

Waltz (B.) et frères, à Paris. — Objets de sellerie. — 2399.

Warnier (docteur), à Kandouri (province d'Alger). — Matières tinctoriales. — 3623.

Warnod, au Havre (Seine-Inférieure). — Épreuves photographiques. — 1548.

Wickham frères, à Paris. — Bandages. — 1733.

Wiese (J.), à Paris. — Orfévrerie de table. — 3264.

Wiesener (P.-F.), à Paris. — Épreuves typographiques de gravures. — 2671.

Wild (J.-U.), à Nancy (Meurthe). — Chapeaux de paille. — 2512.

Wirth frères, à Paris. — Sculptures sur bois. — 2889.

Wölfel (F.), à Paris. — Pianos. — 1691.

Wuy (A.), à Paris. — Vêtements pour hommes. — 2439.

Ysabeau (A.), à Paris. — Ouvrages élémentaires d'agriculture. — 2789.

Zambeaux (J.), à Saint-Denis (Seine). Chaudière verticale. — 1137.

Zuber (J.) et Cie, à Rixheimer (Haut-Rhin). — Papiers peints. — 2896.

MENTIONS HONORABLES.

Abderrahman-ben-Gaudouz, à Aïn-el-Turk (province de Constantine). — Froment. — 3617.

Aboilard (C.), à Paris. — Projets de drainage. — 457.

Abram (l'abbé), à Misserghin (province d'Oran). — Eau de fleur d'oranger, farine. — 3606, 3611.

Achard (A.), à Paris. — Applications de l'embrayage électrique au service des chemins de fer. — 1023.

Administration coloniale de la Nouvelle Calédonie. — Céréales. — 3470.

Ahmed-bel-Kadi, à Batna (province de Constantine). — Orge. — 3607.

Ahmed-Bey, à Bira-Dahra (province de Constantine). — Froment et orge. — 3607.

Ahmed-Cherif-ben-Merad, à Bled-Gandoura (province de Constantine). — Froment. — 3607.

Aimé Pâris, à Paris. — Coopération dans le travail de M. Émile Chevé. — 2794.

Aisne (Exposition collective du département de l'). — Produits agricoles. 371.

Aix (Comice agricole de l'arrondissement d') (Bouches-du-Rhône). — Vins. — 804.

Ajouc (J.), à Sidi-Chami (province d'Oran). — Garance. — 3623.

Albaret et Cie, à Liancourt (Oise). — Locomobile. — 1207.

Aléo, à Nice (Alpes-Maritimes). — Photographie. — 1538.

Alexandre, à Paris. — Peaux mégissées et teintes. — 2553.

Alexandre. — Solides géométriques. — 2801.

Ali-ben-Ferly, des Eulma-Mesla (province de Constantine). — Orge. — 3607.

Ali-ben-Malek, bach-agha des Beni-Yahia (province d'Alger). — Froment. — 3607.

Allais (E.), à Paris. — Chocolats. — 259.

Allier, (Hautes-Alpes). — Cocons, soie et laine. — 828.

Almin (A.-S.), à Paris. — Boîtes de carton. — 2742.

Alvado (J.), à Saint-Denis-du-Sig (province d'Oran). — Coton. — 3622.

Amand-Guenier, à Auxerre (Yonne). — Moutarde. — 332.

Amenc (L.), à Clermont-Ferrand (Puy-de-Dôme). — Huile. — 949.

Andrieux. — Tabac. — 803.

Angiboust, à Paris. — Nouvelle forme sèche du port militaire de Rochefort. — 1251.

Anicetorré, à la Réunion. — Sucre. — 3500.

Anquetin (M.), à Paris. — Montres et pendules dites *universelles*. — 1584.

Anselmier, directeur de la ferme-école

de Mauberneaume (Loiret). — Céréales. — 581.

Apercé, à Giffont (Deux-Sèvres). — Céréales. — 614.

Aquilina-Lingi, à la Calle (province de Constantine). — Corail. — 3631.

Araud frères, à Lyon (Rhône). — Tissus de soie. — 1886.

Ardant (H.) et Cie, à Limoges (Haute-Vienne). — Objets de porcelaine. — 3332.

Arnaud, à Batna (province de Constantine). — Farine. — 3611.

Arnaud (J.), Vendre et Carrière père et fils, à la Porte-de-France (Isère). — Ciment et tuyaux de fontaine de ciment. — 1264.

Arnold (veuve) et fils, à Lille (Nord). — Reliures. — 2716.

Aroux, à Melun (Seine-et-Marne). — Objets de quincaillerie. — 2942.

Aubé, Nourtier et Cie, à Paris. — Châles. — 2158.

Aubigny (Comice agricole d') (Cher). — Grains. — 599.

Aubry (C.-H.), à Paris. — Dessins de dentelles et de tapisseries. — 3414.

Aucher (L. et J.) frères, à Paris. — Pianos. — 1685.

Auger (V.), à Saint-Denis-du-Sig (province d'Oran). — Coton. — 3622.

Aulon (C.-L.-E.), à Darney (Vosges). — Couverts de fer battu. — 3007.

Autran (L.), à Paris. — Chandelles. — 948.

Avril frères, à Paris. — Cartes et plans. — 2670.

Avril (A.) et Cie, à Saint-Étienne (Loire). — Velours. — 1930.

Bach-Pérès (A.), à Paris. — Stores peints. — 2927.

Bacot (P.), à Sedan (Ardennes). — Métier mécanique à tisser la laine. — 1070.

Bacouel-Troussel (A.), à Arras (Pas-de-Calais). — Dentelles dites d'Arras. — 2312.

Badoil et Cie, à Lyon (Rhône). — Tissus de soie. — 1938.

Badoureau (M.-P.-L.), à Paris. — Chromolithographie. — 2646.

Baillière (J.-B.) et fils, à Paris. — Ouvrages édités d'anatomie. — 1738.

Bailly et Cie, à la Ferté-sous-Jouarre (Seine-et-Marne). — Meules de moulin. — 60.

Balaine (C.) fils, à Paris. — Orfévrerie plaquée ou argentée. — 3233.

Balbreck (M.), à Paris. — Instruments de précision. — 1412.

Bally, à Paris. — Rubans pour ordres de chevalerie. — 1906.

Balny (J.-P.), à Paris. — Meubles de fantaisie. — 2902.

Bammès et Cie, à Paris. — Chapeaux de paille. — 2508.

Bance (B.), à Paris. — Ouvrages édités sur l'architecture. — 2734.

Barbary (E.), à Paris. — Nécessaires à ouvrage, objets d'ivoire. — 3253.

Barbequot, Chenaud et Cie, à Lyon (Rhône). — Châles de soie. — 1883.

Barbier et Daubrée, à Clermont-Ferrand (Puy-de-Dôme). — Locomobile. — 1205.

Barbier (C.), à Paris. — Application des engrais liquides. — 1235.

Barbier (V.), à Paris. — Feutres pour pianos. — 1683.

Barbu (J.-P.), à Paris. — Anches de clarinettes. — 1700.

Bardon et Ritton, à Lyon (Rhône). — Tissus de soie. — 1940.

Baril fils et Cie, à Amiens (Somme). — Velours d'Utrecht. — 2028.

Barnoin, à Constantine. — Blé et orge. — 3607.

Baroual (Mme), à Alger. — Broderies, travaux d'aiguille de l'ouvroir musulman d'Alger. — 3633.

Barral (C.). — Soies.

Barré (veuve), à Paris. — Chaussures de luxe. — 2471.

Barthe, Durrschmidt, Porlier et Cie, à Coulanges-lez-Nevers (Nièvre). — Produits chimiques. — 161.

Barthélemy (H.), à Paris. — Projets de théâtre. — 1292.

Barton (N.), (Gironde). — Vins. — 669.

Basquin, à Oran. — Chapeaux de dames, en fil d'aloès. — 3621.

Bastide, à Alger. — Ouvrages édités. — 3635.

Battioni, à Bastia (Corse). — Liqueurs. — 820.

Batut-Laval et Cie, à Castres (Tarn). — Draperie. — 2079.

Baudassé-Cazottes, à Montpellier (Hérault). — Cordes harmoniques. — 1705.

Baulant aîné, à Paris. — Papiers de luxe pour cartonnages. — 2689.

Bayard frères et fils, à Lyon (Rhône). — Tissus de soie. — 1897.

Bayoud (A.) fils, à Grenoble (Isère). — Peaux teintes pour gants. — 2537.

Bazet, Happey et Cie, à Paris. — Appareil dit *néo-gazogène*. — 162.

Beaudoire-Leroux et Cie, à Paris. — Albums et carnets. — 3394.

Beaufils, à Bordeaux (Gironde). — Vins. — 669.

Beauperthy, à la Guadeloupe. — Coton. — 3494.

Belleau (F.-A.), à Paris. — Nécessaires à ouvrage, objets d'ivoire. — 3209.

Beni M'zab (Corporation des) (province de Constantine). — Harnais. — 3632.

Benoist-Malo et Walbaum, à Reims (Marne). — Draperie. — 2009.

Bérard et Brunet, à Lyon (Rhône). — Soies. — 831.

Bérard (E.), Poncet et Cie, à Lyon (Rhône). — Tissus de soie. — 1952.

Bérenger (marquis de), à Paris. — Photographie. — 1552.

Béreux (Mlle J.), à Paris. — Poupées et toilettes de poupées. — 3401.

Berger (F.), à Saint-Étienne (Loire). — Fusils de chasse. — 1315.

Berger-Levrault (veuve) et fils, à Strasbourg (Bas-Rhin). — Travaux d'éducation. — 2771.

Bernabeig. — Substances alimentaires.

Bernard (A.), à Paris. — Canons de fusils. — 1324.

Bernard (J.) et Cie, à Prouzel (Somme). — Papiers. — 2662.

Berr (D.) et fils, à Nancy (Meurthe). — Broderies blanches. — 2313.

Berteaux et Sieffert, élèves de l'école de dessin de la rue de Chabrol, à Paris. — Dessins. — 2846.

Berthet, à Besançon (Doubs). — Montres. — 1612.

Berthier (F.), à Paris. — Éducation spéciale des sourds-muets et des idiots. — 2798.

Berthier (P.), à Paris. — Photographies. — 1540.

Bertin d'Avesnes, à la Réunion. — Vanille. — 3500.

Bertin (J.) et Pennelle (J.), à Louviers (Eure). — Nouveautés. — 2120.

Bertrand et Cie, à Dijon (Côte-d'Or).— Bleu d'outremer. — 165.

Bertrand (E.) et Linquette, à Saint-Pierre-lez-Calais (Pas-de-Calais). — Tulles et dentelles. — 2294.

Besnard, à Épernon (Eure-et-Loir).— Meules de moulin. — 71.

Besnard (H.), à Paris. — Objets de zinc bronzé ou doré. — 3018.

Bessard (E.-J.-B.), à Paris. — Bottines pour femmes et pour enfants. — 2445.

Bettignies (de), à Saint-Amand-les-Eaux (Nord). — Porcelaine tendre. — 3360.

Beugnot (C.-H.), à Paris. — Nécessaires à ouvrage. — 3390.

Beurrey, (Algérie). — Huiles essentielles.

Beuzebosc, (Seine-Inférieure). — Lin. — 398.

Bézard, (Hérault). — Vins et eaux-de-vie. — 784.

Beziat (J.-C.-M.), à Paris. — Cric pour le soutirage des vins. — 1119.

Biant, à Armagnac (Gers). — Eaux-de-vie. — 724.

Bickford, Davey, Chanu et Cie, à Rouen (Seine-Inférieure). — Mèches de mineur. — 25.

Bideller, à Lyon (Rhône). — Pianos. — 1708.

Binant (L.-A.), à Paris. — Toiles pour décoration. — 2923.

Bion (V.), à Paris. — Garnitures de foyer de bronze. — 3016.

Biscarrat, à Bouchet (Drôme).— Soies. — 856.

Biscuit-Dubouché, (Charente). — Eaux-de-vie et alcools. — 651.

Blanc, à Périgueux. — Pâtés aux truffes. — 323.

Blasini, (Corse). — Vins. — 819.

Bleuze-Hadancourt, à Paris. — Parfumerie. — 230.

Blondeau-Billiet, à Lille (Nord). — Fils de soie. — 1978.

Blondel de la Rougery, à la Martinique. — Sucre. — 3504.

Blot, à Kléber (province d'Oran). — Graine de lin. — 3616.

Blot et Drouard, à Paris. — Imitation de bronze d'art en zinc. — 3019.

Boas frères et Cie, à Paris. — Châles. — 2160.

Bobin (A.), à Paris. — Photographie.— — 1453.

Boche-Tordeux (A.), à Paris. — Articles de chasse. — 1301.

Bocoup, Villard et Cie, à Lyon (Rhône). — Tissus de soie. — 1882.

Boissonneau (A.) père, à Paris. — Yeux artificiels mobiles. — 1749.

Boissonneau (A.-P.) fils, à Paris. — Yeux artificiels mobiles. — 1761.

Boitel-Grandin, à Saint-Pierre-lez-Calais (Pas-de-Calais). — Tulles et dentelles. — 2294.

Bollée père et fils, au Mans (Sarthe).— Machine hydraulique. — 1165.

Bonnemaison, (Charente-Inférieure). — Eaux-de-vie. — 646.

Bonnet (C.), à Marseille (Bouches-du-Rhône). — Violons. — 1680.

Bonneville, à la Guadeloupe. — Coton. — 3495.

Bontemps-Dubarry, (Gironde). — Vins. — 669.

Borde, à Philippeville (province de Constantine). — Arachide du Brésil. — 3616.

Borderel jeune, à Sedan (Ardennes). — Draps noirs. — 2099.

Bordier, à la Guadeloupe. — Vin d'ananas. — 3494.

Bouches-du-Rhône (Société d'agriculture des). — Froment. — 803.

Boudet frères, à Uzès (Gard). — Soies gréges. — 852.

Boudin (L.-A.-E.), à Paris. — Encres. — 2676.

Boulard (G.), à Clamecy (Nièvre). — Papiers pour gravure et lithographie. — 2638.

Bouly-Lepage, à Moreuil (Somme). — Bonneterie de coton. — 2568.

Bouquet (A.), à la Réunion. — Vanille. — 3500.

Bourdon et Jagot (C.), à Saumur (Maine-et-Loire). — Vins. — 592.

Bourgaud et Cie, à Saint-Étienne (Loire). — Fusils de chasse. — 1321.

Bourgeois, à Paris. — Soies teintes. — 3440.

Bourgeois (G.), à Reims (Marne). — Vitraux d'église. — 3302.

Bourgogne (J.) père, à Paris. — Préparations microscopiques pour l'étude de l'anatomie. — 1755.

Bourgogne frères, à Paris. — Préparations microscopiques d'anatomie végétale et animale. — 1757.

Boutarel-Membry, à Luzech (Lot). — Vin. — 690.

Bouteille cousins, à Paris. — Châles. — 2148.

Boutin (C.), (Vienne). — Froment. — 623.

Boutron-Faguer, à Paris. — Parfumerie. — 237.

Bouvard et fils, à Lyon (Rhône). — Tissus de soie. — 1963.

Bouziat. — Appareil de décintrement au moyen du sable. — 1251.

Boyer (A.), à Paris. — Eau de mélisse. — 277.

Boyer et Heil, à Gignac (Hérault). — Essences aromatiques. — 786.

Boyriven frères et Cie, à Lyon (Rhône). — Objets de passementerie. — 1884.

Bréauté, à Médéah (province d'Alger). — Vin. — 3613.

Brebar (C.-R.), à Lille (Nord). — Peintures siliceuses. — 1282.

Breganti (J.), (Corse). — Cigares.

Breton (Mme), à Rouen (Seine-Inférieure). — Photographie. — 1522.

Breton frères, à Paris. — Instruments de physique. — 1405.

Breval, à Paris. — Locomobiles. — 1153.

Briois (C.-A.), à Paris. — Produits chimiques et appareils photographiques. — 1476.

Broc (J.), à Paris. — Bottes et brodequins. — 2442.

Brossard, Godard et Wagner, élèves de l'école de la rue de Ménilmontant. — Dessins. — 2845.

Brucelle, (Aisne). — Lin. — 371.

Brun fils, à Réauville (Drôme). — Produits agricoles et alimentaires. — 765.

Bruneau et Cie, à Paris. — Bijouterie, orfévrerie. — 3257.

Brunel (L.), à Paris. — Objets de zinc. — 3023.

Brunet, à Mascara (province d'Oran). — Céréales, sumac et garance. — 3607, 3623.

Brunet, à Marseille (Bouches-du-Rhône). — Farine de blé d'Algérie. — 3611.

Brunet (Mme L.) et Cie, à Paris. — Fleurs artificielles. — 2599.

Bruniquel, à Paris. — Pont Napoléon exécuté à Saint-Sauveur, route de Paris en Espagne. — 1251.

Bufferme, à Saint-Étienne. (Loire). — Dessins sur tissus. — 3441, 3442, 3443.

Buisson, à Tullins (Isère). — Moulin à farine. — 1243.

Buisson (C.), à la Tronche (Isère). — Soies. — 744.

Bunel frères, à Pont-Audemer (Eure). — Cuirs. — 2373.

Bureau (C.), à Bordeaux (Gironde). — Chandelles. — 947.

Burg (docteur V.), à Paris. — Appareil pour l'épuration des eaux. — 3087.

Cabanis (F.), à Paris. — Brindilles et écorces de mûrier. — 988.

Cabourg (T.), à Paris. — Chaussures à vis. — 2453.

Caïd-Brahim-ben-el-Hadj, des Ouled-Dia (province de Constantine). — Miel. — 3612.

Cail (J.-F.) et Cie, à Paris. — Machine locomobile. — 1022.

Caizergues (A.), à Montpellier (Hérault). — Confiserie. — 304.

Calemard (J.), à Saint-Étienne (Loire). — Rubans de soie. — 1915.

Califou-ben-Ali, à Mayotte et Nossi-Bé. — Écaille de tortue. — 3480.

Calvat (E.) et Navizet (H.), à Grenoble (Isère). — Gants de peau de chevreau. — 2536.

Cambuzat, à Paris. — Barrage de la chaînette sur l'Yonne. — 1251.

Candelot (L.-F.) père, à Paris. — Ciment dit *porcelaine*. — 1286.

Capmas, à Prayssac (Lot). — Vins. — 691.

Carcenac et Roy, à Paris. — Tissus de coton façonnés. — 1804.

Carjat et Cie, à Paris. — Portraits photographiques. — 1535.

Carlhian et Corbière, à Paris. — Lampes. — 3060.

Carnet et Saussier, à Paris. — Conserves alimentaires. — 316.

Carof (A.) et Cie, à Portsal-Ploudalmezeau (Finistère). — Produits chimiques. — 147.

Caron (A.), à Bourbourg (Nord). — Lin. — 352.

Caron (A.), à Paris. — Canon se chargeant par la culasse. — 1302.

Carré, à la Réunion. — Cocons et soie. — 3500.

Castaing, (Gironde). — Vins. — 669.

Cattaert, à Paris. — Mode de conserver les fromages. — 441.

Catteau (P.), à Roubaix (Nord). — Étoffes pour robes. — 2123.

Cavy (A.), à Nevers (Nièvre). — Fourrures indigènes. — 2362.

Cercle de Bathna (province de Constantine). — Racines de tarouda. — 3605.

Cercle de Boghar (province d'Alger). — Blé et orge. — 3607.

Cerf-Langenbérg, à Strasbourg (Bas-Rhin). — Peaux maroquinées. — 2429.

Chabaud (A.), à Avignon (Vaucluse). — Soies. — 794.

Chabrier (L.), à la Réunion. — Vanille. — 3500.

Chagot (D.-A.) aîné, à Paris. — Fleurs, plumes et fruits artificiels. — 2476.

Chambre de commerce de Chambéry (Savoie). — Minerais. — 19.

Champailler (A.), à Lyon (Rhône). — Dentelles. — 2271.

Champion (L.), à Paris. — Châles. — 2157.

Champlouis (de), à Paris. — Vues de Syrie, d'après des clichés sur papier *humide-sec.* — 1564.

Champs et Corsel. — Soies.

Chanal, à Mézières (Ardennes). — Houblon. — 481.

Chancourtois (de), à Paris. — Carte géologique. — 1251.

Chanel (J.), à Lyon (Rhône). — Châles. — 2184.

Chaney (J.-A.), à Nantes (Loire-Inférieure). — Cuirs pour chaussures. — 2371.

Changea, à Lamastre (Ardèche). — Soie grége et ouvrée. — 742.

Chanuel (veuve), à Paris. — Objets d'art en argent repoussé au marteau. — 3230.

Chappuy (L.), à Frais-Marais-lez-Douai (Nord). — Bouteilles. — 3290.

Chapron (L.), à Paris. — Mouchoirs brodés. — 2309.

Chapus (A.), à Lille (Nord). — Bleu d'outremer. — 128.

Chapusot, Prevost et Boïng, à Paris. — Châles. — 2149.

Charageat (G.-E.), à Paris. — Cannes et parapluies. — 2527.

Charavet, à Paris. — Épreuves photographiques au charbon. — 1515.

Charbin et Troubat, à Lyon (Rhône). — Velours. — 1900.

Charles (G.), à Paris. — Baignoires avec appareils de chauffage. — 1716.

Charpentier (G.-H.), à Paris. — Ouvrages de littérature édités. — 2744.

Charpentier (H.-D.), à Nantes (Loire-Inférieure). — Livres illustrés. — 2730.

Chartier (P.), à Douai (Nord). — Dames-Jeannes. — 3291.

Charvat (curé), président du Comice de Réauville (Drôme). — Céréales et amandes. — 763.

Charvin, à Paris. — Nouvelle forme sèche du port militaire de Rochefort. — 1251.

Châteauroux (Société d'agriculture de) (Indre). — Froment. — 603.

Châteauvieux (de), à la Réunion. — Café. — 3500.

Châtellerault (Comice agricole de l'arrondissement de) (Vienne). — Produits agricoles, vins et eaux-de-vie. — 623.

Châtelus-Dubost, à Tarare (Rhône). — Cotons, mousselines. — 1814.

Chaumont et Cie, à Paris. — Chapeaux de paille. — 2511.

Chauvel (E.-J.-B.), à Évreux (Eure). — Objets de cuivre. — 2945.

Chevalier (L.), à Paris. — Ouvrages de passementerie. — 2291.

Chevallier-Robert et Cuillerier, à Romans (Drôme). — Liqueurs. — 760.

Chevé (L.-J.) fils, à Paris. — Produits chimiques. — 182.

Chevènement (L.), à Bordeaux (Gironde). — Encres. — 158.

Chevillot frères, à Paris. — Cuirs pour empeignes. — 2392.

Chinon (Comice agricole de l'arrondissement de) (Indre-et-Loire). — Vins, produits agricoles. — 604.

Chouillou et Jaeger, à Paris. — Machine à doler les peaux et les cuirs. — 1090.

Chouland frères, à Dieppe (Seine-Inférieure). — Objets d'ivoire. — 3375.

Chrétien, Debouchaud, Mattard, Verit et Cie, à Nersac (Charente). — Feutres pour machines à papier. — 2032.

Chuard (M.), à Paris. — Instrument dit gazoscope. — 1435.

Clair. — Modèle du pont de Fribourg. — 1251.

Clauzel et Cie, à Sauves (Gard). — Fourches de bois, attelles et manches. — 1225.

Clercq (L. de), à Paris. — Épreuves photographiques. — 1554.

Clercx (A.-M.), à Paris. — Chaussures de luxe. — 2469.

Clicquot (R.-M.), à Courbevoie (Seine). — Outils pour la gravure. — 3158.

Coffignon frères, à Paris. — Orfévrerie, joaillerie, bijouterie. — 3259.

Colin, à Paris. — Barrage à hausses mobiles. — 1251.

Collard, à Paris. — Vues photographiques. — 1561.

Collard, à Paris. — Livre de pédagogie. — 2771.

Collet-Lefranc, à Amiens (Somme). — Déchets de soie. — 1975.

Charnay (D.), à Mâcon (Saône-et-Loire). — Vues photographiques. — 1557.

Colombi (C.) fils, à Paris. — Instruments de géométrie. — 1395.

Colombier frères, à Saint-Quentin (Aisne). — Piqués façonnés. — 1803.

Combier-Destre, à Saumur (Maine-et-Loire). — Liqueurs. — 274.

Compagnie du chemin de fer de Lyon à la Croix-Rousse, à Paris. — Frein automoteur pour wagon de chemin de fer. — 1016.

Compère (E.) et Dufort, à Paris. — Peaux de chevreau. — 2555.

Comte (A.), à Nantes (Loire-Inférieure). — Planches murales d'histoire naturelle. — 2803.

Contour (A.-F.), à Paris. — Bonneterie. — 2590.

Corbeels (S.), à Paris. — Bijoux d'écaille incrustés d'or. — 3244.

Corneillan (comtesse de), à Paris. — Cocons et soies gréges de l'aylanthe. — 880.

Cornillac (E.) et Cie, à Châtillon-sur-Seine (Côte-d'Or). — Reliures de luxe. — 2763.

Cosnac (comte J. de), au château du Pui (Corrèze). — Chanvre. — 419.

Cosquin (J.), à Paris. — Cartes topographiques. — 2668.

Cosse (L.), à Elbeuf (Seine-Inférieure). — Draperie. — 2090.

Costallat-Bouchard, à Paris. — Objets faits au crochet. — 2519.

Costérisan (H.), à Sidi-Ali (province d'Oran). — Bois. — 3619.

Côtes-du-Nord (Exposition collective du département des). — Produits agricoles. — 431.

Cottiau (P.-F.-J.), à Paris. — Anches d'harmonium. — 1692.

Couëdic (comte du), à Quimperlé (Finistère). — Plans de drainage et d'irrigation. — 1231.

Coulmont, à Lille (Nord). — Chanvre. — 351.

Courtois (E.-C.), à Paris. — Peaux de veau vernies. — 2416.

Couttenier-Pringuet, à Lille (Nord). — Reliures. — 2725.

Cremas (J.), à Oran. — Nattes de fibres de Sparte. — 3636.

Crémière, à Paris. — Photographies d'animaux pris instantanément. — 1551.

Crespel-Delisle, à Arras (Pas-de-Calais). — Sucre de betterave. — 437.

Cribier, à Viroflay (Seine-et-Oise). — Épingles. — 2959.

Cribier (E.) jeune, à Paris. — Ressorts d'acier pour jupons. — 2935.

Cuvillier et Poncet-Deville, (Gironde). — Vins. — 669.

Cuzol et fils et Cie, à Castelmoron-sur-Lot (Lot-et-Garonne). — Prunes sèches. — 699.

Dagron (E.), à Paris. — Photographies microscopiques. — 1545.

Dalle-Facon, à Lille (Nord). — Lin. — 351.

Dambricourt frères, à Saint-Omer (Pas-de-Calais). — Papiers variés. — 2650.

Damiron et Cie, à Lyon (Rhône). — Châles. — 2183.

Danel (L.), à Lille (Nord). — Impressions typographiques en noir et en couleur. — 2749.

Daniel (S.), à Paris. — Porcelaine guillochée. — 3347.

Darbo (F.), à Paris. — Instruments d'hygiène et d'allaitement artificiel. — 1753.

Darmailhacq, (Gironde). — Vins. — 669.

Darras (A.-D.), à Paris. — Registres. — 2724.

Daubriac, à la Guyane. — Matières tinctoriales. — 3459.

David (L.), à Uzès (Gard). — Briques réfractaires. — 1269.

David frères et Cie, à Saint-Quentin (Aisne). — Dynamomètre. — 1106.

Debain (A.), à Paris. — Orfévrerie d'argent. — 3202.

Debonnaire, aux Indes orientales. — Fibres textiles et paniers de rotin. — 3485.

Décotte et Pitel, à la Réunion. — Sucre. — 3500.

Decrombecque (G.), à Lens (Pas-de-Calais). — Lin. — 365.

Dedieu (C.), à Lyon (Rhône). — Manomètres. — 1159.

Deffez (C.-G.-A.), à Nérac (Lot-et-Garonne). — Blé et maïs. — 696.

Defrey, Houssier et Leprêtre, à Alençon (Orne). — Tissus et cordages imperméables. — 1856.

Dehargne, à Paris. — Dérasement de la roche la Rose, à Brest. — 1251.

Delaage et Cⁱᵉ, (Charente-Inférieure). — Eaux-de-vie. — 646.

Delabrierre-Vincent, à Paris. — Parfumerie. — 231.

Delaby (A.) et Cⁱᵉ, à Courcelles-lez-Lens (Pas-de-Calais). — Froment. — 366.

Delacour (L.-F.), à Paris. — Pare-étincelles. — 2967.

Delacourt, à Épehy (Somme). — Piqués. — 1802.

Delage-Montignac, à Paris. — Engins de pêche. — 1374.

Delahaye (E.), à Paris. — Vis et écrous. — 3161.

Delail (G.), à Paris. — Chaussures de chasse. — 2450.

Delay, à Philippeville (province d'Oran). — Cocons et soie. — 3618.

Delbard, (Seine-et-Marne). — Lin. — 378.

Delemazure, à Lille (Nord). — Tabac. — 351.

Deleplanque, à Lille (Nord). — Lin. — 351.

Delevoye, à Lille (Nord). — Tabac. — 351.

Delhay (H.), à Aniche (Nord). — Verres à vitres et verres pour photographie. — 3288.

Delondre (P.), à Paris. — Épreuves photographiques. — 1553.

Delton, à Paris. — Photographies instantanées. — 1468.

Delvigne (H.-G.), à Paris. — Pistolet de poche. — 1328.

Demichel, Dessart et Lazellas, élèves de l'école de dessin et de sculpture de la rue Ménilmontant, à Paris. — Dessins, — 2845.

Deplanche, à la Nouvelle-Calédonie. — Écailles de tortue. — 3475.

Derieul de Rolland, à la Réunion. — Vanille. — 3500.

Derly et Chaboy, à Bellencombre (Seine-Inférieure). — Cotons filés. — 1788.

Desbordes (L.) et Roudault (E.-A.), à Paris. — Manomètres. — 1139.

Descole (P.), à Paris. — Appareils d'éclairage. — 3088.

Desjardins de Morainville (docteur J.-B.-L.), à Paris. — Yeux artificiels. — 1760.

Desnoyers, à la Guadeloupe. — Coton. — 3495.

Desplas (H.), à Elbeuf (Seine-Inférieure). — Machine à fouler les draps. — 1168.

Desportes, à la Martinique. — Sucre. — 3504.

Desruelles (A.), à Paris. — Peignes. — 3427.

Desruelles-Marécaux, à Lille (Nord). — Tabac. — 351.

Desreumaux, à Lille (Nord). — Tabac. — 351.

Devriès et Cⁱᵉ, à Paris. — Plumes de parure. — 2480.

Dezaux-Lacour. — Cuirs tannés.

Dezelu et Guillot, à Paris. — Lampes pour voitures de chemin de fer. — 1039.

Dietrich frères, à Strasbourg (Bas-Rhin). — Moutardes. — 334.

Dietrich (de) et Cⁱᵉ, à Reichshoffen (Bas-Rhin). — Machine à courber les métaux. — 1093.

Digeon (R.-H.), à Paris. — Reproduction en couleur, par la gravure sur cuivre et sur acier. — 1423.

Dillies frères, à Roubaix (Nord). — Tissus de laine. — 2132.

Donat (A.) et Cie, à Lyon (Rhône) — Velours. — 1879.

Donzel (L.), à Saint-Étienne (Loire). — Rubans. — 1928.

Dordogne (Exposition collective du département de la). — Vins. — 634.

Doré et Cie, à Troyes (Aube). — Bonneterie de coton. — 2570.

Dorléans (E.), à Clichy-la-Garenne (Seine). — Machine à faire des paillassons. — 1226.

Dreyfous et Cie, à Paris. — Tissus mélangés. — 2169.

Drocourt (P.), à Paris. — Pendule de voyage. — 1628.

Dubouchage, à la Calle (province de Constantine). — Liége. — 3620.

Dubrulle (A.-N.), à Lille (Nord). — Lampes de sûreté pour mines. — 27.

Duclos (L.) et neveu, à Elbeuf (Seine-Inférieure). — Draps. — 2093.

Ducoup, à Constantine. — Farine. — 3611.

Ducourtioux (C.), à Paris. — Bas élastiques. — 2596.

Ducrocq, à Paris. — Livres d'éducation. — 2796.

Ducroquet (V.), à Paris. — Registres et buvards. — 2723.

Dufour et Cie, à Alger. — Thuya, loupes. — 3619.

Dufresne (A.). — Kirchwasser.

Duguet. — Toisons.

Dujarrie, (Dordogne). — Liqueurs. — 634.

Dumolard et Viallet, à Grenoble (Isère). — Ciment. — 1270.

Dupille (H.), à Paris. — Corsets. — 2602.

Dupont (P.-H.), à Cherbourg (Manche). — Vernis métallique. — 1274.

Dupont et Deschamps, à Beauvais (Oise). — Bois sculptés pour manches d'éventail. — 2352.

Dupuy (docteur), à Therga (province d'Oran). — Céréales. — 3607.

Dupuy (T.), à Paris. — Impressions lithographiques. — 2647.

Durivau, à Saint-Jean-de-la-Motte (Sarthe). — Vins. — 452.

Duroc-Barnicaud. — Vins.

Durst-Wild et Cie, à Paris. — Chapeaux de paille. — 2507.

Dussaud frères, à Marseille (Bouches-du-Rhône). — Exécution des travaux du port de Marseille. — 1251.

Dutrou (E.-P.), à Paris. — Instruments de physique. — 1410.

Ébreuil (Comice agricole d') (Allier). — Vins. — 415.

École communale de dessin industriel de M. Bardin, à Paris. — Dessins. — 2854.

École municipale spéciale de dessin de M. Aumont, à Paris. — Dessins. — 2848.

École normale primaire de Chartres (Eure-et-Loir). — Album descriptif de l'école). — 2809.

École primaire communale de filles dirigée par Mlle Guyard, à Paris. — Travaux d'aiguille. — 2832.

École primaire communale de filles di-

rigée par Mlle Sarazin, à Paris. — Travaux d'aiguille. — 2833.

Écoles primaires communales de filles du département du Calvados. — Travaux d'aiguille. — 2837 à 2842.

École primaire communale de garçons dirigée par M. Barbier, à Paris. — Cartes murales. — 2813.

École primaire libre de garçons dirigée par M. Manier, à Paris. — Écriture et dessin. — 2814.

École primaire communale de Saint-Mihiel (Meuse). — Plan et élévation de l'école. — 2818.

Edwards, à la Nouvelle-Calédonie. — Tripangs, coton. — 3473, 3475.

Elcké (F.), à Paris. — Piano. — 1668.

Épinal (Comice agricole de l'arrondissement d') (Vosges). — Céréales. — 494.

Éprémesnil (comte d'), à Bernay (Eure). — Dessin d'un système de transmission. — 1200.

Ernoult-Bayart et fils, à Roubaix (Nord). — Fils de laine cardée. — 2136.

Essique (L.), à Paris. — Objets d'acier. — 3174.

Estrugo (J.), à Arzew (province d'Oran). — Graines de lin. — 3616.

Étanchaud (F.), à Paris. — Chaussures pour dames. — 2465.

Evrard (E.), à Troyes (Aube). — Bonneterie de coton. — 2580.

Experton. — Lacets.

Fabre (C.), à Paris. — Soies à coudre. — 1902.

Faconnet, Chevallier et Cie, à Paris. — Tuiles. — 1254.

Fagalde (P.), à Bayonne (Basses-Pyrénées). — Chocolat. — 264.

Fara fils, à Bourg-Argental (Loire). — Soies pour dentelles. — 835.

Farcot (H.-A.-E.), à Paris. — Pendules. — 1587.

Farjat, à Rouen (Seine-Inférieure). — Décrottoirs de fer. — 3092.

Fauconnier (C.), à Paris. — Grues. 1161.

Fauconnier (F.-L.), à Paris. — Moulin ramasseur. — 1130.

Faulcon (Vienne). — Chanvre. — 623.

Faulte de Puyparlier (A.), à Beauvais (Oise). — Pain comprimé. — 374.

Fauquet et Ce, à Oissel-sur-Seine (Seine-Inférieure). — Cotons filés. — 1786.

Fauquet-Lemaître et Prévost, à Pont-Audemer (Eure). — Tissus et cordages imperméables. — 1782.

Faure (E.), à Saint-Étienne (Loire) — Rubans de soie. — 1912.

Faure (E.), à Paris. — Dessins de dentelles. — 3420.

Faure (P.), à Avignon (Vaucluse). — Vins. — 798.

Favre-Heinrick, à Besançon (Doubs). — Montres. — 1605.

Favrot frères, à Lyon (Rhône). — Foulards. — 1953.

Fenaille et Chatillon, à Paris. — Graisses et huiles. — 990.

Feren, à Bougie (province de Constantine). — Garance. — 3623.

Fernier (L.), à Besançon (Doubs). — Montres. — 1593.

Ferrand (M.), à Paris.— Couleurs fines. — 213.

Ferrières (G. de), à la Réunion. — Sucre. — 3500.

Fery (J.) fils, à Metz (Moselle). — Feutres pour machines à papier. — 2031.

Fiévet (C.), à Masny, près Douai (Nord). — Froment et avoine. — 358.

Flandray (A.), (Gironde). — Vins. — 669.

Flaud (H.), à Paris. — Pompe à incendie. — 1164.

Fléchet (P.) et Ce, à Paris. — Montres solaires. — 1625.

Flobert (L.-N.-A.), à Paris. — Armes. — 1306.

Florange (E.-H.), à Paris.— Orfévrerie argentée. — 3237.

Floris (D. de), à la Réunion. — Café. — 3500.

Fondet (J.-B.), à Paris. — Appareils de chauffage. — 2999.

Font, Chambeyron et Benoit, à Lyon (Rhône). — Velours unis. — 1880.

Fontaine (A. et L.), à Paris. — Gants de peau. — 2546.

Fontenelle (C.-C.), à Paris. — Ciment. — 1293.

Forgemolle, à Tournan (Seine-et-Marne). — Travaux sur les cocons de l'aylante. — 880.

Fort, Despax et Bacot, à Toulouse (Haute-Garonne). — Vins. — 727.

Fortier-Beaulieu (C.-A.), à Paris. — Cuirs tannés et corroyés. — 2411.

Fossey fils, à Paris. — Meubles de fantaisie. — 2911.

Foubert (G.), à Paris. — Objets de zinc bronzé ou doré. — 3027.

Foucard (M.), à la Guadeloupe. — Café. — 3494.

Fougeirol (A.), aux Ollières (Ardèche). — Soies. — 854.

Foulquié (Mlle A.) et Ce, à Paris. — Ouvrages de filet. — 2280.

Fourman frères, (Sarthe). — Chanvre. — 428.

Fournier (A.-M.-E.), à Paris. — Meubles de luxe. — 2865.

Fournier (C.-A.), à Paris. — Indique-fuites pour gaz. — 2983.

Fourré (C.), à la Guyane. — Substances pour faire de la glu, écailles de tortues, colle de poisson. — 3460.

Franck et Ce, à Schlestadt (Bas-Rhin). — Toiles métalliques. — 2971.

François (E.-S.), à Paris. — Appareils à eau de Seltz. — 1084.

Franconie (E.), à la Guyane. — Rhum. 3454.

Frappier, à la Réunion. — Vanille. — 3500.

Frelut et Ce, à Clermont-Ferrand (Puy-de-Dôme). — Fruits confits. — 271.

Fribourg (G.-A.), à Paris. — Bijouterie d'or. — 3255.

Gadrat (P.), à Meaux (Seine-et-Marne). — Tapis. — 2199.

Gaillard (J.), à Saint-Pierre-lez-Calais (Pas-de-Calais). — Tulles et dentelles. — 2294.

Gaillard (P.), à Paris. — Paysages photographiques. — 1532.

Galland (F.), à Lyon (Rhône). — Tissus de soie. — 1937.

Galland frères et Ducos, (Hérault). — Liqueurs. — 784.

Gallot (A.) aîné, à Paris. — Chapeaux de paille et de crin. — 2510.

Galopin (A.), à Paris. — Lampes et suspensions de bronze et de porcelaine. — 3045.

Galopin (P.) fils, à Paris. — Conserves de truffes. — 317.

Garapon (L.), à Paris. — Broderies et dentelles en fils d'aluminium. — 2288.

Gargan et Cᵉ, à Paris. — Dessins de machines dites *exhausteurs*. — 1031.

Garin et Cⁱᵉ, à Paris. — Produits chimiques pour la photographie. — 1486.

Garnault, à la Nouvelle-Calédonie. — Substances médicinales. — 3469.

Garnier (A.), Angiboust, Charvin, à Paris. — Nouvelle forme sèche du port militaire de Rochefort. — 1251.

Gasparini, à l'Ile-Rousse (Corse). — Pâtes alimentaires. — 821.

Gaudchaux-Picard (les fils), à Nancy (Meurthe). — Draps. — 2070.

Gaudonnet (P.), à Paris. — Piano. — 1676.

Gaumé, au Mans (Sarthe). — Épreuves photographiques. — 1513.

Gauran, à Birkadem (province d'Alger). — Cocons et soie. — 3618.

Gautelle Tevet. — Fusils.

Gauthier (A.), à Chabeuil (Drôme). — Soies. — 750.

Gauthier (E.), à Amiens (Somme). — Châles et tissus de laine. — 2024.

Gautrot et Latour, à Paris. — Objets de zinc. — 3022.

Geerinckx (F.-E.), à Paris. — Fusils et pistolets. — 1325.

Gehrling (C.), à Paris. — Mécaniques de pianos. — 1675.

Gellé (J.-B.-A.) aîné et Cᵉ, à Paris. — Parfumerie. — 217.

Geller (G.), à Marseille (Bouches-du-Rhône). — Fruits confits. — 308.

Gentilhomme (J.-H), à Paris. — Bijouterie d'or et d'argent. — 3260.

Gérin-Rose, à Elbeuf (Seine-Inférieure). — Tissus façonnés. — 2087.

Gérold (L.-A.), à Paris. — Fleurs artificielles. — 2483.

Gerson et Weber, à Paris. — Nécessaires et objets de fantaisie. — 3382.

Gibory, à Paris. — Habits de cour. — 2438.

Gilquin (P.-S.), à la Ferté-sous-Jouarre (Seine-et-Marne). — Meules de moulin. — 61.

Girard (C.), à Nogent (Haute-Marne). — Couteaux et tranchets. — 3134.

Girard-Thibault (E.), à Paris. — Ouvrages de filet. — 2286.

Giraud, à l'Oued-el-Kébir (province d'Alger). — Semoule. — 3611.

Glénard et Cᵉ, à Paris. — Ouvrages de filet. — 2292.

Gobbe (O.), Fogt (A.) et Cⁱᵉ, à Aniche (Nord). — Verres à vitre. — 3287.

Goby, à Berbessa (province d'Alger). — Chanvre. — 3621.

Gombault (A.) et Cⁱᵉ, à Paris. — Orfévrerie de maillechort. — 3234.

Gonelle frères, à Paris. — Dessins de châles. — 3415.

Gonthier-Dreyfus et Cⁱᵉ, à Paris. — Registres. — 2721.

Gourdin (W.-P.), Parent et Schaken, à Paris. — Construction du viaduc de Chaumont. — 1251.

Gourgas (de), à Philippeville (province

de Constantine. — Maïs, tabac. — 3607, 3615.

Gout-Desmartus, (Gironde). — Vins. — 669.

Grandgeorge, à Paris. — Miel. — 660.

Grand-Jouan (École impériale d'agriculture de) (Loire-Inférieure). — Liqueurs. — 584.

Granger (l'abbé), à la Guadeloupe. — Coton. — 3495.

Grassot et Cie, à Lyon (Rhône).— Linge de table. — 1845.

Gratiot (A.), à Paris.— Papiers.— 2653.

Graulhet (le maire de), à Graulhet (Tarn). — Graine de trèfle. — 715.

Grellou (H.), à Paris. — Boutons de soie, objets de passementerie. — 2563.

Grenoble (Exposition collective de la ville de) (Isère). — Peaux de chevreau et d'agneau. — 2534 à 2543.

Grenoble (Société d'agriculture et d'horticulture de l'arrondissement de) (Isère). — Produits agricoles. — 745.

Grillot (C.), à Paris. — Imitation de bronze d'art en étain. — 3026.

Grima, à Philippeville (province de Constantine). — Tabac. — 3615.

Grima (F.), à Philippeville (province de Constantine). — Sésame. — 3616.

Gringoire (Mme V.), à Paris. — Corsets élastiques. — 2516.

Grosselin (A.), à Paris. — Appareils de cosmographie. — 2802.

Groz frères, à Besançon (Doubs). — Montres. — 1607.

Guérin (E.), à Paris. — Frein automoteur pour wagon de chemin de fer. — 1030.

Guérin (docteur J.), à Paris. — Chaux et ciments. — 24.

Guérin (J.-J.-B.), à Paris. — Préparations d'ostéologie comparée. — 1746.

Guérin-Manceau. — Toisons.

Guestier (P.-F.), (Gironde). — Vins. 669.

Guestier fils, (Gironde). — Vins. — 669.

Guillemin-Renaut et Cie, à Nogent (Haute-Marne). — Coutellerie. — 3138.

Guillotaux frères, à Lorient (Morbihan). — Farines. — 376.

Guise et Cie, à Lyon (Rhône). — Tissus de soie. — 1946.

Guyonnet (J.-M.), à Assi-bou-Nif (province d'Oran). — Semence de coton. — 3622.

Guyot (C.-V.), à Paris. — Bretelles et jarretières. — 2601.

Hache (A.) et Pepin-Lehalleur, à Paris. — Porcelaine blanche et décorée. — 3357.

Hadj-Idris, à Tlemcen (province d'Oran). — Chaussures. — 3633.

Hadrot (L.-N.), à Paris. — Appareils d'éclairage de bronze. — 3061.

Hadrot (L.) jeune, Bonnet (C.) et Bordier, à Paris. — Lampes de bronze. — 3058.

Hall frères, à Saint-Pierre-lez-Calais (Pas-de-Calais).— Tulles et dentelles. — 2294.

Halphen (M.). — Eau-de-vie de cidre.

Hamet, à Paris. — Miel. — 660.

Hamoir (G.), à Saultain (Nord). — Sucre de betterave. — 356.

Harding-Cocker, à Lille (Nord). — Collection de cardes. — 1077.

Harduin, Le Bouëdec, à Paris. — Bâtardeau avec puits. — 1251.

Hardy, à Alger. — Substances médicamenteuses, coton, matières tinctoriales. — 3605, 3622, 3623.

Havre (Société d'agriculture de l'arrondissement du) (Seine-Inférieure). — Froment. — 398.

Harinkouck et Cuvillier, à Roubaix (Nord). — Tissus pour ameublement. — 2126.

Helbronner (Mme S.), à Paris. — Tapisseries à l'aiguille. — 2287.

Helme (A.), à Loriol (Drôme). — Soies. — 751.

Hermagis, à Paris. — Photographie stéréoscopique. — 1490.

Hermann (G.), à Paris. — Machine à broyer. — 1145.

Hermann-Lachapelle et Glover, à Paris. — Appareil pour boissons gazeuses. — 1082.

Hiolle et Morizot, élèves de l'école de dessin et de sculpture de la rue Volta, à Paris. — Sculptures. — 2847.

Hirle, Revillon et Herfort, élèves de l'école de dessin de la rue Ménilmontant, à Paris. — Dessins. — 2845.

Hoarau de la Source, au château de Ponthet. — Pruneaux. — 629.

Hochedé, à Montdidier (Somme). — Cuirs pour chaussures militaires. — 2388.

Hoël-Renier (F.), à Lille (Nord). — Manomètre. — 1198.

Hœring, à Bône (province de Constantine). — Cocons et soie, fibres textiles. — 3618, 3621.

Höner, à Nancy (Meurthe). — Peintures sur verre. — 3301.

Hordé et Cie, à Amiens (Somme). — Tissus de fantaisie. — 2027.

Hottot (L.), à Paris. — Imitation de bronzes d'art en zinc. — 3028.

Houmain, à Aïn-Tedeless (province d'Oran). — Cocons et soie. — 3618.

Houtard et Cie, à Lourches (Nord). — Bouteilles. — 3292.

Huart (H.), à Cambrai (Nord). — Dessin de grenier conservateur. — 1239.

Hubert (H.), à Paris. — Pompe élévatoire. — 1200.

Hubert (L.-J.-L.), à Paris. — Bijouterie d'art. — 3231.

Hubert-Regnault et Cie, à Charleville (Ardennes). — Clous. — 2987.

Huchard et Arni, au Moulin neuf, à Oran. — Farine. — 3611.

Huck (J.-M.), à Paris. — Appareil d'extraction de la fécule. — 1222.

Huet (J.), à Paris. — Objets d'acier. — 3173.

Humbert et Cie, à Gamaches (Somme). — Fils de coton. — 1775.

Instituteurs primaires du Loiret. — Herbier. — 2803.

Jacomme (C.) et Leloup, à Paris. — Chromolithographie. — 2672.

Jacquemin et Sordoillet, à Paris. — Bijouterie d'acier. — 3175.

Jacquet (N.-J.), à Arras (Pas-de-Calais). — Parachute pour les mines. 41.

Jacquet-Robillard, à Arras (Pas-de-Calais). — Semoirs. — 1210.

Jacquin, à Seyssel (Ain). — Vin. — 570.

Jacquinot (F.) et Cie, à la Solenzara, commune de Sari-de-Portovecchio (Corse). Fonte de fer. — 13.

Jacquot, à Paris.— Carte agronomique. — 1251.

Jalteau, à Tlemcen (province d'Oran). — Huiles d'olive. — 3606.

Jandin (C.) et Duval (A.), à Lyon (Rhône). — Foulards imprimés. — 1969.

Jarry (L.-G.) aîné, à Paris. — Bijouterie d'or et d'argent. — 3214.

Jassau-Raimond, à Paris. — Rouge pour la toilette. — 241.

Javal (J.), à Paris. — Produits tinctoriaux. — 184.

Jeuniaux (D.), à Paris. — Peignes. — 3428.

Jodot (J.), à Paris. — Peaux de veau. — 2394.

Joigny (Société d'agriculture de) (Yonne). — Froment. — 549.

Jollain, (Seine-et-Marne). — Lin. — 378.

Josse (C.-L.), à Paris. — Papiers peints. — 2915.

Joubert, à la Nouvelle-Calédonie. — Sucre. — 3471.

Jouby et Guibert, à Paris. — Meubles et objets de bois d'Algérie. — 3637.

Jouet (E.), à Paris. — Paysages photographiques. — 1528.

Jourgeon, à Saint-Étienne (Loire). — Dessins sur tissus. — 3442.

Journaux-Leblond (J.-F.), à Paris. — Machines à coudre. — 1067.

Journé (P.), à Paris. — Coutils. — 1836.

Jubert (A.) et frères, à Charleville (Ardennes). — Ferrures de voitures. — 2946.

Jules-Robin et Cie. — Eau-de-vie.

Julienne (Mme M.-J.-E.), à Paris. — Ceinture pour baigner les jeunes enfants. — 1752.

Jullien, à Saint-Léonard (Haute-Vienne). — Porcelaine blanche et décorée. — 3333.

Jundt et fils, à la Robertsau, près Strasbourg (Bas-Rhin). — Cartons et papiers dits *porcelaine*. — 2764.

Junod (V.-T.), à Paris. — Ventouses. — 1723.

Jurine, (Gironde). — Vins. — 669.

Kada-Kelouch, à Sidi-bou-Médine (province d'Oran). — Froment. — 3607.

Ken (A.), à Paris. — Portraits photographiques. — 1500.

Kerbec (Mlle R.), à la Guyane. — Fruits secs. — 3454.

Kleinjasper, à Paris. — Piano. — 1672.

Knapp, à Strasbourg (Bas-Rhin). — Bronze en poudre pour le bronzage du papier. — 2684.

Knecht (E.), à Paris. — Meubles de bois sculpté. — 2867.

Knoblauch et Cie, à la Nouvelle-Calédonie. — Huîtres perlières, tripangs, huiles. — 3473, 3492.

Koch, à Paris. — Appareils photographiques. — 1482.

Krafft (Mme E.), à Paris. — Fleurs artificielles. — 2478.

Kuppenheim, à Lyon (Rhône). — Foulards imprimés. — 1955.

Labat (T.), à Bordeaux (Gironde). —

Modèle d'un appareil pour le halage à terre des navires. — 1367.

Laberrène, à Robertville (province de Constantine). — Tabac. — 3615.

Laboré, Rodier et Cie, à Lyon (Rhône.) — Tissus de soie. — 1961.

Lachard et Besson, à Lyon (Rhône). — Tissus de soie. — 1935.

Lacombe (J.), à Alais (Gard). — Soies. — 777.

Lacour et Walter, à Sarreguemines (Moselle). — Peluches de soie. — 1921.

Lacroix (P.), (Drôme). — Soies. — 752.

Laffon (J.-C.), à Paris.— Épreuves photographiques. — 1536.

Lair (H.) et Lair (H.), à Paris.—Châles. — 2153.

Lakerbauer, à Paris. — Photographies d'histoire naturelle et d'anatomie. — 1558.

Lallemand (colonel), à Aumale (province d'Alger).— Vin. — 3613.

Lambert, à Philippeville (province de Constantine). — Cocons et soie. — 3618.

Lambert (H.), à Besançon (Doubs). — Montres. — 1610.

Lambert (S.), à Paris. — Papier d'étain. — 2986.

Lambin, Saguet et Fouchet, à Paris. — Imitation de bronze d'art en zinc. — 3024.

Lamotte-Lafleur (C.-G.), à Paris. — Boîtes de mathématiques. — 1441.

Landon-Lemercier, à Paris. — Vinaigres aromatiques. — 234.

Lanet père et fils, à Cette (Hérault). — Foudres de chêne. — 1213.

Laneuville (J.-B.-V.), à Paris. — Machine à tresser. — 1073.

Langevin (H.), à Paris. — Argenture et dorure sur orfévrerie. — 3218.

Langevin-Coulon, à Paris. — Chapeaux et bonnets. — 2487.

Larrieu, à la Guadeloupe. — Huile et cire. — 3495.

Lascour, à Crest (Drôme). — Soies. — 753.

Laudet (L.), à Paris. — Machine à faire les pavés. — 1251.

Laurent, à El-Arrouch (province de Constantine). — Cocons et soies. — 3618.

Lavoisy, à Paris. — Baratte mécanique. — 1236.

Le Bouëdec, à Paris. — Bâtardeau avec puits. — 1251.

Lebrun (A.), à Paris. — Instruments d'optique. — 1409.

Le Brun-Virloy (A.), à Lanty-sur-Aube (Haute-Marne). — Appareil à sécher et à carboniser le bois. — 30.

Lecat-Butin, (Nord). — Lin, tabac. — 351.

Leclercq (F.-P.), à Paris. — Objets de zinc bronzé ou doré. — 3029.

Lecomte (C.) et Cie, à Paris. — Tulles de soie et de coton. — 2281.

Lecoq, à Dinan (Côtes-du-Nord). — Graines de lin. — 432.

Lecu (F.-N.), à Paris. — Accessoires pour la photographie. — 1479.

Lécuyer (F.-J.), à Paris. — Baignoire avec appareil de chauffage intérieur. — 1719.

Leduc et Charmentier, à Nantes (Loire-Inférieure). — Bonneterie de coton et de laine. — 2597.

Legal, à Châteaubriant (Loire-Inférieure). — Cuirs tannés. — 2383.

Legal (F.), à Nantes (Loire-Inférieure). — Modèle d'un appareil à cuire dans le vide, pour raffinerie de sucre. — 1157.

Legavre (G.-B.), à Paris. — Peignes. — 3430.

Léger (P.-J.), à Paris. — Montres. — 1620.

Legrand, à Paris. — Papiers à lettres. — 2636.

Legrand (T.) et fils, à Paris. — Laine filée et mérinos. — 2020.

Leleux (A.), à Paris. — Vêtements confectionnés pour hommes. — 2437.

Lemercier, à Paris. — Épreuves lithophotographiques. — 1501.

Lemesle, à Paris. — Boutons. — 2564.

Lemoine (H.), à Paris. — Meubles de bois de rose. — 2912.

Lepage (J.-H.), à Paris. — Limes. — 3163.

Le Perdriel (C.) et Marinier (J.), à Paris. — Bandages. — 1732.

Lépine (J.), aux Indes Orientales. — Graines d'huile. — 3484.

Leplanquais (P.-F.), à Paris. — Bandages. — 1731.

Lermusiaux, à Anzin (Nord). — Procédé pour fermer les lampes de mineur.

Leroux (E.) et Lebastard, à Rennes (Ille-et-Vilaine). — Cuirs forts et cuirs lissés. — 2408.

Leruth (F.-L.), à Paris. — Albums pour la photographie et petits meubles de fantaisie. — 3383.

Lescure (J.), à Oran. — Semence de coton. — 3622.

Lethuillier-Pinel, à Rouen (Seine-Inférieure). — Indicateur magnétique du niveau de l'eau. — 1140.

Leturc, à Lambessa (province de Constantine). — Bois. — 3619.

Levallois, à Paris. — Carte géologique. — 1251.

Levasseur (A.), à Dieppe (Seine-Inférieure). — Objets d'ivoire. — 3375.

Leven (M.) père et fils, à Paris. — Peaux de veau. — 2417.

Levieux (F.-A.), à Elbeuf (Seine-Inférieure). — Nouveautés pour vêtements. — 2094.

Lévy frères, à Paris. — Bronzes. — 3083.

Lhomme (L.), à Paris. — Bracelets. — 3208.

Libert et Cie, à Boulogne (Pas-de-Calais). — Plumes d'acier. — 3168.

Lille (Comice agricole de) (Nord). — Tabac. — 351.

Lionnet frères, à Paris. — Produits galvanoplastiques. — 3071.

Lobjois (A.), à Paris. — Joaillerie et bijouterie. — 3256.

Lorieux (L.), à Saint-Pierre et Miquelon. — Poissons salés. — 3465.

Loriol (H.-F.), à Paris. — Bandages. — 1734.

Lory frères, à la Réunion. — Sucre. — 3500.

Luce (Mme), à Alger. — Travaux d'aiguille de l'ouvroir musulman d'Alger. — 3633.

Lucy et Falcon, à Jemmapes (province de Constantine). — Liége. — 3620.

Lutton (A.), Lolliot et Cie, à Neuvy-sur-Loire (Nièvre). — Acide pyroligneux. — 163.

Lutzow, à Bone (province de Constantine). — Tabac. — 3615.

Macé (L.-A.-C.), à Paris. — Porcelaines décorées. — 3350.

Machabée (L.), à Paris. — Mastic hydraulique. — 1280.

Maguès, Simonneau, à Paris. — Passage à niveau du torrent de Libron sur le canal du Midi. — 1251.

Mabistre fils, au Vigan (Gard). — Soie grége. — 862.

Mailand (E.), à Paris. — Épreuves photographiques. — 1529.

Maille et Segond, à Paris. — Moutardes. — 330.

Mailly (F.), à Paris. — Parfumerie. — 238.

Maison de correction de la Guadeloupe. — Coton.

Malais, à Milianah (province d'Alger). — Blé et orge. — 3607.

Malbec (A.-A.), à Paris. — Appareil pour l'affûtage des scies. — 1118.

Malidor (Mlle), à Paris. — Fleurs et coiffures fabriquées avec des produits de l'Algérie; objets de corail. — 3634.

Mallat (J.-B.), à Paris. — Plumes d'acier. — 3167.

Mallet frères, à Lille (Nord). — Vêtements pour hommes. — 2436.

Manega, à Oran. — Corail. — 3631.

Mangin aîné et Cie, à Paris. — Limes. — 3164.

Maniquet, aux Indes Orientales. — Soies. — 3484.

Mantelier et Cie, à Lyon (Rhône). — Châles. — 2185.

Maraval et Cie, à Lavaur (Tarn). — Soie grége. — 717.

Maréchal, à Paris. — Emploi des bois de l'Algérie. — 3637.

Mareilhac (A.), (Gironde). — Vins. — 669.

Marie (E.) et Dumont (A.), à Paris. — Boutons de nacre. — 2562.

Marini, à Paris. — Barrage du réservoir des Settons. — 1251.

Marion, à Paris. — Papiers pour la photographie. — 1474.

Marion (J.), (Gironde). — Vins. — 669.

Marion (Victor-Frédéric), à Mascara (province d'Oran). — Eau-de-vie. — 3614.

Markert (G.), à Tain (Drôme). — Liqueurs. — 761.

Marne (Société d'agriculture et comice central du département de la). — Produits agricoles. — 516.

Marot aîné et Jolly, à Troyes (Aube). — Bonneterie de coton. — 2576.

Marquis (F.), à Paris. — Armes de de chasse. — 1326.

Marssion-Maque. — Liqueurs.

Martel, à Pélissier (province d'Oran). — Cocons et soie. — 3618.

Martel (A.), à Mostaganem (province d'Oran). — Fruits secs. — 3610.

Martin et Cie, à Sétif (province de Constantine). — Farine. — 3611.

Martin et Dernoé, à Sidi-Ferruch (province d'Alger). — Coton. — 3622.

Marx, Bruniquel, à Paris. — Pont Napoléon exécuté à Saint-Sauveur, route de Paris en Espagne. — 1251.

Masquelier fils et Cie, à Saint-Denis-

du-Sig (province d'Oran. — Coton. — 3622.

Massing (P.) et Cⁱᵉ. à Sarreguemines (Moselle). — Peluches de soie. — 1922.

Masson, à Paris. — Épreuves photographiques. — 1549.

Mather père et fils, à Toulouse (Haute-Garonne). — Lames de cuivre. — 72.

Mathias (Mˡˡᵉ), à la Guyane. — Farine. — 3452.

Mathieu-Plessy (E.), à Paris. — Produits chimiques et papiers pour la photographie. — 185, 1493.

Matifat (C.-S.), à Paris. — Bronzes d'art. — 3085.

Matignon, (Charente). — Eaux-de-vie. — 651.

Mauduit de Fay, (Aisne). — Sucre de betterave. — 371.

Mauriquet (de). — Soies.

Mauvernay et Dubost, à Lyon (Rhône). — Tissus de soie. — 1945.

Mauzaize (J.-N.), à Chartres (Eure-et-Loir). — Appareil d'embrayage et de désembrayage pour moulins. — 1197.

Mayer et Pierson, à Paris. — Photographie. — 1497.

Mazamet (Ville de) (Tarn). — Flanelles. — 2074.

Mekdour-ben-Otman, caïd des Kherareb-Garaba (province de Constantine). — Orge. — 3607.

Melhié (J.), à la Martinique. — Huile. — 3504.

Méliès (L.-S.), à Paris. — Chaussures pour hommes. — 2444.

Mercier, à Aumale (province d'Alger). — Substances médicamenteuses. — 3605.

Mercier, Vuillemot et Neyret, à Lyon (Rhône). — Velours et tissus de soie. — 1947.

Mérion, à Bar-le-Duc (Meuse). — Vins. — 485.

Merman (J.), (Gironde). — Vins. — 669.

Metz (de), à Mettray (Indre-et-Loire). — Charrues. — 1211.

Meurein (A.), à Paris. — Feuillages et fruits artificiels. — 2473.

Meurice (A.), à Arcis-sur-Aube (Aube). — Bonneterie. — 2572.

Meynier Albert. — Eau-de-vie.

Michel, Armand et Cⁱᵉ, à Marseille (Bouches-du-Rhône). — Lignite. — 29.

Michelez (C.), à Paris. — Reproduction de tableaux et de dessins. — 1534.

Miette frères, à Braux (Ardennes). — Boulons et écrous. — 2947.

Milhau (le frère), à l'Institut normal agricole de Beauvais. — Travaux sur les insectes nuisibles à l'agriculture. — 2803.

Millet (A.), à Paris. — Objectifs et appareils pour photographie. — 1489.

Mineur frères. — Alcool.

Miral (du), à Villeneuve (Creuse). — Fromage. — 442.

Mohamed-el-Babori, à Constantine. — Peaux d'animaux. — 3631.

Mohamed-Sghir-ben-Abderrahman, à Biskra (province de Constantine). — Orge noir. — 3607.

Mohamed-Ziad, à Constantine. — Chaussures. — 3633.

Moléon (L.-A.), à Paris. — Vêtements pour hommes. — 2435.

Molteni (J.), à Paris. — Instruments de mathématiques. — 1396.

Monard (F.-T.), à Paris. — Imitations de dentelles de Chantilly. — 2278.

Monatte et Lagarde, à Thiers (Puy-de-Dôme). — Coutellerie. — 3143.

Monchicourt (V.) aîné, à Paris. — Plumes d'acier. — 3169.

Mondollot frères, à Paris. — Appareil à eau de seltz. — 1087.

Monier (H.) et Cie, à Paris. — Becs de cristal pour l'éclairage au gaz. — 2992.

Montandon, à Besançon (Doubs). — Montres. — 1595.

Montauban (Société d'horticulture et d'acclimatation de) (Tarn-et-Garonne). — Cocons et soie. — 704.

Montauban (Comice agricole de) (Tarn-et-Garonne).— Produits agricoles. — 705.

Montauban (Société des sciences et d'agriculture de), (Tarn-et-Garonne). — Cocons et soie. — 706.

Monteux et Gilly, à Paris. — Chaussures pour hommes et pour femmes. — 2460.

Morel (A.) et Cie, à Paris. — Ouvrages édités sur les arts. — 2709.

Moriquand aîné, à Grenoble (Isère). — Gants de peau de chevreau. — 2542.

Mossant (C.) et fils aîné, au bourg du Péage (Drôme). — Feutres. — 2505.

Mouilleron (A.), à Paris. — Parfumerie. — 232.

Moulin (F.), à Paris. — Photographie. — 1566.

Mouquet (H.), à Lille (Nord). — Appareil à cuire dans le vide. — 1114.

Mourey (P.), à Paris. — Objets d'aluminium. — 3031.

Mullée (A.), Bénard (C.) et fils, Hermant (J.) et Cie, à Saint-Pierre-lez-Calais (Pas-de-Calais). — Tulles et dentelles. — 2294.

Murat (C.), à Paris. — Bijouterie d'or doublé. — 3243.

Murgues, à Saint-Étienne (Loire). — Fusils de chasse. — 1313.

Musso, à Nice (Alpes-Maritimes). — Fruits confits. — 309.

Nadal-Barjon, à Thiers (Puy-de-Dôme). — Coutellerie. — 3143.

Nail, à Saint-Antoine (province de Constantine). — Haricots. — 3608.

Naudet et Cie, à Paris. — Baromètre métallique. — 1391.

Nègre (J.), à Grasse (Alpes-Maritimes). — Fruits confits. — 302.

Neyret (J.), à Saint-Étienne (Loire). — Rubans. — 1925.

Nicolas (J.), (Côtes-du-Nord).—Graines de lin. — 431.

Nos-d'Argence, à Rouen (Seine-Inférieure). — Chardons métalliques. — 2994.

Noufflard (C.) et Cie, à Louviers (Eure). — Draps. — 2110.

Noui-ben-el-Homani, à El-Ouricia (province de Constantine). — Froment. — 3607.

Nourrigat, à Lunel (Hérault). — Cocons et soie. — 785.

Noyer frères, à Dieulefit (Drôme). — Soies. — 755.

Numa-Blanc et Cie, à Paris. — Épreuves photographiques. — 1494.

Olivi, à Mascara (province d'Oran). — Produits agricoles, fruits secs, eau-de-vie. — 3607, 3610, 3614.

Ollivier (J.-M.), (Côtes-du-Nord). — Graines de lin. — 431.

Olry de Labry, à Paris. — Barrage du réservoir des Settons. — 1251.

Oppenheim, Weill et David, à Paris. — Cols et chemises. — 2513.

Oran (Service des forêts de la province d'). — Bois. — 3619.

O'Reilly et Dormois, à Paris. — Modèles de serres de fer. — 1237.

Oudin frères, à Reims (Marne). — Mérinos. — 2004.

Ouvrière (F.), à Marseille (Bouches-du-Rhône). — Cosmographe populaire. — 2802.

Pagé frères, à Châtelleraut (Vienne). — Coutellerie. — 3148.

Pallu (A.) et Cie, à Paris. — Objets de marbre onyx d'Algérie. — 2871.

Pannetier, à Ebreuil (Allier). — Vins. — 415.

Pantin, à Constantine. — Maïs, cocons et soie. — 3607, 3618.

Papeteries du Souche (Société anonyme des), près Saint-Dié (Vosges). — Papiers. — 2644.

Parassainachetty, aux Indes Orientales. — Indigo. — 3484.

Parent (Mme), à Constantine. — Travaux d'aiguille de l'école des jeunes filles indigènes, à Constantine. — 3633.

Parent et Schaken, à Paris. — Construction du viaduc de Chaumont. — 1251.

Parent, Schaken, Caillet et Cie, à Oullins (Rhône). — Grue. — 1138.

Parod (E.), à Paris. — Ustensiles de cuisine. — 3006.

Parquin (L.-V.), à Villeparisis (Seine-et-Marne). — Charrues. — 1220.

Parquin, Legueux, Zagorowski et Sonnet, à Auxerre (Yonne), et Lechiche, à Sauilly (Yonne). — Ocres brutes et fabriquées. — 146.

Parys (A.), à Paris. — Filières. — 3170.

Patay (P.), à Paris. — Pendules de voyage. — 1627.

Paturel et Boyer, à Paris. — Objets de cuir travaillé. — 2402.

Pavy (E.), à Chemillé-sur-Dême (Indre-et-Loire). — Modèle d'un grenier conservateur. — 1215.

Payen et fils, à Paris. — Joaillerie. — 3211.

Penant, à Paris. — Cafetières. — 3012.

Penin (C.) et Cie, à Bayonne (Basses-Pyrénées). — Chocolat. — 265.

Pénitencier des Saintes, (Guadeloupe). — Tabac. — 3495.

Pensionnat primaire des Frères des écoles chrétiennes de Beauvais (Oise). — Écriture et dessin. — 2829.

Pépinière de Biskra (province de Constantine). — Gombo des Nègres. — 3610.

Pépinière de Mostaganem (province d'Oran). — Lin. — 3621.

Pérès, à Batna (province de Constantine). — Farine. — 3611.

Perra (B.), au Petit-Vanvres (Seine).

— Produits pharmaceutiques et tinctoriaux. — 191.

Perreaux (L.-G.), à Paris. — Soupapes à valvules pour pompes; instruments de précision. — 1142, 1429.

Perriam et Parry. — Liqueurs.

Perrier, à Oran. — Ouvrages édités. — 3635.

Perrigault (J.), à Rennes (Ille-et-Vilaine). — Appareil pour moulins. — 1212.

Perrot (E.), à Besançon (Doubs). — Montres. — 1606.

Perrotet, aux Indes Orientales. — Cocons et soie. — 3484.

Pérus (J.) et Cie, à Lille (Nord). — Blanc de céruse. — 125.

Pesme, à Paris. — Épreuves photographiques. — 1499.

Petit. — Lacets de coton d'Algérie.

Petiteau (E.), à Paris. — Joaillerie et bijouterie. — 3206.

Pétrement (F.), à Paris. — Calibres d'acier. — 3159.

Peulvey (A.), à Paris. — Encres. — 2656.

Pezet (C.), à Paris. — Albums pour photographies. — 3404.

Philippi et Bin, élèves de l'école de sculpture et de dessin de la rue de Chabrol, à Paris. — Sculptures. — 2846.

Philippi (F.), à Paris. — Joaillerie et bijouterie. — 3210.

Philippon-Degois, à Romilly-sur-Seine (Aube). — Bas et chaussettes. — 2583.

Philippot (J.-M.), à Reims (Marne). — Mérinos. — 1996.

Piault (J.), à Paris. — Coutellerie. — 3146.

Picard frères, à Paris. — Chaussures pour enfants. — 2451.

Pierret (V.), à Paris. — Montres. — 1629.

Pierron, à la Nouvelle-Calédonie. — Bois. — 3474.

Pihouée (A.), à Paris. — Chaises et fauteuils. — 2930.

Pin-Bayart, à Roubaix (Nord). — Tissus de laine. — 2139.

Piston d'Eaubonne, (Gironde). — Vins. — 669.

Piver et Rondeau (A.), à Paris. — Couleurs et vernis. — 120.

Platel (L.-J.) et Bonnard (J.), à Lyon (Rhône). — Produits tinctoriaux. — 172.

Pluchet (E.), (Seine-et-Oise). — Toisons. — 379.

Pluyette, à Paris. — Viaduc de Nogent. — 1251.

Poilleux (J.-B.), à Paris. — Bronzes d'art. — 3047.

Poitevin et fils, à Louviers (Eure). — Draps. — 2109.

Polders de l'Ouest (Société des), à Paris. — Échantillons du sol et des produits des polders. — 408.

Polge (C.) et Bezault, à Paris. — Papiers peints. — 2917.

Pomme de Mirimonde (L.) et Bricoigne, à Paris. — Boîtes à graisse. — 1040.

Poncet jeune et Cie, à Lyon (Rhône). Tissus de soie. — 1942.

Poncet (L.), Lenoir (V.) et Cie, à Lyon (Rhône). — Tissus de soie. — 1866.

Pons, à Sidi-bou-Médine (province d'Oran). — Huile d'olive. — 3616.

Popon (N.), à Paris. — Bronzes d'art. — 3052.

Portelli, à Philippeville (province de Constantine). — Produits agricoles. — 3616.

Potteau, à Paris. — Photographie. — 1470.

Pouchain (V.), à Armentières (Nord). — Toiles de lin. — 1844.

Pougault (A.), à la Machine, près Décize (Nièvre). — Appareil de purge de vapeur. — 1143.

Pradier (J.), à Annonay (Ardèche). — Produits agricoles et soies. — 741.

Prin (A.) fils aîné, à Nantes (Loire-Inférieure). — Veaux cirés. — 2384.

Prouharam (A. de), à Coulommiers (Seine-et-Marne). — Farine. — 376.

Proust (H.-G.), à Paris. — Chaussures d'hommes. — 2447.

Prud'homme (P.-D.), à Paris. — Signaux électriques. — 1402.

Puech (L.), à Paris. — Produits chimiques pour photographie. — 1475.

Quinet (A.-M.), à Paris. — Appareils pour photographie. — 1487.

Radidier et Simonel jeune, à Paris. — Coupe-racines. — 1217.

Raffard et Gonnard, à Lyon (Rhône). — Tulles façonnés. — 2322.

Rainezan. — Eaux-de-vie.

Rapine, à Paris. — Gravures en relief sur cuivre. — 2762.

Rattier et Cie, à Paris. — Câbles télégraphiques sous-marins. — 1428.

Raunnel et Huguenin, élèves de l'École d'arts de la rue Volta, à Paris. — Dessins. — 2847.

Raybaud-l'Ange, à Paillerols (Basses-Alpes). — Toisons, vinaigre. — 829.

Raynal et fils, à Gaillac (Tarn). — Graines de trèfle et anis. — 716.

Rebeyrotte (F.), à Paris. — Chaises et fauteuils. — 2910.

Regnier et Dourdet, à Paris. — Cartes géographiques gravées sur pierre. — 2754.

Renard frères, à Sarreguemines (Moselle). — Peluches de soie. — 1919.

Renaud (P.), à Nantes (Loire-Inférieure). — Flotteur à sifflet. — 1141.

Rennes (A.-J.-M.), à Paris. — Brosses. — 2355.

Renouard (Veuve J.), à Paris. — Publications d'ouvrages d'éducation. — 2711.

Rerolle et Cie, à Lyon (Rhône). — Foulards imprimés. — 1958.

Ribal (F.), à Paris. — Tables à rallonges. — 2906.

Ribes, Roux et Durand, à Nîmes (Gard). — Châles. — 2150.

Riboud, Pravaz et Cie, à Lyon (Rhône). — Tissus de soie. — 1876.

Ricci jeune, à Blidah (province d'Alger). — Farine. — 3611.

Richard, (Vienne). — Produits agricoles. — 623.

Richard, à la Réunion. — Tabac. — 3501.

Riche, à Saint-Pierre et Miquelon. — Produits des pêcheries. — 3465.

Richebourg, à Paris. — Épreuves photographiques. — 1562.

Rigolet (R.-M.), à Paris. — Imitation de bronze d'art en étain. — 3025.

Ritaud, Fleury et Cie, à Paris.—Cotons filés. — 1779.

Rivoiron, Perraud, Guignard et Cie, à Lyon (Rhône). — Châles. — 2145.

Robin frères, à Paris. — Bronzes d'éclairage. — 3020.

Robineau fils, à Paris. — Bijouterie religieuse. — 2565.

Roche et Dime, à Lyon (Rhône). — Tissus de soie, châles. — 1966.

Rochefort (Chambre de commerce de), (Charente-Inférieure). — Chanvre. — 641.

Roger fils et Cie, à la Ferté-sous-Jouarre (Seine-et-Marne).—Meules de moulin. — 68.

Roland (C.), à Saint-Quentin (Aisne). — Piqués. — 1801.

Rollin (F.-G.), à Paris.— Bronzes d'art. — 3048.

Rolloy fils, à Paris. — Produits chimiques pour photographie. — 1473.

Roman (D.), à Arles (Bouches-du-Rhône). — Épreuves photographiques. — 1559.

Romancey et Ricard, à Paris.—Brosses. — 2356.

Ronchard-Siauve, à Saint-Étienne (Loire). — Canons d'acier fondu. — 1309.

Ronze (R.), à Lyon (Rhône). — Métier Jacquart. — 1078.

Roques, à Montpellier (Hérault). — Peaux de moutons tannées. — 2375.

Roques (E.) et Cie, à Paris. — Produits chimiques. — 187.

Roseleur (A.), à Paris. — Produits chimiques. — 104.

Rosset, Rendu et Cie, à Lyon (Rhône). — Tissus de soie. — 1895.

Rouget de Lisle (T.-A.), à Saint-Mandé (Seine). — Conserves alimentaires, bouteilles et boîtes pour conserves. — 3282.

Rougier et Cie, à Lyon (Rhône).—Tissus de soie. — 1875.

Rouillé-Courbé, à Tours (Indre-et-Loire). — Vins. — 610.

Rouire (A.), à Mascara (province d'Oran). — Vin. — 3614.

Roumier (E.), à Souk-Arras (province de Constantine). — Cocons et soie. — 3618.

Rousseau, à la Guadeloupe. — Tabac.— 3495.

Rousseau (L.), (Seine-et-Oise). — Toisons. — 379.

Rousset et Cie, à Blois (Loir-et-Cher). — Chaussures. — 2461.

Roussin, Élias et Cie, à Rennes (Ille-et-Vilaine). — Gruau et orge perlé. — 279.

Roustic (Veuve A.), à Carcassonne (Aude). — Draps. — 2072.

Rozat de Mandres, Olry de Labry, Marini, à Paris. — Barrage du réservoir des Settons. — 1251.

Sagnier (L.) et Cie, à Paris. — Pont à peser les locomotives. — 1013.

Saint-Clair Clairbien (de), à la Martinique. — Coton. — 3505.

Saint-Joanis Blondel, à Thiers (Puy-de-Dôme). — Coutellerie. — 3143.

Saint-Pierre, à Sidi-Chami (province d'Oran). — Cocons et soie. — 3618.

Saint-Requier, à Rouen (Seine-Inférieure). — Farine. — 376.

Sallandrouze (J.-J.) père et fils, à Au-

busson (Creuse). — Tapis et moquettes. — 2200.

Sansot (J.) et fils, à Bordeaux (Gironde). — Conserves alimentaires. — 325.

Sarget de la Fontaine (baron), (Gironde). — Vins. — 669.

Sarthe (Société d'agriculture, des sciences et des arts de la). — Miel. 428.

Sautret (A.-T.), à Betheniville (Marne). — Mérinos. — 2002.

Sauvagnat-Sauvagnat, à Thiers (Puy-de-Dôme). — Coutellerie. — 3143.

Sauve (L.) et Magaud, à Marseille (Bouches-du-Rhône). — Coffres-forts et serrures pour coffres-forts. — 2966.

Scellos (E.), à Paris. — Cuir tanné et corroyé. — 2377.

Schattenmann, à Rouxvillers (Bas-Rhin). — Lin et chanvre. — 503.

Scherrer (Ch.), à Sainte-Amélie (province d'Oran). — Garance. — 3623.

Schmerber frères, à Mulhouse (Haut-Rhin). — Martinet-pilon. — 1096.

Schottlander (H.), à Paris. — Albums pour photographies. — 3377.

Schrœder (K.), à Paris. — Plan en relief des Alpes françaises. — 2802.

Sciama, à Paris. — Barrage du réservoir de Montaubry. — 1251.

Screpel (L.) et fils, à Roubaix (Nord). — Tissus de laine. — 2130.

Screpel-Lefebvre, à Roubaix (Nord). — Tissus de laine mélangée. — 2129.

Scrive (H.), à Lille (Nord). — Plaques et rubans pour le cardage. — 1076.

Seckhel, à Alger. — Ratelier et rosaces garnis de défenses de sanglier. — 3637.

Seine-et-Marne (Exposition collective du département de). — Produits agricoles. — 378.

Sévène, Barral et Cie, à Lyon (Rhône). — Tissus de soie. — 1878.

Silbermann (J.-J.), à Paris. — Robinet dit *à interversion* pour pompe, presses. — 1162.

Silvy, à Paris. — Photographie. — 1543.

Siméon père et fils, à Paris. — Glaces décorées à l'aide d'un procédé de transport de la peinture sur toile. — 3311.

Simon (P.), à Paris. — Instruments de dentiste. — 1743.

Simonneau, à Paris. — Passage à niveau du torrent de Libron sur le canal du midi. — 1251.

Sinnel, à Dieppe (Seine-Inférieure). — Objets d'ivoire. — 3375.

Sirot-Wagret, à Trith-Saint-Léger (Nord). — Chevilles pour chaussures. — 2981.

Société anonyme des mines de plomb argentifère et des fonderies de Pontgibaud (Puy-de-Dôme). — Minerais. — 18.

Société l'Union agricole d'Afrique, à Saint-Denis-du-Sig (province d'Oran). — Farine. — 3611.

Sohier de Vaucouleurs, à Mayotte et Nossi-Bé. — Sucre. — 3479.

Sol, à Verdun (Tarn-et-Garonne). — Blé et maïs. — 711.

Sortais (T.), à Lisieux (Calvados). — Appareil télégraphique. — 1447.

Sourbe (P.-L.-T.), (Gers). — Eaux-de-vie. — 724.

Strauss-Javal et Cie, à Paris. — Extraits de bois de teinture. — 214.

Tailfer (A.) et Cie, à l'Aigle (Orne). — Épingles et aiguilles. — 2980.

Talrich (J.-V.-J.), à Paris. — Modèle d'anatomie humaine. — 1745.

Tapissier fils et Debry, à Lyon (Rhône). — Taffetas noirs. — 1892.

Tarare (Ville de) (Rhône). — Mousselines façonnées. — 1816.

Tarpin et fils, à Lyon (Rhône). — Broderies d'or. — 2325.

Tatout (J.), à Saint-Bon (Savoie). — Fromage. — 572.

Thénard (F.), à Paris. — Orfévrerie, bijouterie. — 3254.

Thiel et Cie, à Mostaganem (province d'Oran). — Alcool. — 3614.

Thomas (J.-M.), à Paris. — Armes à feu. — 1305.

Tillancourt (E. de), à Paris. — Cordes harmoniques. — 1703.

Titus-Albites, à Paris. — Appareil de photographie pour opérer en pleine lumière. — 1451.

Tixier frères, à Thiers (Puy-de-Dôme). — Coutellerie. — 3143.

Tollard (P.), à Paris. — Graines fourragères. — 671.

Tollay, Martin et Leblanc, à Paris. — Irrigateurs. — 1725.

Torrens, Matthew et Cie. — Liqueurs.

Tournachon (A.) jeune, à Paris. — Photographie instantanée. — 1471.

Touron-Parisot (E.), à Paris. — Orfévrerie pour service de table. — 3147.

Touzet (J.-C.), à Paris. — Chaussures. — 2454.

Trapadoux (A.) et Cie, à Lyon (Rhône). — Tissus pour foulards. — 1957.

Traversier (A.), à Paris. — Chapeaux et coiffures. — 2486.

Travot (baron A.), (Gironde). — Vins. — 669.

Tronquoy, à Paris. — Traité de dessin linéaire. — 2793.

Truxillo, à la Guadeloupe. — Tabac. — 3495.

Turgis (L.), jeune, à Paris. — Estampes avec bordure découpée en dentelle. — 2706.

Ulmann (P.). — Dessins pour soieries.

Ursule Jacquot (sœur), à Bône (province de Constantine). — Broderies faites à l'Orphelinat de Bône. — 3631.

Usèbe (C.-J.), à la gare de Saint-Ouen (Seine). — Carmin. — 113.

Valansot (P.), à Lyon (Rhône). — Tissus de soie. — 1962.

Valérian, à Aix (Bouches-du-Rhône). — Huile d'olive. — 838.

Vandercolme (A.), à Rexpoëde (Nord). — Plans de la commune de Rexpoëde. — 1230.

Vandereyken (H.), à Paris. — Plumes de parure. — 2485.

Vandevoorde (A.), à Paris. — Montures d'éventails sculptées. — 2433.

Vanel (L.) et Cie, à Lyon (Rhône). — Tissus de soie. — 1890.

Var (Société d'agriculture et de com-

merce du). — Vins, céréales. — 814.

Varrall, Elwell et Poulot, à Paris. — Machine à vapeur. — 1193.

Vasseur (P.-N.), à Paris. — Pièces d'ostéologie. — 1737.

Vauvray frères, à Paris. — Bronzes d'art. — 3080.

Velarde, Pasenal, Portales, à Saint-Pierre et Miquelon. — Huile d'olive.

Verger (G. et C.), à Pont-Audemer (Eure). — Cuirs corroyés. — 2430.

Vernay (L.), à Paris. — Machine à lever et à peser les fardeaux. — 1182.

Vernet frères, à Beaucaire (Gard). — Soies. — 778.

Verney-Carron, à Saint-Étienne (Loire). — Armes de luxe. — 1316.

Véron-Duverger, Sciama, à Paris. — Barrage du réservoir de Montaubry. — 1251.

Verrier, Dehargne, à Paris. — Dérasement de la roche la Rose, à Brest. — 1251.

Veysset (P.-S.), (Gironde). — Vins. — 669.

Vicaire (L.-F.), à Paris. — Tubes de cuivre. — 2976.

Vicat (J.), à Grenoble (Isère). — Ciments artificiels. — 1271.

Vieillard (J.) et Cie, à Bordeaux (Gironde). — Bouteilles. — 3314.

Vienne (Ville de) (Isère). — Draps.

Vilcoq, à Meaux (Seine-et-Marne). — Machine à vanner. — 1202.

Villard et Jackson, à Lyon (Rhône). — Velours. — 1874.

Villette (E.), à Paris. — Grandes épreuves photographiques. — 1456.

Vincent (J.), à Nantes (Loire-Inférieure). — Tiges de bottes. — 2395.

Vincent et Forest, à Paris. — Encres, cires, pains à cacheter. — 2688.

Viola, à Tizi-Ouzou (province d'Alger). — Huile d'olive. — 3616.

Vosges (Exposition collective du département des). — Fécule. — 497.

Vouillon (F.), à Louviers (Eure). — Fils feutrés. — 2033.

Vouvray (Association des propriétaires de) (Indre-et-Loire). — Vins. — 605.

Vrau (P.), à Lille (Nord). — Fils de lin à coudre. — 1842.

Vuillemin, à Gastonville (province de Constantine). — Froment, miel. — 3607, 3612.

Walter (F.), à Paris. — Vêtements de peau. — 2456.

Watier (A.), à Paris. — Vantail d'une porte de l'écluse de Saint-Nazaire. — 1251.

Weber, à Nancy (Meurthe). — Toiles métalliques. — 2957.

Weisgerber frères et Kiener, à Paris. — Tissus de laine mélangée. — 2176.

Werly (R.) et Cie, à Bar-le-Duc (Meuse). — Corsets sans couture. — 2514.

Wirth frères, à Paris. — Meubles sculptés. — 2889.

Wolf et Grangier, à Saint-Étienne (Loire). — Dessins sur tissus. — 3443.

Ysabeau (A.), à Paris. — Ouvrages élémentaires d'agriculture et d'horticulture. — 2789.

Zadig (J.-B.), à Paris. — Gazes et baréges. — 2171.

Zevallos, à la Guadeloupe. — Sucre. — 3494.

Zier (A.-J.), à Paris. — Produits galvanoplastiques. — 2077.

FIN DE LA LISTE ALPHABÉTIQUE.

INDEX ALPHABÉTIQUE

DONNANT LA

CORRESPONDANCE DES PRODUITS DES EXPOSANTS

AVEC LA CLASSIFICATION ANGLAISE.

NOTA. — Cet index, extrait du Catalogue officiel, est destiné à faciliter aux exposants mentionnés dans la Liste des récompenses les recherches qu'ils pourraient avoir à faire au sujet de l'appréciation de leurs produits dans les Rapports de la section française du Jury international.

A

	Classes.
Abeilles (culture des)	3
Accordéon	16
Acides	2
—— oléique, stéarique	4
Acier	1, 32
Aéromètres	13
Agate	33
Agrafes	27
Agriculture (instruments d')	9
—— (produits de l')	3, 4
Aiguières	33
Aiguilles à coudre	32
—— de montres	15
Aimants	32
Albums	28
—— pour dessins, pour photographies	36
Albumine	2
Alcools	3
Allaitement (appareils d')	17
Altos	16
Aluns	2
Amazone (habits d')	27

	Classes.
Ambulances	2
Ameublement (étoffes d')	20, 21
—— (objets d')	30
Amidon	4
Ammoniaque	2
Amorces	11
Anatomie (objets et livres d')	17
Ancres	12
Aniline	2
Animaux acclimatés	3
Anneaux	31
Antimoine	1
Appareils d'alimentation des chaudières	8
Appareils d'allaitement	17
—— balnéaires	17
—— de blanchisserie	8
—— de chauffage	31
—— de chirurgie	17
—— de distillerie	7
—— à eaux gazeuses	7
—— d'éclairage	31
—— électriques	13
—— électro-médicaux	17
—— d'épuration des eaux	31
—— de féculerie	9

	Classes.
Appareils fumivores	8
—— de halage	12
—— hydrauliques	8, 31
—— d'hygiène	17
—— de médecine	17
—— de photographie	14
—— de plongeur	12
—— de sauvetage	12
—— de sucrerie	7
—— de sûreté pour appareils à gaz	31
—— de sûreté pour machines à vapeur	8
Apprêts (matières pour)	23
Aquarelles typographiques	28
Architecture (modèles, projets d')	10
Ardoises	1
Argent	1
Arithmétique (livres d')	29
Arithmomètres	13
Armes	11
Armures anciennes (reproduction d')	11
Arquebuserie	11
Art de l'enseignement	29
Articles de chasse, de pêche	11

INDEX ALPHABÉTIQUE.

	Classes.
Articles de voyage	36
Artillerie	11
Atlas	28
Autels	31, 33
Autographies	28
Automates	29
Aveugles (Enseignement des)	29
Avoine	3

B

	Classes.
Bâches	19
Bagues	33
Baignoires	17
Bains (appareils de)	17
Balances de précision	13
—— romaines	31
Balcons, balustrades de fonte	31
Baldaquins	30
Baleines	4
Bancs de jardin	30
Bandages de roue	5
—— herniaires	17
Barattes	9
Baréges	21
Baromètres à mercure	13
—— métalliques	8
Barre de gouvernail	12
Bas	27
Bascules	5
Basins	18
Basses, bassons	16
Bâtiments scolaires	29
Batistes	19
Batteuse	9
Baume de copahu	2
Becs de clarinettes	16
—— de gaz	31
Bénitiers	31
Benzine	2
Béquilles	17
Berline	6
Béton	10
Betteraves	3
Beurre	3
Bretelles et jarretières	27
Biberons	17
Bibliothèques scolaires	29
Bijouterie d'or ou d'argent;	

	Classes.
bijouterie d'imitation	33
Bijoux d'acier	32
—— d'écaille	4, 36
Billes de billard	4, 36
Binette	9
Biscuit (objets de)	35
Biscuits	3
Blanc de baleine	4
—— de zinc	2
Blanchisserie (appareils de)	8
Blés	3
Bleu d'outremer	2
Blondes	24
Bois	3
—— de teinture	2
—— durci (objets de)	4, 36
Boîtes à argenterie	36
—— à bijoux	36
—— à cigares	35
—— à graisse pour wagons	5
—— de montres	15
—— à musique	16
—— à thé	36
Bocaux de verre	34
Bombonnes de verre	34
Bonbonnières	33, 36
Bonbons	3
Bonnets, bonneterie	27
Borax	2
Boucles d'acier	32
Boucliers	33
Bougeoirs	31
Bougies	4
Boulangerie (machines de)	8
Boulons	31
Bourrelets élastiques	30
Bouteilles	34
Boutons	27
Bouts d'essieu	6
Bracelets	33
Bras, appliques de bronze	31
Brides	26
Briques	10
Broches	33
Broderies	24
—— sur tissus de coton	18
Brodeuse (machine)	7
Brosserie	25
Broyer (machine à)	8
Brûle-parfum	31
Buffets	30

	Classes.
Burettes	33
Burnous	21
Buvards	28, 36

C

	Classes.
Câbles	12
Cacaos	3
Cachemires	21
Cadenas	31
Cadmium	2
Cadrans solaires	15
Cadres	30, 36
—— d'acier	32
Café	3
Calcaire	1
Calèche	6
Calices	33
Calicot	18
Calorifères	10, 31
Calottes	27
Camées	33
Campement (objets de)	36
Camphre	2
Canardières	11
Candélabres	31, 33
Canevas	24
Canne (siéges de)	30
Cannes	27
—— de pêche	12
—— à sucre	3
Canons	11
Caoutchouc	4
Câpres	3
Capsules	11
Carabines	11
Carmin	2
Carnets	28, 36
Carreaux	10
Carrosserie	6
Cartes à jouer	28
—— géographiques	28
—— géologiques	1, 10
—— hydrographiques	10, 28
—— orographiques	28
—— topographiques	28
—— de visite	28
Carton, cartonnages	28
—— bitumé	10
—— cuir	10
—— pierre	30

INDEX ALPHABÉTIQUE.

	Classes.
Cartouches	11
Cartouchières	11
Casimirs	21
Casquettes	27
Casseroles	31
Castors	27
Cautérisation (appareil de)	17
Caves à liqueurs	36
Ceintures, ceinturons	24
—— de sauvetage	12
Céramique	35
Céréales	3
Céruse	2
Chaînes de fer	1
—— de mouillage	12
—— d'or	33
Châles	27
—— brodés	24
Chambre automatique	14
—— de fumée	8
—— photographique	14
Chandeliers	31, 33
Chandelles	4
Changement de voie	5
Chant (méthodes de)	29
Chanvre	4, 19
Chapeaux	27
Chapelets	27
Charbons	1
Chardons à foulon	4
Charnières	31
Charrues	9
Châsse	33
Chasse (articles de)	11, 36
Châssis de wagon	5
Chaudières à vapeur	8
Chaussures	27
Chaux	10
Cheminées	10
Cheminées de marbre et de bronze	31
Chemises	27
Chenille	24
Cheveux (ouvrages en)	25
Chicorée	3
Chimie (ustensiles de)	35
Chlorures	2
Chocolats	3
Chromates	2
Chromolithographies	28
Chronomètres	15
Ciboires	33

	Classés.
Cidres	3
Cierges	4
Ciment	10
Cirages	2
Cire	4
—— à cacheter	28
Ciseaux, cisailles	32
Clarinettes	16
Clefs	31
Cloches pour bouées	12
—— à jardin	34
Clôtures	31
Clous	31
Coaltar	2
Cocons	4
Coffres à bijoux	36
Coffres-forts	31
Coffrets d'acier	32
Coiffures	27
Coke	1
Colle forte	4
Colliers	33
Cols	27
Colza	3
Compteurs à secondes	15
Confiseries, confitures	3
Conserves alimentaires	3
Constructions civiles	10
Coraux sculptés	33
Cordages	12
Cordes harmoniques	16
Cordonnets	20, 24
Corne (ouvrages de)	36
Cornues	35
Corps gras	2
Corroierie	26
Corsets	27
Cosmétiques	4
Cotons filés et tissés	18
—— teints	23
Couleurs	2
Coupé	6
Coupe-racines	9
Coupes de granit	10
Courroies	26
Coussinet	1, 5
Couteaux, coutellerie	32
—— de chasse	11
Coutils	19
Couverts d'argent, d'or	33
—— de fer battu	31
Couvertures de coton	18

	Classes.
Couvertures de livres	28
Cravaches	27
Cravates	27
Crayons	28
Crêpes	20
Creusets	35
Cric	8
Crinolines	27
Cristaux	34
Crochets (objets confectionnés au)	27
Croisement de voie	5
Cuirs	26
—— à rasoirs	32
Cuivre (objets de)	31
Cyanures alcalins	2
Cylindres de filature	31
—— de machine à vapeur	8

D

Dentelles	18, 24
Dents et dentiers artificiels	17
Dés à coudre	32
Dessin (enseignement du)	29
Dessins de machines	8, 9
—— industriels	20, 21, 24
Détente à vapeur	5
Diamants	33
Digitaline	2
Distribution des eaux (appareils de)	31
Doublé d'or	33
Douilles pour cartouches	11
Dragées	3
Draps	21
Droguets	18
Dynamomètres	8

E

Eau de fleurs d'oranger	3
—— de mélisse	3
Eaux minérales	2
—— pour le nettoyage des étoffes, des métaux	2
—— de toilette	4
—— de-vie	3
Écaille (objets d')	4, 36
Ecole (bâtiments d')	29

INDEX ALPHABÉTIQUE.

	Classes.
Écorces d'arbre	4
Écrans	31, 36
Écrous	31
Électrotypes	28
Émaux	31, 33
Embrayages	5, 8
Encensoirs	33
Enclumes	32
Encres	2, 28
Encriers	28, 31
Enduits	10
Engins de pêche	11
Engrais	4
Engrenages pour machines	31
Enseignement (méthodes et appareils d')	29
Enveloppes	28
Épaulettes	24
Épées	11
Épices	3
Épingles	27, 32
Épreuves photographiques	14
—— stéréoscopiques	14
Équipements militaires	11
Essences	4
Essieux	1, 5, 6
Estampes	28
Étain laminé	31
Étaux	32
Étiquettes	28
Étoffes d'ameublement	20, 21
Étoupes	19
Étreindelles	4
Étrilles	31
Éventails	27
Exercices de lecture	29
Exhausteurs à gaz	8
Extraits pharmaceutiques	2

F

	Classes.
Faïences	35
Fardier pour la pose des tuyaux de conduite	8
Faucheuse (machine)	9
Faucilles	32
Féculerie (appareils de)	9
Fécules	3
Feldspath	1, 35
Ferrures	31
Fers bruts	1
—— ouvrés	34

	Classes.
Feuillages artificiels	27
Feutre	21
—— (vêtements de)	27
Fèves	3
Ficelles, filasses	19
Filets de pêche	12
Filières	32
Fils d'aluminium	24
—— de coton	18
—— de fer	1
—— pour cardes	31
—— cuivrés	31
—— feutrés	21
—— de laine	21
—— de lin ou de chanvre	19
—— de soie	20
—— télégraphiques	13
Filtres	31
Flacons	34
Flambeaux	31, 33, 34
Flanelles	21
Fleurs artificielles	27
Flotteurs pour chaudières	8
Flûtes	16
Fontaines	31
Fonte de fer	1
—— (objets de)	1, 31
Forages de puits	1
Forges portatives	31
Foudres	9
Fouets	27
Foulards	18, 20
Fourches de bois	9
Fourneaux	10, 31
Fourrages	3
Fourreaux de sabre	11
Fours	8
Fourrures	25, 27
Foyers	10
—— fumivores	5
Freins pour wagons	5
Fromages	3
Froments	3
Fruits artificiels pour coiffures	27
—— naturels	3
Fusées de sûreté	1
Fusils	11

G

	Classes.
Gaînerie	36

	Classes.
Galons	24
Gants	27
Garance	4
Garde-feu	31
Garnitures de cheminée	31
Gâteaux secs	3
Gaze	20
Gélatine	2, 4
Géométrie (livres de)	29
Gibecières	11
Gilets de flanelle	27
Glaces	34
Glands	24
Gluten	3
Graines	3
Graissage de wagons	5
Graisses	4
Granites	1
Gravures	28
Grenadine	20
Grenats	33
Grenier conservateur	9
Grès	1
Grilles	31
Gros de Naples	20
Gruau	3
Grue hydraulique	5
—— de levage	8
Guano	4
Guéridon	30
Guindeau	12
Guipures	24
Gymnastique	29

H

	Classes.
Habits de cour	27
Hache-paille	9
Harmoniflûtes	16
Harmoniums	16
Harnais	26
Haubans	12
Hautbois	16
Hélice	8
Herses	9
Histoire naturelle (objets d')	17
Horloges	15
—— électriques	13
Houe à cheval	9
Houilles	1

INDEX ALPHABÉTIQUE.

Classes.
Huiles à manger. 3
— à graisser 4
— odorantes 2
Hygiène (appareils d'). . 17

I

Images, imagerie 28
Impressions sur étoffes. . 23
Imprimerie 28
Imprimeurs télégraphiques 13
Indicateurs de niveau d'eau, de vide. 8
Indiennes 23
Indique-fuites. 31
Injecteurs 5, 8
Instruction religieuse. . . 29
Instruments d'acoustique. 13
— agricoles. 9
— d'astronomie. . . . 13
— de chirurgie. . . . 17
— de géodésie. 13
— de jardinage. . . . 32
— de marine. 13
— de mathématiques. . 13
— de météorologie . . 13
— de musique 16
— d'optique. 13
— de pesage 5, 8
— de physique. . . . 13
— de précision 13
Iode et iodures 2
Irrigateurs. 17
Ivoire (objets d') . . . 4, 36

J

Jaconas. 18
Jalousies pour serres . . . 9
Jardinière 31
Jaspe. 1
Jauge pour les métaux . . 32
Joaillerie. 33
— d'imitation. 33
Jouets 36
Journaux d'éducation . . 29
Jumelles. 13
Jupons. 27

K

Classes.
Kaolins 1

L

Lacets 20, 24
Laines et cotons en poudre 23
— mérinos. 4
— pour passementerie . 24
— teintes. 23
— tissées 21
Laminoirs d'acier. 32
Lampes 31
— de sûreté. 1
— pour voitures de chemin de fer. 5
Lanternes de bronze, de fer 31
— vénitiennes 31
Laques. 2
— (meubles de). . . . 30
Lecture, écriture 29
Légumes. 3
— conservés 3
Lettres pour composteurs. 28
— de porcelaine 35
Leviers de manœuvre. . . 5
Lignes de pêche. 12
Lignite. 1
Limes 32
Linge de table. 19
Linons. 19
Lins 19
Liqueurs. 3
Lithochromie 28
Lithographie. 28
Livres reliés. 28
Loch-sondeur 12
Locomobiles. 8
Locomotives. 5
Lois et règlements sur l'enseignement 29
Lorgnettes, loupes. 13
Lunettes. 13
Lustres 31
Lustrines 18, 20

M

Machines agricoles. 9

Classes.
Machines à calculer. . . . 13
— à composer 7
— à gaz, à vapeur, hydrauliques. 8
— locomotives 5
— marines 8
— à travailler le bois, les cuirs, les matières textiles, les métaux, les substances minérales, etc. . 7
Madapolam 18
Magnésie calcinée. 2
Maillechort. 33
Maïs. 3
Malles de voyage 36
Mammifères utiles ou nuisibles à l'agriculture. . 3, 29
Manége 9
Mannequins. 27
Manomètres. 8
Manteaux, mantelets . 24, 27
Manuscrits réparés 28
Marbres. 1, 10
Maroquin 26
Martinet-pilon. 7
Mastic pour machines. . . 4
Matériel de chemins de fer 5
— de l'enseignement. . 29
— naval. 12
Matières tinctoriales . . . 4
Mécaniques pour pianos . 16
Médailles 28
Médecine (appareils de) . 17
Membres artificiels 17
Mérinos en laine 3
— tissé 21
Métallurgie 1
Métaux communs bruts et ouvrés. 1, 31, 32
— précieux. 33
Méthodes d'enseignement. 29
Métiers. 7
Meubles 30
— de fer. 31
Meules. 1
Meulerie (appareil de). . 9
Microscopes 13
Miels. 3
Minerais, minéraux. . . . 1
Minium 2
Miroirs pour la chasse . . 31
Mercerie (objets de) 21, 24, 32

INDEX ALPHABÉTIQUE.

	Classes.
Modes	27
Moissonneuse	9
Molletons	21
Montres	15
Montures d'éventails de parapluies	27
Moquette	22
Mordants pour la teinture	2
Mosaïque	10
Moteurs à gaz, hydrauliques, à vapeur	7
Mouchoirs	23
Moulins à café	31
—— à farine	8
Mousselines	18, 23, 24
Moutardes	3
Musique	16

N

Nécessaires de toilette, de travail, de voyage	36
Niveaux d'arpentage	13
Noir animal	2, 4
—— de fumée	4
Numéroteurs mécaniques	28

O

Objectifs	13, 14
Obusiers	11
Ocres	2
OEufs conservés	3
Oiseaux acclimatés	3
—— utiles ou nuisibles à l'agriculture	3, 29
Oléine	4
Ombrelles	27
Omnibus	6
Opium	3
Optique (instruments d')	13
Orfèvrerie	33
—— d'église	33
—— pour service de table	32
Orge	3
Orgues	16
Ornements d'église	24
—— de plomb, de zinc	10
Orthopédie	17
Os carbonisés	4

	Classes.
Ostensoirs	33
Ouates	18
Outils d'acier	32
—— de diamant	15, 33
—— de jardinage	9
—— de sondages	1
Ouvrages édités	28

P

Paillons de cuivre, d'étain	31
Pains à cacheter	28
Pantographes	13
Papeterie	28
Papiers	28
—— métalliques	31
—— peints	30
Parachutes de mines	1
Paraffine	4
Parapluies	27
Parfums	4
Parures de cheveux	25
—— de diamants	33
—— de fleurs	27
Passementerie	24, 27
Pâtes alimentaires	3
Pâtés, pâtisseries	3
Peaux, fourrures	25
Peaux de gants	27
—— tannées, mégissées	26
Peignes	36
—— d'acier	32
—— de filature	7
Peinture en bâtiment, en décors	10
Pelleterie	25, 27
Peluche	20
Pendules	15
Percales	18
Perles d'acier	32
Persiennes de fer	31
Pétrisseur mécanique	7
Pharmacies portatives	2
Phosphore et phosphates	2
Photographies	14
Physique amusante (objets de)	29
Pianos	16
Pièces d'anatomie	17
—— d'armement	10
—— de forge	1

	Classes.
Pièces de machines	8, 31
—— de prothèse	17
Pierres artificielles	10
—— lithographiques	1
Pilules	2
Pinceaux	25
Pioches	31
Pipes	35, 36
Piqués	18
Pistolets	11
Plans gravés	28
—— de fourneaux	1
—— de machines	5, 8, 9
—— de travaux agricoles	9
Plantes alimentaires	3
—— fourragères	3
—— industrielles	4
—— oléagineuses	4
—— textiles	4
Plaques et rubans de carde	7, 31
—— tournantes	5
Plateaux d'argent	33
—— de bronze	31
Plats	31, 33, 35
Plomb	31
Plongeur (appareil de)	12
Plumeaux	25
Plumes d'acier	32
—— de parure	27
Poids et mesures	13
Poignards	11
Poils de chèvre	4
Poinçons à graver	28
Poires à poudre	11
Poissons salés	3
Pommades	2
Pommes de terre	3
Pompes	8
Ponts (modèles de)	10
—— bascules	5
Popelines	21
Porcelaine	35
Porte-amarre de sauvetage	11
—— bouteilles	31
—— cigares	31, 36
—— crayons	28
Portes de fonte de fer	31
Portefeuilles	36
Porte-monnaies	36
Portraits photographiques	14
Potasse	2

INDEX ALPHABÉTIQUE.

	Classes.
Poterie	35
Poudre dentifrice	4
Poulie dynamométrique	8
Poupées d'enfants	29
—— pour modes	27
Pralines	3
Préparation mécanique des minerais (appareil de)	7
Préparations d'anatomie	17
Presses à copier	28
—— lithographiques	7
—— monétaires	7
—— typographiques	7
Produits agricoles	3
—— chimiques	2
—— forestiers	3
—— métallurgiques, minéraux	1
—— pharmaceutiques	2
Projectiles	11
Prussiates	2

Q

Quincaillerie	31

R

Raboter (machine à)	7
Racines	3
Rails	1
Râpes	32
—— pour féculerie	7
Rasoirs	32
Râteau à cheval	9
Récréation (objets de)	29
Registres	28
Réglisses	2
Régulateur à gaz	31
—— d'horlogerie	15
—— pour moteurs à vapeur, hydrauliques	8
Reliquaires	33
Reliure	28
Reps	21
Ressorts	32
—— d'horlogerie	15
—— pour wagons	5
Réveille-matin	15
Révolvers	11

	Classes.
Rhum	3
Rideaux	18, 21
Riz	3
Robinets, robinetterie	31
Roches	1
Rondelles pour robinets de gaz	32
Roues de locomotives et de wagons	5
—— de voitures	6
Rouge pour la toilette	4
Rouleaux pour l'impression	32
Rubans de cardes	7
—— de fil	19
—— de soie	20

S

Sabres	11
Sacs à plomb	11
Sacs de voyage	36
Salpêtre	2
Sang desséché	2
Saponine	2
Satins	20, 21
Savons	4
Scaphandre	12
Schiste (huile de)	4
Sciences (enseignement des)	29
Scies, scieries	7, 32
Sécateur	9, 32
Selles, sellerie	26
Sels	2
Semoir	9
Semoule	3
Serpentins	31
Serpes	32
Serrurerie	31
Services de table	33
Siéges	30
Signaux pour chemin de fer	5
Silicates	2
Silos	9
Similimarbre, similipierre	10
Sirops	3
Soieries	20
Soies	4
—— teintes	23
Sommier	30

	Classes.
Sondage (appareil de)	1
Sonde pour conduite d'eau	31
Sonneries électriques	13
Sorgho	3
Statistique relative à l'enseignement	29
Statues de fonte, de bronze	31
Stéréoscopes	14
Stores	18, 30
Stuc	10
Sucrerie (appareil de)	7
Sucres	3
Suif	4
Sulfates, sulfures	2
Surtouts de table	31, 33
Suspensions	31

T

Tabac	3
Tabatières	36
Tableaux de musique	28
Tabletterie (articles de)	36
Taffetas	20
Tan	4
Tapioca	3
Tapis	22
Tapisseries	22, 24
Tapissier (ouvrages de)	30
Tarare	9
Tarlatanes	18
Tartre	2
Teinture et impression	23
Télescopes	13
Tenders	5
Tente	36
Terre cuite	10
—— émaillée	35
Terres réfractaires	1
Têtes de poupées pour modistes	27
Thé indigène	3
Tissus à bluter	20
—— brodés	24
—— de coton	18
—— imprimés	23
—— de laine, de cachemire, d'alpaga, de poil de chèvre	21
—— de lin et de chanvre	19
—— mélangés	21

	Classes.
Tissus métalliques	31
—— de soie	20
Toiles	19
—— cirées, toiles-cuirs	23
—— pour décors	30
—— métalliques	31
—— pour pastels, pour peintures	28
Toisons	4
Tôles	1, 31
Topinambours	3
Torchères	31
Tourbe	1
Tour	8
Tourteaux	4
Transmission de mouvement	8
Tresses	20, 24
Trieur de grains	9
Trousses de voyage	36
Truffes	3
Tubercules	3
Tubes de fer, de cuivre	31
Tuiles	10
Tulles	18, 24
Turbines hydrauliques	8
—— de sucrerie	7
Tuyaux de caoutchouc sans couture	4
Tuyaux de conduite	31
—— de drainage	10
Types d'animaux	3, 29
Typographie	28

U

	Classes.
Ustensiles de chimie	34
—— de ménage	31
Utrecht (velours d')	21

V

	Classes.
Vannerie	30
Vases de bronze, de fonte	31
—— de porcelaine	35
Végétaux acclimatés	3
Velours de coton	18
—— de soie	20
—— d'Utrecht	11
Ventilateurs	8
Ventouses	17
Vernis	4
—— (cuirs)	26
Verres, verreries	34
—— d'optique	15
Vers à soie	4
Vert d'outremer	2
Vêtements	27
—— de caoutchouc	4
Vinaigres	3
—— de toilette	2
Vins	3
Violons, violoncelles	16
Vis	31, 32
Vitraux	34
Voilettes	24
Voitures	6
—— de chemin de fer	5

W

	Classes.
Wagons de mine, de chemin de fer	5

Y

Yeux artificiels	17

Z

Zinc (objets de)	31

FIN.

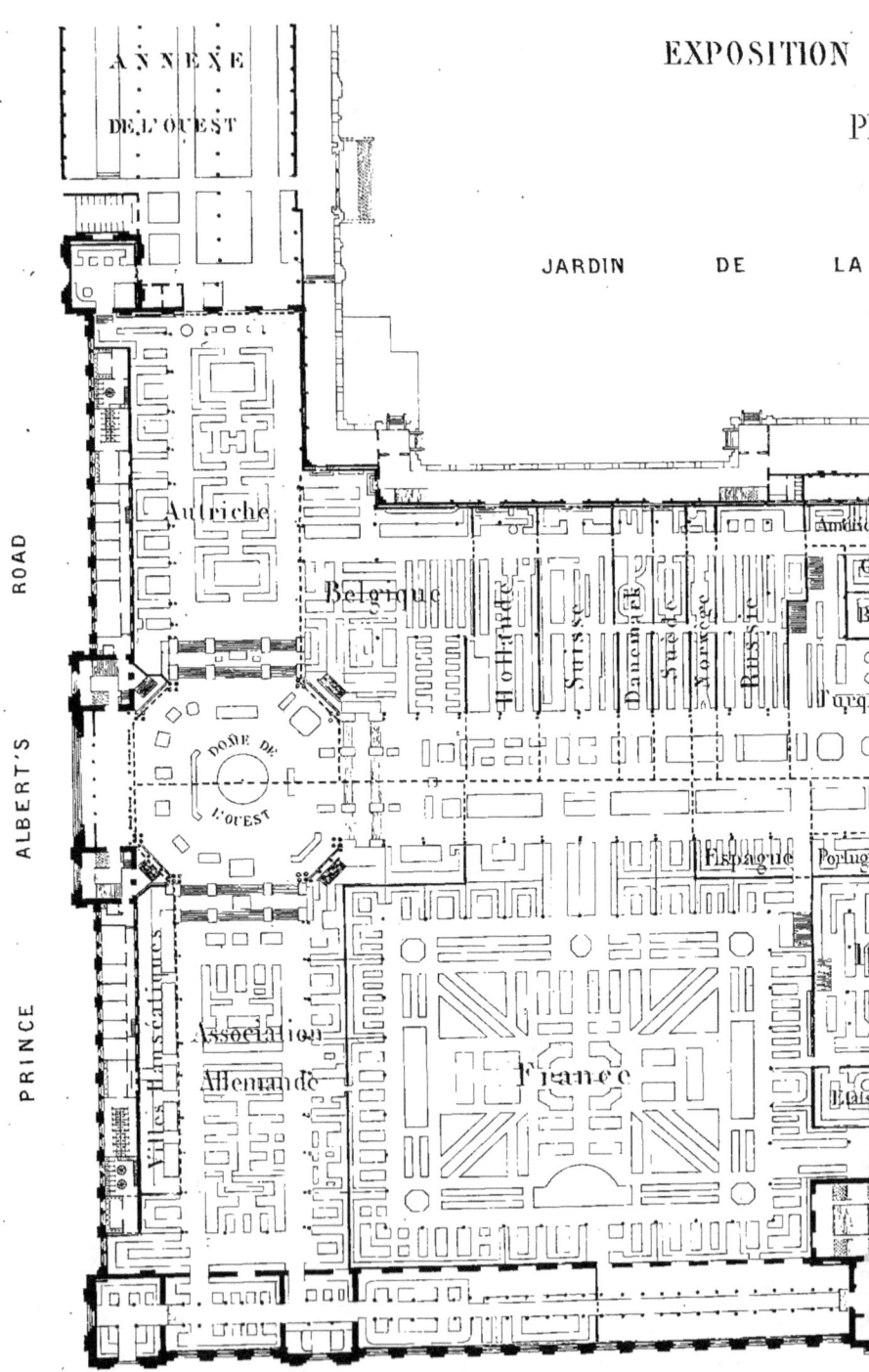

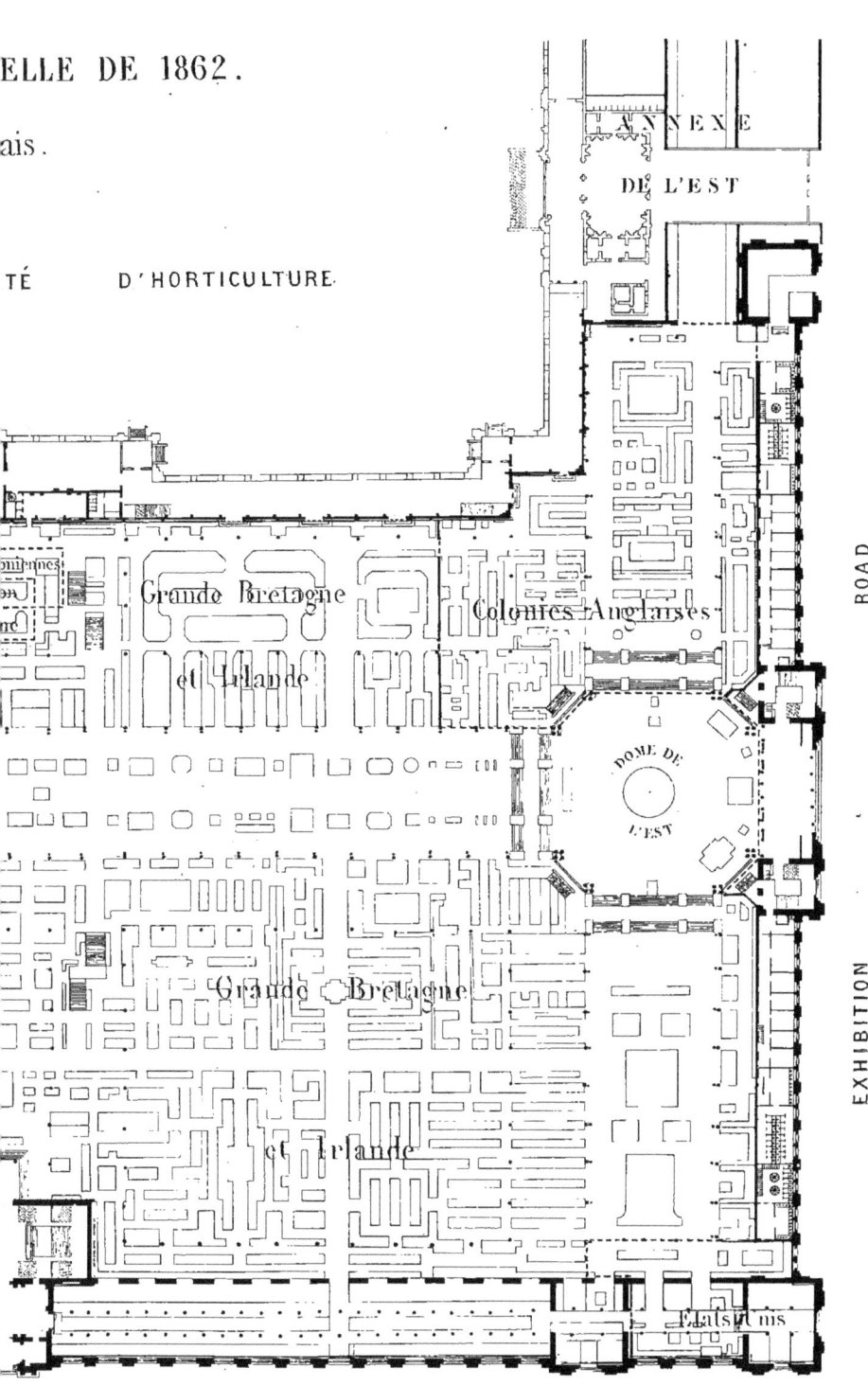

www.ingramcontent.com/pod-product-compliance
Lightning Source LLC
Chambersburg PA
CBHW071628220526
45469CB00002B/527